在設計中說故事

定義、設計和銷售多裝置產品

U0087066

Anna Dahlström　著

王嬿君　譯

Beijing・Boston・Farnham・Sebastopol・Tokyo

[目錄]

Chapter 6　在產品設計中使用人物發展

Chapter 7　定義你產品的設定和情境

Chapter 11 產品設計中的主題和故事發展

Chapter 12 多重結局冒險案例故事和模組化設計

Chapter 13 應用場景結構於線框、設計和原型

Chapter 14 呈現和分享你的故事

［前言］

一切都從「好久好久以前…」開始

我成長於一個總是在說故事的家庭。我的父親 Ingvar 是一名作家，而閱讀和寫作是我兒時很重要的一部分。我記得父親坐在沙發上，我坐在父親旁邊，另一邊是我的一個兄弟。父親會讀《嚕嚕米》（*Moomin*）、《納尼亞傳奇》（*The Chronicles of Narnia*）、格林兄弟（the Brothers Grimm）、安徒生（Hans Christian Andersen）和林格倫（Astrid Lindgren）的書，然後我們全神貫注地坐在那裡聽。

他所讀的故事使我們踏上一個未知的旅程。藉由讓我們看到從未見過的事物，它們在我們的腦海中創造了另一個世界，並激發了我們的想像力。就像一個你不想從中醒來的夢一樣，我們從不希望這些閱讀時間停止。我們想知道接下來會發生什麼、一切是如何開始的、以及將如何結束。一晚又一晚，我們往終章不斷邁進，直到最後一頁，而此時就是時候開始新的章節，或是開始一本新書。

我們童年時代的許多經典童話故事，像是《白雪公主》、《名字古怪的小矮人兒》、《糖果屋》，都起始於其中一個世界上最廣為人知的句子：「好久好久以前…」。根據《牛津英文字典》的說法，至少自 1380 年以來，這個句子就以各種形式，被使用作為

過去事件陳述的開頭，特別是在童話和民間故事中。在 1600 年代，它常被用作口語敘事的開頭，並常以「…且他們從此以後過著幸福快樂的生活」結束。

現在，各種現代變化版的「好久好久以前…」仍被使用，尤其是電影和電視上。其中一個最著名的是「很久以前，在一個遙遠的星系中…」，此句揭開了《星際大戰》電影的序幕。其他著名的變化版是電視連續劇《梅林》的開場白「在一個神話的世界，一個魔法的時代…」和電影《樂高生化戰士》的「有史以前…」。無論是經典的「好久好久以前…」還是其他現代變化版，這些起始語句都提示著是時候該坐下來了，因為不管內容是什麼，一個故事即將開始。本書就是一個講述說故事在產品設計中扮演一個角色的故事：對我們為之設計的人們和情境來說，用我們的作品說故事是不可或缺的。

說故事的藝術

說故事的藝術一直是一種受尊敬的技能，那些擅長說故事的人通常是他們社群中的關鍵人物。傑出的說故事者總是在溝通上特別有天分，他們以一種令人難忘和有效的方式溝通，不僅可以傳達一系列事件，還可以帶出聽眾的情緒感受。這是確保不管故事內容是什麼（戰爭、事蹟或事件），都不會被遺忘並且繼續傳頌的關鍵。如今，科技和印刷已經解決了如何傳遞資訊的難題，但是傑出的說故事者仍然像過去一樣是關鍵人物。

2014 年，《Raconteur》發表了一篇題為「世上最傑出的說故事者」的文章和圖解。這是一項調查的結果，該調查詢問了將近 500 名作家、記者、編輯、學生、媒體和行銷專業人士，關於他們所認為的傑出的說故事者。前五名包括莎士比亞（William Shakespeare）、J.K. 羅琳（J.K. Rowling）、羅爾德·達爾（Roald

Dahl）、狄更斯（Charles Dickens）和史蒂芬·金（Stephen King），但是這些人被選中的背後原因有很大差異。這些回覆橫跨各大洲、類型、專業和媒介。有些人挑選的是自己領域有影響力的人。其他人則選擇了影響他們對寫作和歷史熱愛的家庭成員。還有一些人的選擇是基於自己對「傑出」的定義。但一致的是，以某種方式，這些人的故事家喻戶曉。[1]

這指出了一個好故事的一些關鍵。無論我們以何方式說或創造一個故事，所有好故事都會吸引觀眾的注意力並引發共鳴。有時它們使人著魔般，深深地吸引著我們，讓我們不禁要繼續翻頁以得知之後會發生什麼。又有時候，扣人心弦的故事與我們情感緊緊相繫，使我們激動不已，甚至發怒──「這怎麼對」、「他們怎麼能讓這種事發生？」所有好的說故事實例都涉及了一些魔法。陳敘者將觀眾帶入他們講述的故事世界中，並在一定程度上，藉由建構出對故事結局的盼望，使他們成為俘虜。

我為何寫本書

雖然電影、電視連續劇、戲劇、小說和書籍等許多故事，喜歡有快樂的結局，但說故事的形式正逐漸脫離其傳統。在 Google 上快速搜尋「說故事」和「經營」，會有約 1.22 億項結果，毫無疑問地，說故事在過去幾年中已成為企業界的流行語。但是，正如本書所說的，這不是沒有充分理由的。故事具有使我們看見事情、使我們情感上感動並行動的能力，也使我們能夠處理並記住事實。回應故事和說故事是成就我們之所以為人的其中一部分。

作為企業工具，說故事也非常重要。我們可能都有坐在台下、聽著讓我們想離開的可怕演講的經驗。但另一方面，我們大多數人

1　「世上最傑出的說故事者」，《Raconteur》，December 17, 2014。*https://oreil.ly/K4_Gh*

都有被某些演講者打動過，他們出色的演講吸引了整個會場的注意力。如今，作為一名好的溝通者（其本質是一名好的說故事者），已成為越來越熱門的技能。無論進行日常對話、寫作還是發表精彩演講，這都影響著我們與客戶、團隊成員和內部利害關係者溝通的能力。做為好的說故事者會體現在我們的作品中。當我們尋求新角色時——從我們自己的個人品牌、到我們展示自己和作品或各種組合的方式，這一點也變得越來越重要。當談到工作，我們都能從知道如何講述一個好故事中受益。

那麼，什麼是一個傑出故事與一個普通故事，甚至是與一個好故事的區別呢？是什麼使《星際大戰》和《刺激 1995》等電影成為票房大熱門，而《哈利‧波特》成為引人入勝的書呢？是什麼使某些 TED 演講一直是最常被觀看的？

是什麼造就了一個好故事的問題，是本書旅程的起始。當我在準備第一次關於說故事的演講時，這是我問父親的一個問題。除了開頭、中段和結尾外，我想找出是否有神奇的配方或公式可以遵循。當然我不期待「嗯，真的有神奇配方！」這樣的答案，但我父親的回應和它引發的研究比我想像的更有趣。無論你看哪裡，走到哪裡，都有一個故事可以講。我想透過本書向你講述的，正是「什麼會造就出色故事、及它如何與產品設計有關」的這個故事。

隨著我們為之設計的世界變得越來越複雜和自動化，它正改變我們作為 UX 設計師、產品負責人、策略者、創始人、行銷人員等所需要的能力。我們的 T 型（一種隱喻，用來描述至少在一個領域（I）具有專門知識，並且在相關領域（一）也有知識的跨技能人士）不僅需要延伸更廣一點，我們也承擔更大的責任。用產品設計師 Wilson Miner 的話來說：

我們不只製作漂亮的介面；我們正在為我們的餘生，建立一個我們將在此窮盡一生的環境的過程中。我們是設計師，我們亦是建造者──我們想要那環境的感覺是什麼？我們想要感覺什麼？[2]

為了建立和創造給使用者和企業的良好產品體驗，我們需要精通華特‧迪士尼（Walt Disney）的能力，往對的大方向也包含各種小細節。我們還需要考慮越來越多的可能事件和運轉部件，需要對其進行定義和設計，以使它們全部融合在一起。就像一個好故事一樣。透過回頭審視傳統說故事，我們汲取其中工具、原理和方法來幫助我們──從角色發展（幫助識別和定義所有參與其中的演員，及時間、地點）、到敘事結構、主要情節、從屬情節，以用於定義和設計所有可能事件。快樂和不快樂的。然後，當然還有佈景、場景和鏡頭設計，這些可以幫助我們將產品或服務體驗的特定部分實現。所有這些都有助於確保那些正在或將要使用我們產品和服務的人們，將成為我們故事的英雄，以及體驗有關的對象。

本書架構

本書的目的，不是要提出新的工具和方法來代替我們和客戶所習慣使用的，而是要採用從傳統說故事汲取出的方法、工具和原則，運用它們來補充和強化我們已使用的工具。產品設計涉及的各個學科和專業之間的重疊越來越多，每個團隊成員皆以不同的方式影響專案、產品和體驗。由於我們從事的產品和服務不再侷限於螢幕上的體驗，而更多會結合線下體驗，因此，我們可以從向外看更廣闊的領域而受益。這也是我們在此轉向傳統說故事，

2 Wilson Miner, "When We Build," Build, Vimeo Video, Recorded at Build 2011, *https://vimeo.com/34017777*.

其可以提供見解、靈感和實用工具，以幫助我們以不同的方式思考和進行產品設計。

這本書分為三個部分。第一部分講述說故事的理論背景和情境、其與產品設計的相關性、以及我們需要考慮的數位體驗當前狀態和未來發展方向。這部分不那麼實用，且較具理論性，是架構本書的基礎。如果你對第一部分所涵蓋的內容已有部分或全部了解，請跳至第二部分。

第一章：說故事為何重要

在本章，我們將講述故事在整個歷史中的角色，其作為資訊傳遞和灌輸道德價值的手段，以及說故事如何被視為一種職業。我們還將看到說故事的媒介如何演進，以及說故事在我們日常生活中的作用，然後再談到現今說故事的作用和其與產品設計。

第二章：一個精彩故事的剖析

在此章，我們會看到精彩故事背後的一些理論，包括亞里斯多德的七個黃金法則、戲劇構作的藝術、亞里斯多德的三幕構成以及佛瑞塔格的金字塔。我們也將探討可以從戲劇構作中學到什麼樣的產品設計，然後再從各種說故事形式中總結出五個關鍵課程。

第三章：為產品設計說故事

在第三章，我們首先看到傳統說故事正發生變化的七個領域，包含改變成隨選、跨媒體說故事。此後，我們將重點轉移到不斷變化的產品設計領域以及這對相關人員意味著什麼。

在本書的第二部分中，我們明確地看我們可以從傳統說故事中學到什麼、以及如何將這些所學應用於產品設計。由於我是使用者體驗（UX）設計師，因此本書這一部分的每一章都涵蓋了與 UX

設計有關的關鍵部分，並與傳統說故事的原理、工具和方法進行比較。

第四章：產品設計的情感方面

一個好故事的關鍵在於它喚起了與觀眾的情感連結。沒有那樣情感上的連結，我們就不會把故事放在心上。這種連結也是說故事的說服力所在。在本章中，我們將探討為什麼設計中的情感變得越來越重要，以及我們可以從傳統說故事在讀者、聽眾和受眾身上喚起情感的方式中學到什麼。

第五章：用戲劇構作來定義和建構出體驗

正如任何好故事都需要一個好架構一樣，仔細考量的產品或服務也是如此。應用戲劇構作於我們所從事的產品和服務上，是一個簡單而有效的工具，可幫助我們同時分析事物的狀態和應如何進行。它幫助我們明確說明和定義所需的產品或服務體驗陳述。本章告訴你如何做到。

第六章：在產品設計中使用人物發展

人物與情節一起構成了所有好故事的關鍵。如果你無法使該人物令人信服，那麼故事將變得失敗。讓你的主要人物（主角）成為英雄，並同時留心所有其他人物的開展，你的故事更有可能達成目標。在本章中，我們將看到當要定義為誰建構產品或服務時，可以從傳統說故事中學到什麼。我們也會看到說故事如何幫助識別和定義所有其他人物和演員，而這些逐漸成為我們定義的產品和服務體驗的一部分；例如，bots 和 VUIs。

第七章：定義你產品故事的設定和情境

設定是傳統說故事的主要元素之一。在本章中，我們將探討設定和情境的含義、它們在傳統說故事中扮演的角色，以及如何將其轉譯為產品設計中的產品體驗環境和情境。

第八章：產品設計的故事板（分鏡）

故事板被廣泛用於電影和電視中，在某種程度上也用於產品設計中。在此章，我們將探討故事板以及如何將故事板融入產品設計流程。

第九章：視覺化你產品體驗的形狀

世界上大多數的故事都遵循其中一些眾所周知的故事線。在本章中，我們將看到典型故事的形狀和架構，可以帶給我們哪些跟產品設計有關的。畫出我們產品和服務體驗的視覺化形狀，不僅可以幫助我們定義和設計更好的產品，還可以確保增加對我們專案的贊同。

第十章：應用主要情節和從屬情節於使用者旅程和流程

在傳統說故事中，通常會以一個以上的情節貫穿其中來構成完整故事。在本章中，我們將探討主情節和從屬情節在傳統說故事中的機制，以及為什麼和如何將主情節和從屬情節應用於產品設計。

第十一章：產品設計中的主題和故事發展

在所有好故事中，事情的發生都是有原因的。使故事融合在一起的部分原因是其主題。在本章中，我們將探討主題與傳統說故事

的關聯性及其在產品設計中的角色。這也是我們研究如何發展你的故事的地方。

第十二章：多重結局冒險案例（CYOA）故事和模組化設計

在多重結局冒險案例（CYOA）的故事中，讀者是主動參與者，可以決定故事如何展開。在本章中，我們將探討其與產品設計的相似之處，以及從 CYOA 中學到的模組化設計。

第十三章：應用場景結構於線框圖、設計和原型

書中的每一章以及電視節目中的每一集本身都是一個故事，我們設計的產品和服務中的頁面和視圖也是如此。在本章中，我們探討如何應用說故事的原理來幫助陳述各種裝置和尺寸的頁面和視圖的排版，以及如何使用前面各章中討論的工具將所有內容組合在一起。

第三部分是本書的最後一章，介紹了講述和呈現你的故事的重要性。

第十四章：呈現和分享你的故事

在上一章中，我們探討了有目的性說故事的角色。我們還將探討如何運用說故事來啟發靈感，確保我們獲得對產品和服務的贊同，並以此作為識別和說明數據資料背後正確故事的一種方式。此外，優秀的說故事者知道如何依據受眾調整他們的故事。對於想要在工作場所獲得影響力的我們，我們應該也要因應受眾去調整故事的呈現，不管是客戶、團隊成員和內部利害關係者。我們將討論如何進行，以及提供一些有關視覺和口語呈現的關鍵提示。

誰應讀此書

我開始寫作本書，是想寫給像我一樣的 UX 設計師和從業人員。雖然本書是特別寫給 UX 設計師的，但當今時代的專案和產品，是由許多人們和各種專業共同努力而來。不管我們的職稱上是否有「UX」，我們所有人都會對我們所從事的產品和服務的使用者體驗產生影響。本書稍後將明確說明，所有事物都是一種體驗，並且所涵蓋的工具、方法和理論對服務設計師、產品負責人、策略師、視覺設計師、開發人員、行銷人員和新創公司都非常有價值。實際上，它們對於任何形式的體驗都是有價值的，而不僅是數位的體驗。

這本書對於那些有幾年工作經驗的人特別有好處，但對於那些初階或剛接觸數位領域的人來說，本書及隨附的有用工具仍將是有價值的。藉由傳統的說故事搭配最新科技發展，希望本書對那些有興趣融合這兩個領域的人來說，也將是一本有趣的書。

如何閱讀本書

雖然各章建立在彼此之上，理想上應按順序閱讀，但這不必然是你閱讀它們的方式；你可以直接進入滿足你當前工作或正在尋求的章節。

練習

此單元代表著練習。本書中的練習將你剛剛閱讀的內容與你經常使用或從事的產品和服務相連結。使用這些練習作為確認點，或作為完成和定義、確認或改善你的產品體驗的一種方式。

由於沒有兩個專案是相同的，因此本書不會提供一種一應俱全的框架，讓你可以從頭到尾遵循該框架。相反地，這些章節涵蓋了你通常在專案中發現的一些主要步驟，並提供了受傳統說故事啟發的工具，你可以按原樣使用它們，甚至可以更好地調整它們以符合特定專案。

作為補充資源，我在 *storytellinguxdesign.com* 上建立了「Storytelling in Design」網站。你可以在這裡找到個案研究、範例、有用連結、可下載的工作表和範本等。

致謝

如果不是我的父親，就不會有這本書。從我還是小女孩時，他就一直鼓勵我書寫。他也激發了本書主題，並幫助我看到了傳統說故事與 UX 設計之間的連結。

非常感謝 O'Reilly 的每個人和 Nick Lombardi，他與我聯繫並提出了撰寫此主題的書的想法，我最初以「誰？我？怎麼可能！」否決。特別感謝我的編輯 Angela Ruffino 對我的信任和耐心。我也非常感謝我的製作編輯 Katherine Tozer、我的文編 Kim Cofer 和我的校對人員 Sharon Wilkey，他們將這變成了你手上的這本書。我還要感謝 Jose Marzan, Jr. 和 O'Reilly 的美術部門，他們的繪圖真的讓這本書生動精彩。

由於種種生活瑣事，這本書的完成時間比我想像的要長。沒有我的家人和朋友，尤其是我的伴侶 Dion（以下簡稱 D）的支持，這本書不可能實現。從騰出空間和時間給我寫作，到各種形式的身心支持，像是提供食物給我、傾聽我、擁抱我和為我加油，謝謝你們。而我的姐姐和她的伴侶借他們的嬰兒背帶 Baby Björn 給我們，這使我們得以在書籍撰寫的同時能易於照顧一個入睡中的新生兒。

第一輪審閱者 Christian Manzella、Christian Desjardins、Ellen DeVries，他們花了不少時間閱讀那個非常早期又不太好的初稿，並提供寶貴的回饋，謝謝你們。第二輪審閱者 Ryan Harper、Christy Ennis Kloote、Frances Close 和 Ellen Chisa，他們的意見幫助我確定最終需要重組，也提供其他寶貴的意見，謝謝你們。

對於 UX 社群中幫助我進行網站個案研究的人，或者幫忙推廣本書的人（不管是口頭或透過社群媒體），謝謝你們。感謝 SXSW Interactive 的組織者，他讓我在 2017 年舉行了兩場「朗讀」會（不僅一場），以及所有與會人員。非常感謝以下研討會和聚會的組織者，他們邀請我演講和舉辦工作坊，這兩者皆有助於精煉並將本書中的工具和想法付諸實踐：UCD London（我在這裡進行了第一次說故事的演講）、Digital Pond、Design + Banter、UX Oxford、Digital Dumbo、Breaking Borders、Amuse、Bulgaria Web Summit、Funkas Tillgänglighetsdagar、UX London、Conversion Hotel、DXN Nottingham、SXSW、ConversionXL Live、Click Summit、UXLx、Ilex Europe、CXL、Conversion World、NUX Camp、Conversion Elite、UX Insider、Digital Growth Unleashed、Agile Scotland、InOrbit 和 Webbdagarna。謝謝所有參加我的講座和研討會並於會後與我聊天的人。

最後要感謝的，是所有購買了這本書且現在拿在手上的你們，以及所有在一發行即購買本書、甚至是在很久前本書規劃要出版時即詢問本書的人。感謝你們的耐心等待。希望你喜歡它，且值得你等待。現在，從很久很久以前…。

[1]

說故事為何重要

這一切是如何開始的

每一個好故事都有一個起點、中段和一個終點,而我寫這本書的方式也依循相同的故事結構。在 2013 年,我應邀於一場倫敦的研討會上進行演說,演講內容關於設計和說故事。我父親和我很常交流各自的工作領域,在這些談話中,我經常驚訝地發現,寫書(我父親所做的)與從事數位產品和實體體驗(我所做的)有許多相似之處。當我覺得是時候整理我的說故事演說時,我打了個電話給我父親,問他什麼是他在寫書時所認為的關鍵要素。有人說「好事接二連三」,而我父親說,好故事應該包含三個要素。

他說,首先,一個好的故事應該抓住你的想像力。就像父親在我們小時候念給我們聽的書一樣,這些故事把我們帶到未知之境,一個好故事應該是吸引人的,並藉由在你的腦海中創造畫面來激發你的想像力。《美國恐怖故事》電視劇的共同創作者 Brad Fulchuk 說:「如果你能想像自己處在當下,那絕對更駭人。」[1] 雖然你讓聽眾看到一些東西,但卻留下無限的想像空

1 Joe Berkowitz, "How To Tell Scary Stories," Fast Company, October 31, 2013, *https://oreil.ly/PY2Ng.*

間。無論是恐怖故事還是童話故事，一個好故事的其中一個力量，就是讓我們去看的魔力。

次之，根據我父親的說法，是**故事的動態**。每一個故事都有很多事件，而人物使事件連結在一起。故事的動態是關於這些事件是如何從一開始發展到最後。故事是從回顧開始的，還是在現在，又或是在未來？不管它是如何開始的，在一個好故事中，事情的發生都是有原因的。其存在因果關係，以及一個共同的主線或主題（我們在瑞典語中稱為 röd tråd）貫穿其中並將所有事物連結在一起。它既是故事的總體主題又包含小細節，及它們如何構成整體。

一個好故事的最後和第三個要素，我父親發現的，是**驚喜的要素**。Fulchuk 完美地捕捉到這點：

> 通常，應該對故事的發展方向有一個基本構想，但不是每個人物都有。你不知道誰將會死、誰將會變得越來越重要。大方向來看，會有一個基本構想，但是你也需要一些驚喜。這就像從紐約開車到洛杉磯：你知道你要去洛杉磯，但是你可以採取 10 條不同的路線。

這段引言濃縮了一個好故事的所有三個要素。僅只閱讀它，你就能想像自己坐在黑暗的戲院裡，看著他所說的恐怖電影。你的心臟跳動速度比正常快。音樂很緊張，你的手在爆米花和嘴之間來回移動。你知道有什麼事即將發生，可能有人會死。不管你是否喜歡，你都開始想像誰可能會死、事件是如何發生的。你知道故事的基本情節，且隨著故事的展開，故事動態變得清晰。你開始發現形成紅線的細節。逐漸地拼湊，你對故事如何展開的想法變得越來越強烈，但是你不想要知道誰將被殺死，或者誰是殺手，至少現在還不想知道。

當我和我父親繼續討論什麼造就一個好故事時，我開始意識到他作為作家所做的，與我作為 UX 設計師所做的，有許多相似之處。在我們 UX 設計師的日常工作中，我們需要吸引與我們一起工作、為之工作及為之設計的（使用者的）想像力和注意力。雖然我們的意圖不在驚嚇我們的使用者和客戶，但是如果他們能夠想像自己在使用我們的產品和服務，且如果他們會發現我們向他們訴說的故事，那麼我們的產品和服務將會更成功。

能夠引出想像力，也是我們為我們為之設計的使用者建立同理心的關鍵，以及獲得客戶和內部利害關係者贊同的關鍵。這種能力在各種事物都扮演重要角色，不管是使他們看到我們所能看到的（關於我們能提供的價值和擁有的願景）、還是關於我們在口語和「紙上」要溝通的內容本質。

對於我們設計東西的動態和紅線，其需要一個清晰的陳述和架構。每個內容和每個功能都應有其存在的理由。正如我們將在第十一章「產品設計中的主題和故事發展」中探討的那樣，在要求使用者做某事的背後應有其目的。

最後，關於驚喜的要素，雖然紅線和結構應該貫穿所有內容，但我們不應標誌所有的行動呼籲（CTA）或限制體驗過多。相反的，我們應該讓使用者找到自己的路。我們有很多機會在從事的產品和服務上加入驚喜的要素，可以是當使用者向下捲動頁面時吸引他們注意力的東西，也可以是將典型繁冗流程（如帳號註冊或結帳）轉成愉快驚喜的東西。

這些只是和我父親交談後浮現的一些想法。當我開始研究傳統說故事技巧時，越來越清楚說故事這樣的工具，其力量有多強大。它的許多方面（從說故事的角色，到架構、講述和實現故事的各種方式），都可以應用到設計和運作數位產品和體驗的各個方面。

在本章中,我們將看到整個歷史中說故事的角色、各種說故事的媒介以及現今說故事的角色。如果你已熟悉說故事的歷史,可以直接跳到本章結尾,在那裡,我將談到現今的說故事及其與產品設計的相關性。

故事在整個歷史中的角色

當你回顧整個歷史,你會發現故事在我們的生活中始終扮演著重要角色。在本節中,我們來看看一些說故事的角色。

說故事作為連結和傳遞資訊的一種方式

早在約西元前 3200 年美索不達米亞發明文字之前 [2],人類就已經在講述有關月亮和星星的故事、失敗和勝利的戰爭,以及我們至今尚未發現的世界的故事。說故事是我們跨代傳遞訊息的方式,以確保歷史、事實和習俗(例如如何在野地上求生)不會丟失。這也是我們了解周遭世界的一種方式。

說故事有助於我們找到一種方式來解釋我們不了解的、我們害怕的以及我們想要的事物。各種形式的說故事提供了安全的解釋。故事透過將過去、現在和未來聯繫在一起,使我們正在經歷的事情變得更加明顯,並促進和保持了一種社群意識。透過說故事,我們可以讓其他人瞥見已發生的事,並分享我們對所生存世界的信念。

2　Denise Schmandt-Besserat, "The Evolution of Writing," Denise Schmandt-Besserat (blog), *https://oreil.ly/a4adq*.

說故事作為體現道德價值的一種方式

雖然早期的說故事主要用來說明和傳遞資訊，但寓言（以散文或詩歌寫成的簡明虛構故事，賦予動物、植物和神話生物人類特質為特色）是一個關於故事如何在歷史上被用來溝通道德價值的例子。即使在今天，*伊索寓言*（由生活在西元前 620 年至 564 年間古希臘的一位名為伊索的奴隸所講述寓言的選集）仍持續教授給我們關於人生的課程。但是寓言也被用於其他目的。

在中世紀，它們被用作沒有報復風險的一種取笑和諷刺部族事件的方式，而在古希臘和羅馬時代，寓言形成了第一個*修辭演說練習*（*progymnasmata*），這是一項針對散文創作和公眾演說的訓練活動。學生被要求學習各種寓言，基於其上進行擴展，編寫出自己的寓言，並以有說服力的論點使用它們。這與說故事在當今的設計和整個工作領域所扮演的角色（無論是進行簡報、發表演說還是單純地展示你的作品）緊密相關。

說故事是一種職業

無論是用來增加銷量或是成為暢銷書，無論採用何種形式，精通說故事都是一門真正的藝術。在中世紀期間，成為說故事者被高度評價視為人們可以擁有的最好職業之一。吟遊詩人、或詩人，從一個小鎮遊歷到另一個小鎮，從一個村莊遊歷到另一個村莊，其作為表演者和教育者在當時擁有大量需求。來自不同部族的說故事者甚至會相互競爭，看誰能說出最引人入勝和最迷人的故事。

就像古希臘和羅馬時代的學生使用寓言來改善他們的散文寫作和演說技巧一樣，今天，我們看到說故事和演說技巧的藝術在全球性的 PechaKucha（設計師交流之夜）中實踐。在 PechaKucha，演說者展示 20 張圖像，每張圖像停留 20 秒會自動跳到下一

張。PechaKucha 是由東京的一間建築設計公司（Klein Dytham architecture）的 Astrid Klein 和 Mark Dytham，於 2003 年發明出的，是提供建築師展示和分享他們的作品而又不說太久的一種形式，現在已運行於 1,000 多個城市。今天，它已經擴展到不只建築師而是任何人都可以去演說。許多公司在內部自行舉辦自己的 PechaKucha 活動，以有趣且非正式的方式來練習演說技巧，這也使公司或團隊在日常工作職責外更和睦。

雖然現代要成為傑出說故事者，其方式與中世紀不同，但能夠向客戶或內部利害相關者，進行有影響力的演說或舉辦一個成功的工作坊的能力，隨著你職業生涯的進一步發展而變得越來越重要。而這些技能與成為一個好的說故事者高度相關。

說故事作為品牌建立的早期形式

說故事在培養和維持社群上扮演關鍵角色。它也在創造一個使圈內人能融洽、圈外人能識別的主體特性上扮演著角色，這與原住民族群如何傳承其部落的習俗和技能一樣。

我們今天所知的品牌建立（Branding）開始成形於 1950 年代，當時包裝上出現的圖像和角色開始具有個性和背景故事，而不僅僅是裝飾性的。萬寶路牛仔就是一個很好的例子。Clarence Hailey Long，一位平凡的牛仔，成為香菸的代表人物，並幫助菲利普・莫里斯（Philip Morris）香菸公司將其香菸的銷售量（最初針對女性）提高了 300%。[3]

如今，主體特性和價值已成為品牌的關鍵要素。作者兼好萊塢製片人彼得・古柏（Peter Guber）在《*Tell to Win*》（中譯：會說

3 Mustafa Kurtuldu, "Brand New: The History of Branding," Design Today (blog), November 29, 2012, *https://oreil.ly/1o-5B*.

才會贏）中說，我們越來越常被告知：「沒有一個引人入勝的故事，我們的產品、構想或個人品牌就是在到院前死亡」，及「如果你無法說好它，你就無法賣它。」[4] 在這個充滿喧囂和競爭的世界中，無論你對說故事的看法是什麼，都不能否認這些說法是適用的。奇異（General Electric）的行銷長 Linda Boff 曾說，「受眾在找尋的，遠遠超出你所銷售的。他們想知道你是誰、你代表什麼。」[5] 他們希望能夠找到認同。

故事的媒介

人類在地球上生活 20 萬年來，說故事所扮演的角色經歷著變化，同樣的，我們分享和講述故事的方式也依照社會被形塑的方式而進化。

口述說故事

最早的說故事形式是口述的，並結合手勢和表情來傳達敘事。人們相信，許多口述的神話故事是用來解釋自然事件的，像是雷雨和日蝕，而其他故事則被用來表達恐懼和信仰，及分享某些英雄傳說。

進行口述故事時，聽眾通常會以說故事者為中心圍成一圈，在說故事者分享故事時，故事講述者和聽眾之間會建立緊密的連結。大部分故事的力量，是在於說故事者對故事進行調整、以符合聽眾和 / 或所在位置需要的能力。因為每個說故事者都有不同個

4　Jonathan Gottschall, "Why Storytelling Is the Ultimate Weapon," Fast Company, May 2, 2012, *https://oreil.ly/wMbtW*.

5　Adam Fridman, "Fiction Isn't Just for Networks Anymore," Inc., April 29, 2016, *https://oreil.ly/v0ZJo*.

性，所以沒有一個故事會是相同的。這依然適用於我們現今說故事的方式。[6]

石壁畫

其他古早的說故事形式涉及狩獵活動和儀式，並以石壁畫形式呈現。石壁畫在許多古代文化中扮演重要角色。

澳洲原住民不僅將石壁畫用作宗教儀式的一部分，還將其用作為講述如今已滅絕大型動物的故事，例如牛頓巨鳥（Genyornis，一隻大型不會飛的鳥）和袋獅（Thylacoleo，也稱為有袋的獅子）。更近代一點，石壁畫講述了歐洲船隻的到來。所有這些都為人類存在的各個方面帶來意義。

雖然原住民經常透過口述敘事、手勢、唱歌、跳舞和音樂的組合來講述他們的故事，但他們在石牆上畫的圖像會幫助陳述者記得故事。同樣的，我們今天在簡報中使用的圖像，可以幫助我們記得我們試圖傳達的要點。

便攜性材料

除了石壁畫之外，人們在書寫發明之前還使用雕刻、沙子和樹葉來講述故事。這些材料讓我們得以將故事流傳，並與他人分享。隨著書寫文字在西元前 3200 年左右逐漸形成，故事可以被傳播和分享至更廣的地理區域。我們使用任何能取得的東西，像是木頭、竹子、皮革、黏土片、象牙、獸皮、骨頭、紡織品等，來繪製和刻畫我們的故事。

6　Linda Crampton, "Oral Storytelling, Ancient Myths, and a Narrative Poem," Owlcation, July 2, 2019, *https://oreil.ly/f4_C5*.

然而，雖然有方法可以記錄我們的故事，口述説故事仍然扮演重要角色，並確保我們所講的故事可以遊歷更遠並繼續流傳。伊索寓言就是此傳統的典範。他的寓言藉由口述説故事活躍流傳，並在其去世後 300 年（約西元前 6 世紀）仍能被寫下。[7]

隨著網路的發展，我們看到故事便攜性的重要。特別是智慧型手機，使我們無論身在何處，都能去閱讀、聆聽和觀看故事。

活字型態和印刷機

雖然自西元前 3000 年就已有方法運用可重複使用字符來複製文字本體（從古蘇美文明的製幣器，到稍晚出現的郵票上），但第一個已知的紙本書籍活字印刷系統是由瓷製成，並由中國於 1040 年發明出。世界上現存最古老的金屬活字印刷書籍，是 1377 年高麗時代的韓國佛教文獻《直指》（*Jikji*）。

約翰尼斯‧谷騰堡（Johannes Gutenberg）在 1440 年左右發明出印刷機。這位德國發明家創造了一個完整的系統，可以快速又精確地創建金屬活字型態。該系統可以進行大量印刷，在接下來的幾十年，印刷機從德國美因茲（Mainz, Germany）的一家印刷店擴展到全歐洲大約 270 個城市。據信到了 1500 年，有超過 2000 萬冊書籍被印製出來。在 16 世紀，產量增加了十倍。這催生了一個全新的行業，並以其印刷本業為名：印刷業。谷騰堡的系統也是印刷書籍的起源，據信這系統從 1480 年左右開始被普遍使用，而暢銷書作者也從此興起。這與當今部落格和專業部落客的增長有相似之處。

7　"A Very Brief History Of Storytelling," Big Fish Presentations, February 28, 2012, *https://oreil.ly/UQXKo*.

大眾傳播的興起

機械活字型態的引入，意味著對口述說故事者的需要幾乎不復存在。這項發明也引領社會從歐洲文藝復興時期至大眾傳播時代。想一想社群媒體如何推動像是 #MeToo（該運動鼓勵女性公開談論自己被性騷擾和性侵犯的經歷）之類的運動，不僅徹底改變了音樂和電影業，也改變了政治和學術界。同樣地，印刷機使大量生產的資訊得以相對不受限制地傳遞，並威脅到政治和宗教當局的權力。

印刷機也使識字能力的快速增長變得可能，這使得學習和教育不再侷限於權貴階層，亦促進了中產階級的興起。印刷機也使科學家社群興起，其藉由學術期刊傳遞其發現。著作者身份變得既有益又重要。以前，著作者身份不太重要，例如在巴黎製作的亞里斯多德作品文本，會與在其他地方製作的文本有所不同。但是現在，突然之間，誰說了或寫了什麼和在何時，變得很重要。結果，「一位作者，一件作品（標題），一個資訊」的規則被制定出來。

在 19 世紀，手工運作的谷騰堡印刷機，被蒸汽運作的輪轉印刷機取代。一個頁面可以在一天之內印刷出數百萬個副本，達到工業規模。印刷作品的大量生產蓬勃發展，主宰著我們消費和分享資訊的方式，直到 1910 年收音機走入我們的家庭為止。隨後引入的每種大眾媒介技術，包括電視和網路，都改變了我們訴說和體驗故事的方式，也改變了故事在我們生活中扮演的角色。以前，說故事大多是關於傳遞資訊和解釋我們周遭的世界，但印刷機、廣播、及後來電視和網路的引入，越來越將重點轉變成娛樂。

個人說故事在日常生活中的角色

隨著時間流逝，我們說故事的方式及其在我們生活中扮演的角色已經改變。但說故事的需求和說故事的技巧並沒有改變。人類天生就是說故事的生物。實際上，說故事是其中一個定義我們的事物。

每天我們都會創造自己的故事，從白日夢到夜晚的真實夢境。雖然它們很容易像「東西」一樣被遺忘，但我們可以從中學習甚至借鑒其於我們的職業生涯中。

夢

夢一直是我們與家人、朋友和同事分享的日常個人故事的重要組成。最早記載關於夢的記錄，起源於大約五千年前的美索不達米亞，當時夢會被記錄在泥板上以便被詮釋。[8] 如今，許多人對於夢有正向聯想，像是不斷重述夢「你不會相信我昨晚夢到了…」、及著迷於夢所代表的意義。

然而，回到中世紀，夢被認為是邪惡的，馬丁·路德（Martin Luther）及其他許多人認為夢是惡魔的作品。他不是第一個深信夢是「某人」帶來的訊息的人。在古希臘和羅馬，人們相信夢是神要傳遞的訊息，並預言著未來。這導致一些文化會練習孵育夢境以產出會揭示預言的夢境。

8　Kristine Bruun-Andersen, "7 Reasons Why You Should Write Down Your Dreams" Odyssey, May 20, 2015, *https://oreil.ly/nSQzE*.

雖然有許多關於我們為什麼會做夢的理論和推測，但現在許多科學家都贊同佛洛伊德的夢的理論，該理論說明夢會揭示出隱藏的欲望和情緒。另一個廣受讚譽和著名的理論是：雖然有些夢只是我們大腦的活動所隨機創造出來的，但總體來說，夢有助於問題解決和記憶形成。

白日夢

多年來，白日夢總是與懶惰有關，甚至被視為危險的。這種觀點主要起始於，當我們的工作確實變成在組裝線，並規定我們要使用工具的動作時。這些工具幾乎沒有容許走神的空間，也不容許短期離開當下環境（白日夢固有發生處）。

如今，白日夢已被廣泛接受是一種讓頭腦緩解乏味無聊並加強學習的方式。實際上，做白日夢是一種頭腦預設的狀態，且我們花費約一半的清醒時間在夢境中，這相當於我們一生時間的三分之一。每當頭腦不忙於重要事情或感到無聊時，它就會開始遊蕩，而這種情況每天會發生約兩千次，平均持續 14 秒。[9]

對於許多人來說，白日夢包含快樂聯想、希望和對將要發生事物的抱負。現在，人們普遍認為，做白日夢不是懶惰的跡象，而可以帶來有創造性又合乎科學地建設性的結果，包括開展新構想。從這個意義上來說，白日夢與用來創造我們想要在現實生活發生或感受的視覺化心像沒有太大區別。

9 Jonathan Gottschall, "The Science Of Storytelling," Fast Company, October 16, 2013, *https://oreil.ly/yidOi.*

視覺化／想像

視覺化／想像是另一種強大的日常故事創造形式，許多專業運動員在進行大型比賽和活動之前，將其用作訓練過程的一部分。藉由在他們腦中進行並陳敘他們希望活動開展或感覺的方式，運動員正進行著內心預演，這活動已被科學證明可以建立競爭優勢並提高心理覺察，並可增加幸福感和自信心。研究發現，這樣的內心預演對心理和生理反應都具有正向作用，而且在商業中的效果和在運動中一樣強大。藉由視覺化，其包含視覺、動能或聽覺感受，我們走入我們所創造的故事中，這也使我們能夠更好地將想要的結果傳遞給他人並與之溝通。[10]

個人說故事的力量

夢、白日夢和視覺化／想像都可以幫助我們將事物放在情境下，以處理我們所經歷的和所學到的東西，並去測試新的或我們可能感到害怕的想法。就像爸爸為我們唸的書，將我們帶到想像中的新境界一樣，而我們在腦海中有意識或無意識地創造的故事，也帶領我們踏上旅程。它們藉由讓我們去看去感覺事物，在我們的心理和生理創出情感反應，不僅在當下而且可持續接下來的好幾個小時。

激起情感連結並激發想像力，這是所有精彩故事和說故事者最關鍵想要的成果。無論我們是自己記得自己的夢、白日夢和視覺化／想像，或將其重述給朋友、家人或同事，它們都是幫助我們處理和學習的工具。它們也引發我們的想像力，且能幫助我們練習重述我們的經驗，尤其是那些可帶到我們工作上的。

10 Elizabeth Quinn, "Visualization Techniques for Athletes," Verywell Fit, September 17, 2019, *https://oreil.ly/nqNCE*.

現今的說故事

除了我們自己創造的夢之外，我們周遭也充斥著別人創造的故事，像是我們在電視上或隨選隨看的電影和電視劇，或長或短的文字、視覺和影音形式的故事。傳統的故事我們只能看或被動地聽，但今天的故事則會邀請積極的參與者。

我們看到傳統說故事開始運用互動性，像是電影。例如，在互動式電影《黑鏡：潘達斯奈基》中，觀眾替主角做決定（圖1-1）。[11] 我們也看到在產品或服務行銷活動中，會請使用者發表自己跟內容有關的故事，或是會提供互動式媒體和平台給使用者或受眾，以影響敘事中的下個事件。虛擬實境（VR）和擴增實境（AR）仍遠未成為主流，但越來越流行，我們快到達一個沉浸於自己所創造故事世界的境地中。

11 在 Netflix 上觀看互動式電影「黑鏡：潘達斯奈基（Black Mirror: Bandersnatch）」（*https://oreil.ly/mpnTt*）。

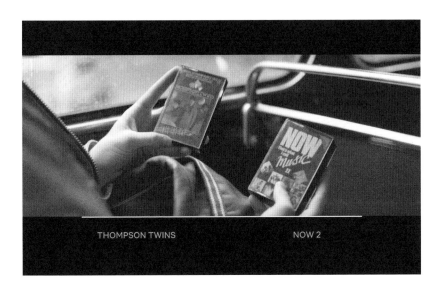

圖 1-1
電影《黑鏡：潘達斯奈基》的截圖，描繪其中一個觀眾須替主角做的一項決定

但是，我們接觸到說故事不僅發生在電視螢幕、書籍和雜誌等傳統平台。我們越來越常看到說故事的藝術，是政治人物在電視上的談話、CEO 和領導者的演講，甚至在我們到訪的餐廳、展覽館和開放空間中。我們生活的世界逐漸被精心策畫以幫助克服外界的雜訊和豐沛資訊，以便我們能更容易地找到所要追求的。

如果你從賣方的角度來看，一種能在競爭中脫穎而出的方法越來越被需要。無論是餐廳老闆、展覽組織者、CEO 或商店，他們都在尋找有趣的角度和不同的方式，來把他們的故事以及他們提供的產品和服務說清楚。

這樣朝著策劃體驗的轉變，不僅由品牌驅動。它也反映在消費者行為和我們所謂的**體驗經濟**上，人們花費較少錢在衣服和食物

上，但花費較多在度假、汽車、娛樂和外食上。[12] 這樣消費者支出行為的變化，多多少少推動了策劃型體驗、內容行銷和整體策略的增長。而這都有充分理由的。雖然沉浸式體驗並不是什麼新鮮事（就此而言，內容行銷或說故事整體也不是什麼新鮮事），但善於與受眾建立連結這樣的需求不斷增加。這就是精通說故事藝術的重要性之所在，無論對我們來說是為個人、作為領導者、新創創始人、品牌或設計師。

練習：現今的說故事

你碰過最創新的說故事案例是什麼？

- **在傳統說故事方面？**例如，電影、書籍、電視劇或遊戲。
- **關於產品或服務方面？**例如，活動、網站或 app 的執行方式或所包含的內容。

故事作為說服工具

長期以來，我們推測出故事是有說服力的。但在過去的幾十年中，人們已研究出各種形式的故事如何影響人類心智，以及我們如何處理資訊。

根據研究顯示，當我們閱讀乏味的、事實基礎的論點時，我們會保持防備。換句話說，我們是懷疑的和批判的。但若是以一個故事呈現，相反的，我們會發生一些變化。我們放鬆警戒、情緒感動，而這似乎在某方面使我們卸下防備。《*The Storytelling Animal*》（中譯：大腦會說故事）的作者 Jonathan Gottshall，

12 Katie Allen and Sarah Butler, "The Way We Shop Now," The Guardian, May 6, 2016, *https://oreil.ly/5y8wP*.

於 2012 年 2 月在《*Fast Company*》發表了一篇題為「為什麼說故事是終極武器」的文章[13]，其寫道：

> 結果反覆證明，我們的態度、恐懼、希望和價值觀，強烈受到故事的影響。實際上，小說似乎比寫來說服的論證和證據，能更有效地改變信念。

因此，毫不意外地，品牌和組織越來越重視說故事的重要性，尤其在說故事能建立連結並吸引客戶的部分上。但是，說真的，故事到底有多少說服力？我們在多大程度上可以在設計上使用它？

故事是促使人們採取行動的方法

除了作為溝通工具和娛樂外，綜觀歷史，故事也被用於激起人們去行動，像是部族戰爭和行動主義者。說故事作為背後有一原因要驅使人們前進的方式，不管是為了越過敵線、為了目標奮鬥、或是為了進行朝聖。

彼得・古伯（Peter Guber）談到有目的性的故事，及它們是如何說服他人去支持一個願景或事業的基礎。他將有目的性的故事定義為「一個你是因心中特定目的而講的故事」，並打比方，簡單來說就像你說完笑話後想聽到笑聲一樣。[14] 無論是我們想追求的是笑聲或其他東西，我們所講的每個故事，都是基於想要對方行動和 / 或回應這樣的欲望所驅動。我們之中許多人就是沒有弄清楚這個行動是什麼，甚至是進一步，沒有停下來並識別出我們故事的目的，並決定如何最好地講述它，以獲得我們想要的行動或回應。

13 Gottschall, "Why Storytelling Is The Ultimate Weapon."「為什麼說故事是終極武器」。

14 Mike Hofman, "Peter Guber on the Power of Effective Communicators," Inc., March 1, 2011, *https://oreil.ly/jxvOC*.

有目的性的故事

在任何好故事中，幾乎都有某事會發生，而有目的性的故事天生也都存有某個目標，是故事要帶領我們去的地方、也是說故事者試圖要告訴人們的。不管我們說故事的目的是什麼，行動影響著我們如何說這樣的故事，像是我們自己在說故事所採取的各種巧妙行動，或是我們要求接受方去採取的行動。

當我們談到與設計和業務有關、有目的性和有說服力的故事時，行動尤其重要。舉例來說，有目的性的故事可以幫助我們獲得內部團隊成員、利害關係者和客戶對 UX，以及我們所提議的其他解決方案的贊同。這些故事對於我們如何設計體驗、及我們加入並引導使用者到我們產品的行動呼籲，包括從主要、次級到其他的，也扮演重要角色。這些行動呼籲要能引起共鳴，並回應使用者在意的事，不只是他們所需、他們在其旅程及其故事所處位置，還有在行動呼籲上所使用的語言等。只有當所有這些需求都被滿足，故事才能打動使用者去採取行動。

練習：故事作為說服工具

有目的性的故事提供了一種打動使用者去採取行動的重要方式，請思考以下三個方面的例子：

- 你遇過最有目的性的說故事形式是什麼？
- 你認為有目的性的說故事，如何使你個人受益？
- 你認為有目的性的說故事，如何使你的產品或服務受益？

說故事在產品設計中的角色

不管我們是否有意識到，我們日常工作中有很大一部分是在說故事。例如，我們可能會使用隱喻來說明某些事，或者透過我們定義出的人物誌或使用者旅程，來討論我們要設計的體驗。作為 UX 設計師，我們習慣於使用各種形式的說故事來定義和設計我們的作品。有時我們的說故事行為較明確，而其他時候我們並沒有真正意識到，卻不加思索地進行著。

隨著我們設計內容的複雜度不斷增加，且使用者的互動亦超出螢幕本身，若以更積極、明確的方式應用說故事的原理，從專案開始到結束，則可以獲得確實、顯著的收獲。本書的其餘部分將更深入地討論此主題。

說故事作為產品設計過程的工具

說故事可以為我們提供幫助的最明顯方式是，確保我們設計出我們產品和服務的良好體驗故事。從寫小說、戲劇及電視和電影劇本這樣的傳統方法中學習，也可以為專案過程帶來更多實質好處。這些好處包括，提供框架和工具來幫助我們了解事物的狀態和應該的樣子、確保我們全面性思考體驗、應對日益嚴峻的挑戰：我們面對越來越多種裝置、接觸點（消費者與業務互動的方式，例如，透過網站、app 或其他形式的溝通）、及輸入法，且重要的是，要仔細思考我們是為誰設計。

說故事作為獲取贊同的工具

說故事除了是一個幫助我們理解、定義和設計產品和服務的出色工具之外，也是一種獲得對使用者中心設計、敏捷工作方式，以及我們提出的解決方案的贊同的有效工具。作為 UX 設計師、策略師、行銷人員和產品負責人，我們很習慣去定義目標受眾。在

各種程度上，我們開發人物誌、素描、使用者旅程、流程和其他交付成果，來幫助我們、團隊中的其他成員、以及關鍵利害關係者牢記住使用者。我們定義出對他們而言什麼是重要的（需求）、他們想要完成什麼（目標）、他們可能擔心什麼（關切的事）、以及體驗中的任何阻礙（障礙和風險）。

然而，我們常常忘記將同樣原理和工具，應用於與我們一起工作的人員上，特別是那些我們要向之報告並向之呈現我們作品的人員。不管是客戶或內部利害關係者，所在的層級越高，這些人員的時間就越少，且了解什麼是他們真正關切的事情就越發關鍵。如果沒做到，將導致不一致和溝通不良，在非常嚴重的情況下，可能會破壞內部或外部的協作和關係。「因 PowerPoint 而死」（幾乎）是真實的事情，大多數時候我們交付過多實際工作的成果，但交付給客戶甚或是使用者的價值卻過少。這就是說故事的重要性所在，而簡單的框架和原則可以幫助確保你講出一個清晰且結構良好的故事，且與你的聽眾相關並依據受眾調整。

說故事作為了解你為之設計人們的一種方式

說到客戶，不管使用者只是剛發現你的產品或服務，或已是忠實客戶，每個使用者都是不同的。雖然使用者的旅程可能相似，但每個旅程都也不同，無論我們多希望能規劃出使用者的旅程，像是從 A 到 B 再到 C，等等。

當你查看這些旅程並將其拆解成：使用者可能在想什麼、感覺什麼、需要什麼和擔心什麼；他們可能在哪裡停住；及其下一步可能去往何處時，每一個旅程都將成為一個故事。是一個使用者為中心的故事，一個我們（無論聽起來多老套）試圖去控制的故事。

為了達成這種控制，並確保使用者在乎我們所講的產品故事，我們需要確保這兩者可並立。運用傳統的說故事，可以幫助確保我們更了解我們為之設計的人員，又可使我們講述的產品故事與使用者自己的故事一致。

練習：說故事在產品設計中的角色

得知上述後，請思考你、你的團隊或公司是如何運用說故事的：

- 你、你的團隊或公司目前以何種方式運用說故事？
 - 在產品設計過程中？
 - 在獲得贊同上？
 - 在了解你為之設計的人上？
- 你、你的團隊或公司可以在哪些方面改善說故事的方式？
 - 在產品設計過程中？
 - 在獲得贊同方面？
 - 在了解你為之設計的人方面？

總結

綜看說故事的歷史，可以發現故事在過去的角色和價值在今天仍然很重要。在產品設計過程中，無論是否被使用在設計過程、為了贊同或為了報告，關鍵角色之一就是有目的性地使用說故事，著眼於行動或結果上。但是，這並不是要運用說故事作為一種行銷工具。

這是關於我們如何更好地與接收方建立連結。故事對我們有說服力，是因為它們在情感上與我們產生連結。它們可能會運用已經存在的事物，例如興趣、熱情或對我們重要的主題；或故事本身

可以使我們相信某些事情。無論哪種，説服力的關鍵都在於故事、説故事者與其受眾之間的連結，就像口述故事的人經常做的那樣。

在傳統的故事中，作者可以控制每個事件。但當涉及到現今的使用者和客戶體驗時，我們幾乎無法控制他們如何到達及下一步去哪裡。也就是説，即使我們不能完全規定這些參數，也並不意味著應該放任其偶然發生。我們所從事的體驗越複雜（多個入口、出口點以及接觸點），則技術越複雜，則線上和線下的連結越多。我們談論的數位產品和體驗，幾乎已經不再是純粹數位的了，一切都相互連結。隨著人工智慧（AI）和機器學習在產品和服務中的應用越多世界將被策畫更多。因此，變得更重要的是，我們創造的產品和服務不僅要引起各個使用者和客戶的共鳴，還要能為了經營。這就是要從傳統説故事中學習的地方。

[2]

一個精彩故事的剖析

以建築師類比說明使用者體驗

我撰寫並發表的第一篇部落格文章是「資訊架構師與一般建築師」[1]，在 2010 年寫成。在該文中，我藉由說明規劃房屋與規劃線上體驗和策略之間的相似之處來解釋我的工作。打從我還是個住在瑞典南部的小孩開始，我就一直很喜歡類比和隱喻，它們可以捕捉想像力並讓你看到某些東西，無論它是否實際出現在你的面前，或只是你腦海中的心像。

從我想要從生活中發生的事中汲取可類比事物、到我遇到的人和經歷，創造故事一直是我表達和連結事物的方式。我熱愛將事物拼湊在一起，而且我經常說道，作一個 UX 設計師有點像成為一隻蜘蛛。這種生物不是直接殺死一個獵物再吃掉它，而是會精心編織出錯綜複雜的網子、讓所有事物來到一起，並能掌握所有正在發生的一切：彼此如何連接、以及一端進行改變後會如何影響其他所有事情。

用蜘蛛來類比可能不是那麼普遍。但是，用資訊架構（或 UX 設計）與建造房屋來類比卻很普遍，我也絕不是第一個提出這種想法的人。雖然如此，但這是我常用的回應方式，也是當告

1　在 *https://oreil.ly/RzCgF* 上閱讀我部落格的第一篇文章。

訴別人我是 UX 設計師後而得到茫然眼神時，我會用來解釋的方式。雖然用房屋來類比通常會引起一些關於我實際在做什麼的後續問題，但我熱愛 UX 設計的一件事是，它與日常生活中有很多可類比之處，也與其他專業有很多可類比之處。

我們可以根據交談對象，輕易地調整對 UX 設計的解釋。這也是一個令人著迷的領域，有很多其他專業我們可去學習和借鑒，例如寫書（像我父親那樣）、當建築師、或像我兄弟 Johan 這樣的景觀設計師、又或像我另一半 D 是演員。

我們都從事不同方式的體驗，只是我們每個說故事者所處理的故事，其如何成形及被表現出來的方式不同。不管是我父親用文字把它寫下來、我的伴侶把他拿到的腳本演出來、我的兄弟規劃出一個實體空間，又或是我以線上和線下體驗的形式來定義故事的含義，我們每個人都從事於人物發展、實際敘事，以及最後的結局。對我父親而言，這是關於一個故事從第一頁到最後一頁的結構。對於 D 來說，這是關於他表演（線條、動作或手勢）從開始到最後。對於我的兄弟來說，這是關於實體體驗及其將在人們生活中扮演的角色，又對我而言，這是關於一切的起點在哪裡以及我希望使用者過程中及結尾（能夠）去進行的動作。

在我們各自的專業領域，我們都在努力使要發生的事情發生。我們希望以某種方式激勵著我們的受眾：不管是爸爸書籍的讀者、D 的觀眾、參觀我兄弟設計的空間的人們，還是使用我設計出的產品體驗的使用者。尤其是我和我的父親，負責將所有小片段拼湊在一起，並規劃出（或多或少地）故事的開始和結束。有時我們創建的是較簡單、較線性的故事和旅程。其他時候，則是會在這些那些事物上來來回回。這個過程看似混亂或任意，但其實都是精心編排過的，從大方向到小細節，這都使整個故事與眾不同。

是我父親在寫書時將所有片段拼湊在一起的著迷與熱情，及這與 UX 設計師工作的相似之處，激發了我演講的靈感，而後成為本書。正如那些久經考驗的原則、工具和流程，可以產出傑出的使用者體驗和產品設計作品和專案一樣，要寫出一個好故事不光只是拿出筆寫。

在本章中，我們將看到是什麼可成就一個偉大故事，包括如何架構故事、以及故事應該包含的元素，先從亞里斯多德的七個說故事的黃金法則開始。

亞里斯多德說故事的七個黃金法則

亞里斯多德（Aristotle）是第一位提出，我們說故事的方式與人類真實體驗到的，其之間的相互關聯是相似的。在西元前 300 年時，他就寫了一部名為《詩學》的作品，其探討了角色、動作、台詞、和戲劇引發觀眾反應之間的關係。透過他的作品，結論出說故事的七個黃金法則：

1. 情節

 事件（動作）發生的安排

2. 人格 / 特性

 戲劇的道德或倫理特性

3. 主題 / 思想 / 想法

 說明人格 / 特性或故事背景的理由

4. 用語 / 台詞

 角色之間及旁白者的對話

5. 歌曲 / 合唱

　搭配故事的合唱和聲音

6. 裝飾 / 陳設

　故事發生地點的設計

7. 奇觀

　真的對聽眾造成影響且他們將記住的某事

雖然閱讀亞里斯多德的《詩學》不會提供你 Buzzfeed 風格的如何寫出精彩故事指南，但許多對他作品的闡釋使這七個黃金法則更容易被理解。根據被應用的產業別，這七個黃金法則的名稱略有不同。表 2-1 提供了兩個例子，說明了這七個法則的名稱如何被調整以更適於所討論的主題。

表 2-1 亞里斯多德的七個黃金法則被調整以適於電影和 UX 產業
　　　（資料來源：Jeroen Vaan Geel [2,3]）

原本說法	電影產業的說法	UX 的說法
1. 情節	情節	情節
2. 人格 / 特性	人物或明星	人物
3. 主題 / 思考 / 想法	想法	主題
4. 用語 / 台詞	對話	用字
5. 合唱	歌曲 / 音樂	旋律
6. 裝飾 / 陳設	製作設計 / 藝術指導	裝飾
7. 奇觀	特效	特殊事件

2　摘錄自 Jalal Jonroy 在指導電影和電視學院畢業論文時使用的筆記：紐約大學狄徐藝術學院，*https://oreil.ly/sHFiU*。

3　在 *https://oreil.ly/_nxiG* 閱讀完整的 Johnny Holland 的說明。

雖然亞里斯多德的七法則主要用在希臘劇院，但仍適用於今，甚至被認為是寫出好電影劇本所不可或缺的。又亞里斯多德認為情節是最重要的要素，甚於人格／特性，但今天大多數的編劇會認為情節和人物是一體兩面。[4]

在本書中，我們將看到亞里斯多德說故事的七個黃金法則如何與產品和 UX 設計相關。但在那之前，我們先看一個好故事中還會有哪些其他內容。

故事的三個部分

除了說故事的七個黃金法則之外，亞里斯多德也探討故事整體，並將故事定義為「有一個開頭、一個中段和一個結局。」他進一步定義了何謂開頭、中段和結局，如下：

> 開頭是指本身並沒有因果必然地跟隨任何事物，但其後卻自然地存在或成為某種事物…。相反地，結局是其本身自然地跟隨在其他事物（因需要或作為規則）之後，但其後沒有跟隨其他事物…。中段則是遵循跟隨某事物之後，其後又有某事物存在著。

他的總體結論是：「因此，一個良好結構的情節，開頭和結局都不能雜亂無章，而必須遵循這些原則」，這意味著事件應依可能性彼此跟隨並具有因果關係。法國作家／導演、及法國新浪潮的先驅之一 Jean-Luc Godard 則表示：「電影應該要有一個開頭、一個中段和一個結局，但未必要按此順序！」[5] 在本章的後面以及整本書中，當涉及必須在多個裝置和接觸點上運作的數位產

4　"Character-Driven Vs. Plot Driven: Which is Best," NY Book Editors (blog), *https://oreil.ly/ZD5JU*.

5　更多有關 Jean-Luc Goddard 的引述，請見 IMDb (*https://oreil.ly/9u8xu*)。

品的故事講述時，各元素未必是線性的，但是這三個部分仍必然成立。

雖然亞里斯多德從未說過一部戲應該要有三幕，但這三個部分（開頭、中段和結尾）形成了許多傳統說故事中使用的三幕結構。

戲劇構作的藝術

將結構應用到故事上的過程稱為戲劇構作。《韋伯字典》將其定義為「戲劇作品和戲劇性表現的藝術或技術」。從廣義上講，戲劇構作藉由賦予作品一個結構、處理如何塑造一個故事成為可以被表現的形式。

戲劇構作是在 18 世紀由 Gotthold Ephraim Lessing 所發明，它是一門以實踐為基礎並以實踐主導的專業 / 學科，是以一種全面性的方式在審視戲劇的情境。此情境可能包含活動發生的環境（物理、社會、經濟、和政治）、角色的心理基礎、及戲劇的寫作方式（結構、節奏、流動和字詞選擇）。

這方面的專家稱為戲劇顧問（dramaturg），或在美國稱為製作戲劇顧問（production dramaturg）。這個角色經常參與製作的各個階段，影響著演出並為進行中的戲劇提供意見，其透過與導演和演員合作，來幫助形塑表演和故事往正確的方向走。

戲劇顧問這樣綜看全局的角色與一位領導者的角色並無太大差異。領導者的職責可能因組織而異。當我在數位代理商 Dare 工作時，體驗領導者要從 UX 觀點來服務一位客戶，確保專案整體的一致性、並為所有團隊成員提供對使用者和業務需求的清晰了解。體驗領導者還要負責了解整個大方向，包含特定專案的定位，以便所有與使用者體驗和業務相關的都有被考慮進來。像我

們這樣的體驗領導者也是資源分配、多數 UX、設計和技術評論的一部分，並與相關單位領導者密切合作以確保一切都能成功合作。

除了戲劇顧問的角色和領導者的角色之間的相似外，戲劇構作的藝術也對產品設計非常有幫助，因它專注於賦予作品一個結構。戲劇理論中最著名的兩部作品，是亞里斯多德的三幕結構和 Freytag 的金字塔。

亞里斯多德的三幕結構

亞里斯多德（Aristotle）的三幕結構由三個部分組成，包含一個起點，在這裡設定情節；中段，情節達到其高潮；最後是結尾，情節被解決的地方。時至今日，三幕結構仍是編劇中使用的模型，其將故事拆分為三個部分。

這三個部分（或幕）由兩個情節點（情節點指的是將故事轉到新方向的關鍵事件）相連結。如圖 2-1 所示，第一個情節點出現在第一幕的尾端，第二個情節點發生在第二幕的末尾端。

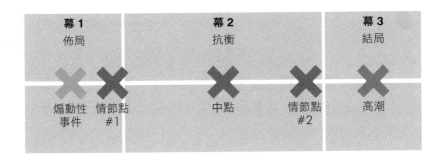

圖 2-1
三幕結構

第一幕

第一幕，**佈局**，通常用於介紹說明。在第一幕，主要人物們、他們之間的關係，以及他們存在的世界被建立鋪陳出來。在第一幕的後半部分，發生了**煽動性事件**：主要人物（即**主角**）面臨著某些需要去解決的事物，導致了更為戲劇化的情況，即**轉折點**。第一個情節點標誌出第一幕的結束，並在這裡提出了一個戲劇性問題（例如，他們是否從此過著幸福的生活），以確保主角的生活永遠不會一樣。

第二幕

在第二幕，即**抗衡**，或上升行動，主角試圖解決由第一轉折點引發的問題。在這一幕中，主角常因還未擁有所需技能，或者不知道如何應對他們所面對的反派，而處於較糟的境地。

第二幕是人物發展或**人物弧**發生的地方。主角不僅需要學習新技能，而且還需要更意識到自己是怎樣的人和自己能做什麼，這通常也會改變他們自身。通常，這挑戰需要導師或共同主角的幫忙。

第三幕

在第三幕，**結局**，主要故事和所有子故事在此匯聚成高潮——最緊湊的場景或鏡頭，在此戲劇性問題被解答。在這幕，我們會知道男孩和女孩之後是否將過著幸福日子，以及主角和其他人物經常感覺重獲新生。[6]

6 "How to Write a Novel Using the Three Act Structure," Reedsy (blog), June 15, 2018, *https://oreil.ly/KOGoQ*.

弗瑞塔格的金字塔和對三幕結構的批評

人們對傳統的三幕結構提出了一些批評，包括過於注重情節點而不是人物本身，而且它是為劇院所設計的。此外，三幕是制式的，不適合會有商業廣告時段的電視連續劇和電影。我們將在第五章「用戲劇構作來定義和建構出體驗」中，還會看到在幕及其情節點上有許多其他詮釋和進一步的作品。其中一個最重要的替代，是弗瑞塔格（Gustav Freytag）的作品（圖2-2）。19世紀末，他出版了《戲劇技巧》（*The Technique of the Drama*），被認為是第一部好萊塢編劇手冊的藍圖。與亞里斯多德的三幕相反，Freytag將一個故事分成五個部分：介紹闡述、上升行動、高潮、下降行動和收場（亦稱為結局）。

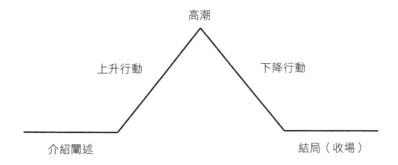

圖 2-2
Freytag 的金字塔

介紹闡述

故事的這一部分介紹了重要的背景資訊，包括設定、角色的背景故事、以及在主要情節前發生的事件。這些資訊可以透過背景細節、倒敘、陳敘者講述背景故事、或透過對話或人物的思緒來傳達。

上升行動

在上升行動期間，一系列事件會在此發生，這些事件搭建朝著最大關注點——即高潮。這些事件在介紹闡述之後立即開始，並且通常是故事中最重要的部分，因為整個情節都取決於它們。

高潮

高潮是故事中改變主角命運的轉折點。情節在此展開，可能是支持主角或支持對立者，而主角通常需要利用隱藏的力量。

下降行動

在下降行動期間，主角和對立者之間的衝突得以解決，而主角不是贏就是輸。

結局（收場）

相似於從上升行動達到高潮，結局的發生，也是從下降行動到達最終場景。衝突被解決了，且複雜的情節被「解開」，創造出人物的一種恢復常態感。

關於產品設計，戲劇構作教導我們什麼

亞里斯多德的三幕結構和 Freytag 的金字塔都告訴我們，一個故事會有幾幕：它開始、某事發生、然後再發生某事、然後結束。說到產品設計，我們太常過於注重細節，而忘記需要去定義整體敘事結構。正如亞里斯多德指出的那樣，說故事的方式同樣會影響真實人們的體驗。我們建構產品和服務體驗的方式，將形塑使用者的想法、感受和行為。

數位產品體驗的循環本質

雖然亞里斯多德的說好故事的七個法則、三幕結構和 Freytag 的五幕，設計用意於線性和有盡頭的故事，但現今在線上的大多數體驗都是相互連結的，沒有正式的起點或終點。事實上，應用說故事原則到產品設計上，只是把一個故事變成循環故事：每個圈圈與其他圈圈相連結，形成一個子故事鏈，其中一些是獨立的，而另一些則較緊密地相連。這既適用於一個體驗的各個部分，也適用於整個流程中交疊的各部分（無論是策略、UX 設計、視覺設計、或開發）並依賴彼此及各自獨特的工作領域。

至於產品體驗的各個部分是如何構成一個子故事鏈的，只要試想一下使用者進行購買的旅程中可能採取的行動。這種端到端的體驗類型，通常由多個相連結的較小體驗圈圈所組成。它可能始於使用者在社群媒體上發現產品、點擊連結，並結束於有該產品貼文的影響力者／意見領袖的部落格上。隨著使用者越熱衷於該產品，他們將進入更積極的研究階段：他們訪問銷售該產品的網站，並可能去其他網站尋找最優惠的價格、或查看與競爭產品的比較，或者兩者兼有之。價格越高和產品類型的不同，研究及最終的考慮階段（即選擇範圍縮小階段）的時間可能會越長。此階段還可能涉及更多的接觸點，包含線下的接觸點，像是與朋友和家人討論、和／或在線上購買前先前往實體店面。決定購買該產品之前，使用者可能會再看一次原本發現該產品的部落格文章，然後再最後重新研究一次。從本質上說，其存在相互依存並重疊，且很少有旅程可以一氣呵成完成，通常在第一步和最後一步之間會有中停。

多個開頭、中段和結尾

當我還是小孩的時候，我曾一度認為這個世界是平的，並存在於牛奶盒底部。我想這是源於我曾聽過的一張兒童專輯，這張專輯描述了世界像鬆餅一樣平。在我對牛奶盒底部平坦世界如何運作的想像中，這個牛奶盒屬於巨人的，而這些巨人有時會搖晃牛奶盒，我認為這就是造成海浪和地震的原因。

如果我們想像一個巨人搖晃我們的牛奶盒，而牛奶盒裡面充滿了交疊且錯綜相連的故事圈圈，然而隨著這些圈圈的錯動，有些會突然交疊並與新的或不同的故事相連。當然，現在的我已經知道，我們沒有生活在牛奶盒的底部，也不是巨人在晃動我們而造成自然災害的，但我們的線上體驗卻是不斷地搖動和攪動，某種程度上從而使我們脫離原本道路而進入新的路徑，即新的子故事開始之處。有時，我們會選擇在不同網站繼續旅程，或與朋友討論（圖 2-3）。而其他時候，產生這些變化的原因是較隨機的：可能是由我們在隨意瀏覽時發現的事物所引起；可能是由彈出的通知所引起的；或者是由我們看到我們的朋友、熟人或同儕也正在看的事物所引起的。

陳述出混亂

使用者旅程的混亂、和我們缺乏對使用者如何到達和體驗我們的產品和服務、以及在哪種媒介上的控制，讓說故事的角色變得如此重要。不管使用者旅程是從何處開始和結束，也不管它是如何相關的或偶然的，使用者仍在繼續其旅程。

不管他們身在旅程何處，也不管他們正在停在哪個頁面或視圖，作為 UX 設計師、產品負責人、行銷人員或新創公司創始人，我們都需要確保自己在對的時間地點、甚而其旅程的下一步，達成其需求。

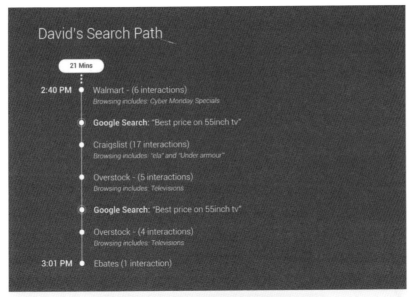

圖 2-3

一個例子，說明使用者在各種互動下、在不同網站上、複雜的線上購買路徑[7]

調整以適配旅程如何開始

這裡有個很好的比喻例子，是阿拉伯字母。阿拉伯語從右到左書寫；字母表中的每個字母都有一個略有不同的形式，具體取決於該字母出現在字詞的開頭、中間或結尾。並非所有字詞都可以與後一個字詞（左）相連，但是所有字詞都可以變成前一個字詞（右）。[8]

7 "How supershoppers use search to tackle the holiday season," Think with Google, October 2016, *https://oreil.ly/Ndxa_*.

8 "Arabic alphabet table 阿拉伯字母表," The Guardian, Febraury 6, 2010, *https://oreil.ly/DcLuK*.

相同地，我們將永遠無法控制所設計出的產品和服務的旅程如何結束，但是我們總是可以確保盡我們最大的努力與使用者一起開始其旅程。不管是什麼、在哪裡都是如此。我們可以設計多個進入點，並就我們可以控制的，從頭到尾規劃該體驗。在第七章「定義你產品的設定和情境」中，我們將探討情境如何影響使用者的體驗，以及我們作為 UX 設計師，應如何根據該情境來考量和調整。接下來，我們將看看我們可以從其他說故事的形式中學到什麼。

五個關鍵的說故事經驗

一個好故事的力量，在於它與受眾建立的情感連結。沒有這樣情感上的連結，這故事就沒什麼好說的了。但，是什麼讓傑出故事有別於一般的、甚或是好的故事？是什麼讓《玩具總動員》、《怪獸電力公司》和《獅子王》這些電影變成票房熱門；以及讓《哈利・波特》、《暮光之城》系列和《千禧三部曲》等書籍成為暢銷書？

當你搜尋世界上最好的說故事者時，就會出現各式各樣的專業人士和人物。正如我們之前所提到的，其中一些是歷史人物、領導者或活動家。另一些人則是從字面上即可理解的說故事者，像是作家、劇作家、電影製片人、作曲家和攝影師。每種專業都採用略有不同的方式在說故事上，而我們都可以從他們身上學到某些東西。

傳統說故事和戲劇性問題

戲劇性問題聚焦在主角的中心衝突，也是傳統敘事的核心。寫作者的工作是以某種方式提出一個戲劇性問題，以讓讀者渴望得知其答案。然後，寫作者必須在敘事中建構出障礙，使讀者想繼續讀下去、或繼續看下去、或繼續聽下去，從而產生懸念。這個戲

劇性問題,再加上懸疑,讓《暮光之城》成為暢銷書,而不是一般小說。即使其餘文字平庸,但若能有效地使用戲劇性問題,並創造適當的懸念,人們通常仍會繼續閱讀所寫內容。

一個故事通常具有多個戲劇性問題,但其中最主要的或中心的戲劇性問題,是使我們不斷閱讀或觀看的理由。它關係到主角的主要目標,不是被動和內在的目標,而是主動和外在的目標。主角是否達成這個目標的問題,必須以是或否來回答,而一旦回答,故事就來到尾聲了。與我在上一章中提到的紅線相似,主要的戲劇性問題是從第一幕到高潮我們所依循的貫穿線。

以下是一些戲劇性問題的例子:

- 羅密歐與茱麗葉會在一起嗎?《羅密歐與茱麗葉》
- 奧德修斯會在特洛伊戰爭後回家嗎?《奧德賽》
- 郝思嘉會贏得衛希禮的心嗎?《飄 / 亂世佳人》
- 印第安納會獲得傳說的法櫃嗎?《法櫃奇兵》
- 誰 / 什麼是玫瑰花蕾?《大國民》
- 馬林會找到他的兒子尼莫嗎?《海底總動員》

在某些案例,像是《辛德勒的名單》,主要的戲劇性問題並不是百分百明確。但是即使在這種情況下,你仍然想知道接下來會發生什麼以及事情將如何結束。這種想知道故事結局的渴望,同樣適用於當你從一開始就很確定戲劇性問題的答案是什麼,或一開始就知道男孩和女孩以後很可能過著幸福生活時。

應用於產品設計

我們從事的大多數產品和服務,都存在主要和次要的戲劇性問題。就想想使用者的總體目標,以購買新電視為例。為實現該目標,使用者將必須執行幾項較小型的任務,例如研究不同的品

牌、找到最優惠的價格、找到一家出售該特定電視或可以將電視運送到使用者家中的商店。然後，如果使用者需要幫助，其他附加活動可能會發生，像是尋求其他人的意見或甚至與店內人員討論。

讓主要和次要的戲劇性問題變得明確，可以幫助確保我們始終專注於產品體驗的核心。同時，我們可以覺察整體端到端體驗中的各個方面。

練習：傳統說故事和戲劇性問題

挑選一個你最喜歡的小說或電影，並依以下分析：

* 有哪些戲劇性問題？

* 主要的戲劇性問題是什麼？

* 與造成懸念的重大戲劇性問題相關的三個主要障礙是什麼？

這個簡單的練習，可以讓你專注於那些發生在小說或電影上、會產生懸念並推動故事前進的、主要事件的關鍵部分。根據美國最大的成人寫作學校「Gotham Writers Workshop」的說法，找到你的主要戲劇性問題（MDQ）的方法，在於仔細思考主角的主要目標及阻礙你實現它的障礙。

而與目標共事，是我們在 UX 設計中非常習慣的事情，約略調整一下練習，就可以為我們設計的產品體驗提供一個簡單又有效的框架。挑選一個典型的線上體驗來分析：

* **這個體驗的目標是什麼**？例如，找一個假期、預訂旅遊行程、儲存我的旅遊行程、將其傳送給我的旅伴。

* **體驗的主要目標是什麼**？例如，預定旅遊行程。

* **可能影響實現目標的三個主要障礙或事件是什麼**？例如，找不到想要的假期類型、想知道這是否是一個好飯店、無法選到合適的套裝產品。

迪士尼對細節不可思議的關注

提到傑出說故事，就會提到迪士尼。華特・迪士尼公司（Walt Disney Company）創作了指標性的電影和世界，從真實的迪士尼主題樂園到電影裡的奇幻世界，像是《獅子王》、《小美人魚》和《美女與野獸》。不管是迪士尼世界的體驗或電影中，在所有迪士尼的作品中，所有內容都是有原因的。這是迪士尼被譽為傑出說故事者的一個理由。他具有出色的能力專注於每一分細節，並了解所有這些細微差別如何影響大方向和觀眾所體驗到的故事。

我們經常在設計中談到這一點，且著名的部落格如「Little big details」，提供了一個被精心創建和深思熟慮其細節的體驗例子。這些細節通常被視為喜悅，雖然因預算或時間限制而經常被剔除，但它們能對使用者旅程中的特定點和整體體驗創造極大的差異。

華特・迪士尼對細節的關注及不斷讓事情變得更好的欲望（他稱之為「加乘（plussing）」），超越迪士尼主題樂園本身的實體體驗。華特・迪士尼不滿足於只創建一個主題樂園。就像他的電影一樣，他想創造一個令人難忘的、顧客無法在其他地方獲得的體驗。

在 2008 年迪士尼世界開始進行一項大型計劃，該計劃審視從遊客進入樂園到離開樂園的各方面體驗，目的是消除摩擦點。

這項計劃包括觀察諸如排隊玩器材、找吃東西的地方、在餐廳等待就坐等的體驗。而解決方案是迪士尼魔法手環（MagicBand）。[9]

9　Cliff Kuang, "Disney's $1 Billion Bet on a Magical Wristband," *Wired*, March 10, 2015, *https://oreil.ly/_ThwX*.

搭配網站和 app，作為訪客的你可以用它來探索景點、餐廳和遊樂設施，並制定你的行程和願望清單，該手環成為前往魔法王國的鑰匙。透過運用 RFID 晶片和三角測量技術，該手環可讓你避開等待、走進餐廳，並自動將你的食物訂單送出並送到你所選的桌子。該系統乃基於預先計劃；訪客預定行程，並提前選擇餐廳和食物。但是最終的成果卻感覺像魔法般，甚至是細微的小事，像是當你走進門時員工都知道你的名字。

應用於產品設計

始終越做越好並關注體驗的每個方面這樣的驅動力，對於產品設計變得越來越重要。正如將在第三章「為產品設計說故事」中所討論的那樣，科技發展和使用者期望越來越趨向於更具客製化和個人化的體驗，從而讓使用者感覺產品或服務是了解他們的。

無論我們正在開發哪種類型的產品或服務，我們都希望能做的像迪士尼一樣好，尤其是迪士尼基於深刻了解而對細節的關注、及對所有一切相融合的在乎。所有事物都是相互連結的，雖然我們的產品可能只是數位產品，但使用者整體的端到端最終體驗還是會包含線下的部分。在第五章中將探討產品設計中的摩擦。

練習：迪士尼對細節魔法般的關注

思考一下你的產品或服務，或者你經常使用的產品或服務。

在不考慮你的解決方案的實際或物理限制的情況下，請思考以下：

- **當前狀態下它的主要摩擦點是什麼？**例如：註冊、付款、太多選擇。

- **什麼可以移除這些摩擦點？**例如：使用既有的社群帳戶進行註冊、一鍵付款、縮小選擇範圍的能力。

- **你如何使體驗更加魔法和無縫的？**例如：用臉部識別登入、觸碰式付款、基於偏好和行為的三個精心推薦選項。

皮克斯的說故事經驗

自從 1995 年發行《玩具總動員》以來，皮克斯在說故事上積累了豐富智慧，像是怎麼開頭的基本結構、怎麼結束故事的簡單建議，即使它並不完美。回到 2011 年，皮克斯的故事藝術家 Emma Coats 便在推特上發佈了 22 則故事基礎指南，這些是她從過往合作的許多更資深人士那裡學到的：[10]

1. 讚賞一個角色的努力嘗試，多於他們的成功。

2. 要記住的是觀眾對什麼感興趣，而不是身為作家想要的樂趣。這兩者可能非常不同。

3. 嘗試主題很重要，你將不知道這個故事實際是關於什麼，直到你寫到故事結尾。現在去重寫。

4. 從前從前，有 ＿＿＿＿。每天，＿＿＿＿。有一天，＿＿＿＿。因為這樣，＿＿＿＿。因為那樣，＿＿＿＿。直到最後終於 ＿＿＿＿。

5. 簡化。聚焦。合併角色。跳過迂迴的路。你將感覺自己正在失去有價值的東西，但是這樣使你自由。

6. 你的人物擅長什麼？對什麼感到自在？把完全相對的東西丟給他們。挑戰他們。他們會如何處理？

7. 在進行中段之前，就想好你的結局。說真的。結局很難；提早把你的結局構思出來。

8. 完成你的故事；不完美也沒關係。在理想的世界中，你會寫完一個完美的故事，但繼續前進。下次會更好。

9. 當你卡住時，請列出接下來不會發生的事情。通常這樣會出現讓你不卡住的材料。

10. 拆解你喜歡的故事。故事中你所喜歡的，是你的一部分；你必須先識別出它，然後才能使用它。

10 "Pixar Story Rules," The Pixar Touch (blog), May 15, 2011, *https://oreil.ly/jDea9*.

11. 把它寫出來可以讓你開始去修改它。如果一直讓它停留在你的腦海，那這個出色的想法將永遠無法與其他人分享。

12. 不全相信你想到的第一件事，還有第二、第三、第四、第五件事——不用那些顯而易見的。給自己一個驚喜。

13. 為你的人物評價。當你寫作時，被動／順從似乎對你來說很討人喜歡，但對受眾卻是有害的。

14. 你為何一定要說這個故事？你的故事助長了什麼你深信的信念？這就是它的核心。

15. 如果你是你的人物，在這種情況下，你會感覺如何？誠實為難以置信的情況提供了可靠性。

16. 回報是什麼？給我們理由去支持該角色。如果他們不成功怎麼辦？累積賠率。

17. 你的工作不會完全浪費。如果它不起作用，請先放手繼續前進——稍後它會再度以有用的方式回來。

18. 你必須了解自己：盡力而為和過分講究的差異。故事是種試煉，不是精煉。

19. 讓角色碰巧陷入困境是好的；碰巧讓他們一起擺脫困境是騙人的。

20. 練習：找出你不喜歡的電影組成。你如何將它們重組成你喜歡的？

21. 你必須識別出你的處境／特性，不能只寫上「酷」。而是什麼可讓你表現出「酷的樣子」？

22. 你故事的本質是什麼？最精簡的說法是什麼？如果你知道，則可以從那裡擴展。

應用於產品設計

上述其中一些經驗，提供了你練習時可去運用的實用參考。其他的，則提供了指導和引人深思／思考的材料，而另一些，像第

4 條，看起來很像是我們已經在產品設計中使用到的東西；即使用者故事。這些經驗教導我們將想法寫下來、聚焦於最重要的內容、建構出陳述和作業方式，並了解能夠識別出你故事中角色的重要性。所有這些同樣可應用於產品設計。

練習：皮克斯的說故事經驗

許多皮克斯的說故事經驗也可以改寫用在 UX 和設計專案上。以下是特別與我們從事的產品和服務相關的部分，只稍作修改，它們可以幫助引導和聚焦於我們所創建的體驗：

- **第 2 條**：你必須記得什麼是實際使用者需要的、與他們相關的，而不是作為設計師的你所喜歡的。這兩者可能有很大的不同。

- **第 4 條**：從前從前，有 [使用者的描述] 想要 [目標]。每天，[他們的背景故事]。有一天，[他們遇到 / 意識到他們需要的東西]。所以他們 [他們做了什麼 / 想了什麼]。然後，他們 [他們做了什麼 / 想了什麼]。然後，他們 [他們做了什麼 / 想了什麼]。直到最後他們 [他們採取的行動] 以及從那時起 [這使他們感覺如何]。

- **第 5 條**：從欣然接受你設計事物的複雜性開始。寫下、畫出並草繪出你所有想法、構想和問題。然後簡化。聚焦。從中拉出關鍵部分。

- **第 6 條**：你的使用者喜歡什麼、他們需要什麼、什麼是他們覺得好的？看看相對方。他們將如何反應？他們會做什麼或不做什麼？

- **第 7 條**：在開始進行其餘工作之前，請先提出體驗的最終目標。並在你做任何事的過程中，一直將其放在心中首位。它將幫助你記住「為什麼」。

- **第 11 條**：第一件事是使用紙和筆。書寫、素描、草繪，並記下你的所有想法、構想和問題。

- **第 14 條**：你為什麼必須要創造此特定產品 / 體驗 / 功能？它要解決的主要問題是什麼？這就是它的核心。

- 第 15 條：如果你是你的人物，在這種情況下，你的感覺是怎樣的，以及你會怎麼想和怎麼做？同理心有助於創造更好的體驗和產品。

- 第 20 條：寫下你認為可以去改善的產品或服務的旅程步驟。你將如何改變它以使其運作更好？

- 第 22 條：你的產品或服務的本質是什麼？最精簡的說法是什麼？如果你知道，則可以從那裡擴展。

電動遊戲和沉浸式說故事

就像 VR 和 AR 讓使用者身處一個體驗中一樣，電動遊戲的獨特之處，在於玩家是沉浸式世界的一部分。正如 UX 設計師 Joanna Ngai 所說：「從開始到結束，玩家都身處於精心構築的獨特美感世界裡，包含了玩家在那個世界會接觸的介面、聲音和互動。」[11] 這個世界的各個方面都經過設計，而使用者被設計為主要角色。規則掌管了該世界所有東西，從使用者可以做什麼和不可以做什麼，到可用的接觸點是什麼。

應用於產品設計

當我們從事的產品和服務，從使用者互動的 apps 或網站，轉變為複雜相連結接觸點的體驗，不只是該 app 和／或網站，我們所設計體驗的各方面將需要被充實，就像在遊戲中一樣。使用者的互動不再只能用滑鼠點擊，而是通常會綜合包括點擊、觸摸、與機器人對話、手勢及他們自己的聲音等組合，這全部都是我們設計師需要去定義的。

11 Joanna Ngai, "What UX Designers Can Learn From Video Games," Medium, September 22, 2016, *https://oreil.ly/n-_E-.*

雖然我們所設計產品和服務的使用者有自己的目標，但遊戲的一個明顯特性，是玩家必須去學習遊戲中他們的目標是什麼、以及他們所沉浸的那個世界是如何運作的。

有時，目標是透過遊戲中的敘述來傳達的，例如在《薩爾達傳說》中，角色林克的任務，是從對話框中得知，要從主要對手蓋儂手上搶救薩爾達公主和海拉魯王國。其他時候，像《第二人生》一樣，要邊玩遊戲邊得知目標，又或者根本沒有明確的目標。

運用科技，我們的互動逐漸加入觸碰介面（某些元素的互動性並不總是很清楚）、自然使用者介面（NUI）、和語音使用者介面（VUI），為了能夠使用它們，使用者必須迅速從新手變成專家。結果，我們可以從遊戲中學到很多，像是遊戲處理輕鬆學習目標、規則、及所沉浸世界的方法——讓學習成為體驗的一部分而不是分離的教學，並提供回饋迴圈和視覺提示。

練習：電動遊戲和沉浸式說故事

思考你最喜歡的電動遊戲之一，並思考以下：

- 遊戲的目標是什麼？
- 在遊戲一開始建立了什麼規則？
- 這些規則如何教導你了解這個沉浸式的世界？

我們經常認為我們知道或能闡明我們所從事的東西。但是，實際上去做是另一回事，並且會發現將事情寫出來是很難的。

清楚地知道我們正在設計什麼，並進行練習闡明我們的設計決策，都能幫助我們更加明白和思考我們的提供物與應管理的東西一致。確保所有人（客戶和團隊）都有同樣想法也很重要。

使用你正在從事的專案、或是經常使用的網站和 app，思考以下的問題：

- 網站或 app 的目標是什麼？
- 使用網站或 app 時，存在或應建立什麼規則？
- 你應該如何教導使用者（或你如何被教育）這個網站或 app 的世界？

公開演說和說故事中可能性的拉力

當你想到自己看過的精彩演說及其出色的原因，通常會記得那個充滿激勵的感受。100 Naked Words 的創始人和編輯 Johnson Kee，撰寫了有關可能性的拉力的文章，並引用了 Tom Asacker 在《*The Business of Belief*》（信念的經營）（CreateSpace 自出版）的一段話：[12]

> 我們渴望獲得方向和靈感。我們想要那些對我們來說重要的事情變得更好：我們的身體、工作、家庭和人際關係。我們想要想像自己轉變了我們的生活及他人的生活。我們想要對我們不斷進展的陳述感到滿意。這就是為什麼我們閱讀書籍、瀏覽網路及翻閱雜誌的原因。我們正在前前後後找尋故事。我們想要感受到可能性的拉力；超越我們現有的現實。

南希‧杜阿爾特 (Nancy Duarte)，一位美國作家、演說家及 CEO，亦談到可能性的拉力及其在說故事中的重要性。[13] 她說，我們每個人都有改變世界的力量，而這一切都始於一個想法。一

12 Johnson Kee, "The Secret Structure of Steve Jobs' Stories," *Medium*, April 30, 2016, *https://oreil.ly/hvip-*.

13 Nancy Duarte, "The Secret Structure of Great Talks," TEDxEast Video, November 2011, *https://oreil.ly/qZGSV*.

個想法與其他想法之間的區別在於它被溝通的方式。她說，如果這個想法能夠引起共鳴，那麼它就有改變世界的力量，但是它必須出自我們的想法並分享才能做到這一點——且實現共鳴的最有效方法是透過故事。

Duarte 說，當我們聽到一個好故事時，我們的身體會有反應。我們的背脊發涼、胃部翻攪、起雞皮疙瘩，且我們的瞳孔放大、心臟跳動更快。但是，她說，我們的發表卻通常是沒有起伏的。

Duarte 決定看看其他專業，去了解他們如何建構故事。她研究了亞里斯多德的三幕結構和 Freytag 的金字塔（其中有五幕和有力形狀）。這種三角形的樣式引發了一個問題：若是精彩演說也具有形狀會怎樣？藉由去檢視兩位改變了世界的最著名的兩場演說，馬丁·路德·金恩（Martin Luther King）和史蒂夫·賈伯斯（Steve Jobs），她發現確實存在一種可以描繪所有精彩演說的形狀。就像在三幕結構以及任何好或壞的故事中一樣，她在精彩演說中發現的形狀有一個開始、一個中段和一個結束。如圖 2-4 所示。

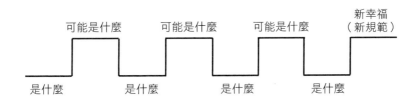

圖 2-4

Nancy Duarte 所找出的精彩演說形狀

所有精彩演說的開頭，根據 Duarte 的歸納，都是以一種平淡無奇的現狀開始的，這種現狀會再未來上升到其至高點。這個開頭，類似於亞里斯多德三幕結構中的第一個情節點和煽動性事件，戲劇性問題在此被提出。她說，現狀與所承諾未來之間的差距必須很大，以便將可能性的想法植入觀眾的腦海。

在中段，精彩演說的形狀會在是什麼和可能是什麼之間移動，她解釋說這是因為你會遇到一些阻力。人們可能喜歡那個世界的樣子，只是就像是你必須前後移動船以捕捉風並往前移以便加速一樣，你也需要在演說中來回於現狀和未來承諾狀態之間移動直到最後結束為止。她說，每個好故事或演說的結尾都應該要包含強烈的行動呼籲，就像彼得・古柏（Peter Guber）一樣。

應用於產品設計

談到呈現我們的作品時，經常有人告訴我們，我們不應該用說的，而是要用展示的。雖然這經常是對的，但我們也需要計劃好要說什麼，即便最終仍是用展示的。在第 14 章「呈現和分享你的故事」中，我們將探討說故事的角色及其在獲得贊同／認可上的重要性。我們也將探討如何調整說故事的方式，以獲得想要的成果，就像賈伯斯（Steve Jobs）所做的，無論觀眾可能是誰。

練習：公開演說和說故事中可能性的拉力

使用「是什麼——可能是什麼——是什麼…新幸福」的結構，套用在你將如何組織和進行下一次的演說上，或者，你會如何重組你進行過的演說：

- 關於現在的「是什麼」，什麼是你需要帶出的主要事情？
- 你正努力追求的「新幸福」是什麼？
- 什麼關鍵的「可能是什麼」要素與你要呈現的內容相關？
- 它們對應的「是什麼」要素是什麼？

總結

雖然我們可能無法改變整個世界，但 Duarte 說，我們每個人都可以藉由說故事和加入強烈的行動呼籲，來改變自己的世界。亞里斯多德和傳統的說故事告訴我們，以最簡單的話來說，好的產品設計體驗應該要有一個開始、一個中段和一個結束。如前所述，有時我們太快直接進入細節，像是頁面或定義出的需求。這樣一來，就會吃虧在無法退後一步，實際去定義和設計我們產品應該要能講述的整體故事，以及如何最好地將小細節轉變成真。

我希望透過本書向你介紹，在產品設計專案中的定義、設計和銷售方式上，你如何應用傳統說故事的原理和工具，來幫助改變那些會使用你設計的人們的世界。無論說的是哪類故事，你都不想要乏味，而想要與你的觀眾在情感上聯繫在一起。而做到這一點的方法是去塑造你所講述故事的形狀。

[3]

為產品設計說故事

當任何裝置在任何地點任何時間被使用，就是你的起點

回到 2011 年，世界知名的數位產品領導者 Luke Wroblewski 在推特上寫道：「那麼，如果任何事物、任何人、任何地方和任何時間都是你的使用案例，你會怎麼做？」（@ lukew，2011 年 5 月 12 日）。雖然我沒有一個明確答案，但他的推文主題讓我感到激動，並在那週接下來的時間頭腦不斷運轉。也因此，我後來向一個研討會提交了一份演講提案，而我也因此第一次公開演説，自此，這也是為什麼今天你會讀到這本書。

自 2011 年的那一天之後，好多好多事情發生，甚至比蘋果在 2007 年發行第一款 iPhone 所帶來生活的變化更有趣。在那之前，我們上網僅限於上班或在家時，或者在手機上僅限於使用無線應用通訊協定（WAP）瀏覽器（用於行動裝置的網路瀏覽器）。WAP 於 1999 年推出，但我們使用 WAP 瀏覽時所體驗到的東西，看起來一點都不像我們在筆電或桌機上訪問過的網站（圖 3-1）。

到了 2010 年，WAP 已被更現代標準取代，而現今大多數現代手持裝置的網路瀏覽器都能完全支援 HTML，這使我們能夠以網路預期的樣子和功能來體驗它。這個發展大大地改變很多事情。在 2009 年，全球只有 0.7％的網頁可提供手機觀看。在 2018 年，這一數字攀升至 52.2％。

現在，我們幾乎可以在任何地方上網（美國的智慧手機使用者平均每天要檢查手機 150 次），從我們早上做的第一件事開始（包含一早帶著智慧手機到小孩的房間），到晚上我們要做的最後一件事。我們對智慧手機的沉迷已經變成一種問題，使 Android 和 Apple 都已開始發布更新以幫助我們監控使用狀況和休息，暫離它們和我們已安裝的 App。

像是線上購買之類的任務，以前曾被認為必須在桌機或筆電進行的，現在已很習慣在智慧手機上進行。英國超過五分之一的線

上消費完成於通勤途中。[1] 就在幾年前仍被認為是不錯選擇的行動優化網站，現在已經成為企業對消費者（B2C）全面採用的基本，而其也對企業對企業（B2B）越來越重要，因勞動方式變得越來越有彈性。在 2015 年，Google 有名的「Mobilegeddon」開始運行後，這個新的 Google 演算法在搜尋排名上，會懲罰那些不支援行動裝置的網站。

所有這一切都在短短幾年內發生。不可否認地，iPhone 和其他智慧手機的上市改變了世界。這項科技已改變了我們上網的方式和地點、我們身為人類現在如何溝通（或因此不溝通）、我們使用的產品和服務、以及我們如何按個按鈕即可觸及日常生活中的各個面向。

現在，我們又處於一個機遇，人工智慧、機器學習、物聯網（IoT）、智慧家庭裝置和 VUIs 的進步再次改變了一切。雖然 VR 尚未像預期那樣開始風行，但是 VR 和 AR 在裝置上都有進展，可行且價格可負擔的、還有兩者都可以提供的。至於物聯網，越來越多的裝置透過藍牙和網路連接，從妊娠測試、可以掃描食物的冰箱，再到像 Amazon Echo 和 Google Home 這樣的智慧揚聲器，這些裝置使我們能夠在家裡用語音命令控制越來越多的其他裝置和電器。

很快，幾乎所有事物都將以一種或其他方式相互連接。Wroblewski 提出的問題越來越不是「要是…會怎樣」，而是新常態。任何事物、任何人、任何地方、任何時間，都是我們要處理的事情，而我們才剛開始。

1　Lynsey Barber Barber,「We're Spending Billions Shopping Online While Commuting」, City A.M., July 2, 2015, *https://oreil.ly/MieZG*.

傳統說故事是如何變化的

我們使用的科技和其他媒介一直塑造著我們講故事、與故事互動，以及人們如何遇見故事的方式。科技的最新發展推動了新型態故事的產生，包括用在攝影、電影、廣播、電視，以及後來在行動網路和社群媒體上。這些發展不僅影響了故事生成的創作方式，而且改變了故事本身的結構。

在想到故事結構時，立即想到的是我們在書籍、電影和電視中所習慣的結構：就像亞里士多德所定義的那樣，是開始、中段和結尾。但是隨著科技、新平台和裝置，以及隨選隨看文化的最新發展，說故事正在發生變化。接下來，我們將仔細看到八個領域的變化，它們如何影響說故事及它們與產品設計的相關性。

變成隨選隨看的

關於體驗故事的方式，其中一個最明顯的改變，是電視從不斷播放的型式逐漸轉成隨選觀看。我還記得小時候坐在電視前看著檢驗圖，這表示那時沒有任何節目在播映（圖 3-2）。

圖 3-2

當沒有播放節目時，瑞典國家電視台的畫面

大多數電視節目會在下午三點左右開始，我們總共有五個頻道。幾年後，更完整的播放時間表提供了每天 24 小時可收看的節目，雖然某些時候是電視購物頻道。大部分節目的下一集要等到下個星期才能看到，這種等待令人沮喪，但它建立了期待並使我們期待某些節目、日子和時間的到來，這種感覺我們今天已較難體驗到了。

現今，等待下一集的狀況幾乎已不存在，取而代之的是等待下一個系列。Netflix 和其他訂閱式影音隨選（SVoD）服務（例如 Now TV、Amazon Prime Video、Hulu 和 TVPlayer）已經改變了我們觀看電視和電影的方式。現在，我們可以自行選擇想觀看的時間和地點，而不用在預定的節目播放時間觀看。這領域預計還會有更多的增長。在 2018 年，全世界已有 2.83 億個 SVoD 使用者，預計這一數字到 2022 年將增至 4.11 億[2]。

變成隨選隨看的不僅限於電視和電影，它也應用在小說和影音說故事、遊戲和 app。在我小時候，我們每個星期六早上會去隆德（我的家鄉）的圖書館。我們會坐在自助餐廳裡、拿幾本書閱讀，並在離開時用借書證借一些書回家。雖然這也是一種隨選體驗，並且仍然存在，但現在電子書約佔全球圖書銷量的四分之一[3]，且像 Audible 這樣的數位有聲書 app，如果你訂閱並付月費的話，它讓你幾乎可以收聽所有的英文書籍。

2　Amy Watson，「Subscription Video On Demand, 訂閱式影音隨選」Statista, October 10, 2018, *https://oreil.ly/RB51N.*

3　Amy Watson，「E-books - Statistics & Facts, 電子書：統計和事實」Statista, December 18, 2018, *https://oreil.ly/wDqhe.*

這對產品設計的意義

這樣隨選的趨勢是消費者期望變化的一個例子。一鍵這樣的期望增加，表示使用者可以獲得越來越多輕觸或點擊按鈕的產品和服務。使用者可以在適當時機，選擇在其偏好的裝置和地方，觀看、閱讀、聆聽和互動。我們不再受限於要在客廳觀看像《怪奇物語》這樣的熱門電視連續劇的最新劇集；我們現在可以在任何有良好 3G、4G、5G 或 WiFi 訊號的地方，無論在通勤途中、在機場或坐在公園長椅上，都可以觀看它。

我們可能有一個特定裝置和觀看體驗，是我們認為最適合我們使用者的，例如，在家中看電視。但使用者偏好什麼，這取決於他們，相較於「如果有的話很好」，「用我的方式」逐漸成為一種需求。可以的話，我們必須確保所創建的內容可以在任何地方、任何時間被體驗，而這也同樣適用於我們整體的產品和服務上。

練習：變成隨選隨看的

思考一下你自己的產品或服務，或者你在過去幾年中經常使用的產品或服務：

- 使用方式是否有改變？
- 是否有使用者的新期望，你能追溯其來自隨選隨看的文化？
- 你產品或服務的哪些部分對隨選受眾最有吸引力？
- 什麼能使你的產品或服務對隨選受眾更具吸引力？

觀眾是說故事者

多虧了智慧手機，現在使用的媒體比以往任何時候都多，但我們使用的方式和內容已經有變化。在 2017 年，我們每天花費了十億小時在 YouTube 上。雖然花在看電視上的時間一直在減少，

但花在 YouTube 上的卻在穩定增長，就我們在各個平台上花費的時間來比較，花在 YouTube 上的已經超過了 Netflix 和 Facebook 影音。正如 YouTube 的工程副總 Cristos Goodrow 所說：

> 在世界各地，人們每天花費十億小時來滿足他們的好奇心、發現美妙音樂、跟上新聞新知、與自己喜歡的人物連結、或追趕最新趨勢。[4]

這是一種新型的說故事方式，它比較不用劇本、是由群眾而不是專業團隊創造，與其他類型的影片相比，可在很短的時間內創造出內容。

每個小時，都會有四百小時的影音內容被 YouTube 創作者上傳到 YouTube。這種創作者趨勢不僅限於 YouTube，也不僅限於我們成年人。在 2018 年底，YouTube 透露其收入最高的創作者是一位名叫 Ryan 的七歲男孩，他在作玩具的評論。[5]

正如 Connected Sparks（一間下世代媒體和互聯玩具公司）的共同創辦人 Lance Weiler，在一篇文章中寫到他的兒子和其朋友們：「現實是，他們不看電視，而是自己成為小型媒體公司。」[6] Weiler 的兒子和其朋友們，受到他們所觀看內容的創作者啟發，然後他們自己創建自己的遊戲直播影片（Let's Play，LP），記錄電動遊戲的遊戲過程，通常包含遊戲者的主觀評論。對一些人看來，這類影片似乎毫無意義，而且許多人（如果被問到的話）會認為這是一個糟糕的構想：「誰會想看這種東西？」結果卻是，

4　Sirena Bergman，「我們每天花費了十億小時在 YouTube 上，比 Netflix 和 Facebook 影音加總還多」Forbes, February 28, 2017, *https://oreil.ly/UsdVP*。

5　Caitlin O'Kane，「根據《富比世》的報導，2018 年十大 YouTube 最高收入之星」CBS News, December 4, 2018, *https://oreil.ly/qrYup*。

6　Lance Weiler，「數位時代的敘事方式發生了怎樣的變化」世界經濟論壇，January 23, 2015, *https://oreil.ly/oTAuD*。

很多人在看，以至於專用平台如雨後春筍般出現。例如，遊戲軟體影音直播串流平台 Twitch，在 2019 年擁有 370 萬個每月播報者和活躍的每日使用者會到該平台觀看直播和隨選內容。

這對產品設計的意義

逐漸地，每個人都能成為說故事者。從我們在社群媒體上分享的更新、圖片和圖片說明，到我們創建的影片，YouTube、Twitch、Snapchat、Facebook 和 Instagram 等平台讓任何人都能輕鬆發佈和觸及到觀眾。而根據使用者的需求，這些平台也在不斷進化。

在 2018 年 Instagram 推出了 IGTV，這是一個新的應用程式，用於觀看長時間、垂直的影音內容，也可以在 Instagram 應用程式中使用。在 IGTV 中，你的影音最長可以長達一個小時，而不會像 Instagram 限時動態一樣被限制為 15 秒，且格式是全螢幕垂直影音可自動開始播放。IGTV 擁有與電視一樣的頻道，只是各頻道分別是各創作者。

新形式的說故事、再加上觀眾本身即說故事者，使品牌、產品和服務的要求有了改變。以前製作一段較長的影音內容需要花費數月、可觀的預算來製作，但品牌、產品和服務的所有者越來越需要敏捷和快速，去跟上他們使用者和客戶製作內容的速度；以此延伸，他們也期望別人多快和多頻繁地做同樣的事情。

正如我們將在第四章「產品設計的情感方面」所述，人們越來越去尋求可建立連結的方法。這種連結，通常不是一段關於品牌內容的精美影音，而是一個動人的真實故事，例如 Rosey Blair 在 2018 年 7 月在推特上分享的一系列推文。Blair 的推文把換位子這樣的小事變成一個浪漫故事，並於事件在飛機上展開的現

場進行推文（圖 3-3）。此推文現已被刪除，但在撰寫本文時，已有超過 90 萬人對她的推文按讚。世界各地的媒體從 BBC 到 Buzzfeed，都採訪並報導過這個故事。

Rosey Blair
@roseybeeme

Follow

Last night on a flight home, my boyfriend and I asked a woman to switch seats with me so we could sit together. We made a joke that maybe her new seat partner would be the love of her life and well, now I present you with this thread.

1:25 PM - 3 Jul 2018

369,933 Retweets 902,692 Likes

11K 370K 903K

圖 3-3
Rosey Blair 的推特系列事件中，關於 #planbae 和神秘女人 Helen 的第一條推文

練習：觀眾本身就是說故事者

想想你自己的產品或服務，請思考以下：

- 觀眾本身就是說故事者，會如何影響你的產品或服務？
- 這有什麼實際影響？
- 你預料在接下來的幾年，觀眾本身就是說故事者會如何發展？

觀眾作為主角

前面提到的真實生活系列故事中的其中一位主要人物是 Euan Holden，其他人稱此為 #planebae 事件。故事中的女主角選擇保持匿名，男主角 Holden 則公開身分。世界各地的人們都一起關切並跟進這個經典的「男孩是否會跟女孩在一起」的系列，Holden 發現自己成為關注焦點，而大家都想知道接下來會發生什麼。

與坐在戲院觀看戲劇相比，電影對觀眾的影響比戲劇要大的原因之一，是觀看電影時你可以更親近角色且更私人。雖然 Euan 並沒有刻意將自己放入故事中，即使最後他有參與進來，但這個故事之所以受到關注的一個可能原因是它與我們的關聯性。我們之中的許多人都定期乘坐某些公共交通工具，而「這可能發生在每個人身上」，甚至是「這可能發生在我身上」的投射，創造了我們與這個故事的緊密連結，當然我們也都被一個很棒的愛情故事吸引著。

在過去的幾年中，體驗事物的欲望不斷提升。互動式戲劇和體驗如雨後春筍般出現，邀請觀眾成為故事的一部分。一個例子是 Punchdrunk 劇院公司創作的《無眠夜》（Sleep No More），它是《馬克白》的一個沉浸式互動版本：觀眾戴著口罩、在旅館的房間閒逛來體驗戲劇。每個房間都有演員演出一個場景，觀眾可以參與他們並自行決定停留多長的時間。在某些製作作品中，觀眾成為主角，有時甚至是對手和反派。

雖然並非所有這些互動式類型的故事講述都讓觀眾變成主角，但它們確實使觀眾成為角色之一。這種提供不同事物及吸引人們的

潛力，也已擴展到其他領域，像是博物館。科技的進步正引起突破性變革，從我們體驗藝術的方式到我們學習某個主題的方式，結果是使許多博物館擁有其有史以來最多的參觀人數。常參觀博物館的人會以各自的方式參觀，但是對於那些將博物館作為家庭時間或因應潮流而來的人來說，加入像 VR 這樣的科技會讓他們更願意參觀博物館。[7]

例如，圖 3-4 顯示了 *夜間咖啡館：一個向梵谷致敬的 VR 影片* 的截圖，觀眾可從其中直接探索梵谷的世界，從 3D 化他的指標性向日葵作品，到四處走走並從各個角度看他畫他臥室裡的椅子。

圖 3-4
夜間咖啡館：一個向梵谷致敬的 VR 影片 [8]

7　Kelly Song,「Virtual Reality and Van Gogh Collide,」CNBC, September 24, 2017, *https://oreil.ly/QPGIK*.

8　「夜間咖啡館：一個向梵谷致敬的 VR 影片（The Night Cafe: A VR Tribute to Van Gogh）」，Oculus, *https://oreil.ly/n_hkO*。

這對產品設計的意義

人們不斷地在尋找連結和體驗事物的新方法。隨著 AR 和 VR 的發展，將使用者置於體驗中已成為真實。雖然到目前為止，這類型體驗（也稱為沉浸式說故事）的觀眾相對較少，但人們對此越來越有興趣。2017 年 AOL 對影視產業狀況的研究中，有 31％的澳洲消費者期待看更多 VR 電影，而 22％的澳洲人已經至少每週用 AR 一次[9]。

從創意和資料的觀點來看，VR 和 AR 是一個令人興奮的領域。透過追蹤眼睛動向的熱圖、「注視率」（人們使用注視觸發事件的百分比）、以及動作的互動性，可以從這類型體驗收集到驚人大量的資料。而有創意地，AR 和 VR 提供了一種沒有框架的新型態體驗，且有能力從觀眾創造出同理和參與。而它也具有為使用者帶來極大好處的能力。

雖然並非所有產品和服務都可以（或應該）提供 360° VR 或 AR 型式的沉浸式體驗，但我們仍應致力於讓使用者成為我們設計的產品和服務的主角。在「數位」時代的早期，談到我們產品和服務的方法，通常較著重於我們而不是我們的使用者和客戶。如今，最有效和成功的產品、服務和行銷活動的重點，是在使用者和客戶上，而不是公司或品牌上。我們已經明白（非從資料來看），使用者和（潛在的）客戶最常回應的，是間接與他們有關的訊息，而我們藉由在他們腦海中，創建出關於使用產品或服務將使他們可以做什麼，來做到這一點。

9　「What Is Immersive Storytelling?」，The CMO Show, *https://oreil.ly/ZTcKl*.

練習：觀眾是主角

想像一下，你加入 360° VR 或 AR 功能到你的產品、服務、或你定期使用的東西上：

- 這將達成什麼目的？
- 它如何為使用者帶來一般網路體驗沒有的好處？

參與式和互動式說故事

在 Punchdrunk 劇院公司創作的《無眠夜》(*Sleep No More*) 之類的互動體驗中，觀眾被邀請去個別參與和探索該空間，從而影響觀看內容和走向。這與觀眾一般不會迴避要發表意見是一致的。在 Latitude 一項有關受眾想要什麼的研究中，有 79% 的受訪者表示希望進行互動，使他們能去影響角色的決定，從而影響故事的發展，或者讓他們自己成為該角色。影響故事的能力開始變得非常流行，起始於 1980 和 1990 年代的多重結局冒險案例（CYOA）類型書籍。然而，對於電影和電視而言，雖然有幾個例子，但並未風行。至少還沒有。

在過去幾年，電影的潛在觀眾一直流失到遊戲上，這個趨勢在未來幾年可能只會增加。[10] 特別是年輕觀眾不太熱衷於成為被動觀看者，電視公司正在尋找更好的方法來吸引觀眾並建立忠誠度。[11] 例如，《複選謀殺案》(*Mosaic*)，一部史蒂芬·索德柏導演的謀殺推理劇，在 2017 年於 iOS／Android 應用程式發行，

10 Scott Meslow, 「Are Choose-Your-Own-Adventure Movies Finally About to Become a Thing?」GQ, June 21, 2017, *https://oreil.ly/kCgT5*.

11 Owen Gibson, 「What Happens Next?」The Guardian, September 26, 2005, *https://oreil.ly/qCNtj*.

然後在 2018 年發行電視連續劇。該應用程式的運作就像互動式電影，使用者可以選擇用哪個視角來觀看電影；以及探索電影的不同面向。而電視連續劇則沒有任何互動性，且比應用程式中的體驗略短一些。該應用程式和電視連續劇皆得到褒貶不一的評論，有的稱讚、有的說故事線有些混亂，而你有可能錯過劇情中的關鍵部分。

這對產品設計的意義

當受眾透過共同創造、或者即使他們只是選擇體驗產品或服務不同部分的方式，參與幫助塑造接下來要發生的事物時，它將聚焦更多在創建一個有彈性和能適應的產品體驗，即一個可以按照使用者選擇順序來查看或參與的內容。幾年前，我在英國廣播公司的 *BBC* 早餐節目看到一個採訪，採訪對象是英國「北歐風」黑色懸疑電視劇《警官瑪契拉》（Marcella）的部分演員。在採訪中，演員們提到他們拿到劇本前，不會知道下一集會發生什麼。在真正的共同創造中，因為人們的參與，永遠都會是這種情況。雖然共同創造通常會縮短製作過程，但在 AXE Anarchy 行銷活動的例子中，這也可能需要更長的時間。在 AXE 的案例中，這家男士香水公司發起了一場活動，讓使用者根據自己的選擇創建敘事，然後代理公司睿域（Razorfish）將其轉成吸引數千人的漫畫書。[12]

12 PSFK Originals,「Participatory Storytelling in Advertising,」YouTube Video, March 22,2013, *https://oreil.ly/r-Qh6*.

練習：參與式和互動式說故事

思考一下你的產品或服務，或你經常使用的事物：

- 它會受益於參與式說故事的某些元素嗎？如果是，為什麼和怎麼做？
- 如果它已包含參與性元素，它們扮演著什麼角色？它們如何同時讓使用者和產品皆受益？

數據驅動的說故事

除了參與式和互動式說故事之外，我們也越來越常看到數據影響我們看什麼、何時看及如何看的例子。其中一個數據驅動我們看什麼的主要例子，是 Netflix 在做決定前，會先使用數據資料去識別出要製作怎樣的節目、其中理想的元素組合（演員、電影時長、背景等）是什麼。

一個最常被討論的例子是《紙牌屋》（*House of Cards*）的誕生。Netflix 的團隊分析了其使用者的自然觀看行為，以了解他們過往最關注的內容是什麼。Netflix 發現會觀看 BBC 原版系列的人，也會觀看大衛·芬奇（David Fincher）執導和凱文·史貝西（Kevin Spacey）主演的電影。這使得新版的紙牌屋決定由史貝西主演，且由芬奇執導。[13]

在一場 TED 演講中，分析了 Amazon 和 Netflix 在處理數據以製作熱門電視節目之間的差別，數據科學家 Dr. Sebastian Wernicke 談到 Amazon 在製作《*Alpha House*》時，是如何視數據與試播集數可控部分有關，然而 Netflix 在製作《紙牌屋》時

13 Kristin Westcott Grant,「Netflix's Data-Driven Strategy Strengthens Claim for 'Best Original Content' in 2018,」Forbes, May 28, 2018, *https://oreil.ly/YhqCW*.

卻是分析整個平台的使用情況。Wernicke 在其作為數據科學家的職業生涯中發現到，數據本身僅對剖析問題和理解眾多變數有用。此外，他發現要成功並正確地應用數據和見解，你需要在過程中結合產業專業知識。在《紙牌屋》的例子上，數據並沒有明確指示 Netflix 去取得授權，但它為公司指明了正確的方向。[14]

這對產品設計的意義

就像 Netflix 在對《紙牌屋》進行投資和製定決策時所做的一樣，當提到我們所從事的產品和服務、及指導我們該做什麼和不該做什麼的決策時，我們也必須全面性查看數據，橫跨全部系統，才不會掉入僅關注我們測試相關的部分保守性數據的陷阱。正如 Wernicke 指出的那樣，我們也應該加入產業專業知識，以幫助獲得正確見解並確保我們做出對的策略性決策。

有了正確的見解和正確的決策，數據就有潛力改善收益和使用者體驗，藉由提供更多使用者感興趣的內容，減少他們不想看到的內容。

練習：數據驅動的說故事

想想你的產品或服務，或你曾經用過的產品或服務：

- 數據是否、曾經或能扮演什麼角色？
- 數據如何、曾經或能進行分析以確保其被全面性查看？
- 數據的見解如何、曾經或能影響產品方向？

14 Sebastian Wernicke,「How to Use Data to Make a Hit TV Show,」 TEDxCambridge Video, June 2015, *https://oreil.ly/S9ME2*.

新的說故事格式

Connected Sparks 的共同創辦人 Lance Weiler，説明了説故事如何在數位時代有所變化，雖然動機是説故事的核心，但我們商業化説故事的欲望驅動並催生了新的敘事格式。當劇院所有者發現到其觀眾將影片長度作為衡量品質的標準時，短影片被長影片取代。故事片也代表可以收取更高的費用，且各種發行通路被建立使各種機會極大化。但是，正如希區考克（Alfred Hitchcock）所説的那樣：「電影的長度應與人們的膀胱耐受力直接相關」，以前劇院因應生理需要間歇性休息，現在對膀胱更友善。[15]

商業化的驅動力和科技的進步也演化出我們所從事的故事類型。當 Snapchat 在 2011 年推出時，它是第一家引入會消失的圖片。品牌以前為使用者和客戶創建水平的且主要是長格式的影音內容，但也必須跟著調整和創建垂直影片和圖片為主的內容，及調整與 Snapchat 10 秒的快照限制一樣。Instagram 跟隨 Snapchat 的腳步，推出 15 秒的「Stories」的限時動態功能，這些影音在 24 小時後會消失，兩個平台彼此調整，Snapchat 允許使用者將快照儲存為「Memories」，這在 Instagram 稱為「Highlights」。Snapchat 最初的 10 秒限制已在 2017 年刪除，轉成發送無限制觀看時間的快照。

這對產品設計的意義

Snapchat 等新平台的興起以及隨之而來的新格式對企業產生了影響，例如，印刷和電視預算已被 Snapchat 和 Instagram 的故事取代。這些故事不純粹是推銷商品，還常常提供一些像是幕後

15 Lance Weiler，「How Storytelling Has Changed in the Digital Age,」World Economic Forum, January 23, 2015, *https://oreil.ly/R6MFc*.

花絮的內容，目的是娛樂並與品牌建立連結，而這種方式越來越
受觀眾喜歡。

藉由傾聽使用者的需求，以及那些為我們產品和服務創建內容的
人，因應他們不斷變化的願望和需求、和其他新格式，我們能夠
跟隨並調整。但是，正如我們接下來將要介紹的那樣，我們也有
機會去推動我們如何講我們的故事。創意、科技和我們樂於講述
的故事構想正引領潮流。

練習：新的說故事格式

想想你的產品或服務，那個你曾經從事過或剛接觸過的，請思考以
下事項：

- 在過去幾年中，我們呈現內容和訊息的方式有哪些改變？
- 是否有任何特別的設計趨勢，脫穎而出成為內容實現的新方式？

跨媒體說故事

如先前 Snapchat 和 Instagram 的例子所示，說故事的新格式與
科技市場中的新平台和參與者緊密相關。跨媒體說故事，是一種
越來越常被討論到、與（新）平台相關的說故事形式。

跨媒體說故事是一種用於橫跨多重平台說故事的技術，這些平台
包括電視、收音機、小說、遊戲、線上社群媒體、網站、或任何
可以用來說故事的平台。[16] 在跨媒體說故事中，故事本身以不同
方式展開；受眾不但可以透過不同的入口點進入故事，還可以透
過各種不同平台繼續探索故事。其背後的構想是，藉由在跨不同
平台上說（部分的）故事，你可提供給受眾更多他們想要的，同

16 「Transmedia Storytelling,」BBC Academy, September 19, 2017, *https:// oreil.ly/GsblO*.

時也可確保你觸及到你原本不會吸引到的受眾（例如，透過社群媒體）。

挪威的一個節目 *Skam*（即英文「Shame」），描述在奧斯陸 Hartvig Nissen 學校的一群青少年，該節目因其跨媒體說故事的方法、故事情節和報導主題而廣受好評。Skam 是相當傳統製作的一個電視節目，共有四季，每季都有不同的中心人物。它的獨特之處在於它的實時播出且每一集都會跨媒體逐步發展。

每週的一開始，劇情片段、對話或社群媒體貼文都會在 Skam 網站上發布，其時間跟角色所在的世界一樣；例如，假設 Eva 和 Noora 在星期二上午 9:30 正在討論某事，則該片段同樣在星期二上午 9:30 貼出。每天都會繼續加上一些新東西，然後在每週五播出時整合該週所有內容成為劇集。在下一集更新之前，觀眾也可以去讀角色透過 Skam 網站彼此發送的文字訊息並追蹤其 Instagram 帳號，在上面也鼓勵觀眾與人物互動（圖 3-5）。[17]

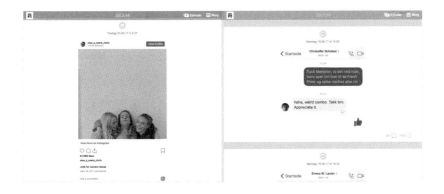

圖 3-5

Skam 網站（*www.skam.p3.no*）顯示其中一個角色的 Instagram 更新以及文字對話

17 Kayti Burt,「What Is Skam and Why Is It Taking Over the Internet?」Den of Geek, April 9, 2017, *https://oreil.ly/9c0CE*.

這對產品設計的意義

跨媒體說故事需要精心選擇以講述跨平台相關的故事，而不僅是任意挑選幾個。說到產品設計方面，我們不只必須確保跨平台講述我們的故事，還需要考量在那種情境下我們要提供什麼和如何提供。我們的使用者在多個平台上，並且正如我們稍後將介紹的那樣，我們無法永遠一直控制他們如何開始與我們的旅程。說到跨媒體說故事，有 82％的人希望有互補的應用程式而不是重複的內容，這也是我們在產品和服務體驗上必須牢記的事情。[18] 雖然一般的指導原則是，同樣的網站內容應該要能呈現行動版本（同桌機或平板），但存在著依據特定平台去調整的機會，且在適當的情況下，還可以在例如 app 上提供其他的內容。

練習：跨媒體說故事

想想你的產品或服務，請識別出以下：

- 哪些平台被用來以一種或其他方式溝通產品訊息？
- 每個平台在提供訊息或體驗上的角色有何不同？

擴充 vs. 改編領域

與跨媒體敘事說故事緊密相關的是擴充和改編領域的概念。擴充領域包括任何官方的內容，本質上擴展了現有的虛構世界、超越我們既知的；例如，《陰屍路》電玩遊戲是系列產品的一部分，並加入了新角色和故事情節。另一方面，改編領域可能是官方或非官方內容，其重新構想或重新解釋了虛構世界的某些部分，但

18 KC Ifeanyi,「The Future of Storytelling 說故事的未來」, Fast Company, August 17, 2012, *https://oreil.ly/baLgf*.

此處發生的一切並不影響原本的虛構世界。《陰屍路》電視節目就是改編領域的一個例子，因為發生的事情不會影響原始漫畫。

在網路出現之前，一些非常明顯的要素限制了虛構世界在擴充和改編領域的增長。這些限制在意識和可訪問性方面都是實質存在的，例如你所在的位置可能沒有那本書籍或漫畫書。而網路改變了這一切，隨著社群媒體和不斷增長的隨選文化，不管是擴充和改編領域的內容都可以立即取得，並且相對容易觸及大量受眾基礎。

創作者、粉絲和投資者從擴充和改編的內容中獲益。同前面跨媒體說故事，這種擴展讓我們作為品牌以及我們的產品和服務提供了機會，知道在哪裡講什麼故事。它有潛力將原本可能存在的風險或威脅，轉化為新的機會。一個案例是角色扮演遊戲系列原版《質量效應》（*Mass Effect*）遊戲，非常成功。為了讓粉絲們在等待遊戲續集（這需要很長時間才能製作）時保持開心，發行商 EA Games 開始發行新的可下載內容，其為衍伸故事並保持觀眾參與。

這對產品設計的意義

我們越了解我們的使用者和他們關注的或反饋較好的部分，我們就越能好好地迎合並照顧他們。然後，我們能用我們的產品或服務講述一個故事，該故事可提供擴充和改編領域的內容、以及跨平台和裝置的作品。

練習：擴充和改編領域

拿一部系列電影，並思考以下幾點：

- 構成其擴充領域部分的案例
- 構成其改編領域部分的案例

現在考量你正從事或熟悉的產品或服務：

- 什麼將／能構成其擴充領域部分的例子？
- 什麼將／能構成其改編領域部分的例子？
- 你認為這種想法對產品設計過程有什麼好處？

接下來，我們將更詳細地探討我們現在所設計的多裝置、多平台、多輸入方法的景象是如何演變的，以及這些給我們在產品設計中帶來的挑戰，還有為何説故事如此適合我們這個領域。

產品設計的景象是如何改變

前面的部分介紹了傳統説故事發生變化的幾種方式，以及它影響產品設計和行銷的方式。縱觀整個歷史，傳統説故事被科技和科學影響並因此驅動創新。一個例子是關於亞瑟·柯南·道爾（Arthur Conan Doyle）寫的關於福爾摩斯的故事，這些故事對解決犯罪的方式產生了深遠影響。在書中，福爾摩斯沉迷於保護犯罪現場免受污染。他熱衷於使用化學、彈道、血跡和指紋來解決遇到的犯罪問題，所有這些都幫助塑造出我們現在認為是刑事鑑定的基礎。[19]

19 Weiler, "How Storytelling Has Changed."

當然，許多虛構作品都述說出當時對未來（即現在）的願景，但現在還未實現。當《回到未來》的馬蒂·麥佛萊與女友珍妮佛和艾默·布朗博士（也稱為「博士」），從 1985 年穿越至 2015 年時，會飛的汽車和滑板被廣泛使用，但至今兩者都還未如此。關於電影《關鍵報告》中所看到的內容，我們還有幾年的時間（電影設定於 2054 年）來看是否成立。

但是，據彭博（Bloomberg）報導：「要預測 20 年後的世界不難，難的是真的去預測或搞清楚如何到達那裡」。[20] 不管是那些會飛的汽車、電影《人造意識》中的智慧類人機器，或是電影《雲端情人》中我們與之對話甚至墜入愛河的操作系統，我們知道的一件事是，我們體驗內容的方式和地點、及我們與之互動的方法，都在改變。在不遠的將來，我們將回顧那些人們在人行道邊行走邊低頭看手機的照片，並笑著說：「你能相信我們曾經這樣做嗎？」就像我們今天會暗笑，以前使用筆和鉛筆去幫卡式錄音帶倒帶和快轉，以幫我們的隨身聽省電一樣。

未來從現在開始

但是，「未來」不僅關於未來事物，像是會飛的汽車或會講話的類人機器。未來更是關於各種或大或小的事，會發生什麼、什麼從現在開始要發生。最簡單的來說，「未來」越來越多地涉及人工智慧產品和服務、多個接觸點、相連接的裝置、apps 和體驗，以及混合我們可觸碰的各種介面、我們與之說話和聊天的介面、看不見的介面，以及透過感測數據或 AR 和 VR 我們實際在其中的介面。根據偏好和我們已經完成或尚未完成的東西，我們將越來越被提供更個人化的內容和體驗。且我們將對科技有更多的期待。實際上，我們已經是這樣了。Google 在 2018 年初的報

20 Bryant Urstadt and Sarah Frier,「Welcome to Zuckerworld,」Bloomberg Businessweek, July 27, 2016, *https://oreil.ly/qOgRU*.

告稱，人們越來越常將搜尋作為個人顧問來使用，「me」和「I」在過去兩年的行動搜尋中增長了 60％。[21]

隨著運轉部件的數量不斷增加（我們將在第七章中介紹），確保我們知道要用產品和服務講述什麼樣的故事（以及原因和方式），變得越來越重要，以確保我們依據使用者的移動和更複雜的期望來提供。為了確保我們在競爭中不僅能跟上，還能脫穎而出，這一點也非常關鍵。

接下來，我們將看到八個與產品設計相關的關鍵領域、其中的發展及我們在產品設計中面臨的挑戰。

自由流動的內容和無所不在的體驗

對於我們中的許多人而言，當我們思考介面的未來時，就會想到在《關鍵報告》中看到的：由手勢控制並且可以輕鬆操縱的介面。關於我們如何移動資訊、或移到什麼東西上，沒有任何限制。我們只需「觸碰」想要與之互動的點，並以我們想要的任何方式操縱它們，介面就會相應地做出回應。

Oblong 的創辦人兼首席科學家 John Underkoffler，是《關鍵報告》技術構想團隊的成員。他們開發的背後原理之一是，相機可以去到任何地方，因此，他們所提出的必須要能夠依循此原理並調整。因應他們的科技概念最初是把《關鍵報告》設定在 2080 年，但後來提前至 2044 年，然後最後又再延後為 2054 年。許多想法，例如自駕車，並沒有出現在電影中，但是手勢介面（稱之 g-speak）卻有，而這也是其中一個使《關鍵報告》著名的東西。這同樣也是今天 Oblong 努力的基礎。

21 Lisa Gevelber,「It's All About 'Me',」Think with Google, January 2018, *https://oreil.ly/SIw3m.*

其中一個 Underkoffler 和他的團隊如何看待未來的基本原則，是不應受限於裝置的邊界。如果你鄰近其他畫素，且你在一台裝置上的體驗可以適配該畫素，那麼你所體驗的應該也能流到那個鄰近畫素上。這將需要更多系統和 apps 的對話、和對我們，才能夠在實體空間表示出體驗，而不僅僅是在一個螢幕上的相對位置。[22]《關鍵報告》並不是唯一例子，讓我們看到觸控 UIs 和其他 NUIs 成為人們如何與科技互動的關鍵部分。雖然已經在較大的觸控介面上進行嘗試，但是到目前為止還沒有取得成功，主因是成本。

在概念影片中，像是材料科學創新公司康寧（Corning）推出的「由玻璃組成的一天」未來願景影片系列，我們看到未來的樣子，像是廚房、浴室和家庭辦公室中的大型玻璃表面，可以在其上呈現資訊並用各種 apps 進行互動。從可以在看鏡子和刷牙時觀看新聞、天氣預報，到看玻璃上食譜在互動式廚房檯面烹飪。

這對產品設計的意義

毫無疑問，所有這些都是科技和使用者介面非常令人興奮的發展。但是，直到成為現實之前，從一個螢幕流動到另一個螢幕、及在我們家中擁有大面積的互動表面，這只是我們應該如何整體思考產品和服務體驗的一個很好的隱喻和提醒。我們的內容將越來越需要能夠在任何地方使用，並且使用者體驗它的方式將比今天更非線性。

我們都已經很習慣將觸碰作為一種輸入方法。隨著語音輸入的增加，我們開始採用更自然的方法來與科技互動。對於產品設計團隊來說，這意味著我們的思維必須超越現今使用者與我們的產

22 Zoe Mutter, "Why We Need Critical Dialogue Around the User Interface," AV Magazine, November 2, 2018, *https://oreil.ly/p0WKB*.

品和服務互動的方式：觸碰和滑鼠。雖然仍與 Underkoffler 的願景相去甚遠，但我們正看到越來越多 apps 可以彼此對話（或類似行為），只要經過使用者許可，這將使我們能夠提供更多價值，也可消除使用者必須在產品及服務提供者上重複輸入資訊的沮喪。

但是，對於設計師而言，這意味著我們越來越需要將其他 apps 和系統視為參與者，並提供輸入到產品體驗上。

說故事如何提供幫助

- 藉由視覺化（例如透過故事板）來創造未來產品體驗的願景。
- 將體驗故事中的關鍵部分用故事板畫出來以看見這一願景。
- 畫出在每個關鍵場景中的體驗如何表現，識別出什麼輸入方法何時被使用。
- 透過陳敘每個接觸點的體驗，識別出每種輸入方法的關鍵需求。

多裝置設計

Cliff Kuang 曾說：「如果你要想像未來幾年這個世界將看起來如何，⋯跳過矽谷。去一趟迪士尼樂園。」[23] 在魔法手環世界中，我們要去的餐廳將知道我們正在路上，在踏入他們的場地前。他們將會知道我們的名字、去過的地方、下一個要去的地方、我們喜歡什麼、並且他們會相應地調整對我們的服務。

23 Cliff Kuang, 「Disney's $1 Billion Bet on a Magical Wristband,」 Wired, March 18, 2015, *https://oreil.ly/SzDnI*.

與 Underkoffler 所説的未來相比，規模大幅縮減，但它卻是把一切都連結在一起的地方。雖然我們的日常生活離這個還有一段距離，但它反映出在多裝置體驗上我們看到的使用者期望和科技趨勢的發展。

逐漸地，在思考和設計多裝置體驗時，使用者要做的事情不再那麼多，而是會搶先做完使用者要做的事情，如此一來我們就能提供對的內容給對的裝置、在對的時間。根據 Google 的一項研究，90％的使用者每天要多次切換裝置。隨著我們每天使用裝置的數量增加，使用者期待能夠從他們上次中斷的地方繼續，而不用考慮所使用的裝置。這代表不僅可以做相同的事情、可以訪問相同的功能，還可以看到相同的內容。

這對產品設計的意義

幾年前，網上出現了客製行動網站與響應式網站的激烈辯論。當時，關於使用者在智慧手機（及平板電腦）上做什麼和不做什麼的偏見比今天更普遍，因此，部分業界認為行動體驗要採用縮減的版本。裝置之間必然存在差異，從它們扮演的角色、到使用者偏好用某裝置做某事，以及在某一類型上的體驗相對於另一種類型較佳。但是，如今，較普遍接受使用者，特別是在智慧型手機上，執行與在筆電上差不多的任務，雖然不一定以相同方式進行。

對於參與產品設計的每個人來說，這意味著起始點應該是要在所有裝置上提供相等的體驗，以使人們用相似方式與它們的互動（例如筆電、平板和智慧型手機）。但是，我們也需要查看使用情況以及每種裝置的優勢／劣勢，並相應地調整內容和方式。正如我們將在本書中進一步討論的，裝置也在我們設計的體驗中扮演重要角色，且定義該角色是要考量的重要因素。

說故事如何提供幫助

- 透過繪製角色，識別出所有裝置參與者。
- 透過定義裝置扮演何種角色及何時何地，識別出如何最好地提供體驗。
- 透過在不同裝置尺寸之間編排內容和訊息，識別出如何提供內容到不同螢幕尺寸上。

機器學習與人工智慧

電影和文學中充斥著 AI 的例子，有好的也有壞的。最著名的 AI 電影之一是《2001 年：太空漫遊》，其中太空船的感知電腦，HAL 9000，是最可靠的電腦，至少根據它自己的說法。它控制著太空船（稱為「發現一號」）大部分的運作，但很快就開始除掉太空船機組人員。一部不那麼恐怖但仍發人深省的電影是《人造意識》，其中主角程式設計師加勒贏得機會拜訪其執行長納森的家。納森要加勒看看他的類人機器人艾娃是否具有思考和認知的能力，以及是否加勒能了解她（即使艾娃是人造的）。這些引人入勝的電影，關於我們未來將面臨的潛在挑戰，講述控制 AI 變得越來越複雜，以及它自由後將會做什麼。雖然我們離這兩種情境的實現尚有一段距離，但是機器學習和 AI 正逐漸成為我們產品設計的一部分。

這對產品設計的意義

運用機器學習和 AI 並不一定要殫精竭慮，但可以加入小型整合，以提供給使用者提升後的產品體驗和企業的淨收益。例如提供建議（對我們擁有的數據進行分類並對其進行優先排序，以便為使用者增加更多的價值和相關性）、預測（根據你現在做的來

看下一步）、分類（根據分類或類別來組織事物）、以及叢集（查看非監督的類別，並讓機器找出事物被組織的方式）。[24]

當談到機器學習和 AI 時，業務需求和目標將總是被推動。例如，我們從 Facebook 前員工那裡看到的，關於使用所獲數據和互動模式越來越需要進行熱烈對話。如果業務要求不符合使用者的最大利益，那麼涉及產品設計的我們（使用各種數據去影響產品體驗），必須準備好提出質疑及推遲。我們所有人都有責任確保自己不會創造出一個被機器佔領的非烏托邦未來，並讓它們默默的把人類除掉，就像 HAL 一樣，還自認是最可靠的「電腦」。

雖然這對機器學習和 AI 的看法非常悲觀，但重要的是要記住，人工智慧和機器學習需要學習所有東西。我們輸入的內容會影響最終結果，如果我們輸入有偏差或侷限的數據，那麼這些就是該機器將在其中發展的世界。這在我們接下來將介紹的內容中體現：bots 和對話介面。

說故事如何提供幫助

- 透過使用角色發展的方法，定義 AI 的個性和行為。
- 透過從電影和電視中汲取靈感，定義願景。
- 透過繪製不同場景的述事流，來考量所有可能發生的情況。

24 Josh Clark, "The New Design Material," beyond tellerrand, November 5, 2018, *https://oreil.ly/AoyK-*.

Bots 和對話介面

如上一節所述，許多電影都以 AI 為特色。有些電影甚至引致現實生活中的 AI 和 bots 產生：例如，《鋼鐵人》中的賈維斯就是馬克祖克柏個人智慧家庭的靈感來源。

在 2017 年，到處都是關於 bots 和對話介面的話題。它被視為下一件大事，而 bots 作為介面功能的一部分出現在各個地方。然後，圍繞 bots 的話題變得少了一些。即使 bots 沒有一直在熱潮上，部分是因為執行不佳。在某些案例中，bots 可提供真的價值：不只是帶給企業，也帶給客戶。客戶服務就是其中一個領域。

客戶服務的平均回應時間為 20 分鐘，但研究顯示，如果將回應時間縮減到少於 3 或 4 分鐘，客戶花費就會增加五倍。[25] 但是，使用 bots 和聊天室不只是為了提高轉換率。當與其他真人交談有阻礙（例如，在工作場所拿起電話）時，這是一個非常合適的媒介。

這對產品設計的意義

雖然聊天機器人（chatbot）看起來似乎是個可加上的簡單「功能」，但它需要經過仔細斟酌。它可能是新穎的，但使用聊天室並不總是使用者瀏覽產品或服務的最佳方式。應當根據產品其餘部分的情境及其使用者，來看何時要使用 bots。正如我們在上一節中介紹的那樣，支持它的機器學習和 AI，需要被訓練如何行事和回應，以及在某些情況下如何不行事和回應。

25 Eleanor Kahn, "Bots Are Still in their Infancy," Campaign, June 21, 2017, *https://oreil.ly/QEMpA*.

另一個應要被考量的是 bot 如何被擬人化（如果要的話）。對某些人可能有吸引力的東西，可能其他人會覺得古怪或過於正式。根據 bot 的角色，在對話和行為方式與外觀之間找到合適平衡通常是其成功的關鍵。

說故事如何提供幫助

- 透過幫助定義出 bot 的角色及何時何地使用 bot，來了解 bot 是否恰當。
- 透過運用角色開發原則，來開發 bot 的角色。
- 透過開發角色和運用自然語言原理，來找到對的語音語調（TOV）。
- 透過繪製對話流，來識別出陳述。

語音 UI

雖然我們離電影《雲端情人》所看到的情況還有很遠，但在過去的幾年中，語音已成為主流。現在，全球數百萬的家庭擁有 Alexa、Cortana 或 Google Home。據估計，到 2020 年，據估計有 30％的網路瀏覽過程將在沒有螢幕的情況下進行。[26]

設計 VUI 對於大多數人來說是新的，但這是一種對人們來說很自然的互動。只要想一下我們在 Google 中提出問題的方式，跟與某人交談時提出問題的方式相比。對話對我們來說很自然，雖然在使用 VUI 時要克服第一次使用的尷尬。我們大多數會以比平時說話略簡化、較慢和較清晰的方式，以增加獲得準確答案的機會。

26 Raffaela Rein，「UX Design Trends for 2018（2018 UX 設計趨勢），」Invision, January 4, 2018, *https://oreil.ly/_LIne*。

當 VUI 不能正常運作時（例如不懂你所說的、聽錯你所說的或做與你要求不同的事情時），它們可能會造成挫敗感，因此不要掉以輕心，且使用情境對於 VUI 非常重要。

這對產品設計的意義

即使現在市場上有更多的裝置（如 Amazon Echo Show 和 Google Home Hub），可提供視覺和語音結果，談到 VUI，產品設計團隊為使用者提供多種結果的空間較小。作為 UX 和產品設計師，我們必須思考直覺的方法來提供結果，以鼓勵使用者做出自然的後續回答。而且，我們必須想好 VUI 可能遇到的所有可能答案和問題，以及對其的回應。雖然許多 UX 設計師以前能夠「逃掉」不去考慮所有可能的結果或情境，而只專注於理想和數個替代方案，但 VUI 要求工作更詳盡。需要識別出並考量所有可能的結果，即便使用者的問題沒有結果，也仍然需要給出一個答案。

這使 UX 設計師需要另一種不同技能。並不總是有專門的 VUI 文字撰寫團隊存在，而寫出最初 VUI 的角色通常會落在 VUI / UX 設計師身上。

說故事如何提供幫助

- 透過運用角色開發技術，來定義 VUI 的個性。
- 透過識別出在各種可能情況下什麼是合適的，來定義 TOV。
- 透過運用傳統寫作技巧，來編寫 VUI。
- 透過查看分支陳述並繪出主情節和子情節，來考慮所有可能的情況。
- 透過識別不同的使用情景，來建立對整體情境的共同理解。

物聯網和智慧家庭

迪士尼早在 1999 年就發行了電影《我的媽咪不是人》。在電影中，一直存在的 AI，名為 PAT，可以滿足你所有的需求，從在廚房牆上的顯示器上顯示菜單、到控制房屋的燈光和溫度、再到清理灑在地板上的牛奶和準備食物。從那之後，許多其他電影都出現了智慧家庭相關的特徵。《鋼鐵人》中的史塔克大宅，除了其他功能外，還有窗戶上的透明螢幕，可在你醒來時顯示天氣和其他重要資訊。然後，《人造意識》中納森的實驗室，配備有智慧照明。電影《雲端情人》的特色是，除了 iMac 風格的筆電外，主角西奧多·湯布里的公寓裡明顯地沒有任何螢幕。一切都透過語音互動和手勢來控制，包括當他玩 VR/AR 遊戲時也是投影在他的家具上。

雖然基於 AI 的語音助理與智慧家庭之間有著非常緊密的連結，但除此之外還有更多。我們之中的許多人將從智慧家庭揚聲器開始，該揚聲器可讓我們控制音樂、設定計時器、或許可開和關燈。又或是簡單地使用智慧電表、恆溫器和火災警報器。雖然我們之中的許多人仍然對讓科技佔據我們的房屋持懷疑態度，但 68% 的美國人相信，智慧家庭將在 10 年內與智慧手機一樣普遍。[27] 我的預測是智慧家庭的發展速度將比這更快，但在發生之前，我們需要克服一些障礙。

我們正處於轉戾點；我們與所使用的裝置和技術服務分享越來越多的數據。有了智慧家庭，我們將能夠追蹤所有東西，從我們所做的事情到房屋本身各方面的資訊。這有很多機會可以傳遞價值並改善日常生活，從能去檢查大門是否已鎖好、遠處的爐灶是否關閉，到當我們的智慧冰箱注意到我們的食品雜貨快用完時自動

27 Chris Klein, "2016 Predictions for IoT and Smart Homes," The Next Web, December 23, 2015, *https://oreil.ly/rljG8*.

訂購。但是所有這些都牽涉到數據。我們需要確保不僅在處理數據的方式上獲得使用者的信任（當然，是真的安全、道德地處理數據），而且還要避免數據持續轟炸使用者、及隨之而來的所有可能伴隨的通知。

為了使智慧家庭被採用並成為主流，我們需要提供價值、變得可靠並使體驗變得輕鬆。而我們有高可能性將做到這一點。物聯網的本質及其定義是，它是連結物件的網狀系統，可藉由收發資料彼此溝通，而不用人們的參與。閱讀本文的許多人將是科技愛好者和早期採用者，就像我一樣。但是，所有的新科技在最初的興奮消退之後都面臨著一定的阻力，就像回到愛迪生（Thomas Edison）發明電燈泡的時候一樣。起初，在 1880 年電燈開始點亮紐約的街道時，人們對他的創造感到驚奇。但過了一陣子，當馬在跨越街道經過傳輸電纜位置時被電擊死亡的故事開始傳播時，他們開始不信任電燈並認為這對他們的房屋來說是不安全的。

這對產品設計的意義

雖然像那樣的嚴重事故不太可能發生，也沒有那樣影響深遠的懷疑，但物聯網、智慧家庭以及我們所有裝置之間日益相互連結的體驗仰賴著數據資料，而這數據資料我們將與技術、技術供應商、及不同接觸點（例如 apps 和操作系統）之間共享。目的應該是創建可以無差別協作的裝置和體驗，而不管裝置的類型或品牌如何。真正的機會存在於相互連接的體驗上，而這與 Underkoffler 所說的相距不遠。

但在達成前，準備的同時，我們能做很多事情來確保我們設計的
體驗說著對的故事、給對的使用者、在對的時間、及在對的裝置
上。我們（這些產品和服務背後的人們）應該做很多事情，以符
合所有人的最大利益。除了全面採用有道德的方法、處理數據、
不向使用者發送垃圾通知外，我們還必須考量我們的產品和服務
如何有可能被濫用，即使不是有意的。正如作者兼英國開放大學
大眾科技的教授 John Naughton 寫道：「現在，最新的便利設施
也被用作騷擾、監視、報仇和控制的手段。」[28]

說故事如何提供幫助

- 透過識別出使用者以及我們的產品或服務可以與之連結的所有角
 色，來連結體驗。
- 透過識別出在我們產品和服務體驗敘事中的對立者，來避免濫用
 案例。
- 透過描繪快樂旅程及相反的不快樂旅程，以及當它發生時如何避
 免 / 解決它，來識別出不快樂故事。

AR 和 VR

在根據同名小說改編的電影《一級玩家》中，許多人類都使用虛
擬實境逃避現實世界的嚴峻，或同主角韋德·瓦茲指出：「除了
OASIS 外，無處可去」。在 OASIS（VR 軟體的名稱）中，人們可
以成為他們想成為的任何人；你的想像力是唯一的限制。這部電
影講述在 2045 年俄亥俄州哥倫布市，是一個令人著迷但又有些
令人不寒而慄的故事，說明了我們如何能創建吸引我們進入的線
上世界，並遠離「真實」世界。

28 John Naughton, "The Internet of Things Has Opened Up a New Frontier
of Domestic Abuse," The Guardian, July 1, 2018., *https://oreil.ly/pksjf*.

但是，AR 有能力彌合這一差距。根據位於波士頓的研究機構 Latitude 進行的一項研究，現實世界也越來越變成一個平台：52％的受訪者表示，他們認為這是另一個平台，他們希望在其上 3D 技術和 AR 之類的東西能夠連接數位和實體。[29] 雖然寶可夢 *Go* 的熱潮在開始不久後就消失了，但對於許多人來說，這是他們第一次體驗到顯示人物和其他資訊「重疊」在原本環境上。

這對產品設計的意義

VR 和 AR 的設計從電影和遊戲設計中汲取了很多。作為產品設計師，我們需要超越傳統產品設計、進化自己的技能，像深度、觸感、聲音和情感等要素都一起整合到體驗上。記住一些其他要考量的事項，例如玩家或使用者將假定，體驗中的任何部分物件都將扮演一個角色、且會有動作或事件與之相關，類似於電影中的情況。

設計 AR 和 VR 與其他最大區別之一是，玩家或使用者不僅是被動的觀察者，還是產品體驗故事的實際組成。此外，你要設計一個沉浸的、360° 空間，而不是固定的桌機、平板或行動螢幕畫面。關於 AR 和 VR，有許多特別之處需要牢記。要真正了解我們要設計什麼，我們需要將自己沉浸在 VR 和 AR 中，並親身體驗。

29 Ifeanyi, "The Future of Storytelling."「說故事的未來」。

說故事如何提供幫助

- 透過讓使用者成為主角、以第一人稱觀點看待體驗，來將使用者置於體驗中心。
- 透過運用遊戲設計和電影製作的原理和方法，來定義 AR 和 VR 產品中的場景。
- 透過運用傳統說故事方法，來計劃事件的順序。

全通路體驗

在一個說得很好的故事中，大大小小的細節都融合在一起。今天，我們看到線上和線下體驗如何日益融合並相互影響。幾年來，我們一直在談論全通路體驗。**全通路體驗**被定義為跨通路體驗，其中包括社群媒體、實體地點、電子商務、行動 apps、桌機等。所有這些通路越來越彼此提供輸入和輸出。就像幾年前有優化行動體驗的公司比未優化的更具優勢一樣，今天進行優化讓使用者可以無縫跨通路的公司，將比未優化的公司更具競爭優勢。優勢將包括更高的轉換率和更高的品牌忠誠度，因為輕鬆和相同的體驗變得越來越重要。[30]

30 Kim Flaherty, "Seamlessness in the Omnichannel User Experience," Nielsen Norman Group, March 19, 2017, *https://oreil.ly/YWIrz*.

這對產品設計的意義

數位和實體環境之間的界線越來越模糊。當這兩者本質上成為一體且相同時,產品設計團隊將必須學習、再學習、又再學習以跟上科技的變化。這也意味著,一切都逐漸成為一種體驗,團隊成員比那些職稱上帶有「UX」的,將至少受益於對使用者體驗設計的基本理解。

對於實際的 UX 設計人員,他們將必須了解數位面、裝置和硬體功能、產品如何在螢幕外運作、情境的角色和影響,以及它們提供的可能性。

說故事如何提供幫助

- 透過故事板將體驗敘事呈現,來識別出我們的設計將如何活在螢幕之外。
- 透過讓團隊和部門一起進行體驗陳述,來建立共同理解。
- 透過識別出參與體驗的所有演員和角色,來建立連貫所有接觸點的故事。

消費者期望的變化

消費者期望的變化也與說故事和產品設計的變化方式有關。接下來,我們將看到三個與說故事和產品設計皆相關的領域。

立即性和一鍵式期望

第一隻 iPhone 上市(及後來所有智慧手機)的主要影響之一,是使用者期望的轉變。現在,只要伸手到我們的包包和口袋,手指一點即可得到。我們幾乎不記得要提前計劃、甚至去圖書館找

答案的景象。取而代之的是，當我們想要去某個地方、做某事或購買某物時，會期望即刻得到答案。[31]

這種立即性是一種漸增的期望，從使用者和客戶、從提供 24 小時預約服務的醫療提供者的一鍵式期望、到品牌和政府被期待在事件發生時立即在社群媒體上做出回應並解決這些問題、及透明度。

這對產品設計的意義

使用者已習慣在社群媒體上的模式，他們開始期待其他地方、其使用的產品和服務也如此。這對品牌和公司來說，知道如何行事和回應，越來越重要。隨著更多的 bots 和 AI 驅動介面出現，知道何時交給人類非常重要，否則可能會對品牌和業務產生負面影響[32]。

「就在這裡和現在」的立即性，也影響著內容和情境方面。正如我們稍後將要介紹的那樣，人們對「給我的」抱有越來越高的期望，並且越來越重視搜尋，因為它作為直接到達使用者正尋找的最相關內容的捷徑。對於涉及產品設計的任何人，這意味著無論使用者來自何處，我們都應該能夠眨眼間就遞出我們的線索，即我們的內容。

31 Natalie Zmuda, "The New Customer Behaviors That Defined Google's Year in Search," Think with Google, December 2017, *https://oreil.ly/yrUsK*; Lisa Gevelbier, "Micro-Moments Now," Think with Google, July 2017, *https://oreil.ly/vAshk*.

32 The State of UX in 2019, *https://trends.uxdesign.cc/*.

說故事如何提供幫助

- 透過在可能體驗中定義和建立所有演員，來確定如何行事、何時何地。

- 透過退後一步來看我們可以如何、在哪裡有相關，來陳述體驗。

- 透過探索不同做事方式「如果…會怎樣」，來移除摩擦。

- 透過繪製快樂和不快樂旅程，來看待所有可能發生的情況。

個人化和量身定制的體驗

一份愛立信趨勢的報告生動地描述個人化：「今天，你必須了解所有裝置。但是，明天，所有裝置都將必須了解你。」[33] 我們對使用者的了解越多，及機器學習和程式化東西變得越複雜，將越能量身定制我們的體驗。將不再有「一個網站」或一個體驗，正如 Google 搜尋的結果已經根據我們之前的搜尋和線上行為，特別針對我們來量身定制一樣，以後我們所有的線上體驗都會如此。

這對產品設計的意義

個人化和量身定制的體驗不僅與內容有關。因應使用者實際需求調整（例如，較大或較小的字體、位置、歷史記錄、他們已採取或未採取的行動）的機會很大。但是，要真正做到這一點，我們需要確實了解他們在不同情境和情況下的需求，並負責任地運用數據的力量。

33 "10 Hot Consumer Trends 2018," ericsson.com, *https://oreil.ly/N6B9v.*

說故事如何提供幫助

- 透過發展和建立對使用者的同理，來了解使用者需求。
- 透過讓使用者成為產品體驗的主角英雄，來為特定使用者設計。
- 透過識別出什麼會將快樂故事變成不快樂故事，來知道如何個人化。

使用搜尋以及我們如何得到資訊

我們中的許多人（包括我本人）已經停止去記憶某些事情，例如電話號碼，甚至是我們伴侶的電話號碼。但相對地，我們會記住在哪裡可以找到該資訊。我們正成為搜尋方面的專家，但更重要的是，我們正期待能夠透過搜尋找到幾乎所有的內容，且對能找到什麼的期望也在不斷增長。

在過去的幾年，Google 特別有個報告，關於使用限定詞「最好」和「我應該」所進行的搜尋。這顯示信任和期望都發生了變化。使用者越來越以面對顧問的方式進行搜尋。他們詢問對他們而言的特定事物，且他們期待一個相關的答案。

除此之外，使用者越來越常使用搜尋作為抵達網站和 apps 的一種方法，跳過主要導覽並直接進入。這有時較快，且如果他們搜尋得到的結果是好的，那麼他們將在那瞬獲得所需的東西。

這對產品設計的意義

當我們定義和設計頁面／視圖、及我們從事的產品和服務的整體體驗時，我們越需要在做到這一點時考慮到一個關鍵因素：使用者將很有可能不會先到達首頁。實際上，我們產品或服務的「首頁」經常是搜尋。

這隱含著我們思考內容和頁面設計的方式。以前，如果使用者不透過我們精心計劃的網站或 app 導覽，他們不能獲得應有的背景情境。現在，取而代之的是，無論使用者最初登錄哪個頁面，使用者都應該能夠掌握該情境或至少其中一部分。

說故事如何提供幫助

- 透過定義頁面和視圖的敘述結構，來識別出內容。
- 透過確保精確的搜尋結果還有關於它們的情境，來優化搜尋。

總結

多年來，說故事已影響和驅動了科學和科技的創新，從夏洛克・福爾摩斯和犯罪的解決方法，到《星際爭霸戰》提供給 Amazon Alexa 的靈感。說故事也在與受眾溝通和連結上扮演關鍵角色，而這正是我們越來越在正開發中的產品和服務上努力的事情。

使用它們的情境日益複雜。同時，使用者越來越期待產品和服務能夠為他們服務，特別是不管他們身在何處、正使用哪種裝置和輸入方法、及以何種方式使用它們。

設計師需要新的技能，因為我們正在設計的東西越來越多涉及了人工智慧和機器學習、多重接觸點、相連裝置和 apps，以及混合我們碰觸的介面、我們與之對話的介面、我們看不見的介面、還有那些透過感測數據或 AR 和 VR 那些我們身為其中實體的。作為設計師，我們需要精通迪士尼（Walt Disney）的技能：除了細微細節外，還要有對的更大方向。我們還需要考慮到越來越多可能發生的事件、和需要去定義和設計的運轉部件，以便它們能夠融合在一起。就同一個好故事一樣。

[4]

產品設計的情感方面

對著語音助理大喊

回到 2016 年，我與位於阿姆斯特丹的廣告代理公司
72andSunny 一起工作，協助 Google Home 在英國等其他地
區的上市發表活動。快轉到 2019 年，Google Home 現在已
經成為我家庭生活中不可或缺的一部分。即使是我們的 2 歲女
兒（出生於 2017 年夏天），也因為「Hey Google」語音命令
而知道什麼是 Google Home。

在先前上市發表活動的許多情境和使用案例，都可應用於我
的家庭。我們目前對 Google Home 的主要用途是一些簡單的
事情，例如要求它播放 Spotify 上的音樂、或發出各種動物和
車輛的聲音，這使我們的女兒高興。但是生活可能因 Google
Home 而變得複雜。

有時，真的很簡單的事情無法起作用，例如 Google Home 將
「調高音量」誤解為「關閉音量」，或者聽不到我們要求關掉
音樂或調低音量的聲音。這會導致我們情緒升高，尤其是當事
情已經有些繁忙或我們覺得累的時候。

在上市發表活動中，我們將情境保持在理想狀態，因要符合所
需。如果我們要為 Google Home 開發實際軟體，那就會是另

一件事了。當你將聲音用作主要 UI 輸入和輸出的技術時，你需要深入細節了解情境。在我女兒的第一個聖誕節，我們和朋友一起待在瑞典的馬爾摩市。他們整個公寓都與 Amazon Echo 相連，開燈和關燈最簡單的方法就是要求 Alexa 做。在 2017 年，當你要求 Alexa 關燈時，她會回答「OK」，然後關掉燈。起初這不是問題，但若是我的伴侶和嬰兒入睡要關掉臥室的燈時，Alexa 的口語回應就不太理想了。更別說 Alexa 的音量增加了另外的問題。

我們在為 Google Home 上市發表活動設定的場景之一，即是當睡覺時間到來要關掉孩子房間的燈、或改變燈光為其他顏色。這件事，當它還是新事物時，它會非常神奇，並且從實際的角度來看，不必起床會非常方便，尤其是當你有小小孩的時候。但是，如何執行該功能則需要仔細考量，並且我認為，不需要語音助理用語音來確認燈光已關閉。照著做就是足夠的證明了。

有一些討論，關於 VR 和 AR 如何影響使用者體驗和說故事整體，以及關於我們作為設計師能如何體驗我們所設計的東西。傳統上，無論我們在設計、看電影或聽音樂會，我們都習慣作為觀察者來看。第四面牆分隔了我們與螢幕後面或舞台上發生的事。特別是在 AR 和 VR，我們將自己置於故事和體驗中，並且越來越覺得我們就在其中和其中的一部分。研究顯示，我們的身體無法依回應方式，分辨一個想法和一個實際體驗之間的差異。我們的感官很容易被愚弄，如果我們感到快樂和幸福，我們的血液就會充滿腦內啡；如果我們感到恐懼，腎上腺素就會釋放到我們全身。

在你產品體驗的每一點上，即使其中不包括 AR 或 VR，使用者也會經歷情感，從沮喪（像我們大多數人有密碼的問題、或當我們找不到自己追尋的東西時、或某事物無法運作）到幸福（當它可以無縫運作、沒有任何問題，就好像我們使用的網站或 app 完全

知道我們想要什麼一樣）。無論是使用者使用我們產品和服務、內部團隊成員經歷我們的作品，或正在聽我們介紹的客戶，在各種體驗中，情感都參與其中並起著重要作用。就像他們在故事中所做的一樣。

情感在說故事中的角色

回到遠古時代，當故事被用來說明自然現象或部落冒險時，故事都是有目的而說的。目的可能是安撫人們並向人們保證：雨後就會有陽光，或者幫助那些不在現場的其他部落族人重現一場戰役，並確保他們永遠不會忘記重要事件。每部小說、電影、電視劇或戲劇都有一個故事要講述，及一個它想讓觀眾引發的情感反應，而這就是說故事者的工作。

用 Daniel Dercksen 寫作工作室的話來說，「說故事者是情感的操偶大師」。他寫：

> 身為作家，你有能力讓觀眾在你想要他們笑的地方笑、讓成年男人不知恥地哭泣、讓很多人在理智邊緣、預防電視迷切換頻道、並用恐懼吸引人。[1]

喚起觀眾情感是說故事的核心，且如果沒有這種情感的連結，故事就沒甚麼好說的了。作家和說故事者有多種方法可以抓住觀眾的注意力，並讓他們被故事所牽動；例如，透過說故事的方式，或內容本身的懸念、緊張和衝突。但是建立情感連結最有效的方法是透過人物本身。回想一些讓你留下深刻印象的電影、書籍或戲劇；是人物和他們的命運吸引了你。

[1] Daniel Dercksen,「The Art of Manipulating Emotions in Storytelling,」The Writing Studio, February 22, 2016, *https://oreil.ly/K1bxJ*.

對說故事者來说，情感在使故事變得生動上也扮演一定角色。美國編劇家 Meg LeFauve，談到當她加入皮克斯的電影《腦筋急轉彎》（Inside Out）製作過程時，情感的化身（樂樂、憂憂、怒怒、厭厭和驚驚）已經被設計出來，這意味著她可以看到萊莉（上述情感的主人）。

又樂樂的配音員 Amy Poehler 被選角出來，這意味著她可以看著 Poehler 而寫 [2]。當談到找尋靈感和給予故事更多深度時，通常會建議作家從自己或至少真實體驗中汲取。能夠連接他們自身，是確保他們撰寫的故事將與觀眾建立情感連結的重要部分。

對於產品設計，同理那些我們為其設計和建構產品和服務的使用者，是很重要的，而我們將在第六章「在產品設計中使用人物發展」中對此進行詳細介紹。但在本章中，我們僅將聚焦在為何努力引出設計中的某些情感（也稱為情感設計）如此重要，以為使用者創造更好的體驗。

情感在產品設計中的角色

在個人電腦和人機互動早期，重點是可用性、功能和改善流程。最近，人們已經開始轉向考量情感面。這種改變在很大程度上要歸功於思想領導者 Don Norman，他是一位學者、教授和《*Emotional Design*》的作者（Basic Books，2004）（圖 4-1）；及 Aaron Walter，《*Designing for Emotion*》的作者（A Book Apart，2011）。

2 Joe Berkowitz，「7 Tips on Emotional Storytelling，」Fast Company, December 1, 2015, *https://oreil.ly/yBG-l.*

圖 4-1
Norman 所著的《Emotional Design》，封面上是有名的 Juicy Salif 柑橘榨汁機

《*Emotional Design*》是他對先前著作所得評論的一部分回應，評論指稱如果遵循他在較早的書《*The Design of Everyday Things*》中的建議，則產品會實用但很醜陋。Norman 在《*The Design of Everyday Things*》的第一版中沒有提到情感。相反地，他聚焦在效用和可用性、功能和有邏輯的樣式，和不帶感情的方式（用他自己的話來說）。而在《*Emotional Design*》，他探討了感覺和情感對我們的深遠影響，以及如何透過日常物品喚起這些感覺和情感。

這本書的一個主題是，人類的許多行為是下意識的，後來才出現意識。他寫道，如果你觀察我們如何對一種情況做出反應，會發現我們通常會先有情感性反應，然後才進行認知性的評估，且我們大多數人當被問到為什麼我們決定某件事時，我們通常不知道為什麼。我們只是「感覺喜歡」或「它感覺很好」。

讓我們探討一下情感在設計中的角色及說故事如何提供幫助。

情感對決策的影響

情感在決策中的角色，在行銷和心理學方面都有很多的研究。南加州大學神經科學教授 Antonio Damasio 在《*Descartes' Error*》（笛卡兒的錯誤）中寫道，情感幾乎是所有決策的必要因素。當我們需要做決定時，以前相關經驗的情感會影響我們如何看待選擇，最終導致我們創造出偏好。[3] 這與正回饋機制和佛洛伊德的享樂原則相似，其說明我們藉由重新創建以前的享樂經歷、避開我們認為可能引起痛苦的處境，本能地尋求享樂及試圖避免痛苦。

我們中的許多人認為，我們做出的決定是經過仔細考慮和理智的。在思考使用者在我們設計的體驗中可能採取的行動時，我們也經常假定如此。雖然這有時可能是對的，但通常在我們的決策過程中，使我們動搖的，是我們對所經歷事物的情感反應。例如，為什麼我們有時會選擇一個特定的、較昂貴的品牌，而不是另一個較一般和較便宜的商店品牌。這就是我們的情感發揮作用的地方。品牌「不過是消費者心目中對一個產品的心理象徵。」我們根據自己體驗到的創造自己的故事，而當我們在評估品牌時，我們主要基於我們的個人感受和體驗，而不是資訊、特性和事實。

正向情感也是影響品牌忠誠度的因素，遠大於其他因素，例如信任。與第一款 iPod 和最新版的 iPhone 一樣，正向情感也是促使我們購買某些產品的原因，即使它們並非總是最實用的，例如《*Emotional Design*》封面上 Philip Starck 設計的有名 Juicy Salif 榨汁機。

3 Peter Noel Murray,「How Emotions Influence What We Buy,」Psychology Today, February 26, 2013, *https://oreil.ly/Hsfp4*.

沒有情感，我們的決策能力將有損害，而我們將無法在其他替代方案之間做出決定，尤其是看起來同樣有效的選擇上。

感情和認知在決策中的角色

當涉及到我們的日常決策時，情感和感情非常重要。感情和認知都是資訊處理系統，但是功能不同。透過判斷環境中的事物是危險或安全、好或壞，感情系統得以迅速反應。這是我們的蜥蜴腦，而反應可以是有意識的也可以是潛意識的。另一方面，認知系統則闡釋並理解這個世界。情感的出現的地方是在感情的有意識體驗，結合原因的歸屬和其對象的確定。

感情和認知相互影響。在某些情況下，感情狀態是由認知驅動的，但是大多數時候，認知是受感情影響的。Norman 用一塊木板為例來說明這種關係。如果我將一塊木板放在地上，問是否可以在上行走，答案將是一個響亮的「我當然可以！」但是，如果我將它放在空中數百公尺高並提出相同的問題，答案將大不相同。這個例子說明的是，感情系統的運作獨立於意識想法。我們內心深處對於向下看 100 公尺的感覺勝出。恐懼主宰我們的反應，而不是大腦的反射部分，後者可能會試著合理解釋它是同一根 10 公尺長、1 公尺寬的木板，因此你當然可以在上行走。

這類似於我們看恐怖電影時的反應方式，或看完電影後的感受。我們的認知系統可以合理化並告訴我們有 99.9％ 肯定沒有人躲在黑暗的房間中，但因我們剛才看完恐怖電影產生的恐懼情感，有時可能會阻止我們走入那個沒開燈的房間。

練習：感情和認知在決策中的角色

思考一下你生活中遇到的兩種情況：

- 你的感情系統如何回應？
- 你的認知系統如何回應？

雖然我們對產品和服務體驗的直覺反應，很少像範例中空中 100 公尺處的木板那樣激烈，但有時感情系統主宰了我們的反應。現在，思考一下你從事的產品或服務：

- 使用者的感情系統可能會如何回應？
- 使用者的認知系統可能會如何回應？

我們的情感和行為系統之間的偶合

Norman 説，我們的情感系統是如此與行為偶合，我們的身體會準備去回應，我們在特定情境下感受的反應，真實呈現出情感控制了肌肉，例如我們的消化系統。當我們面對一個故事時，也會有同樣反應。無論是對故事或線上體驗的反應、是好是壞、某些讓我們緊張或放鬆的事物，我們的情感會傳遞判斷並據此準備我們身體反應，而有意識的、認知自我會觀察到這些變化。

為了回應我們的情感，神經化學物質被送到大腦的特定部位，從而改變我們思考的參數。科學家現在知道的是，感情改變了我們認知的運作參數，正向感情增強了創造性、廣度優先的思考，而負向感情則會聚焦在認知及增強深度優先的處理，同時最小化紛擾。這意味著壓力會對人們應對困難的能力產生負面影響，且在處理問題的方式上沒有彈性，相反地，正向感情使人們更有耐受力。

證據也顯示，美觀愉快的產品效果較好，且當人們處於放鬆狀態時，設計中令人愉悅的部分可以使他們對困難和問題更有耐受

力。用 Norman 的話說，雖然糟糕的設計「沒有藉口」，但好的以人為中心設計的實踐更變成任務或情況的基礎，可能有壓力的且此處的紛擾、瓶頸和刺激需要最小化。

練習：我們的情感和行為系統之間的偶合

思考你的產品或服務，或者你熟悉的產品或服務，並識別出以下：

* 與產品或服務的使用有關的壓力在哪裡、以及如何與之相關？壓力可能是由使用者必須執行的部分任務、使用者環境中的外部因素、或僅是不良設計引起的。
* 該產品或服務的體驗旅程的正向感情在哪裡，或應該在哪裡？

情感對採取行動的影響

關於情感最有趣的事情之一是，它們推動我們去行動。如果我們在肢體衝突中感到恐懼，我們可能會有戰鬥或逃跑反應。日常社交處境引發的欲望或不安全感，可能會導致我們購買最新的 iPhone。或者，我們的情感反應可能只是簡單地決定我們如何在網站或 app 上點擊或輕按。正如我們在第一章中所述，說故事在整個歷史中一直被用來推動人們行動，從激發我們的想像力到支持一個事業。這全都是情感引發我們的。

當你查看是什麼影響購買決策時，研究顯示，對內容的情感反應比內容本身更具影響力。對品牌而言，這意味著你需要去確保你有打中對的情感共鳴層面、在對的時間。換句話說，你在對的情感層面上與你的潛在客戶建立了連結。[4]

4 Andrea Lehr，「The Role of Emotions in Shareable Content,」HubSpot (blog)，*https://oreil.ly/ImfOe*.

但是，了解我們的情感對我們行為的影響，與理解我們為什麼決定不採取行動一樣重要。Google 的視覺設計師 Alessandro Suraci 寫了一篇關於承諾是多麼困難的事情，當談到設定目標並努力實現這些目標時，實際去做遠比找藉口不按計劃做更難。[5]

作為 UX 設計師，我們需要知道典型的情境陳述及使用者感受，以便了解如何促使他們去行動，及是什麼讓他們停止前進。

[TIP]

此練習對於繪製情節點和視覺化體驗的樣子特別有用，我們將分別在第五章和第九章中介紹。

練習：情感對採取行動的影響

以你自己的產品或服務為例，或者你經常使用的產品或服務為例，請識別出以下：

- 正向情感反應會在哪裡鼓勵使用者在產品旅程中採取行動？
- 負向情感反應會在產品旅程中的哪裡變成使用者採取行動的阻礙？

情感對品牌和產品感知的影響

情感在我們的長期記憶、及理解和學習世界的能力上扮演關鍵角色。這是說故事成為流行的原因之一，尤其在行銷上。運用拉扯你心弦那種敘事的行銷，比任何其他類型的行銷更有效。

5 Alessandro Suraci,「Picture a Better You,」Medium, April 13, 2016, *https://oreil.ly/c3T9J.*

功效提高的原因，是因為情感性說故事令人難忘。它創造了深層的連結，使忘記訊息變得更困難。情感性說故事還藉由將正向形象與行銷活動背後的目標連結起來，從而創造與該品牌的正向關聯。而最後，包含情感性說故事的行銷吸引了情感而不是理性，並帶給使用者一個體驗。

當你想到這個，這是理所當然的。我們中只有極少數人會記得一部還好的電影或書，但我們會記得真的好或真的糟的。這道理與我們使用的產品和服務是一樣的。我們會記得那些造成我們極大挫折和那些帶給我們喜悅的東西。通常，好或壞極端的那些，是我們會向他人訴說，且是我們會去寫出好或不好的評論的那些。

[TIP]

此練習也可以與團隊成員、內部利害關係者一起在內部進行、及與客戶一起進行，並有助於形成假設基礎供稍後進行測試。

練習：情感對品牌和產品感知的影響

下次你與（潛在）使用者或客戶交談時，問他們以下問題：

- 關於 [你產品的名稱或行銷活動]，你記得的一件事是什麼？
- 你為什麼會特別記得 [你產品的某方面]？

情感與我們不同層次的需求

《*Designing for Emotion*》的作者 Aaron Walter，將情感定義為「人類的通用語言」，是所有人類生來既有的母語，且他說情感體驗對於我們的長期記憶非常重要。在設計方面，情感回應使體驗感覺就像有人在另一邊，而不僅僅是機器。[6]

在 Walter 的書中，他根據馬斯洛（Mslow）的需求層次理論，建立了使用者需求金字塔。馬斯洛的需求層次理論於 1943 年提出，放在他的論文「人類動機的理論（A Theory of Human Motivation）」中（圖 4-2）。馬斯洛提出，作為人類，我們有基本需求（如生理需求），必須滿足這些基本需求，才能解決更高階的需求（如自我實現）。

圖 4-2
馬斯洛的需求金字塔

如果不能滿足四個最基本的需求，馬斯洛稱為*匱乏性需求*或 *d-needs*，那麼即使沒有生理上的徵兆，個體也將感到焦慮和緊張。這與設計有一些有趣的相似之處。Walter 說，如果我們將這種從馬斯洛金字塔所得的見解對照到介面設計，我們就能「更了解受眾運作的方式」。

6　Aaron Walter,「Emotional Interface Design,」Treehouse, August 7, 2012, *https://oreil.ly/PBC5y*.

就像馬斯洛的需求金字塔一樣，必須滿足 Walter 使用者需求金字塔中的四個基本層，才能讓使用者領會到愉悅層（圖 4-3）。

圖 4-3
沃爾特（Walter）的使用者需求層次，說明了必須先透過介面滿足基本使用者需求，然後才能滿足更高階的需求

Walter 的理論表明，我們在進行我們產品和服務的第一件事，是要解決功能層次並確保我們為使用者解決一個問題。之後，我們必須確保設計和建構的內容可靠和可用，這代表易於學習、易於使用、且易於記得。但是，根據 Walter 的說法，我們經常忽略的是緊隨其後的愉悅層。[7]

設計中的愉悅

在愉悅層，在這裡我們有機會將使用者體驗提升到一個新的層次。我們通常在設計中所說的喜悅 (delights) 不僅是引起你注意的花哨東西，還有小觸動幫助使用者在情感層面上建立連結。愉悅的細節可能是很簡單的，像 Mac 上許多安裝應用對話框伴隨的動畫或插圖。

然而，喜悅遠不止於此。它們也存在整體的體驗中、或者你如何無縫地從一個螢幕切換到另一個螢幕、使用的動畫和轉場效果、以及整個過程中使用的 micro copy 和各處的圖示等幾個例子。

7　Walter,「Emotional Interface Design.」pleasurable

Walter 稱這些喜悅為愉悅，且拿來與外食類比。我們去一家豪華餐廳，我們不僅希望吃一頓飯。我們希望有更多。我們希望食物會令人驚艷、氛圍和服務會很棒、及整體體驗將令人難忘。Walter 認為，當我們可以創造既可用又愉悅的設計時，我們就不應該只安於設計中的可用性。

Walter 在愉悅層中定義了兩種喜悅：

表層喜悅

這些喜悅是部分的和情境下的，並且通常來自獨立的介面功能，像是動畫、手勢命令、micro copy、高解析度意象或聲音互動。

深層喜悅

這些喜悅是整體的，只有在滿足所有使用者需求、且使用者在達成主要任務的過程中幾乎沒有紛擾的情況下才會實現。

深層喜悅比表層喜悅要難得多。即使使用者的整體體驗不佳，他們仍然可能會體驗到一些表層喜悅。另一方面，深層喜悅只有當事情按其應有的方式運作、並按預期提供所有東西沒有妨礙時，才會體驗到；有點像一個好故事的魔法，讓一切都融合在一起。

當使用者體驗到深層喜悅時，他們最有可能向其朋友、家人和同事推薦這個產品或服務。從設計的角度來看，深層喜悅可能不像表層喜悅那麼性感，但深層喜悅才是在滿足較低階使用者需求後，最重要、要先做對的第一要務，就像馬斯洛的需求金字塔一樣。[8]

8　Therese Fessenden,「A Theory of User Delight,」Nielsen Norman Group, March 5, 2017,*https://oreil.ly/X7xwX*.

練習：設計中的愉悅

列舉兩個具有表層和深層喜悅的網站或 apps 例子：

- 表層喜悅是什麼，可以在哪裡找到？
- 深層喜悅是什麼？

現在想想你自己的產品或服務：

- 一個表層喜悅的合適例子是什麼？你將在哪裡加入它，又為什麼？
- 一個更深層喜悅的例子是什麼？它將如何表現？

首先解決較低階需求

正如 Norman 指出的那樣，正向感情使人們較能容忍困難或問題。雖然我們希望激起使用者的許多情感都落在愉悅層，但是很多情感可在較低階層引發，許多都是負面的（如果我們未能提供最基本階層）。美國的高階經理人、設計師和技術專家 John Maeda，談到複雜性和簡單性，認為後者是「關於較多享受、較少痛苦的生活」。[9] 紐約時報專欄作家 David Pogue，先呐喊出他對科技的挫敗感、及等待客戶服務的不耐，然後才開始一場 TED 演講。[10]

我們都曾經經歷過，且知道當科技無法運作、或當網站讓我們難以做自己想做的事情、或當語音助理加劇了本章開頭提到的混亂時，這會透過我們身體傳送像憤怒一樣強烈的情感。但是，即使我們感覺到的不是憤怒，科技帶來的日常挫敗感也數不勝數。家

9　John Maeda, "Designing for Simplicity," TED2007 Video, March 2007, *https://oreil.ly/O074K*.

10　David Pogue, "Simplicity Sells," TED2006 Video, February 2006, *https://oreil.ly/ExNFa*.

庭成員的密碼是對使用科技的挫敗感的好笑案例。那些密碼幾乎都不是你以為的。取而代之的是，它們可能包括髒話和整串字眼上帶有某些想像力的字。密碼不只是密碼，而是關於那個人對密碼的想法。

我們可能會對從事愉悅層領域和產品體驗感到興奮，正如 Walter 指出的那樣，但必須確保我們先滿足了最基本的需求層級。如果網站或 app 沒有功能或沒有一個目的，它們再美也沒有用。如果有功能但不可靠，則會讓使用者感到沮喪。同樣地，如果產品在使用或學習使用它上需要花費大量精力，則不會被認為非常可用。只有當產品具功能、可靠且可用時，使用者才能欣賞到該產品喜悅和愉悅的部分。我們需要先將基本的做對，而那些構成「基本」的東西會不斷發展。

不斷追求持續改善和新常態

馬斯洛在他的人類動機理論中提出的另一件事，是我們努力不斷改善、力求超越基本需求的範圍。他稱之*超越動機*（*Metamotivation*），是在設計中應該牢記的。當第一部 iPhone 問世時，我們並沒有思考太多關於網站在手機中顯示會遠小於其原本在桌機上的問題。但是，當我們開始開發行動網站時，我們變得越來越習慣依行動裝置優化的解決方案，而這些解決方案逐漸成為我們的常態和預期中的事物。

當涉及到科技發展及運用科技的產品和服務時，這些「新常態」說明，隨著裝置變得更先進和使用者行為改變，構成*功能、可用、可靠和愉悅*的目標也會跟著改變。能夠在行動電話上做到跟桌機一樣的事，已不再像早期行動網路那樣落入愉悅層。相反地，它已成為產品的新常態，是產品功能層的一部分。不斷適應科技進步和追求改善，就是為什麼理解使用者期望和情感，在產品設計中如此相關和重要的原因。

理解情感

正如一個好故事，無論是電影、書籍或戲劇，不只是在視覺面上與我們連結，產品的吸引力遠不止於其外觀。賈伯斯（Steve Jobs）曾有句著名的話：「設計不僅是外觀和感覺，而是它的運作方式。」[11] 作者 Cindy Alvarez 想更進一步並說：「設計就是你如何工作。[它] 就是你在使用東西或去體驗時的感覺。」[12] 雖然產品和服務，像是 Craigslist 或 Amazon 的，肯定可以並確實運作，設計和 UX 等越來越成為競爭要素，而情感設計扮演關鍵作用。設計思考和體驗設計以及客戶體驗（也稱為 CX）已經越來越眾所周知，這是有充分理由的。[13]

當第一款 iPod 在 2001 年問世時，它產生了巨大的影響。這不僅是因為它可以容納大量歌曲，還因為它採用了標誌性的白色耳機和滾輪設計。當時的美國工業設計師協會理事長 Bruce Claxton 說：「人們正在尋找不僅簡單易用且使用起來令人愉悅的產品。」[14] iPod 既誘人又易於使用，且與使用者在情感層面上保持連結。

11 Rob Walker, "The Guts of a New Machine," New York Times, November 30, 2003, *https://oreil.ly/Z8Qyk*.

12 Mary Treseler, "Design Is How Users Feel when Experiencing Products," O'Reilly Design Podcast, August 20, 2015, *https://oreil.ly/Z3SMH.13 Manita Dosanjh*, 「Building Magic Moments,」The Drum, August 5, 2016, *https://oreil.ly/Bdb37*.

13 anita Dosanjh, "Building Magic Moments," The Drum, August 5, 2016, *https://ly/Bdb37*.

14 Walker, "The Guts of a New Machine."

與產品設計有關的三種情感

根據 Norman 的說法，談到物件時，我們在三個層面上形成連結：

發自內心的層面

從外觀和感覺到與整體感覺的方式，這都涉及美學和對產品認知到的品質。這個層面與我們對產品的最初反應（更精確地說，是直覺）密切相關。

行為的層面

這是指產品的可用性、我們對其是否能執行所需功能的評估，以及我們學會使用該產品的難易程度。在這個層面上，我們將對產品形成更全面的見解。

反思的層面

這與我們認知產品對我們生活的影響有關。此層面是關於使用「後」的；例如，在我們持有一個產品後的感受、以及回顧我們擁有產品後所得的價值。這是我們在產品設計時將希望盡可能多地創造欲求之處。

這三個層面中的每個層面都對形塑我們對產品的體驗上發揮作用，但是每個層面需要設計師採用不同的方法。為了提供並設計出正向體驗，我們應該在每個層面上解決使用者的認知能力，並將其納入體驗的情境中。

情感類型

Norman 的三個層面為思考與產品設計有關的情感提供了一個很好的架構。但是有時我們需要更深入查看使用者使用我們產品時體驗的情感類型，以真正幫助定義體驗等。

用普拉奇克的情感輪（Plutchik's wheel of emotions）（圖 4-4）是一個很好的起點。Robert Plutchik 是一位心理學家、教授和作家，在他提出的情感心理演化理論中最有影響力之一的一般情感回應，該理論對主要和次要情感進行了分類[15]。

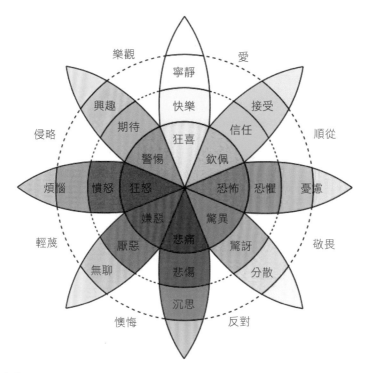

圖 4-4

普拉奇克的情感輪

主要情感

普拉奇克認為有八種主要情感：

- 憤怒

- 厭惡

15 有關普拉奇克的情感輪與將情感融入你的設計中的更多資訊，請訪問 Interaction Design Foundation（*https://oreil.ly/-gJtl*）。

- 恐懼
- 悲傷
- 期待
- 快樂
- 驚訝
- 信任

他認為這些「基本」情感是為了增加生存機會而演變出的。

次要情感

作為他的心理演化理論的一部分，普拉奇克還定義了 10 條假設，其中之一是，「所有其他情感都是混合或衍生狀態；也就是說，它們以各主要情感的組合、混合或複合形式出現」（圖 4-5）。

次要情感如下：

- 期待 + 喜悅 = 樂觀（相反是反對）
- 喜悅 + 信任 = 愛（相反是懊悔）
- 信任 + 恐懼 = 順從（相反是輕蔑）
- 恐懼 + 驚訝 = 敬畏（相反是侵略）
- 驚訝 + 悲傷 = 反對（相反是樂觀）
- 悲傷 + 厭惡 = 懊悔（相反是愛）
- 厭惡 + 憤怒 = 輕蔑（相反是順從）
- 憤怒 + 期望 = 侵略（相反是敬畏）

了解情感的細微差別、其相反、及其組成，當我們深入探討我們要喚起何種情感回應，及哪些情感要在所設計的產品和服務中被喚起時，是很有用的。與所有故事一樣，如果我們很清楚所要取得的成果，則更容易識別出實現它的對的原則、工具或方法。

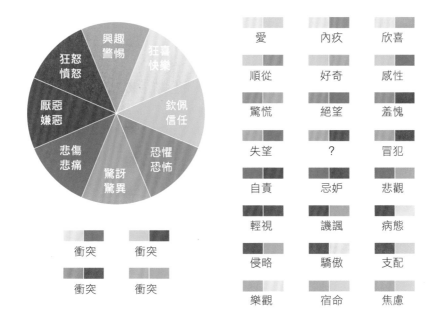

圖 4-5

普拉奇克的主要情感混合，成為組合及對立 [16]

練習：情感類型

想一下你經常使用的網站、app 或產品。你在關鍵步驟、頁面或視圖的體驗中，分別具有哪些情感？

現在想一下你從事 / 曾經從事過的產品或服務：

- 你想在旅程的每個步驟中喚起什麼情感？
- 你為什麼要喚起那些情感？
- 你怎麼做的？
- 它是否反映了使用者和客戶的實際感受？

16 Interactive Design Foundation, *https://oreil.ly/yGGjL*.

是什麼讓我們分享

正如普拉奇克的情感輪所說明的，情感反應並不總是正向的感受。雖然我們設計的大多數體驗都試圖喚起正向感受，但有時相反的情感驅動著我們的行為。例如，病毒式／爆紅內容引發負向情感。像在 YouTube 上，很多有趣影片如病毒般傳播，但很多憤怒的政治抱怨也是如此。無論這些影片是有趣的、由衷的還是憤怒的抱怨，這些影片的共同點在於它們包含讓人們說話的觸發。

Frac.tl 的銷售主管 Andrea Lehr，撰寫了有關在可分享內容中情感作用的文章，並引用了關於 100 張爆紅 Reddit 圖片的一個研究。2015 年「藍黑白金裙事件（The dress）」爆紅，網路上爭辯著是金色或藍色，這是她的例子之一，似乎無意義地的某事影響了行為。結果是這件衣服的賣方看到其自然搜尋流量增加至 420%，且銷售量增加至 560%，這全都是因為它的圖片被病毒式傳播開來的原因。那麼，到底是什麼讓人們分享它呢？[17]

Lehr 的研究發現，爆紅是情感性連結、搭配其他喚起和支配面向的組合。

對爆紅圖片的多數情感反應如下：

1. 幸福
2. 驚訝
3. 欽佩
4. 滿意
5. 希望

17 Andrea Lehr, "The Role of Emotions in Shareable Content," HubSpot (blog), July 20, 2016, *https://oreil.ly/t_Ehr*.

6. 愛

7. 為幸福

8. 專心

9. 驕傲

10. 感恩

雖然仇恨、責備和憎惡之類的負向情感在爆紅內容上已經不再那麼常見，但只要它們能夠正中喚起和支配對的組合，它們仍然可以發揮作用。Lehr 也提到其他研究，關於效價、喚起和支配在產生爆紅內容上所起的作用，並將其定義如下：

效價

　　一個情感的正面或負面

喚起

　　範圍從興奮到放鬆，憤怒時為高喚起情感、悲傷時為低喚起情緒

支配

　　範圍從順從到控制感，恐懼時為低支配、欽佩時為高支配

當研究團隊針對他們分析的一百張爆紅 Reddit 圖片繪製喚起和支配程度時，他們發現圖 4-6 中所示的三種組合在生成分享和爆紅內容上會較成功。[18]

18 Lehr,「The Role of Emotions.」

爆紅圖片的一般情感組合

喚起和支配程度		情感感情
喚起	支配	隨附情感
高	高	全正面 **或** 正面 + 驚喜
高	低	驚喜 + 負面 + 正面 **或** 正面 + 驚喜
低	低	驚喜 + 負面 + 正面 **或** 驚喜 + 負面 **或** 驚喜 + 正面

圖 4-6

Lehr 識別出爆紅圖片中常見的情感組合

創造爆紅行銷活動或任何形式的內容是許多品牌、新創企業、行銷人員和雄心勃勃的意見領袖的夢想。理解其中最有可能產生預期效果的情感感情及組合,一般來說是一個強大的工具,可廣泛應用於行銷活動和產品設計上。透過清楚知道我們試圖要引起什麼以及為什麼,我們有更大機會實現我們的目標。接下來,我們將探討在某些情況下情感扮演特別重要的角色。

練習:是什麼讓我們去分享

使用跟你的產品或服務有關的過去活動、倡議或內容的範例,識別出你會如何定義以下:

- 內容的情感感情是什麼?
- 它的喚起度是?
- 它的支配度是?

使用相同的範例，識別出你可能可以改變什麼及如何改變，以達成 Lehr 提出的可產生最多分享和病毒式內容的三個層次的喚起度和支配度之一。

情感在設計中可以扮演關鍵角色的情況

正如我們在本章前面介紹的那樣，良好的設計實踐在任何可能被認為較有壓力或較複雜的體驗中都特別重要。在這種情況下，僅憑令人愉悅的美學設計，不足以讓我們忘記手上任務的壓力，無論是填寫表格、查找關鍵訊息、或下訂單。正如 Norman 和 Walter 所指出的那樣，設計也必須是可用的。

了解情感如何在產品或服務的體驗中扮演特定角色，是幫助定義和設計該產品及其情境對的體驗的重要步驟。在第五章中，我們將探討體驗中的陳述結構和要點。但是，作為背景資訊，我們將先看看一些特定情況和時刻，其中的情感部分在產品設計中非常重要。

將產品的體驗時刻，分類為快樂的、不快樂的、中立的或反思的

當在情感可以扮演關鍵角色的產品設計的各種情況和時刻中，我將它們分為四類：快樂的、不快樂的、中立的或反思的。

不快樂的時刻

不快樂的時刻是那些使用者寧願沒有、跳過或完全避免的時刻（圖 4-7）。它們通常是使用者執行任務時必須完成的保健功能和旅途中的步驟，以及當事情沒有按照他們期望方式進行的時刻。

圖 4-7
產品設計中的不快樂時刻

不快樂時刻的例子如下：

障礙

創建一個帳戶、登入、付款、填寫長表格、進行選擇

可用性問題

CTA 不清楚、用法不清楚、混亂的資訊架構（IA）、語言使用
不正確

錯誤

404 頁面、錯誤訊息

回顧 Plutchik 的情感輪，使用者在此處可能會遇到的一些情感：憤
怒、煩惱、憂慮、反對甚至是憤怒、厭惡、悲傷、懊悔和恐懼。

關於 Norman 的三種情感層級，不快樂時刻主要落在行為的層面。發自內心的層面和反思的層面也在我們的第一印象及其整體給我們留下的感覺方面發揮了作用。

快樂時刻

相反地，**快樂時刻**是應該是正向時刻（例如，在使用者完成任務之後），或是使用者感到驚喜的時刻（圖 4-8）。他們也可能是那些你與其他競爭者相比後發現自己想要脫穎而出，並希望透過增加喜悅來為使用者創造難忘的體驗。

快樂時刻可以從有一點快樂到非常快樂。以下是一些可以或應該是快樂時刻的例子：

第一印象
報到、登錄頁面

任務完成
確認頁面和訊息

實物交付
開箱體驗

愉悅
明確使用個性、動畫、圖像

這些快樂時刻通常會引發使用者產生以下情感：驚奇、興趣、期待、喜悅、愛、樂觀和驚喜。他們主要落在 Norman 的內在和反思層級。

圖 4-8
產品設計中的快樂時刻

中性時刻

雖然我們希望避免不快樂時刻，但正如我們在第九章中將要介紹的那樣，並不是體驗中的每個時刻都能或應該是快樂時刻。某些時刻需要保持中性，不要問使用者任何事，而是讓他們以極少認知來體驗（圖 4-9）。**中性時刻**不僅對幫助使用者最小化認知負擔非常重要。在與快樂和反思時刻創造對比時，它們也是必不可少的。

雖然以下列出範例的情況和情境，可以將它們從中性時刻變成不快樂、快樂或反思時刻，但這些是中性時刻的一些範例：

日常任務

　　回覆電子郵件、確認 Slack

研究

　　簡單搜尋，例如查詢營業時間或菜單

執行一個任務

　　完成表格（除非遇到障礙）

信任、接受及更適度的樂觀、興趣和喜悅是使用者在中性時刻可能會遇到的情感案例。

至於 Norman 的情感層級，中性時刻主要落在行為的層級，涉及易用性和可用性。

圖 4-9
產品設計中的
中性時刻

反思時刻

根據 Per Axbom（一位教練、設計師和作家）的說法，**反思時刻**是有意被設計出的，以增加設計中的摩擦（圖 4-10）。相反地，中性和快樂時刻應該鼓勵使用者完成任務或體驗產品時的流程和動作。這種摩擦並不一定意味著要阻止使用者，而是透過確保他們做出的決定和他們採取的行動，真的是他們想要採取的決定和行動，來照看他們，且採取行動後將會是快樂的。

圖 4-10
產品設計中的
反思時刻

以下是一些反思時刻的例子：

與資料分開

> 權限

與貨幣價值分開

> 一次性付款、訂閱、選擇付款方式

終止

> 取消服務或訂閱

貢獻

> 評論、上傳、提交

確認

> 選擇送貨地址或日期／時間

關於 Norman 的三種情感層級，反思性時刻有點像是離群值，雖然它們涉及行為性和發自內心層級的情緒，但他們也應該啟動反思性在該時刻使用「後」。

與 Walter 的使用者需求金字塔一樣，只專注於快樂時刻毫無意義，例如，在體驗中增加愉悅和喜悅，在識別出其他類別的時刻之前。

前面的分類是一個概括，在某些情況下，根據產品或服務的具體情況，一個我將其歸為中性的時刻應該更像是快樂時刻，反之亦然。一個例子是 Amazon 購買後的確認頁面，該頁面很少喚起人們的快樂，而更多地作為實用功能。另一個例子是 Typeform，這是一個線上表單和調查建立工具。Typeform 致力於在使用者完成和創建其表格和調查的體驗中，增加更多的喜悅和易用性（圖4-11）。

圖 4-11

The Impossible Quiz，你可以使用 Typeform 創建那種格式的特色例子之一

情況和時刻會落在哪個類別、及體驗的什麼部分應在使用者和客戶上引起什麼情感，將始終取決於該產品或服務的細節以及你的目標和目的。

想想你自己的產品或服務，或者你經常使用的產品或服務，識別
出以下：

- 你現在已或可能會將什麼時刻，定義為產品或服務中的不快樂
 時刻？
- 你會或應該會將什麼時刻，定義為產品或服務中的快樂時刻？
- 你會或應該會將什麼時刻，定義為產品或服務中的中性時刻？
- 你會或應該會將什麼時刻，定義為產品或服務中的反思性時刻？
- 你會說這些時刻中的每一個在使用者身上引起什麼情感？

設計正向情感

Smashing Magazine 的 Simon Schmid 表示，只要適用對的人，
我們就不應該害怕在設計中表現出自己的個性。[19] 他根據自己的
個人觀察，概括出八個不詳盡的心理要素清單，其可幫助喚起設
計中的正向情感：

積極性

　　專注於正向

驚喜

　　做一些意外或新的事情

獨特性

　　與其他產品和服務有所不同，以有趣的方式

19 Simon Schmid, "The Personality Layer," Smashing Magazine, July 18,
2012, *https://oreil.ly/dvEcV*.

注意

提供激勵或幫助，即使你沒有義務

吸引力

打造有吸引力的產品

預期

上市前洩漏某些東西

獨有性

提供某些獨有東西到精選組合

回應性

向觀眾展示一種反應，尤其是當他們沒有抱期待時

在將這些應用於設計或設計實例時，它們之間經常彼此交疊。他說，使用者如何回應他們，取決於他們是誰、他們的背景、文化因素等。

練習：設計正向情感

根據 Schmid 提到的有助於喚起正向情感的八種心理要素，為你的產品或服務識別出以下：

- 八個要素中有哪些適合運用在你的產品或服務？
- 在產品體驗中的哪些地方，會跟這八個要素有相關？
- 對於你識別出的每一個要素，你將如何運用它們？

關於喚起產品設計中的情感，
說故事可以教給我們什麼

正如電影、書籍、戲劇和實體體驗設計（如展覽）中有某些技巧被用來喚起某些情感，我們可以使用一些方法和原理來喚起設計中的特定情感。在本節中，我們將探討受傳統說故事啟發的五種方法，這些方法可以幫助與最終使用者建立情感連結。

激發想像力

我曾在 *Fast Company* 看到 Joe Berkowitz（一位作家及編輯）的一篇文章，談到如何講恐怖故事。根據 Berkowitz 的說法，「如果你能想像自己處在某種情境下」，他說，「這絕對更恐怖」。[20]

我們大多數人在某個時候看過電影或電視劇，其中的情節及其實現的方式對我們產生些影響——某些東西使我們的心跳加快；也許我們將雙腿往胸部縮、或遮住耳朵或眼睛。這就是 Berkowitz 說的那些時刻，當電影或電視節目將我們的想像力迎向某個點，故事情節迷幻住我們。透過改變音樂的方式、或光線慢慢變暗，我們可以知道某些不好的事即將發生。通常我們無法確切指出，但我們就是知道。我們的期待漸增，而我們正坐在座位邊緣，因為現在起任何時候，殺手都有可能突然襲擊。

根據 Berkowitz 的說法，令人恐懼的是通常看不見的東西。例如，在電影《厄夜叢林》中，你永遠看不到襲擊力量來自何處。在電影《大白鯊》中，直到七月四日的週末，你才看到鯊魚，但此刻電影已經演一半多了。史蒂芬·史匹柏（Steven Spielberg）原先將鯊魚放在他劇本的第一個場景中，但由於機械錯誤，他被

20 Joe Berkowitz, "How to Tell Scary Stories," Fast Company, October 31, 2013, *https://oreil.ly/GupTC*.

迫要非常謹慎地使用鯊魚。[21] 使我們產生連結的不僅僅是我們能看到的東西。這取決於整體的情感反應。在進行我們的工作時，要牢記這一點。

雖然我們不出於嚇我們的使用者或受眾，我們是出於要抓住他們的想像力和注意力（圖 4-12）。不管我們使用的是哪種平台或技術，我們都希望藉由所呈現的作品和體驗來喚起情感回應。我們希望將使用者和受眾置於中心（與作者的工作沒有太大不同），希望已某種方式去呈現我們的戲劇性問題，使我們的受眾和使用者想要的答案「可得」。我們希望我們的產品和服務有益於並幫助使用者實現目標並改善他們的生活，無論影響有多小。或者，我們希望我們向內部利害關係者或客戶展示的想法或解決方案正是他們所需要的。

圖 4-12

激發想像力

不管是我們的客戶、同事或是使用者，我們都希望他們能夠想像自己在我們繪製的畫面中。但是作為 UX 設計師，我們也應該能夠想像自己處在他們的情境裡。

21 看「The Making of Jaws–The Inside Story」和聽 Spielberg 說更多有關使用鯊魚（*https://oreil.ly/S-aPa*）。

練習：激發想像力

思考一個最近的專案、或你最近正在從事的專案，並依下舉例：

- 你從事的產品或服務如何激發其目標使用者的想像力？或者，如果沒有，它可以如何激發想像力？
- 你或你團隊的其他成員如何在最近的簡報或會議中，激發客戶或內部利害關係者的想像力？
- 在專案執行過程中，你做了什麼或用什麼來幫助你想像自己在使用者的處境下？

在產品設計中加入個性

我們在設計中喚起情感的其中一個方法，是透過我們創造出的產品和服務的個性（圖 4-13）。Walter 認為「個性是情感的平台。」無論是透過笑聲或眼淚，這都是我們用來同理並與其他人建立連結的方式。就像嬰兒學會相信父母會來安撫他們的方式一樣，回饋迴圈發生在介面設計中。正如 Norman 指出的那樣，正向情感刺激可以隨著時間建立與使用者的信任和互動，而這種正向感情，可以讓使用者對缺點或出錯時更加寬容。[22] 然而，當談到整體體驗、品牌及所講述的整體故事，個性也是越來越重要的要素。

22 Walter, "Emotional Interface Design."

圖 4-13

在產品設計中加入個性

我們可以在產品設計中加入個性並喚起情感的一些方式,是透過我們使用的圖片、圖示和動畫。這些可以傳達字面上的情感,例如使用人們微笑的圖片、或者你加入商品到購物車後購物車會微笑的圖示,例如在 Threadless 的網站。其他方式是透過複製和 micro copy 以及它們使用的 TOV。正如我們將在第六章中介紹的那樣,開發我們正設計產品或服務的個性,並了解其在不同接觸點和裝置以及不同情況下的行事方式,變得越來越重要。

練習:在產品設計中加入個性

想想你的產品或服務,或者你經常使用的產品或服務:

- 其個性來自何處的一些例子?
- 你認為這會對使用者的使用體驗產生什麼影響,想要的或不想要的?

聚焦在成果而不是功能

尼爾森・諾曼集團（Nielsen Norman Group）的 Hoa Loranger 有一篇很棒的文章說，與其聚焦在功能上，不如聚焦在成果上。[23] 有時，人們傾向於過於專注於我們正創建的產品或特定功能，而沒有徹底思考關於我們要解決的問題。問題是成果，而產品或功能是**輸出**。文章中認為，這區別，與功能和利益之間的經典差異相關。**功能**，是產品和服務所提供的某事物。**利益**，是它提供給使用者的價值及使用者真正追求的東西（圖 4-14）。

圖 4-14

聚焦於成果而不是功能

23 Hoa Loranger,「Minimize Design Risk by Focusing on Outcomes Not Features,」Nielsen Norman Group, August 14, 2016, *https://oreil.ly/aYRiU*.

如果呈現地好，這個利益與故事息息相關，正如在第一章中所談到的那樣，當人們將事實嵌入故事中時，人腦對事實的處理方式也有所不同。行銷中最老的訣竅之一是，如果你專注於利益而不是功能，那麼你將銷售更多。同樣，Loranger 認為，在談到我們設計的產品和服務時，與僅提供一個功能列表相比，如果專注於我們提供的利益以及它們如何解決使用者的痛點，那麼使用者有可能會更關注它。

練習：聚焦在成果而不是功能

想想你的產品或服務，或你經常使用的產品或服務，請識別出以下：

- 你產品的成果是什麼？
- 你產品的功能是什麼？

讓訊息跟使用者有關

除了關注功能之外，我們也應聚焦將訊息放在使用者身上。但是，「公司最了解的永遠是他們自己的產品和服務。」因此，顧問 Melanie Deziel 撰寫了一篇文章，內容關於品牌為何需要從以產品為中心的內容中擴展。[24] 消費者和使用者一般信任公司去教育他們其專業知識範圍內的主題，但一旦該公司加入產品為中心的訊息，可信度從 74％下降到 29％。[25]

24 Melanie Deziel, "Why Brands Need to Branch Out From Product-Focused Content," Contently, November 30, 2015, *https://oreil.ly/6Yo_a*.

25 "Kentico Digital Experience Survey," Kentico, June 2, 2014, *https://oreil.ly/tJlek*.

在過去的幾年中，我們開始看到越來越多的品牌和公司不再使用自我推銷的內容，而是轉向注重產品和服務的使用以及消費者 / 使用者的感覺如何的情感面。多芬（Dove）的「Real Beauty」就是這樣的例子。美國國家隊的「金牌留在美國（Gold in the US）」是另一個。

正如在第三章中所討論的那樣，科技產品和服務越來越成為使用者個人的需求和體驗，而不是整體目標受眾的。Deziel 談到了某人可能會使用你產品，是因為一系列個人、內部和情感因素，且使用該產品的動機越來越受到使用者的感覺（或缺少感覺）的驅動。Deziel 說，Squarespace（一個多功能的網站建構器平台），就是一個很好的例子。在最基本的層面上，Squarespace 幫助人們分享有關其業務的資訊。但從更情感面上來說，它賦權給人們去建立自己的某些東西，這間接幫助夢想成真（圖 4-15）。這樣故事就是與產品相關訊息傳遞應關注的。

圖 4-15
讓訊息跟使用者有關

練習：讓訊息跟使用者有關

想想你的產品或服務，或者你經常使用的產品或服務：

- 提供兩個例子，說明你當前的訊息關注的是產品而不是使用者。
- 你如何改變這些訊息以更與使用者相關？

識別你產品和服務的「如果…會怎樣」

所有的好故事會激發想像力。真正的好故事運用觀眾的夢想和渴望，藉由向他們的觀眾提出「如果…會怎樣？」問題，使他們感覺那些夢想實際上是可實現的。提出「如果…會怎樣？」的問題，是我們在產品設計中可以做且應該要做的事，但是要做到這一點，我們需要從事情在哪裡出發著手。在產品設計方面，我們不能只關注我們想要使用者感受到的情感。考量他們現在可能會感覺怎樣，及他們來到我們這裡之前的感受怎樣，是同樣重要的。

如果你回想 Duarte 的 TED 演講，她說聽眾（或本例中的使用者）可能對現在的情況感到很滿意。也許他們傾向使用你競爭對手不完美的網站，但確實可用。也許他們已經期望表格或註冊流程很痛苦，而不帶任何期待。我們需要帶他們到更好的「如果…會怎樣？」情境。這種情境並不總是構成一個問題或行動呼籲，但是可以簡單地展示它（以及我們所知道的生活）可以如何不同（圖 4-16）。

圖 4-16
識別出你產品和服務的「如果…會怎樣」問題

我記得在 90 年代後期,我從包裝中取出我的第一部手機,但必須先充電才能使用。當時那是常態。但是,隨後蘋果公司推出了已部分充電的產品,這些產品在開箱後可以直接使用。這是一個很簡單的、我們正向你展示如何完成「如果…會怎樣」的例子,很快地市場上其他參與者也紛紛效仿。

三幕結構的變化

這個改變很簡單,但它極大地改變了人們首次打開產品包裝的體驗。正如本章前面所述,跟產品設計有關的**功能性、可用性和愉悅性**,一直不斷在變化。當新的成為常態 / 慣例時(如 Apple 的已部分充電手機)且越來越多公司仿效,消費者的期望發生了變化,因此購買者現在認為電池都將是已部分充電的。

為了進行創新並確保我們提供的符合不斷變化的目標（因應功能性、可靠性和可用性相對於「愉悅」需求的變化），我們需要識別出我們產品和服務中的「部分充電電池」。我們需要敢於夢想遠大，然後想出如何實現。

練習：識別你產品和服務的「如果…會怎樣」

思考你的產品或服務被使用的一個情境。什麼是它的「如果…會怎樣」問題和可能的解決方案，就像前述部分充電電池一樣？

嘗試思考可以在哪裡改變產品體驗已使其更好。例如：

- 在哪裡以及如何移除不必要的摩擦？

- 在你的產品或服務上，要怎樣將這句話完整：「如果…會不會很棒」？

- 怎樣完全不同的運作方式會讓你在競爭中脫穎而出？

- 關於產品運作的假設，其中有那些已經很久沒有受到挑戰？

不要限制你的想像力在可能的範圍內，而要嘗試找出崇高的「這可能會怎樣」，不考慮事物的可能性，就像在電影中一樣。如果上述所想都可能，且真的是解決問題的正確方法，那麼如何到達那裡才是下一步。

[TIP]
此練習作為你體驗 / 服務設計（使用客戶體驗圖 \ 或客戶旅程圖）的完整端到端審視，非常有用。對體驗的每個相關步驟進行「如果…會怎樣？」。

總結

就算我們計劃、設計和建構了所有內容，我們也無法保證使用者將獲得我們希望他們獲得的體驗，也無法保證他們會感受到我們想要喚起的情感。實際上，我們幾乎可以確定它不會像我們計劃的那樣發生。但是，本章對使用者在使用我們產品或服務的整個過程中，將產生什麼情感反應進行了更深入的了解。藉由了解情感的角色以及情感的類型，及讓我們明白要在產品體驗中的哪些地方喚起哪些情感及原因，這使我們距離同時實現我們的目標和使用者的目標又邁進一步。

除了確保已滿足 Walter 使用者需求金字塔的基本層級之外，我們還應努力識別出要在哪裡加入愉悅層將讓使用者從產品體驗中受益。大多數時候，設計師會被鼓勵加上表層喜悅，像是動畫、micro copy 縮影、或其他視覺元素。雖然他們可以幫助品牌塑造和在設計中創造個性，但我們仍應逐漸去嘗試獲得整體的深層喜悅，這可幫助使用者完成流動——某事與識別出我們應該在產品或服務上講述的故事密切相關的，其就是我們接下來要看的。

[5]

用戲劇構作來定義和
建構出體驗

了解和定義你的產品生命週期

我在 2011 年開始成為自由工作者的同時，我和我的伴侶決定
全面整修我們的公寓，並進行閣樓改建。事後看來，這是一個
糟糕的時機，但它教會了我們很多東西。我們兩個以前都沒有
任何整修經驗，而且我們對必須做出的所有決定一無所知。雖
然，我們很快就知道了。

幫我們進行裝修工作的公司一直要求我們就這件事、那件事以
及兩者之間的一切做出決定。幾乎每天都發生，並且通常伴隨
著「我們明天早上需要答案」的條件。大部分的問題都是我們
以前從未想過的部分，例如要在哪裡放置插座和電燈開關。有
些問題甚至是關於我們什麼都不知道的事情，而我們通常不知
道在做出決定之前應該考慮什麼。這是一個痛苦的過程，涉及
很多線上研究，而這線上研究反而加深我們的痛苦，因為我們
訪問的網站沒有一個可以滿足我們的需求或我們在這旅程中所
處的階段。

以下就是典型的「好吧，讓我們弄清楚應該使用哪種類型的浴缸（或安裝任何其他與裝修相關的物品）」的體驗過程。我們會在Google 上先搜尋「浴缸類型」，其中 99％的搜尋結果將我們帶到登錄網頁，其中沒有任何包含「這就是你需要了解的」資訊的網站。取而代之的是，這些網站要求我們先做一些其他決定才提供我們相關資訊，例如選擇我們想要使用的浴缸類型。我們怎麼會知道？！在旅程中的這個時間點上，我們甚至不知道會有這麼多種類的浴缸，更不用說是什麼使它們與眾不同，或者哪些是真得很好的浴缸和哪些是我們應該避免選用的。這是我們作為設計師應避免的那種孤立體驗的完美範例。強迫使用者進入利基區塊而不讓他們查看所有選項，只會導致很多次來來回回，因為沒有一個頁面提供完整概述關於可提供的。另外，這讓使用者更難評估不同產品之間的比較或關聯。

隨著我們逐漸了解更多有關浴缸的類型和要考慮的功能，並識別出什麼是適合我們的，這種求助無門的體驗轉好。但是，這體驗在我們旅程的一開始做的不好。當時，它造成挫敗感，並迫使我們進行更多 Google 搜尋，以找到一個可滿足我們需求的網站，及提供有關我們需要了解和應考慮內容的背景資訊。我們最初訪問的網站其實可以很輕易地提供此訊息，這也有助於將我們變成它的客戶，而不是將我們送給他們的競爭者。

當我們仔細思考並規劃我們的網站和 app 時，我們需要退後一步，考量使用者在其旅程中所處的位置。我們經常談到一個首次訪問者和一個回訪者的差異，但是例如，兩個首次訪問者或兩個回訪者之間的差異可能就像白天和黑夜。一切都取決於他們的背景知識：他們在旅途中的哪個位置、哪個階段以及已經知道了多少。

本書的重點之一是每個使用者的旅程和故事都是不同的。雖然這並不意味著我們需要為每個使用者設計和建購客製體驗，但這確

實意味著我們需要一個框架來幫助我們提供這樣量身定制的體驗，並思考重要的是什麼、何時及為什麼。在本章中，我們將看到傳統的說故事如何幫助我們做到這一點，以及它與產品生命週期的連結。

戲劇構作在說故事中的角色

如第二章所述，戲劇構作被韋伯字典定義為「戲劇作品和戲劇性表現的藝術或技術」，它有助於提供一個結構和理解故事所處情境，從而使故事得以表演出來。不管一個故事有多少幕，是亞里斯多德的三幕還是 Freytag 定義的五幕，根據皮克斯故事藝術家 Kristen Lester 的說法，故事結構都是「你想讓你的受眾知道什麼？何時？的答案」[1]

正如亞里斯多德指出的那樣，我們說故事和架構故事的方式，會影響聽眾體驗它和反應的方式。「Pixar in a Box」中有一個很好的例子，這是關於皮克斯藝術家如何工作的幕後花絮，在線上學習平台可汗學院（Khan Academy）上。該範例介紹了《海底總動員》的初始故事結構與最終版本之間的差異。

在初始故事結構中，導演希望使用倒敘在整部電影中。這代表直到電影結束前，觀眾們才會知道馬林的妻子珊瑚和所有的卵都被梭子魚殺死了。當皮克斯展示這種結構的電影時，觀眾們不明白為什麼尼莫的父親馬林要這樣對待尼莫，結果導致觀眾們真的不喜歡馬林。因此，皮克斯重新編輯了電影，移除了幾乎所有的倒敘（除了珊瑚和馬林的家遭到梭子魚襲擊的場景外），並將這場景移到一開始。這一變化不僅改變了故事。它影響了觀眾對馬林的看法：現在觀眾因他勇敢尋找尼莫而愛上他。

1　「Introduction to Structure,」Khan Academy, *https://oreil.ly/1Bvih*.

正如對「Pixar in a Box」這集的其中一個評論和相關回答所言，這個故事本來可以用原始結構進行——就像石內卜，他直到《哈利·波特》結尾才露面，而觀眾在電影中的大部分時間都很討厭他，直到最後才改變心意。你建構故事的方式與預期結果有關。在《海底總動員》中，作家們希望觀眾同情馬林，因此一開始先了解其行為的原因是有必要的。在《哈利·波特》中 J.K. 羅琳一開始想讓讀者不喜歡石內卜，因此在結尾時揭示他的感受正符合她想要的效果。[2]

無論結構是用來寫一個實際故事、定義產品體驗或是計劃一個簡報，它都是良好說故事的部分支柱。

練習：戲劇構作在說故事中的角色

思考一部有點不一樣、非線性的電影；也就是說，它可能是從結尾開始或用倒敘：

- 所選結構對故事的體驗有什麼影響？
- 如果故事改成線性講述的，故事和觀眾的體驗將如何變化？

戲劇構作在產品設計中的角色

我們設計的所有產品和服務，無論是電子商務網站、公司網站、活動網站、社群網站、預訂網站、B2B 或系統、或任何包括 app 在內的，都具有特定的產品生命週期階段。該生命週期的範圍可能從使用者首次發現提供物開始，到他們是忠誠或經驗豐富的客戶。依據產品和服務，生命週期的階段將有所不同（包括其數

2　Khan Academy,「Introduction to Structure.」

量）。但是，所有產品生命週期之間的共同點是，各個階段都有其不同的節奏和特性，就像亞里斯多德三幕結構中的各幕一樣（圖 5-1）。

正如我們在第二章中介紹的那樣，亞里斯多德的第一幕是行動幕：煽動性事件發生並確定主角的生活再也不會跟以前一樣。第二幕是處理和推理幕：主角學習新技能、及在努力解決戲劇性問題的過程中關於自己的一兩件事。第三幕是結局：一切都有結論了，主角和其他主要人物著眼於汲取的教訓並評估整體體驗。

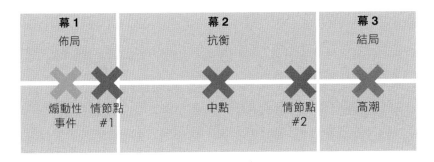

圖 5-1
三幕結構

將三幕結構應用到一個購買生命週期

亞里斯多德的三幕結構與一個傳統的購買生命週期相似，其中你認知到、考慮、購買和購買後的不同階段，可映畫到三幕上，如圖 5-2 所示。

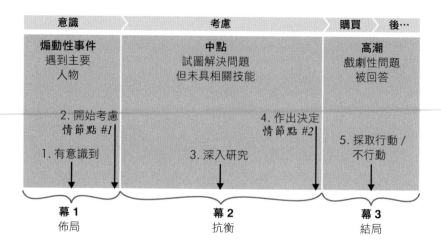

圖 5-2

映畫購買生命週期到三幕結構上

圖 5-3 將一個故事連結到此模型上。在第一幕中，使用者意識到有個需要：我們假設它是一個想要領養一隻狗的欲望。這個跟一隻小狗和一個不管到哪裡都會跟著他們的新好友一起生活的美好生活想像，深植在他們腦海中。在第二幕，他們開始考慮領養狗。他們研究各種犬種，查看費用和附近的狗收容處，甚至可能會見一些狗並一起玩。他們了解了很多關於狗的知識以及成為狗主人需要承擔什麼，且因為他們的生活方式——長工時、通勤、外出及幾乎都不在家，或許開始懷疑自己是否適合養狗。但是隨後有個朋友過來，説也許貓會是更好的解決方案，因為貓不會束縛他們得那麼多。在了解更多關於貓和狗的資訊之後，我們的使用者在第二幕結束時開始下定決心。在第三幕中，我們發現使用者不是真的領養了狗就是領養了貓，以及與新家庭成員的生活如何。

雖然這也許不是最吸引人的故事，但它仍然是一個故事。對於主角來說，這是一個關於他們的故事，且那段時間他們正打算要領養狗。對於我們設計師來說，這是一個關於可能要訪問貓和狗領養網站的潛在使用者的故事。

圖 5-3
三幕結構應用在領養狗的故事上

我們設計的每一個體驗都是一個故事。體驗具有情節、人物和要實現的中心思想。正如亞里斯多德所定義的，一個故事應該有三個部分（開始、中間和結束），我們設計的所有體驗也有三個部分：開始（識別出使用者的需求／目標）、中間（使用者探索以滿足需求／目標）和結束（一個結局發生，此時使用者的需求／目標不是有被滿足就是沒有被滿足）。

使用戲劇構作可以幫助我們識別出框出體驗的結構，進而幫助我們塑造出體驗的陳述，以較容易定義和設計它的方式。為了充分理解我們如何在產品設計中使用戲劇構作，還要從傳統的說故事中探究更多東西。

練習：戲劇構作在產品設計中的角色

思考你產品或服務的完整端到端生命週期，各生命週期階段將如何分佈在這三幕上？

三幕結構的變化

正如我在第二章中提到的,亞里斯多德的三幕結構還有很多解釋。我們將介紹三種變化。每種都可以幫助我們思考產品和服務體驗中的各幕,以及生命週期階段如何融入其中。

YVES LAVANDIER 的改良三幕結構

法國作家和電影製作人 Yves Lavandier,在其專著《*Writing Drama(Le Clown & L'enfant)*》中指出,無論是真實的還是虛構的,人類每個行動都有三個合邏輯的部分:行動前、行動中和行動後。由於高潮是行動的一部分,因此根據他的説法,高潮必然發生在第二幕中。這使得第三幕比傳統編劇理論中的要短得多(圖 5-4)。

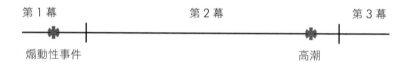

圖 5-4

Lavandier 改良的三幕結構

在一個典型的兩小時電影中,第一和第三幕通常持續 30 分鐘,第二幕大約一個小時。但是,今天,許多電影都是從抗衡(第二幕)甚至第三幕開始,然後再回到第一幕和設定佈局。

我們在這裡可以與產品設計相提並論。每個體驗一定也有行動前、中、後三幕。但是,雖然行動後這一幕較短,但仍然存在一些關鍵事情,這些都是持續體驗的一部分;如果使用我們前面提到的購買生命週期為例,此即購買後階段。

SYD FIELD 提出的典範結構

對於三幕結構，美國編劇西德‧菲爾德（Syd Field）提出了不同的理論在其著作《*Screenplay: The Foundations of Screenwriting*（實用電影編劇技巧）》中。他稱這樣的結構為**典範**（*Paradigm*）。Field 提到，在 120 頁的劇本中，第二幕通常都以無聊著稱，且長度大約為第一幕和第三幕的兩倍。他另提到，通常在第二幕中間會發生一個重要的戲劇性事件，這對他來說，第二幕實際上是結合了兩幕。這使亞里斯多德的三幕結構分為四個部分：1、2A、2B 和 3（圖 5-5）。

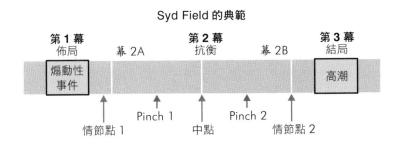

圖 5-5

Field 的典範結構

FRANK DANIEL 的段落典範

另一種三幕結構的變化，也是將分解電影最常見的方法之一，是將其及其情節點分為八個部分。這方法稱為**段落典範**（*sequence paradigm*），是由電影導演、製作人和編劇 Frank Daniels，在其擔任南加州大學編劇學程研究所負責人期間所制定出的。

這八個部分源自早期電影─當時一部電影被分為數個實體膠捲。當時，電影較短，每個膠捲大概可撥放 10 分鐘左右的電影。當每個膠捲放完，放映師必須更換膠捲，因為大多數劇院只有一個

放映機。早期的編劇將這種節奏融入了他們的劇本創作中，使得電影的各個段落的持續時間大致與實體膠捲的長度相同。

隨著電影變長，段落也依比例變長，但是 Daniel 所建議使用的八個段落（每個 10-15 分鐘）仍然是建構一部電影很有價值的方法。他於 1996 年去世後，他的徒弟保羅·約瑟夫·古利諾（Paul Joseph Gulino） 在《*Screenwriting: The Sequence Approach*》（Continuum）一書中描述了他的方法。

一個段落的定義

Daniel 將這些段落稱為迷你故事（*mini-stories*），並鼓勵他的學生將每個段落作為一部短片來處理，我們稍後將介紹其也可應用於產品設計。除了將它們視為迷你故事之外，一個段落可以定義為「一系列相關場景，透過地點、和／或時間、和／或動作、和／或男女英雄的整體意圖，連結在一起。」[3] 通常，主角在該段落中僅依循一個動作線，因此，每個段落都有一個開始、一個中間和一個結束，分別帶有煽動事件、上升行動和高潮。[4]

段落通常依循以下模式：在第一幕中有兩個，在第二幕中有四個，在第三幕中有兩個，如圖 5-6 所示。段落組成故事的結構，段落架構下會有五個主要情節點形成基礎，並推動故事發展。[5]

3 Alexandra Sokoloff,「Story Structure 101,」Screenwriting Tricks (blog), October 2, 2008, *https://oreil.ly/HT1B9*.

4 更多資訊請參考 Screenwriting: The Sequence Approach by Paul Joseph Gulino (Continuum).

5 「Five Plot Point Breakdowns,」The Script Lab, *https://oreil.ly/j4mxT*.

圖 5-6

Daniel 的段落法

《星際大戰》八段落的分解

此範例是《星際大戰四部曲：曙光乍現》（1977）的段落結構的簡化大綱，由編劇和 FEED 雜誌編輯 Neal Romanek 所建立。[1] 每個段落都以一個問題開始，並用結局結束，使我們藉此進入下一個段落：

段落 1

問題：銀河帝國為了取回死星計劃，俘虜了公主，並將 R2-D2 和 C-3PO 送到有香料礦產的凱瑟星；簡而言之，電影即將結束。

複雜之處：機器人被爪哇族抓獲。

結局：機器人發現跟歐文・拉爾斯和他的侄子路克在一起是安全的。

段落 2

問題：路克從一個重要人物那裡發現一條神秘的訊息，向一個他可能認識的人乞求幫助。

複雜之處：R2-D2 跑掉了。

結局：路克決定與班・肯諾比一起前往奧德蘭。

1 Neal Romanek, "Introduction to Sequence Structure," Neal Romanek (blog), April 12, 2010, *https://oreil.ly/8j9Hn*.

段落 3

問題：路克和班必須在莫斯・艾斯利太空港找到去奧德蘭的方法。

複雜之處：帝國軍正在他們所在城市搜索他們。

結局：千年鷹號飛離莫斯・艾斯利太空港，並前往奧德蘭。

段落 4

問題：安全地將機器人和計劃飛送到奧德蘭。

複雜之處：奧德蘭已被摧毀。

結局：我們的英雄被死星抓獲。

段落 5

問題：他們發現公主已經抵達死星。

複雜之處：公主計劃被消滅。

結局：公主被救出。

段落 6

問題：他們必須從垃圾搗碎器的底部，將銀河系中最重要的人帶到安全地帶。

複雜之處：一心一意的狂熱者軍團正試圖殺死他們。

結局：他們逃離死星，並且是哨兵的船。

段落 7

問題：死星正跟蹤英雄們前往反抗軍基地。

複雜之處：韓正離開他們。

結局：路克和反抗軍飛去摧毀死星。

段落 8

問題：死星將要摧毀反抗軍基地並永遠終止叛亂。

複雜之處：達斯・維達讓反抗軍飛行員駕駛自己的飛船。

結局：路克摧毀了死星，成為銀河系的英雄。

雖然並非所有電影都符合嚴格的八段落分解，但是採用此結構對腳本進行檢修是一種有用方法，因為它可以讓你查看其中的段落是否太少或太多。通常，段落結構越清晰，電影和故事越好，反之亦然。正如我們稍後將要介紹的那樣，這兩種見解也同樣適用於產品和服務，這也是在產品設計中運用戲劇構作是如此有價值的其中一個原因。

練習：三幕結構的變化

Romanek 認為，你可能不同意他的分法。你可以自行分析《星際大戰四部曲》，或者選擇一部其他電影。不必太擔心要強迫套用八段落結構。關鍵是要做以下：

- 識別出每個新戲劇性緊張狀況從何處開始。
- 寫下人物如何設法解決這種緊張狀況。
- 識別出在哪裡可以用新的替代原本的緊張狀況。

在產品設計中應用段落和迷你故事

段落與 UX 和產品設計有很多重疊之處。不需要特別思考，當我們進行使用者旅程和任務時，我們自然會將使用者體驗各段落變成迷你故事。例如，一個典型的購買體驗通常分成以下：

- 研究
- 註冊 / 登入
- 付款
- 支持服務

根據我們是將這些作為使用者旅程（例如，付款使用者旅程）或提升作為使用者會經歷的產品生命週期階段，我們傾向於將它們作略有不同的命名（例如，意識、考慮、購買和購買後，如本章

開頭的範例所示）。但是，有時候，再進一步分解生命週期是有價值的。

在 UX 設計中使用詳細段落

當我在 Dare 與 Sony Ericsson（現為 Sony Mobile）合作時，產品生命週期是我們用來儘早了解需求以及了解使用者手機購買體驗不同階段的關鍵工具之一。我們定義了每個階段，及每個階段的使用者和業務需求。這個流程很簡單但是很有效。

更重要的是，我們並沒有停在購買點上，而是將購買後的周期分為詳細階段，這些階段是購買新手機後典型的體驗。這些階段包括：第一個小時，當你拆箱並打開手機時；第一天，當你開始進行初始設定時；第一週，當它開始成為你的時候；第一個月，當它幾乎融入你的生活中時；以此類推，直到你考慮升級或購買新的。

這個產品生命週期為我們提供了體驗的基本結構和故事弧，幫助確保我們所有人想法一致，並知道且考慮過在端到端產品生命週期上的每個點上什麼對使用者和業務是重要的。對於許多體驗（例如，購買毛衣的傳統購買週期），你不一定需要包含那麼多的生命週期階段；一個購買後階段可能就足夠了。就像有人認為一部戲劇或電影應跟故事相同有那麼多幕，但使用產品生命週期時，沒有定義的階段數量。如我們將在本章後面探討的那樣，有更多常見和典型的產品生命週期，但能讓專案獲益最多的就是我們應該採用的。

定義產品設計中段落和迷你故事的詳細程度

前面的範例中展示了我們如何將購買新手機的整體和整個生命週期體驗，從開始到結尾，分解為詳細各階段，以幫助定 UX 設計流程。這種分解作為進階工具通常很有價值。但是，正如 Daniel

鼓勵他的學生將段落想成微型電影一樣，我們需要進一步將每個生命週期階段分解為迷你故事，以便真正地從事全部體驗。這個過程讓我們識別出每個生命週期階段的陳述弧，從而使我們更理解產品體驗每個階段所需考慮的內容。

正如 Daniel 所定義的，每個微型電影或段落都應有一個開始、一個中間和一個結束。如果我們拿 Sony Ericsson 範例中的前三個生命週期階段為例，則可以細分如表 5-1。

表 5-1　將生命週期階段分解為三幕

A	B	C	D
階段／幕	幕1：開始 衝突是什麼？	幕2：中間 發生了什麼？	幕3：結束 結尾是什麼？
意識	第一次遇見	開始考慮	決定要來研究
考慮	研究	比較	決定
購買	加入購物車、結帳	註冊、登入	付款、確認

從這個分解所示，每個階段可以有不同數量的各部分。此處，意識和考慮有三個部分，而購買有四個部分。要加入多少數量的部分應根據對你的專案有幫助的內容來定。

用編劇的語言來說，每個階段或段落都有一個衝突、及一個結尾，其會成為下一階段的開始；例如，意識的幕3「決定要來研究」會導致使用者在考慮階段開始研究。

可以再進階繼續分解每個階段的步驟，並且他們也開始聽起來像是使用者旅程中的步驟。根據每個階段的複雜性，這些迷你體驗可能需要再被進一步細分。細分的方法是查看每個階段的迷你故事，最左欄現在是考慮階段（B、C 和 D 欄）的每個步驟，而不是生命週期階段的。例如，考慮階段可以再被細分如表 5-2。

表 5-2 將階段分解成其迷你故事

A	B	C	D
階段： 考慮步驟 / 部分	幕 1：開始 衝突是什麼？	幕 2：中間 發生了什麼？	幕 3：結束 結尾是什麼？
研究	線上搜尋	閱讀評論	回到網頁
比較	看看不同產品	得知不同處，選擇產品	比較產品
決定	作選擇	回到標準	選擇「要」或「不要」

有時我們也需要知道，使用者選擇「如何」與產品互動可能會影響體驗。例如，可以採取不同形式在購買後或購買前聯絡服務支持，這將導致不同的迷你故事，具體取決於所選的媒介：

- 通過電話：查找聯絡方式、查詢訂單、獲得幫助
- 通過表單：輸入訂單詳細資訊、提交幫助請求、獲得幫助
- 通過 bot：與 bot 互動、發送查詢和訂單詳細資訊、接收幫助

正如衝突和結尾構成段落結構的基礎一樣，前面的迷你體驗，是體驗的主要步驟和目標，定義出階段及其相關步驟的分解。我們選擇把迷你體驗分解成多細的更多子故事，取決於能為該專案和產品增加最大價值所需的詳細程度。另再看傳統說故事，可以提供給我們更多有用參考。

練習：在產品設計中應用段落和迷你故事

選擇你目前正從事的專案或你熟悉的一種端到端體驗，例如換銀行、線上雜貨購買或使用一個 app，然後進行完整的進階體驗。

步驟 1：識別出主要階段及其相關的迷你故事。

從各階段開始，並識別出每個階段的開始、中間和結束：

階段／幕	幕1：開始── 衝突是什麼？	幕2：中間── 發生了什麼？	幕3：結束── 結尾是什麼？
[步驟名]			
[步驟名]			

完成此部分後，識別出哪些步驟需要再分解自己的迷你故事，並針對這些步驟進行相同練習。

步驟 2：識別出主要步驟及其相關的迷你故事。

從步驟開始，並識別出每個步驟的開始、中間和結束：

步驟／幕	幕1：開始── 衝突是什麼？	幕2：中間── 發生了什麼？	幕3：結束── 結尾是什麼？
[步驟名]			
[步驟名]			

幕、段落、場景和鏡頭之間的差異

除了幕和段落，我們在編劇中經常談到場景和鏡頭。鏡頭們構成一個場景。而場景們又構成了更大的整體，即段落。

一個場景通常發生在一個地點、在連續一段時間內、且人物不變。而一個段落是由多個場景組成的，並且具有連貫的戲劇中樞，始於角色面臨不確定性或不平衡時。當該衝突得到解決或

部分解決，結尾就是開啟新衝突的東西，而這成為後續段落的主題。[6]

段落們即構成了幕，與第一和第三幕相比，你的第二幕通常具有較多段落。接著，各幕，即構成了影片。

將幕、段落、場景和鏡頭轉譯到產品設計上

從幕、段落、場景和鏡頭的角度來看我們設計的產品和服務，是一個用於思考和進行產品或服務體驗敘事架構細節的好框架。如果我們將幕、段落、場景和鏡頭轉譯到 UX 設計上，則會得出以下：

幕

　　一個體驗的開始、中間和結束

段落

　　生命週期階段或關鍵使用者旅程，取決於你的對象

場景

　　一個旅程或頁面／視圖中的步驟或主要步驟（我們將在後續章節中介紹）

鏡頭

　　一個頁面／視圖的元素或一個旅程的詳細步驟

6　更多資訊，請參閱 Paul Joseph Gulino 所著的《*Screenwriting: The Sequence Approach (Continuum)*》。

用你自己的產品，請提出段落、場景和鏡頭的範例。

了解情節點

識別出每個生命週期階段中發生的事件，將有助於決定你正從事體驗的生命週期階段數量和類型。同樣地，談到說故事時，幕和情節點也相輔相成。Field 在《*Screenplay: The Foundations of Screenwriting*》（Delta，1979 年）中發展出情節點的概念，並將情節點定義為「重要結構功能，發生在大多數成功電影中幾乎相同的地方」。

菲爾德的主要情節點

在依據《*Screenplay: The Foundations of Screenwriting*》所衍伸的書中，及在他一些學生的幫助下，原始情節點清單有了進一步擴展，目前包含以下主要情節點：

開場影像

　　總結整部電影，至少以其 tone 調。寫作者通常會返回並重寫開場影像，作為編劇過程中的最後一件事。

說明

　　透過有關劇情／情節、人物及其歷史以及設定和場景的資訊，提供出故事的背景。

煽動事件

　　主角所遇到的事物最終將改變他們的生活。例如，男孩遇見女孩，或者漫畫英雄被解僱失去工作。煽動性事件也被稱為催化劑，它是打開門並將人物角色帶入故事主線的東西。

情節點 1

通常是幕 1 的最後一個場景,組成了一個令人驚訝的發展,從根本上改變了主角的生活,並迫使他們面對對手。

捏合／緊要時刻 1

此場景通常發生在劇本約八分之三處,故事的中心衝突被帶出提醒我們整體衝突。

中點

這是故事的重要組成部分,菲爾德認為其有助於確保第二幕不會下降。通常會發生命運的逆轉,或真相大白改變了故事的方向。

捏合／緊要時刻 2

這是另一個提醒場景,通常發生在劇本的八分之五處,並且類似於捏合／緊要時刻 1 再次帶出中心衝突。

情節點 2

戲劇性逆轉,藉由聚焦於對抗和結尾,標示出幕 2 的結束和幕 3 的開始。主角在這裡終於受夠了,且正要面對他或她的對手。

攤牌

主角面對並解決了主要問題,或是悲劇性結局發生了。攤牌通常發生在幕 3 的中間。

結尾

故事中的問題已經被解決。

標記

即結語,這是故事的結尾部分;還未有結局的部分作收尾,並給觀眾一個結束。

就像對三幕結構有各種不同解釋一樣，當談到情節點時，也存在各種方法。

將 Field 的主要情節點轉譯到產品設計上

所有體驗都是不同的，有些體驗所需的情節點數量將比 Field 定義的較多或較少。但決定典型情節點是進行其基本結構的有用練習。

開場影像

這通常是首頁，但可以是任何登錄點或使用者遇到的第一個接觸點。

說明

通常這是一個帶有標記線的模組，總結了產品或服務的提供物、或簡短的「關於」資訊，可能會有 CTA，帶領前往更多「關於」資訊的頁面。

煽動事件

這是體驗／頁面／視圖的一部分，使用者在此會遇到與主 CTA 相關的訊息，壓縮了產品和服務的主要主張、及其為使用者提供的價值；也就是說，它如何改變他們的生活。

情節點 1

這是主要的 CTA，以及使用者在這點要面對到做出第一次關於是否點擊／輕點／選擇主要 CTA 的決定。

捏合／緊要時刻 1

這通常是情境式模組或訊息，提醒使用者主要主張、及產品和主要 CTA 提供給他們的價值。

中點

在第二幕中，體驗的情感部分通常會下降，人物角色會對該主題有更多了解，並且會感到有些困惑。中點通常是一項功能或內容，可幫助使用者克服在第二幕可能遇到的任何障礙（例如選擇對的產品）。例如：一個比較工具幫助更輕鬆進行選擇、特色評論、明確列出產品好處。

捏合／緊要時刻 2

這通常是另一個情境式模組或訊息，提醒使用者主要產品的好處和 CTA，以及他們為什麼要採取行動。

情節點 2

使用者在這裡開始做出決定，與幕 1 中提出的戲劇性問題和情節點 1 有關。例如：購買的激勵。

攤牌

使用者與他們自己對目標相關的猶豫角力，且必須完成一項任務才能前進、或決定不採取行動和放棄其追求。例如：完成購買或放棄購買所涉及的步驟。

結局

使用者會得到一個螢幕上的確認，說明他們確實已經完成了任務，且所承諾的任何好處都「即將到來」。例如：螢幕上的確認訊息。

標記

體驗即將結束，並且與使用者剛完成的、與任務或目標相關的任何後續事件都將發生。例如：確認電子郵件，其中包含接下來會發生什麼的詳細資訊。

五個主要情節點

Robert Towne，一位電影編劇、製作人、導演和演員，曾參與美國新浪潮（New Hollywood）時期的電影製作，他說：

> 一部電影實際上就是兩個人之間的四或五個時刻；剩下的部分就是給前述那些時刻帶來衝擊和共鳴。劇本為此而存在。一切都是。

The Script Lab 將這些稱為煽動性事件、鎖定、中點、主要高潮和第三幕扭轉／翻轉，並將它們映射到八個部分中：[7]

煽動事件

動搖現狀的第一時刻，為主角打開了新扉頁。即使主角尚未走完，我們知道他們將必須這樣做才能實現其目標。

鎖定

在故事的這一點上，主角無法回頭且回到現狀。先前打開的門猛然關上，主角的目標被確立出來，這將他們推向第二幕。

中點

主角達到他們第一個主要成功或失敗。如果中點是成功，它使故事擺盪有利於主角。如果是失敗，它將使主角離目標更遠。通常，中點應該映照出故事的結局，如果主角最終會獲勝，則中點應該是勝利，如果結局是悲劇的話，中點應該是低點。

7　The Script Lab,「Five Plot Point Breakdown.」五個情節點分解。

主要高潮

> 這是迄今主角的最高或最低點。這種高潮代表了主角旅程的頂峰，並將他們第二幕的目標帶往尾聲，並帶往第三幕的新目標。

第三幕扭轉

> 在最後一幕這改變了主角的軌道。第三幕扭轉與其他次要扭轉的不同之處在於，它實際上改變了情節，並且通常是最終的「攤牌」場景。

無論採用哪種方法，編劇中的情節點告訴我們，所有故事（包括我們設計的產品和服務體驗）中都有關鍵點推動著故事向前發展。在查看我們設計的體驗的情節點時，回到 Field 的定義會很有幫助。

產品設計中的情節點

Field 將情節點定義為「重要結構功能，發生在大多數成功電影中幾乎相同的地方」。這裡的關鍵是情節點發生在大多數「成功」電影中「幾乎都相同的地方」。就像成功的電影、小說和流行歌曲中存在某種模式一樣，成功的產品和服務體驗中也存在某種模式。這些模式包括使用者必須／傾向於採取的行動、所涉及的步驟、系統的回應、以及使用者和企業都想要的最終結果。

在產品設計中定義情節點

Field 大部分情節點的定義都適用於產品設計，只需要稍作修改：重要結構功能，發生在典型產品和服務體驗中相似的點。幕、段落、場景和鏡頭構成了我們設計的產品和服務整體敘事結構的基礎，而情節點則是推動體驗向前發展的事件和觸發物。

在先前的概要購買生命週期範例中，體驗中的主要情節點發生於，當使用者意識到、開始考慮、深入進一步研究、做出決定、並採取行動／不採取行動時。這些情節點非常概要，在為你的產品或服務實際應用它們時，你將因更詳細地定義它們而受益。

在本章的後面，我們將介紹一些受傳統說故事啟發的方法，幫助定義產品體驗的陳述結構。但是，為了識別出產品設計中有什麼情節點，進一步探討什麼構成了產品體驗中的情節點是很有用的。

之前已提到，情節點是推動體驗向前發展的事件和觸發物，且通常發生在典型產品和服務體驗中相似的點。常見情節點類型的一些範例如下：

觸發物

　　使用者收到或遇到的輕推／推力（例如，一個通知、CTA、電子郵件或訊息）

動作

　　衡量使用者採取的或使用者做的事情（例如，加入購物車、登入、下載 app、付款、離開網站、關閉 app）

障礙

　　在使用產品或服務的路上使用者可能遇到的路障（例如，要求註冊、要求輸入付款明細）

系統事件

　　系統中或因系統發生的事件（例如，確認訊息、錯誤訊息）

喜悅

　　意外的愉悅時刻（例如，使用者對所看到內容的情感反應）

在定義你產品體驗中的情節點時，考量使用者在體驗每個階段的情感回應很有用（圖 5-7）。例如，將必須存在某些保健「步驟」，但不會在情感上影響使用者；也可能存在衝突和解決、或喜悅，對使用者的情感回應有較大的影響。用這種方式思考可以幫助你識別出你的情節點：

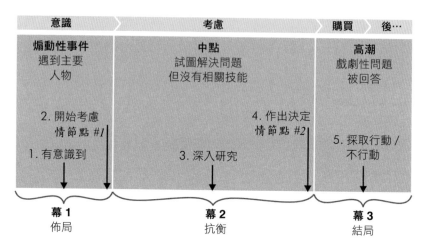

圖 5-7
搭配購買生命週期的三幕結構

體驗中的主要情節點

這些通常標示一個段落（即生命週期中階段）的結束，以及新段落的開始，例如，在意識階段「開始考慮」，在考慮階段開始「做決定」。你通常可以將「做完」、「完成」或「未做完」、「未完成」歸為主要情節點。它們必須在繼續下一個段落之前發生。換句話說，它們必須被解決，才能讓體驗繼續。

體驗中的次要情節

這些通常發生在段落中間；例如，「變得意識到」（意識階段），「進一步研究」（考慮階段）。次要情節點更類似於沿途

發生的中間事件或步驟，而不是在很大程度上推動使用者前進的事件。

練習：產品設計中的情節點

想想你自己的產品，請思考以下的範例：

- 產品體驗中的一個主要情節點
- 產品體驗中的一個次要情節點

常見產品生命週期的典型體驗結構

談到發表演說／簡報，出版五本商業視覺化書籍的作者丹・羅姆（Dan Roam）認為，你要選擇哪個故事線／情節，取決於你是要嘗試做什麼：要改變聽眾的認知、能力、行動或信念。同樣地，我們要選擇哪種體驗結構和生命週期，將取決於我們從事產品和體驗的類型。

雖然沒有一個專案是相同的，但基於體驗的類型，有一些典型陳述體驗模式是使用者將在他們的旅程中經歷到的。雖然每個專案的陳述模式可能多多少少會有不同，就像故事結構一樣，但這些產品生命週期及其伴隨的主要和次要情節點的基準，可以被繪製出來，並為類似的體驗結構提供一個基礎和參考。

以下是一些典型的產品體驗範例：

電子商務生命週期

 例如，從亞馬遜購買——從意識一個需求、到購買後

影音隨選（VOD）生命週期

 例如，Netflix——從註冊、到定期使用

旅行生命週期

例如，Airbnb——從研究、到旅程後返家

社群媒體生命週期

例如，Instagram——從註冊、到定期使用

軟體即服務（SaaS）生命週期

例如，Slack——從嘗試它、到將其整合到公司流程中

幫助服務生命週期

例如，聯絡支持 —— 從需要幫助、到獲得幫助或沒有獲得
幫助

搜尋生命週期

例如，Google——從意識需求、到找到答案或沒有找到答案

智慧家庭裝置生命週期

例如，Google Home——從最初知道、到將其整合到日常生
活中

如何使用戲劇構作和情節點來定義產品體驗的陳述結構

通常編劇被鼓勵儘早規劃出情節點，以幫助編寫他們的腳本，同
樣地戲劇構作和情節點可以幫助我們規劃出我們設計體驗的陳
述。本章前面介紹的典型產品生命週期為我們提供了開始的基礎
結構。但是，正如故事結構並不一定要遵循每個細節一樣，生命
週期也是如此。

它們提供了對於哪些經驗較適合那類體驗的見解，但應根據依專
案本身進行調整。就跟其他事物一樣，每個規則都有例外，因此

一個典型的電子商務生命週期可能不一定適用於所有類型的電子商務體驗。那麼，我們要如何進行定義及應用故事結構和情節點到我們設計的產品和服務體驗上呢？

首先，我們需要定義正創建的體驗類型，並將其分解為大概的階段（即段落）。然後，我們需要了解關鍵時刻──即情節點，其可能是痛點、機會或使用者採取的行動。大多數情況下，我們會前後執行這兩個步驟，且一個做完提供資訊給另一個。

兩頁概要方法

有傳言說，某個與發展出編劇段落典範的 Daniel 一起學習的人說，分解段落的一個方法，是從給每個段落一個說明內容的標題開始。例如「遇見洛基」、「洛基和艾黛麗安」、「一生一次的機會」、「洛基訓練」和「拳擊上場」。這些標題讓你對段落中的內容有概念。如果你再寫一段簡短描述每個段落，那麼你最終會得到一個兩頁概要。

我們可以應用相同的原則，來定義我們產品生命週期的陳述結構。我喜歡先給每個階段起一個名字，然後再為每個階段寫一句描述。這有助於確保我和其他所有人都清楚每個階段的目的。這不必要變成看起來精美的文件，類似電子郵件中的一個草圖或項目編號清單就可以了。關鍵是給產品生命週期的每個段落或階段一個標題，以使人們對其中將會發生的事情有概念。

一旦完成後，列出將在每個階段中發生的主要時刻、或情節點。要進行它的一種簡單方法，就像兩頁概要方法一樣，是將每個階段發生的事情寫成簡短敘述。透過聚焦和強調使用者的動作（例如「註冊」、「搜尋」、「瀏覽」、「輸入」等），你可以開始看見出使用者體驗中的要點。基本原則是，每個段落中只應出現一個或兩個情節點。如果你的情節點較多，則你可以將段落拆分成兩個段落。

索引卡方法

許多編劇都使用索引卡方法。你可以使用一包索引卡或一疊便利貼。如果你想更進一步，請使用彩色的便利貼。你也需要一張可用來放置索引卡或便利貼的大桌子、一個空地板或一堵牆。我們將先探索此方法如何對編劇有用，然後再看如何應用它到產品設計上。

在傳統的編劇中，你會將你的故事展開成四幕或八段落。如果是前者，則將創建四個垂直列，每個垂直列中包含 10-15 張卡。如果是後者，則將使用八個垂直列，每列 5-8 張卡。要建構出來，可用網格並在各列之間畫線，或在每列頂部使用一些標記卡。

如果你用四幕

在第一欄的頂端寫下「幕 1」，在第二欄的頂端寫下「幕 2：第 1 部分」，在第三欄的頂端寫下「幕 2：第 2 部分」，在第四欄的頂端寫下「幕 3」。

之後，拿另一張卡寫下「幕 1 高潮」，並將其放在第一欄底部。拿另一張卡寫下「中點 高潮」，並將其放在第二欄底部；「幕 2 高潮」在第三欄底部，最後欄底部放上「高潮」。在傳統的編劇中，這些是你的電影必須有的場景以及所在位置。如果你已經知道它們是什麼，則應寫下它們的簡短描述。

如果你用八段落

在第一欄的頂端寫下「段落 1」，在第二欄的頂端寫下「段落 2」，在第三欄的頂端寫下「段落 3」，以此類推，直到有八欄為止。

然後，拿另一張卡寫下「幕 1 高潮」，並將其放在第一欄的底部。將另一張卡用於「中點 高潮」，並將其固定在第二欄的底部，「幕 2 高潮」在第三欄底部。最後欄底部是「高潮」。

兩種方法共同的部分

此這裡開始，你將開始腦力激盪出場景，並將每個場景寫在一張便利貼上。你還不必太擔心要有秩序地放置它們。但是，如果你大致知道它們的位置，那麼從一開始就將它們放置在大致正確的位置會有幫助。此練習可幫助你全面了解段落和整個故事的樣子。它也提供了一種非常容易且有成本效益的方式來審視和嘗試結構和陳述。[8]

對於產品設計，此方法可幫助設計師全盤了解我們所從事體驗的樣子，並讓我們對其進行審視，然後才進行占較多時間和預算的細節。我們可調整此方法在產品設計上，來定義我們所從事體驗的主要生命週期階段。如果你有不同顏色的便利貼，不同階段請使用特定的顏色，並在分開的便利貼上寫下每個階段（段落）的名稱。就像索引卡方法一樣，將它們水平地放在桌子上、或牆上作為第一行（圖 5-8）。

圖 5-8

步驟 1：定義體驗的主要段落

8　Sokoloff，「Story Structure 101.」

接下來，拿另一疊不同顏色的便利貼，寫下每個階段的主要情節點（動作、事件或結果），並將其置在底部。在階段名稱和情節點之間留下一定的空間（至少四個便利貼高）。每個階段都執行此操作，如果你不確定其中的某些內容，則將其留空。最下面的一行包含你體驗的情節點，並標示一個階段的結束和下一階段的開始（圖 5-9）。

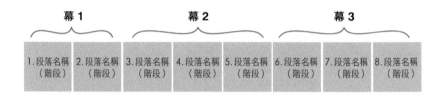

圖 5-9

步驟 2：定義主要情節點

一旦這完成，就如同在索引卡方法中一樣，腦力激盪出各欄中的不同步驟（即場景）。每個寫在不同的便利貼上，最好用不同顏色的便利貼。最後，你將看到類似於圖 5-10 的樣子。

幕 1		幕 2			幕 3		
1.段落名稱（階段）	2.段落名稱（階段）	3.段落名稱（階段）	4.段落名稱（階段）	5.段落名稱（階段）	6.段落名稱（階段）	7.段落名稱（階段）	8.段落名稱（階段）
場景名稱（步驟）	場景名稱（步驟）	場景名稱（步驟）	場景名稱（步驟）	場景名稱（步驟）	場景名稱（步驟）	場景名稱（步驟）	場景名稱（步驟）
場景名稱（步驟）	場景名稱（步驟）	場景名稱（步驟）	場景名稱（步驟）	場景名稱（步驟）	場景名稱（步驟）	場景名稱（步驟）	場景名稱（步驟）
場景名稱（步驟）	場景名稱（步驟）	場景名稱（步驟）	場景名稱（步驟）	場景名稱（步驟）	場景名稱（步驟）	場景名稱（步驟）	場景名稱（步驟）
情節點 1 情節點名稱	情節點 2 情節點名稱	情節點 3 情節點名稱	情節點 4 情節點名稱	情節點 5 情節點名稱	情節點 6 情節點名稱	情節點 7 情節點名稱	情節點 8 情節點名稱

圖 5-10

步驟 3：識別出各場景

總結

藉由結合戲劇構作和將產品生命週期階段分段落的實踐，你可以創建一個框架，來思考你所從事產品和服務體驗的大方向、端到端各階段、及迷你故事。這接著構成了一個全面性基礎可再進一步定義它。

你將學到當你開始進行各類產品和服務類型的這類分解，堅守嚴格的三幕結構或生命週期中的階段數並不總是可行或有意義的。正如有人認為戲劇或電影應按照故事所要求的那樣多幕進行一樣，你的產品體驗也應有對產品設計流程越多好處的幕越好。

你選擇哪種方法取決於你。就像在產品和 UX 設計方面的大多數事情一樣，某些方法會比另外的方法更適合。只要能到達目的，你到達的方式並不重要。如果你不使用預定義的典型產品生命週

期結構作為基礎，則你可能會發現先列出關鍵時刻，再識別出它們所在的階段較容易開始。不管用什麼方法，越早定義你的產品生命週期結構，就可以確保你的產品陳述是透澈思考過的。就像這項作業可以幫助定義畫面螢幕和劇本寫作的情節一樣，在產品設計中，它更有助於確保你有更深入地了解問題區域，以及你產品可以和應該如何幫助使用者的方式。

但是，正如《衛報》上所寫：「一個情節只是其劇本的一個部分。還有許多其他元素可以造成改變，甚至決定了整體意涵。」[9] 我們將在第七章中更詳細地探討，當談到設計體驗時，除了體驗的結構及主要點外，我們還需要考量多個元素。正如我們從亞里斯多德學到，以一個好故事來說，人物角色的重要性與情節相當，而這就是我們接下來要討論的內容。

9 Adam Mars-Jones, 「Terminator 2 Good, The Odyssey Bad,」 The Guardian, November 20, 2004, *https://oreil.ly/z8QH9*.

[6]

在產品設計中
使用人物發展

很勉強地使用人物誌

在我擔任 UX 設計師的那幾年，我曾經見過很不願創建使用者人物誌的，更具體地說，是創建詳細的人物誌。我曾在與我合作過的團隊和公司中遇見這種勉強，及那些我指導和訓練的人身上，也在文章和社群媒體的貼文上看過這種情況。正讀著這本書的你們，其中許多人也可能會對人物誌表示懷疑。這種懷疑，部分歸因於它們如何被用或不被用在專案上，但部分原因還在於普遍認為，團隊知道他們的受眾是誰，因此無需明確表述出來。還有更好、更重要的事情要做，例如實際的解決方案或有創造性的構想。

我不對此作評論，因為我能理解。有時候，受眾如此明顯，以至於花時間在人物誌上的需要，在考慮所有事務後，比「進行實際工作」低。但是，進行實際工作取決於知道該工作的目的和原因。自由工作者 UX 研究人員 Meg Dickey-Kurdziolek 寫道：「成為以使用者為中心的設計師，代表著你有意尋找你使

用者動機背後的故事、資料和基本原理。」[1] 許多組織認為他們很了解使用者和客戶，因此當你對他們進行更詳細的研究並且超越刻板印象時，通常會出現一些大驚喜。假設通常會把我們引向錯誤的方向，或者，如果我們不仔細研究資料，我們可能會錯過一部分關鍵受眾。例如，一家大型百貨公司在研究了其資料後才意識到，雖然女性代表著最大的銷售額，但實際上男性才是最大的價值來源。[2]

現在，談到幫助說明當前和潛在使用者和客戶的需求時，將受眾粗分為「男」和「女」等較大群組並沒有太大幫助。在行銷上，我們逐漸捨棄人口統計區隔，且不再使用傳統的分類。取而代之的是，我們開始轉向數據資料和彼此相似的消費者網絡，不再像以往習慣地那樣形成刻板印象，而是基於資料數據和見解形成原型。與「千禧世代」、「媽媽」或「企業家」等任何廣泛分類相比，這種區隔提供更多的價值和更精確的描述關於我們產品和服務的目標使用者。

從上一章中有關買狗的使用者的故事告訴我們，沒有一個使用者的故事是相同的。使用案例或任務（JTBD）可能是相同的：研究並買一隻狗，但其他使該故事活過來的東西，對每個使用者來說都是 100% 肯定不同的。無論我們多想讓事物簡化並歸納，人們都不是可輕易被簡化並歸納的。

我們要做的事情，以及我們使用網站、app 和其他產品和服務的原因也不簡單。我們越來越多地談論端到端體驗和 CX。為了確保我們能夠提供價值，並在使用者的「端到端」體驗中提供幫

1　Meg Dickey-Kurdziolek,「Resurrecting Dead Personas,」A List Apart, July 26, 2016, *https://oreil.ly/kQRq2*.

2　Kevin O'Sullivan,「The Netflix Approach to Retail Marketing,」FutureScot, April 29, 2016, *https://oreil.ly/fuhy3*.

助，我們需要了解其中所涉及的所有時刻——即所有不同的接觸點、及什麼將影響每個時刻並決定下一個結果。

使用者不僅會將各種現有知識帶入一個體驗，還會將各種過往體驗也帶入一個體驗。兩個首次訪問者，其中一個人可能完全沒有相關知識或體驗，而另一個人可能有來自其他類似網站的豐富過往知識和體驗。前者將需要更多的初次使用導覽和背景資訊，然而後者則可能更喜歡「直接到我正尋找的」之類的體驗。相對的，關於背景知識，也能應用在你的回訪使用者上，重點是要讓每個使用者繼續其旅程。與其對某個使用者群體想要的東西做出廣泛的敘述和決定，我們應該承認像過往知識、背景故事、和心態等因素，與我們希望定義出的其他因素一起，在使用者體驗和期待上扮演重要角色。

自由編輯、前《讀者文摘》的編輯 Chuck Sambuchino，為發展角色提出一個非常好的隱喻。他記得當照相機中還裝有某個稱做底片的東西時，為了從底片中取出照片，技師必須在一個「神秘黑暗的房間」裡用一些化學藥劑處理它，然後就像魔術一樣，影像會出現在特殊紙張上。但是，如果該過程沒有按計劃進行，則最終可能會使影像模糊、陰黯或過曝。要獲得清楚照片的關鍵，很大程度上取決於技師如何沖洗底片。Sambuchino 說「如果想讓讀者對我們的人物角色有鮮明的心理印象，我們就必須花點時間在暗房裡」。[3] 同樣道理可套用到我們對使用者的研究上，及在我們設計的多裝置體驗中什麼對他們是重要的上：「如果你不了解你的使用者，就永遠打造不出傑出的產品。」[4]

3　Chuck Sambuchino,「The 9 Ingredients of Character Development,」Writer's Digest, March 30, 2013, *https://oreil.ly/N2Qsi*.

4　Brandon Chu,「MVPM: Minimum Viable Product Manager,」Medium, April 3, 2016, *https://oreil.ly/y7ma4*.

人物和人物發展在說故事中的角色

在亞里斯多德說故事的七個黃金法則中,情節和人物在故事中的重要性一致。沒有令人信服的人物,就不會有任何故事可講。人物是我們在整個故事中持續關注的,及跟著他們一起經歷上上下下的。我們關注他們的個人發展、他們一路上遇見和對抗的人,以及他們所汲取的教訓。從戲劇性問題提出的時刻、到戲劇性問題被解決的時刻,我們都為他們加油。

是他們讓我們投入情感,且我們是如此在意他們,以至於我們持續觀看或翻頁,直到發現故事是如何結束。但是,我們將關心所觀看或閱讀的故事中的人物,不是必然的。我們可能不喜歡一些人物,是因為不喜歡扮演他們的演員,或純粹是我們沒有與他們產生連結。

對於作家或創作者來說,這當然是不理想的狀況。即使我們沒想到,但在我們所說的每個故事中,與觀眾的關係被創造出來,或者至少這是我們希望做到的。[5] 最肯定可做到這一點的方法是透過講述故事中人物的情感。Martha Alderson 在 The Writer Store(一個寫作和電影製作工具的線上資源網站)上說,「想法可能說謊。對話也可能說謊。但是,情感是共通的、共鳴的和人性的。情感總是說真話。」[6]

雖然人物們的動機推動了故事並推進故事繼續發展,但編劇、導演和編劇老師 John Truby 認為,在某些情況下,尤其是超級英雄故事,是人物的弱點讓我們如此關心它。根據 Truby 的觀點,作為觀眾的我們,最想知道的不是人物是否實現了其目標,而是他

5 Diego Crespo,「Spoilers, Schmoilers: The Narrative Design of Plot Twists,」Audiences Everywhere, October 1, 2014, *https://oreil.ly/9f4-G*.

6 Martha Alderson,「Connecting with Audiences Through Character Emotions,」The Writers Store, *https://oreil.ly/ynM1f*.

們是否克服了自己的弱點。[7] 這個弱點可以與主角的目標和動機密切相關，也與他們的情感以及克服這種弱點時面臨的挑戰連結在一起。

要實現其目標的旅程必須在情感上影響人物。只有這樣我們才能與之相連。這適用於故事中的所有人物，不僅僅是我們的主角。人物所經歷的變化通常被稱為**人物弧**（*character arc*），維基百科將其描述為「一位人物在整個故事過程中的轉變或內在旅程。」在本章中，我們將進一步介紹人物弧和人物發展。

密切關注你的人物是如此重要的其中一個原因，導演和電影攝影師 Samo Zakkir 作了一個很好地總結：

> 如果你已完成功課，真的將自己封在人物冰山中，且你親密地了解你的人物，其他就很容易了。人物會告訴你。你要做的就是傾聽。[8]

這是我們可以從中學習並運用在產品設計上的。

人物和人物發展在產品設計中的角色

當我們談論人物與產品設計的關聯性時，我們經常想到人物誌，無論它們是用來代表關鍵使用者類型的**使用者人物誌**，或是用來代表理想客戶的**行銷人物誌**（也稱為**買家人物誌**）。但是，如今要考量的演員和人物類型越來越多。例如，以語音 UI 和對話 UI 呈現的新輸入法，與透過 AI 和機器學習、越來越具備人類特徵的「系統」。

7　Film Courage,「The #1 Most Important Element in Developing Character,」YouTube Video, September 24, 2012, *https://oreil.ly/cgevp*.

8　Samo Zakkir,「Screenwriting 102 (Character),」313 Film School, February 25, 2014, *https://oreil.ly/KW6rH*.

以前由人擔任的許多角色（例如電話支援團隊），現在透過 AI 和機器學習改由聊天室和 bots 來處理。雖然我們可能不會自動想到，無論我們是否喜歡，以及無論我們是否明確或隱含地定義出其個性，使用者都會在每個互動點上推論出某種個性。編寫 bot 的方式和 VUI 的回應方式會影響使用者對其的感知，而這種感知之所以重要，是因為它會影響使用者的情感反應。我們應該有意圖地定義它們而不是留給使用者自己解讀，因為這會影響體驗和品牌的成功與否。正如品牌策略師 Jess Thoms 所寫，「如果你不花時間精心雕琢出人物和動機，就會冒著人們將你可能不想要與之關聯的動機、個性特徵和其他品質，投射到你的 App 和品牌上的風險。」[9]

不管我們的產品和服務是否涉及對話介面，去定義人物和演員主要不在於避免使用者將不想要的特性投射到我們的產品和服務上，而是在於承認個性和越來越多的演員，逐漸在產品體驗中扮演重要角色。此外，這還牽涉到是否真正了解我們為之設計的人們。

正如華特‧迪士尼（Walt Disney）關注最小細節以及整體一樣，我們也需要這樣做。為了真正滿足使用者和業務需求，並解決我們在第三章中提到的挑戰，我們需要對所設計產品和服務的整體及小細節負責。了解什麼東西扮演了角色及為誰、何時、何地，還有很多可探討，且「什麼」與特定的「誰」越來越相關。

在本章中，我們將探討人物和人物開發的重要性及與產品設計的關聯。

9 Jess Thoms,「A Guide to Developing Bot Personalities,」Medium, May 29, 2017, *https://oreil.ly/JQtdS.*

人物在創建共享理解中的角色

關注人物的一個主要原因，是要確保每個人對於我們設計的對象有共識。依此延伸，我們想要每個參與人員都知道我們正從事的人物誌。確保團隊和客戶（如果適用的話）對你的產品設計對象有深刻了解，以及什麼對這些人是要緊的，是非常重要的。這知識確保你不僅正開發和設計對的東西，也可以確保團隊提出的解決方案獲得贊同並確實予以執行。

Luke Barrett 的一個著名圖片被用在許多有關人物誌和原型人物誌（或也稱為臨時或即興人物誌）的文章中，以及表達它們的重要性（圖 6-1）。

圖 6-1
Barrett 的插畫說明了共同理解的重要性

具有明確定義的人物誌，可以確保內部團隊和客戶對你為之設計的對象、和他們的需求有共同理解，而不是每個人各有其想像。

人物在建立同理心的角色

產品設計中人物發展之所以如此重要的原因之一就是它包含了人物的情感。透過人物將這些情感實現是觸及觀眾最有力的方法之一。

在產品設計中，我們經常談到同理心的重要性。同理心是指能夠透過他人的眼光看世界，並儘可能地去想像他們所見、所想和所感受。同理心地圖，如圖 6-2 所示，是幫助建立這種理解的一種工具。IDEO 的 *Human-Centred Design Toolkit* 將同理心定義為「對為之設計人們的問題和現實的深刻理解」，且其重要性在於能夠擱置我們自己先入為主的想法。

圖 6-2

同理心地圖，是一種低保真工具，可以幫助為我們產品和服務的使用者建立同理心和理解

如前所述，人物誌一直名聲不太好，一是因內容過剩太晚出來因此沒有為設計過程增加任何價值，而變成是一種為了交付而交付的東西，完成後即被隨便丟在抽屜裡。又部分原因與人物誌的創建過程有關。我認為，對我們為之設計的人缺乏真正的同理心，以致沒有讓人物誌成為他們的化身，也是重要原因。我們傾向於聚焦在功能面上，且即便我們使用了包含需求條件的使用者故事

或 JTBD，如果沒有將這些與使用者的化身連結起來，它們也往往過於籠統。

正如我們需要與故事中的角色建立情感連結，以使其對我們產生影響一樣，在產品設計中，我們也需要在情感上與為之設計的人建立連結。除了確保我們能透過他們的眼睛而不是我們自己的眼睛看到為之設計的人的需求外，同理心對於讓其他人歸屬於流程及歸屬於我們為之設計的人也非常重要。沒有同理心，我們不在乎，而如果我們不在乎，那麼我們就不會關注人物誌，也不會在產品設計流程中使用它們。而沒有這些，最終的結果很可能無法滿足需求、動機、擔憂、障礙及更多我們為之設計的人們。

人物在了解需要和其他的角色

我們定義的體驗越需要適用於特定使用者、其裝置和場景，確保它適合使用者自己的個人故事，我們就越需要了解使用者的特性。我們的目標不應是定義出一個使用者群組作為整體，也不應是定義一個一體適用的解決方案，而是要真正了解我們的客戶是誰、以及他們在旅程中的特定時刻需要什麼。只有這樣，我們才能使他們成為體驗中的真正英雄。

正如我們在整本書中所討論的那樣，使用者現在期待適合他們的體驗，特別是對他們個人。隨著科技進步，裝置和這些裝置上的體驗感覺越來越像是它們懂我們，對「只為我」的期待會越來越高。

正如 Cooper Professional Education 的創始人、「Visual Basic 之父」、設計人物誌的發明者 Alan Cooper 所說：我們需視人物誌為個別使用者，並深入研究挖掘以識別出什麼對他們是重要的、體驗應該在何時何處感覺如何，且是一個總體原則，其應指導我們告訴特定使用者的故事。

人物在幫助定義產品體驗陳述的角色

對於劇本寫作，人們常常說，只有當你徹底由內而外地了解你的人物，並想像他們在各種情況下，從平凡到非凡，你的故事才會栩栩如生。同樣原則也可應用在創建真正滿足使用者需求的產品和服務體驗上。當你可以想像你的使用者與其他（包括產品）之間的關係、他們將如何行事和反應、以及他們在某些情況下的需要時，你才是真正開始探索你產品故事的世界。然後就這樣，場景開始出現，這將有助於告知體驗敘事，它需要包含什麼、在何時、如何。[10]

識別出產品體驗中所有人物和演員的重要性

回想我們在第五章中提到的段落、場景和鏡頭。戲劇、電影或電視連續劇中的每個場景，演出者中的某些人必須出演。他們有特定的戲份要演出、有故事線要提供、有動作要表演，且通常在特定的時間、在特定的位置（或稱之「標記」）所有事物在此融合，讓英雄的旅程前進。它是經過精心編排和設計過的，每個人都清楚誰是演出者、什麼時候應該安排各個演員在場中／舞台上、及他們是什麼角色。

同樣的編排和演出方法，也對產品設計非常有助益。對於每個產品體驗的場景，都必須要有某些「演出成員」。這可能只有使用者，但更多的情況是，有更多人物和演員扮演比我們想到的要多的角色，而我們接下來將進行探討。

10 Michael Schilf,「Reveal the Tip, Know the Iceberg,」The Script Lab, April 6, 2010, *https://oreil.ly/etLJm.*

產品設計中要考量的不同演員和人物

通常談到產品設計，其中演出的演員比你想到的還多。我們也在傳統的說故事中看到這一點。大多數故事都有一個以上的人物，即使其中一些人物不是真人。

在電影《浩劫重生》中，排球威爾森是查克（湯姆·漢克斯飾）在荒島上的唯一夥伴。威爾森這個人物是由編劇 William Broyles 所創造的，從編劇的角度來看，威爾森有助於確保在電影中大部分是呈現一對一對話，而不是都是一個人。同樣的，有個不是真人的人物也在電影《雲端情人》中扮演著重要角色。「她」是指與主角西奧多（Joaquin Phoenix 飾）發展出不尋常關係的作業系統。雖然莎曼珊（作業系統的名字）有對白，並由史嘉蕾·喬韓森飾，但你在電影中從未見到她本人。

就像英雄將在他們的探索中遇到人一樣，我們產品和服務的使用者在其旅途中也將總是會遇到各種不同「人物」和演員。使用者將看到我們在產品和服務中定義出扮演重要角色的人物——從第一次聽到我們的產品或服務、到體驗故事將會如何／在哪裡結束。這些人物將根據產品或服務的類型而有所不同。下面是一個很好的起點，可以幫助你了解「誰」和「什麼」可能是你產品中可能需要考慮到的人物和演員。

使用者

　　使用者是我們產品或服務的主角和英雄。

其他使用者

　　其他使用者的動作（例如評論、按讚、發佈等）會影響使用者的體驗。

朋友、家人、伴侶、同事

朋友、家人、伴侶和同事是使用者尋求建議、或分享喜悅和挫敗感的盟友。

系統

與使用者或其他系統互動的軟體系統或外部軟體系統。

品牌

可以透過 TOV、外觀和風格、VUI、動畫和訊息傳遞來個性化。

Bots 和 VUI

Bots 和 VUI 都是系統和品牌的一部分，但由於它們的突出性和獨特個性的特性而被分別看待。

AI

也是系統和品牌的一部分，但由於要由人先來教授 AI，所以分別看待。

接觸點和驅動

接觸點和驅動包括人員、平台、互動式安裝、銷售點、實體商店等，那些使用者在其旅途中將與我們產品和服務進行互動或運用的。

裝置

裝置是所有有智慧的東西，不僅是「道具」，更是那些在體驗中「何時」、「何處」和「如何」扮演實際著角色；例如智慧手機、智慧手錶、智慧家居設備和物聯網。

對手

> 對手並不總是可見的、實體的或數位的，而是透過在使用者試圖實現的過程中設置障礙來呈現。可以是內部的（例如懷疑）或外部的。

接下來，我們將更深入探究每種人物，關於要考慮什麼、以及為什麼他們扮演著某角色。但在此之前，我們需要先定義產品設計中的人物是什麼，並區分人物和道具。

產品設計中的人物和演員的定義

在傳統說故事中，人物和道具之間的區別並不是太大的問題。道具是「演員在表演或銀幕製作過程中，在舞台上或銀幕上所使用的物件。實務上，道具被認為是任何可以在舞台或場景上移動或便攜的東西，與演員、佈景、服裝和電子設備不同。」[11] 但是，如下例子所示，傳統說故事中的某些道具，有時在產品設計中會被視為是人物。

產品設計中的人物或演員，可以被定義為在一個或多個你產品的故事情節和場景中、有直接作用的某人。他們也應該在場景中被呈現以使其按意圖運作。

> [NOTE]
> 我說「應該被呈現」而不是「必須被呈現」，是因為任何特定專案的具體情況，始終取決於該專案的需要和特性。

11 「Theatrical Property,」Wikipedia, *https://oreil.ly/wXch2.*

在本書的其餘部分中，當談到產品設計中的人物和演員時，我們將使用以下定義：

人物

產品體驗中參與者的化身，會與其他人物互動或影響其他人物，其中之一可能是我們的主角，即使用者

演員

我們產品會與之互動或依賴的非擬人系統

道具

人物會使用或僅在產品中的（固定或可移動）元素，有助於之後產品體驗的動作

練習：產品設計中人物和演員的定義

- 使用前面的概述，花費 10 分鐘寫下你想到的你產品的人物和演員清單列表。
- 請參閱第五章中的索引卡方法（當時你定義出你產品的主要場景），並定義這些主要場景中的人物和演員。

使用者

正如故事中必須有主角（否則就不是一個故事）一樣，當談到產品體驗，如果不是為了使用者，就不能說它是任何體驗或產品（圖 6-3）。每個產品，你將有產品的主要使用者、次要使用者、有時還會有第三級使用者。無論我們是否將主要重點放在他們及他們的需求上，或是滿足他們作為次要受眾，他們就是產品和服務真正的目的。

圖 6-3
使用者

在 UX 領域中,關於要怎麼稱呼(或不能稱呼)使用者的爭論一直在進行。在本書中的「使用者」一詞,是以廣泛使用且一般周知的,以下補充一些區別:

使用者

過去、現在或將來會使用我們的產品或服務的人,但可能不一定是完成貨幣交易的人。

客戶

那些已為我們的產品或服務付款、或正在付款、或將付款的人。但是,客戶不一定會使用該產品。

受眾

間接或直接接收我們產品或服務的被動「旁觀者」;例如,透過行銷。

練習：使用者

想想你的產品或服務：

- 你是否既有客戶又有使用者？

- 是什麼使他們成為客戶或使用者？

- 你的產品或服務的受眾是誰？

其他使用者

大多數故事都有輔助角色，可以幫助故事的主角或情節。在產品
設計和總體體驗上，總是有其他使用者形成主要使用者團隊、公
司、或網路的一部分，不管是一級、二級或三級等級。除了共享
的利益、主題或地點等間接連結外，主要使用者可能與他們完全
沒有任何關聯。例如，其他使用者可能留下了評論或意見，或者
屬於同一 Slack 群組或當地 Facebook 群組（圖 6-4）。

圖 6-4

其他使用者

當產品具有社交功能（例如 LinkedIn 和 Slack）時，其他使用者通常很重要。他們通常也扮演著重要角色，當對產品及其提供物的信任會受到其他使用者評論或意見影響時（例如，有關電子商務或餐聽網站的正面或負面體驗）。

以下是一些要考慮的其他使用者的例子：

同儕

類似主要使用者的使用者。他們可以是主動的也可以是被動的；例如，LinkedIn 上的一度、二度或三度聯絡人、或某個 Slack 頻道的成員。

貢獻者

具有正式角色的使用者，參與創建內容或以其他方式加到產品中；例如，你產品部落格的特約作者。

被動使用者

不創建或添加內容到產品或服務提供物上的使用者，而僅以單純意圖的方式使用系統；例如，在 Facebook 上按讚，但自己不發佈更新或內容。

影響者 / 意見領袖

有大量受眾的超級使用者和 / 或早期採用者，他們透過創建內容積極地分享或貢獻，有時以正式身份擔任品牌僱用的人員或主要工作；例如，一個 YouTube 或 Instagram 創建者，在某主題上被認為是要去關注的人。

促進者

擁護你的產品或服務且可以影響他人的使用者或客戶；例如，在他們的社群帳號上分享與你產品或服務相關的正面訊息。

貶低者

> 對你的產品或服務持批評態度並可能影響他人的使用者或客戶；例如，在其社群媒體帳號上分享與你產品或服務相關的負面訊息。

雖然其他使用者幾乎總是會扮演某個角色（至少作為促進者或貶低者），但有許多類型的產品，除了影響做決定和公司之外，它們對使用者的體驗或對該產品的使用沒有任何影響。自由工作者的會計軟體和銀行業就是兩個這樣的例子，其他使用者可能會推薦特定的軟體，但除此之外並不屬於產品體驗的一部分。

練習：其他使用者

想想你自己的產品或服務，請回答以下問題：

- 你產品或服務的其他使用者是誰？
- 是否有任何群組在前述列表中未提到但適用的？
- 他們是主動還是被動？例如，它們是否藉由創建內容、積極分享或發表評論，直接為產品或服務的成長／價值做出貢獻？還是他們是出於自己利益而使用它但很少參與（例如在別人的貼文上按讚）的被動使用者？
- 你可以提供什麼幫助他們扮演好他們的角色？例如，考慮如何使活躍的分享者和參與者易於貢獻或參與。你是否可以做些什麼來幫助被動使用者感到舒適並讓它們在使用上變得更主動？

朋友、家人、伴侶、同事

在傳統說故事中，朋友、家人、伴侶、和同事通常是一些其他主要角色（圖 6-5）。因為他們是最接近主角的人，他們通常在主角的生活中具有重大份量。

圖 6-5
朋友、家人、
伴侶、同事

在產品設計中，朋友、家人、伴侶和同事往往是主要使用者最信任的盟友。他們是使用者尋求建議和推薦的對象，且其意見正是使用者會去尋求的（或者在某些情況下，不會尋求但仍然會得到）。儘管它們在主角的生活中起著重要作用，但在產品設計中，這些人物常常採用一種較單線的形式，僅出現在產品體驗的一部分中；例如研究時。

但是，當產品體驗故事中的某個部分同時涉及到他們和我們的主角（即主要使用者）時，朋友、家人、伴侶、和同事會變得更像子情節的人物。主要使用者在決定是否購買一種產品或另一種產品或尋求幫助以進行設置時，可能會向其他使用者請教。在許多情況下，他們扮演的角色並不涉及產品本身的任何直接參與。相反，這部分通常會更關乎線下體驗，例如提供有關是否購買產品的建議。

在產品設計經驗中考慮朋友、家人、伴侶和同事非常重要，主要是因為他們扮演的角色是透過提供主觀意見（或對那件事的客觀意見）來影響使用者的關鍵決策。

練習：朋友、家人、伴侶、同事

想想你產品的完整體驗，包括可能出現問題的地方，並在適用時識別出以下：

- 朋友、家人、伴侶、和／或同事在體驗的哪些部分成為子情節人物？
- 產品體驗的哪些部分他們更像是次要或特定人物？

系統

正如我們在本章前面介紹的那樣，系統，或更確切地說是名為莎曼珊的作業系統，是電影《雲端情人》中的主要人物之一。當我在哥本哈根商學院學習電腦科學和商業管理時，我們學習的其中一個主題是系統分析和設計。我們創建了統一建模語言（UML）圖和用例圖，並且將系統及其組成（包括資料庫系統、客戶端 app、app 伺服器等）定義為角色，並用小人形圖示來表示。

用例圖的目的是要識別出使用者與系統互動的方式（圖 6-6）。它不是詳細的分步說明，而是對用例（例如進行購買或登錄）、角色和系統之間關係的高階概述。

圖 6-6

UML 用例圖範例

當我們談到與系統有關的演員時，既有主要也有次要的（圖 6-7）：

主要演員

　　使用系統來實現目標的演員；例如，圖 6-6 中提到的使用者或客戶。

次要演員

　　系統需要從它們身上獲得幫助以使主要演員實現目標的演員；例如圖 6-6 中所示的 PayPal 或信用付款服務（Credit Payment Service）。

圖 6-7
系統

因為在整本書中我們將主要使用者稱為「使用者」或「主角」，
而不是按照先前的定義稱為「主要演員」，我們將使用以下「系
統」和「演員」的定義在產品設計中：

系統

> 我們整體上正在從事的產品或服務，且它們能夠智慧地表現
> 並與使用者溝通；例如，Gmail 及其「5 天前收到的郵件。
> 要回覆？」提醒文字。

演員

> 系統需要從其他系統或技術演員獲得幫助，以便讓使用者實
> 現其目標；也就是說，與前面定義的「次要演員」相同；
> 例如，使用現有登入系統（如 Facebook 和 Gmail）的支付
> 網關。

品牌

正如我們在第一章中討論的那樣，說故事是最早的品牌化形式之一。曾經從事品牌化的人都習慣透過 TOV 和外觀、感受來定義和賦予品牌個性。我們根據所使用的語言來定義品牌應該說和不應該說什麼，及根據所使用的顏色和意象樣式來定義品牌應該看起來怎樣。

隨著 bots 和 VUI 的興起，品牌的個性（圖 6-8）變得越來越重要。雖然我們仍與電影《雲端情人》中看到的世界相去甚遠，但也沒那麼遙遠。隨著科技呈現出更多的人類特徵並變得更加智慧，定義品牌個性（哪些行為要做和不要做）對於確保我們在對的時間交付對的體驗給我們的使用者和客戶，變得越來越重要。

圖 6-8

品牌

品牌代表誰和什麼應該被使用該產品的人們溝通和感受，超越 TOV、外觀和感覺的方式。兩者都應該在微互動、錯誤訊息和

micro copy 中顯而易見。它也應該成為品牌在不同輸入法和接觸點上如何表現行事的一部分。

在某些情況下，使用 VUI 和將聊天機器人作為體驗一部分的產品，其品牌將逐漸成為主要人物之一，或者至少是關鍵的支持人物。但是，即使該品牌因其存在而扮演更重要的角色，也永遠不應成為英雄。英雄永遠是使用者。使用者就是故事的源頭，這是產品存在的原因。

當我們談論「品牌」與人物的關聯性時，我們是在談論品牌整體的個性，其可以在以下幾種方式被看到和感受到：

品牌的 *TOV*
> 從微副本到長版副本

品牌的外觀和感受
> 從用色風格到動畫

品牌的對話式 *UI*
> 從文字和頭像到語音化身

品牌的其他任何化身
> 客戶服務代表、銷售代表等

練習：品牌

想想你的產品以及使用者使用它的體驗：

- 品牌在產品體驗的哪些部分特別重要？
- 品牌如何展現自己？

BOTS 和 VUI

在電影《2001：太空漫遊》中，超智慧電腦 HAL 9000 以柔和、平靜且非常對話式的方式説話。然而，當結合其面板和動作時，很明顯 HAL 9000 是一個對立者。一旦某東西可發出聲音後，無論是實際語音或書面格式，這都需要個性。無論我們是否喜歡，人們都會將人的特質投射到具有語音或人類特徵的任何事物上，例如 bot 介面。

正如 PullString 的創始人和執行長 Oren Jacob 所説的：「我們不能將一場對話、與對話對象分開。」[12] 我們與之交談的每個人，或者正如 Jacob 所指出的，每個跟我們交談的人，都有個性、語調、情緒和風格，上述都會影響他們交談的方式。他說，當我們溝通時，我們既在表面上溝通也在表面下溝通。表面下溝通所說的，在潛在含意中，通常構成了大部分我們對體驗的長期看法。我們習慣於使用弦外之音來閱讀與我們交談的人，我們也忍不住使用相同的策略來理解 bots 和 VUI（圖 6-9）。

圖 6-9

Bots 和 VUI

12 Google Developers,「PullString: Storytelling in the Age of Conversational Interfaces,」YouTube Video, May 19, 2017, *https://oreil.ly/bEy9x*.

當我們談到 Bots 和 VUI 的化身時，我們同時考慮了不可見和可見的部分。有些 bots 有頭像，然而某些對話介面僅由語音或文字組成，我們可以從中推斷出其個性。不管我們是看到還是聽到有人回應，我們都可以自然將人的特質投射到它上面。這種擬人／化身促使我們開始與這個東西建立關係。

如前所述，無論我們是否喜歡它，這種擬人／化身都會發生。因此，如果我們投入一些，對產品和使用者都是有利的。我們有機會創建有效的聊天機器人和 VUI，藉由我們所需它所在的情境、環境和結果來創造它們——而逐漸地，我們必須定義其個性。

我們為 Bots 和 VUI 創建的一些個性是透過以下：

Bots 或 VUI 的 TOV

它一般如何說或寫

VUI 的實際聲音

確保它與定義的 TOV 和產品匹配

處境反應

在不同情況下（無論是快樂還是不快樂），它如何和怎麼應對？

行為

在某些情況下它是否及應該如何不同行事；例如，當被問到特定主題時

出現

考量產品的類型，其化身應該是什麼

練習：Bots 和 VUI

想想你的 Bots 或 VUI 被使用的各種情境，以及它如果是人類的話，它將如何行事和回應。請特別思考以下情況：

- 意圖沒有被完全理解；例如，Bots 或 VUI 應該如何回應以及回應什麼，及它回應的方式將如何影響使用者的感知？

- 意圖已被理解，但要求已超出範圍；例如，根據你希望使用者下一步執行的所需行動，你如何最好地提供該回應？

人工智慧 AI

當要在傳統說故事中區分 bots/VUIs 和 AI 時，情況就變得混沌了。如果 AI 沒有實際發出聲音的話，將不會真的有 AI 可以成為化身（圖 6-10）。《2001：太空漫遊》中的機器人 HAL 9000、和《雲端情人》中的莎曼珊是另外兩個例子。但是，我將 AI 單獨提列出來是因為 AI 需要學習，並且我們有責任讓 AI 好好學習。

圖 6-10

AI 的代表，啟發自《2001：太空漫遊》

AI 真正擅長的是動態個人化：它可以根據使用者的行動（或不採取行動）來客製特定的建議。AI 真正不擅長的是理解細微差別並將其過濾掉，以及以人道方式做出回應，因這需要同理心。

慢慢地，設計師將越少成為創造者，而是更多的成為 AI 的策展人。我們的工作是確保我們為 AI 帶入同理心，並建立 AI 與產品和使用者之間應有的關係。[13]

在設計 AI 時，我們需要特別注意以下幾點：

AI 從什麼學習

AI 從餵入系統的內容中學習。如果只告訴它有關蘋果的資訊，則它只會處理蘋果。作為設計師，我們需要注意輸入 AI 的資料是否存在偏差。

了解使用者狀態

目前，AI 並不能很好地識別、理解或相應地回應不同的使用者狀態，例如悲傷、快樂、生氣。直到我們達到 AI 可以調整以同理方式做出回應，一些情境將會更好地傳遞給人類。

練習：AI

對於你的產品，請思考以下幾點：

- 什麼偏見你應避免轉移到 AI 裡？
- 哪種情況人類比 AI 系統更能更好地應對？

13 Miklos Philips,「The Present and Future of AI in Design,」Toptal, *https://oreil.ly/s9wds.*

裝置

迄今為止，裝置和科技在科幻文學和《雲端情人》與《鋼鐵人》等電影中扮演重要角色。在這些故事中，裝置通常扮演著協助主角努力的角色。它們不僅僅是主角使用的科技，像是助手、伴侶或其他延伸的「使用者」等說法，可以更好地描述它們。

人工智慧和機器學習技術越先進，它們就更能整合變成能推動產品設計的真正價值，那麼越多的裝置從成為我們設計產品體驗中的道具變成人物或演員（圖 6-11）。前面我們討論了 bots 和 VUI，智慧音箱是裝置成為人物的一個明顯例子。還有更多類似例子。使裝置成為人物而不是道具的關鍵在於，它的角色是作為產品體驗中擬人的化身，可與主要使用者或其他使用者互動或影響他們。

圖 6-11
裝置

以下是一些裝置成為人物的例子：

智慧手機

使智慧手機成為人物而不是道具的東西，是裝置的賦能性部分，而其角色會隨使用情境而變化。作業系統的行為越

智慧，裝置就變得越有幫助、其作用就越大（例如 Pixel 和 Android 10）。

智慧手錶

這些裝置通常扮演與智慧手機非常相似的角色，雖然你可以在該裝置上執行的任務有限，通常更類似於通知你關鍵事項的助理。就像智慧手機一樣，這些裝置是高度個人化的（例如 Apple Watch）。

智慧音箱

這些通常以其名字被稱呼。雖然它們與提供其能力的 AI 緊密相連，但它們本身變成一個人物，生活在家裡的特定位置（例如 Amazon Alexa 和 Google Home）。

機器人

雖然到目前為止，我們之中很少有人在家中擁有機器人，但這些裝置（類似於智慧音箱）通常將會執行特定的角色或任務（例如 Roomba 吸塵器、和可讓你與寵物說話的行動網路攝影機）。

物聯網（IoT）

將 IoT 想成角色的一種好方法，是將 IoT 想成是會彼此交談的物件，而我們可以透過使用語音、app 或其他方式與之互動（例如 Nest 和 Hive）。

如這些範例所示，裝置、使用者在裝置上使用的產品，以及供應其力量的 AI 之間存在非常緊密的連結。但是，在設計過程中保持各方之間的隔離仍然很重要，因為裝置本身的細節將影響使用者體驗「如何」和「在哪裡」。例如，在智慧手機上使用 Google 語音助理，與在智慧音箱上使用 Google 語音助理的情境是不一

樣的（圖 6-12）。考量到這一點，應將裝置視為產品或服務的賦
能者。

圖 6-12

Google Assistant 網頁上的「Where to Find It」部分，顯示了所有
Google Assistant 可用的所有裝置類型

練習：裝置

考慮到你的產品或服務，請定義以下：

- 是否有可視為人物的裝置？
- 如果沒有，你能想到你遇到的另一種產品，其中的裝置更像人物
 而不是道具？
- 你的產品是否與任何裝置的數位助理互動？

接觸點和驅動

在所有故事中，主角在旅程中都會遇到其他人。這些人都扮演著
某種角色，無論角色多麼不重要：他們以一種或多種方式，協助
（或試圖暗中破壞）主角的任務。同樣，所有體驗都包含使用者
將會「沿途陸續遇到」的多個接觸點和驅動（圖 6-13）。

圖 6-13
接觸點和
驅動

有些接觸點涉及創造對產品的意識和驅動其行動（或不行動），而另一些接觸點被認為是道具，雖然被呈現出來，但在場景中不實際扮演主動作用，而是之後的行動。一個例子是你在雜誌或在線上看到的廣告，可能會提醒你或推動你進行 Google 搜尋。雖然這些接觸點很重要，但談到人物和演員方面，接觸點和驅動是那些起到更積極作用角色的。這些接觸點更類似於傳統故事講述中的次要角色。

我們定義接觸點和驅動為人員、平台、互動式安裝、銷售點、實體商店等，那些使用者將在其旅程中與我們的產品和服務互動或使用的。這些接觸點和驅動的共同點是，它們以某種方式，擁有直接或間接與產品或服務相關的訊息或意見，其可能會影響其他人的意見和行動。該意見可能是好的也可能是壞的。

以下是接觸點和驅動的一些例子：

直接接觸點和驅動

任何會發聲的接觸點（雖然不見得有實體），且使用者可以透過更積極的選擇與之互動，從而有助於推動他們的旅程（例如部落格、新聞網站、雜誌、使用者點擊的廣告）。

間接接觸點和驅動

使用者遇到、他們不會主動與之互動的任何接觸點，但仍可能透過其訊息傳遞影響著使用者（例如路旁大型廣告牌、使用者未點擊的廣告）。

練習：接觸點和驅動

想想你的產品體驗，並請思考使用者將經歷的階段並識別出以下內容：

- 有哪些直接接觸點和驅動？
- 有哪些間接接觸點和驅動？

對立者

在傳統說故事中，對立者是希望主角越來越糟的人。他們可能直接採取行動破壞主角（圖6-14）。

圖 6-14
對立者

在產品設計中，我們通常不會考慮對立者，而是經常針對最佳情況進行設計。但是，有多個對立者需要考慮：

內部對立者

與採取行動或實現目標有關的「肩膀上魔鬼」的想法和感覺，以負面方式影響著使用者（例如，使用者對自己成功的能力表示懷疑或缺乏信心）。

外部直接對立者

那些積極企圖破壞主要使用者的（例如，社群媒體上故意留下激怒他人言論的人和仇恨者，發表負面評論以回覆主要使用者、或有關產品，其目的是引起痛苦）。

外部間接對立者

那些不能幫助使用者實現目標的間接原因（例如，寫得不好的錯誤訊息、或沒有指導使用者反倒是困擾使用者的說明）。

練習：對立者

想想你的產品和使用者使用產品的經驗，識別出以下內容：

- 主要使用者的內部對立者
- 外部直接對立者
- 任何外部間接對立者

本概述是識別出產品體驗中人物和演員的有用參考。下一步是進一步定義和發展這些人物和演員。

人物發展的重要性

傳統說故事的主要目標之一是創造觀眾或讀者會關注的人物。沒有這樣的人物，通常就不是一個好故事，而且如果沒有情感上的連結，那麼故事會變得平淡無奇。編劇兼導演 John Truby 表示，作家在塑造人物時犯下的最大錯誤之一，是盡可能詳盡的賦予人物太多特徵。根據 Truby 的觀點，這些只是一個人的表面要素。雖然它們可以幫助我們了解人物，但它們並不是讓我們關心人物的原因。

讓我們關心的是兩件事：人物的弱點（即人物的需要、和內心深處的個人問題），以及人物在故事中的目標（那些最終也將處理他們的弱點和問題）。[14]

人物是誰以及他們將如何發展的重要部分，是人物的目標或目的。每個人物都有一個目標，就像在產品設計中每個使用者都有一個目標一樣。這個目標也與「為什麼」有關。我們一直被建議去深入探討產品設計中的「為什麼」。而在傳統說故事中，「為什麼」是說明人物為何出現在故事中以及人物自己是誰的重要部分。

為了嘗試回答有關人物或使用者的問題，我們開始對他們的背景、文化和職業進行研究。我們開始加上有關其價值觀、態度和情感的詳細資訊，並依照生理學、社會學和心理學發展人物的背景故事。定義了這些（部分的）細節之後，他們的個性和行為就可去定義，而你就可以從特殊到平凡的各種情況下想像他們。然

14 Film Courage,「How To Make The Audience Care About Your Characters,」YouTube Video, September 5, 2012, *https://oreil.ly/csDLE*.

後你所要做的就是傾聽，正如我在本章開始時所説的。人物將幫助告訴你他們的故事。[15]

接下來，讓我們看看在有關傳統説故事中，在討論人物發展時經常出現的一些用語。

動態 vs. 靜態人物

在傳統説故事中，動態人物和靜態人物之間存在著區別。動態人物會經歷可被看到的某種形式的改變。大多數主角通常都是動態人物。

相反的，靜態人物在整個故事過程中不會改變。他們保持不變並用來確保與動態人物形成對比。對立者通常是靜態人物。

球型 vs. 平面人物

與動態和靜態人物相關的是球形人物和平面人物。球形人物得到充分發展，並展現出真正的個性深度。它們通常是複雜、較真實的，且經歷的改變有時可能會使聽眾或讀者感到驚訝。

平面人物較不具深度。它們是二維的，相對不複雜。他們通常不會經歷任何改變，且在整個作品中保持不變。

人物弧

人物的變化通常被稱為人物弧，維基百科將其定義為「人物在故事過程中的轉變或內在的旅程」。本質上，如果一個人物以一個

15 Samo Zaakir,「Screenwriting 102 (Character),」313 Film School, February 25, 2014, *https://oreil.ly/Uy2cl*.

人開始並且發生變化，那就是人物弧。儘管不太重要的人物也可以具有人物弧，但人物弧最常見於主角和領銜人物上。

人物弧也有不同類型：[16]

改變弧

經典的「英雄旅程」，其中人物從無名小卒變成英雄。這裡發生的變化是徹底顛覆的，且在整個故事中人物在許多方面都發生了變化。

成長弧

角色在面對外部對立時，克服了內在的戰鬥（例如，軟弱或恐懼）。在這種「改變」的結尾，該人物是一個更完整的人，但在其他部分是相同的。

對這些用語有了更好的了解之後，我們將看看傳統的說故事教給我們什麼有關如何讓人物栩栩如生。

有關人物和人物發展，傳統說故事教給我們什麼

一些故事將從圍繞人物、人物的需求、動機、弱點和秘密的情節和陳述開始。作者和詩人 Philip Larkin 說，在這類故事中，秘訣在於確保故事的展開不會落入「一個開始、一個混亂狀態和一個結局」的結構。然而，小說通常會從故事的想法開始。有些作家或稱之 pantsers，偏好靈感來的時候再坐下來寫。對於他們來說，人物會隨著故事展開而發展。其他人，那些偏好先寫下小說或書本概要的 outliners，在開始寫作之前會對人物有更多的了

16 Veronica Sicoe，「The 3 Types of Character Arc—Change, Growth and Fall（角色弧的三種類型—變化、成長和下降）」Veronica Sicoe (blog), April 29, 2013, *https://oreil.ly/gPqNE*.

解。我們以前將其稱為**人物驅動**與**情節驅動**故事。無論你採用哪種方法,人物都需要被定義和發展出來。

無論你是從事於電影、電視節目、書籍或動畫電影,通常建議汲取個人經驗來建立你的人物。但談到產品設計時,恰是相反的情況。對於產品設計,我們經常被告知我們不是我們的使用者。從自己的經驗中汲取是一個很好的起點,產品設計和傳統說故事兩者都強調研究的重要性。要發展出完整又可信的人物,你不僅需要能夠描述他們,而且還需要了解他們行為、想法和感受的動機和原因,以及這些行為接著如何去影響主角的朋友和家人。你不太可能僅通過線上研究來獲得這些詳細資訊,而可能需要進行面對面的對話。

至於如何發展和介紹人物,你可以從書籍、動畫、遊戲、電視和電影劇本中人物的發展方式以及演員如何使它們栩栩如生中,獲得見解和啟發。

書籍和小說中人物的建構和介紹

在小說中,建議是慢慢介紹你的人物。主要人物是你應該先遇到的人物,而許多作家錯誤地太晚才介紹他們。但是,並非有關人物的所有內容都應該用文字來描述。

小說家 Jerry Jenkins 說,想像力是閱讀樂趣的一部分,你應該相信讀者可以通過他們在場景中看到的內容以及在對話中聽到的內容來推論人物的品質。Jenkins 說,常言道「用展示的不要用說的」,在這裡也適用。「透過他的言語、肢體語言、想法和行為,來展示你的人物是誰。」[17] 此外,不要強迫讀者用跟你完全相同

17 Jerry Jenkins,「The Ultimate Guide to Character Development,」Jerry Jenkins (blog), *https://oreil.ly/8ZEbJ*.

的方式看待人物。不管觀眾想像你的人物是深色或金色頭髮,這都無所謂,Jenkins 說:

> 成千上萬的讀者可能會想像著成千上萬個略有不同的人
> 物形象,這沒關係,提供你塑造出他的足夠資訊,來知
> 道你的英雄是大人物還是小人物、有吸引力或沒有、及
> 健壯與否。

但是,將幫助你讀者的是,給你的角色一個標記、一個重複的口語機制,因為許多讀者總是要很努力才能將一個人物與另一個人物區分開來。

將其應用於產品設計

我們在設計中也會使用標記在人物誌上。我們經常為他們命名,以幫助我們以特定角度看待這些我們從事的產品和服務,以及與其他人物誌的關係。例如,我們可能有「社群購物者 Sarah」,與不同的「仔細考慮購物者 Karen」。賦予我們的主要使用者這些標記有助於我們記住他們是誰,以及他們與其他使用者的區別。

至於如何介紹你的人物,給小說的建議不太能應用於產品設計。在產品設計中,重要的是核心團隊、客戶和關鍵利害關係者,從專案一開始就對誰是產品的使用者有共同了解,如本章前面的 Luke Barrett 所描繪的那樣。每個人,特別是核心團隊,都應該能夠在不查看詳細說明主要使用者是誰的交付成果下,即可指出誰是主要使用者。有些人視使用者有棕色頭髮,而另一些視使用者有金色頭髮不太是個問題,但對你要設計的對象共享同樣深度的瞭解卻非常重要。我們可以從傳統說故事中得知:

目標是使你的讀者對你的人物有感覺。他們越在乎那些
人物，就越會對你的故事投入更多的情感。或許這就是
秘密。[18]

電視和電影中精心發展出的人物

我們許多人都有經歷過，曾經讀過的書後來被改成了電影。有時
候，這是令人失望的體驗。當我們在大螢幕上看到它時，原本在
閱讀時具有魔力的東西此時不再復見。這種差異可能歸咎於電影
的導演方式。或是，問題出在演出者和人物上。也許他們與我們
初讀本書時腦海中所想像的太不相同。又也許只是他們沒有跟我
們產生連結。

在說故事中，如果同樣故事沒有透過人物體現出來的，則大體上
的情節安排有多好都無意義。對於電影、電視和劇院而言，這一
點尤其重要，是因為我們在書本中所讀的會在我們腦海中產生想
像，而這些想像將被替換為我們在螢幕或舞台上所看到的。如果
人物塑造平淡無奇或演出不佳，那麼故事情節將變得令人難以相
信，且我們將無法在情感上建立連結。

相反地，如果人物塑造確實做得好並且演出良好，則可以製作整
個電影或電視劇集／系列。根據同名暢銷書改編的電影《控制》
就是一個很好的例子。小說中所寫的艾米・鄧恩角色，同由羅莎
蒙・派克在銀幕上演出的那樣，是最令人恐懼和憎惡的反派之
一。[19] 另一個精心塑造出人物的例子是美國電視連續劇《無間偵
探》。在其中，每個人物都有意圖和阻礙，使他們感覺像是活著
會呼吸的真實人們。

18 Sambuchino,「The 9 Ingredients of Character Development.」

19 David Shreve,「B2BO: Gone Girl,」Audiences Everywhere, September 17,
 2014, *https://oreil.ly/FtIE7*.

《無間偵探》的創劇人 Nic Pizzolato 説，糟糕的寫作看起來就像人物四處奔波在情節中傳遞和交易著沒有生命的資訊。製作有關電影的影片並發表在 YouTube 的 Film Radar 頻道上的 Daniel Netzel 説，《星際大戰外傳：俠盜一號》就是一個例子。Netzel 説，其人物的平淡源自導演 Gareth Edwards 拍攝電影的方式：「大多數段落感覺像是為了作者的目的而演出，不是為了人物而演出。」[20] 此評價剛好符合導演 Edwards 描述自己方法的方式：

> 我喜歡的工作方式是，你嘗試並產生視覺里程碑像…我很想看到這個、我也想看到這個、我還想看到這個。我不確定他們之間如何連結。然後，你要做的是，你創建將會很棒的事物的視覺。然後，你嘗試並找到一種將它們全部連接在一起的方法。

根據 Netzel 的説法，這是一個錯誤：儘管此過程肯定會產生視覺上令人驚嘆的東西，例如《星際大戰外傳：俠盜一號》，其中的情節是由作家或導演的審美需求所驅動，而不是人物的動機所驅動，這將不可避免地使我們感覺缺少了某些東西。

具有導演商業性廣告背景的導演兼製片人 Ridley Scott 是另一個導演的例子，該導演以對鏡頭及其視覺較感興趣，而不是人物發展方式而聞名。這並不是説你無法透過這種方式製作出高票房影片。《星際大戰外傳：俠盜一號》和《異形》電影都表明你可以做到，但專注於鏡頭並不能創造出最強烈的情感連結，正如我們之前所説的那樣，情感連結即故事的力量所在。

20 Film Radar,「True Detective: How to Develop Character,」YouTube Video, June 12, 2017, *https://oreil.ly/g0VS.*

將其應用於產品設計

電影製作人和作家可能會忘記人物情感發展的力量，而會陷入特定場景或加入高科技特效中。[21] 同樣，在產品設計中，我們可能會為最新的動畫或設計趨勢而感到興奮，忘記質疑它們是否適合我們的使用者。或者，我們讓功能、「遠大抱負」、或業務需求驅動我們的工作，而不是奠基在使用者的需求和目標以及更大的「為什麼」上。

為了提供真正吸引使用者的產品體驗，並使產品設計流程真正以使用者為中心，它必須是人物驅動（即使用者驅動）的體驗，而不是情節驅動（即構想驅動）的產品。

至於使用人物驅動的情節和開發人物，小說家史蒂芬·金（Stephen King）建議「把有趣的人物放在困難的處境下，再看看會發生什麼。」[22] 這與我們前面提到的腳本撰寫的一般性建議相同：只有當你從內而外地了解自己的人物，並能夠在各種可能的情況下想像它們時，故事才會栩栩如生。

演員和建立一個人物

戲劇學校教授許多技巧，以幫助演員同理其人物。這種同理心有助於在他們所要飾演的人物中創造出令人信服的情感和行為。其中一種方法是斯坦尼斯拉夫斯基（Stanislavski）方法，該方法透過詢問以下問題的七個步驟來建構可信角色：

- 我是誰？
- 我在哪裡？
- 在何時？

21 Alderson,「Connecting with Audiences Through Character Emotions.」
22 Jenkins,「The Ultimate Guide to Character Development.」

- 我想要什麼？

- 我為什麼要它？

- 我將如何得到它？

- 我需要克服什麼？

此方法基於首先仔細閱讀劇本以對人物的動機、需求和欲望有很好的了解，接著幫助演員確定他們要扮演的角色。然後，演員開始揣摩人物在各情況下的行事以及他們的反應方式。演員必須牢記人物的目標以及實現目標的障礙。這些也決定了他們願意付出多少以得到他們想要的東西。演員被建議將劇本拆解為多個節點，其是人物的個人目標。這些可能很簡單，像是要搭上火車。下一步是確定人物對動作的動機，因為這接著有助於描繪人物在完成目標過程所經歷的情感。

除此之外，斯坦尼斯拉夫斯基（Konstantin Stanislavski）也創造了 *Magic If*，也就是問，「如果我發現自己處於這（人物的）處境，我會怎麼做？」演員設身處地人物的特定處境，並問這個簡單的問題；其答案將有助於演員理解每個場景所需要表現的想法和感覺。Stanislavski 提出這個方法，因為演員的其中一個工作，是要在難以置信的情況下能被深信。[23]

將其應用於產品設計

能夠將自己想像成我們的使用者之一，對於將使用者或相關使用者群體認為重要的事物，建立同理心和深刻理解，非常有價值。斯坦尼斯拉夫斯基的 Magic If 問題，對於產品團隊來說特別有用，可以讓他們在整個設計過程中自問，以便更好地了解使用者可能來自何處以及他們可能想要或不想要什麼。

23 「The Stanislavski System, Stanislavski Method Acting and Exercises,」 Drama Classes, *https://oreil.ly/YV4cT*.

在整個產品生命週期中進行人物誌的一項建議，是將一個人物誌分配給團隊的一名成員。然後，由該成員扮演該人物誌中的角色，並確保該人物誌的需求、掛念、動機和目標，在設計和開發過程有被考慮到。雖然這方法並不能替代用真實使用者測試產品或服務的需求，但它是個有效方法，可以確保你為之設計的使用者有被全盤考量。

練習：演員和建立一個人物

為了你的下一個專案／設計審查，請指派各一個人物誌給各一個團隊成員。在討論和會議上，他們的角色是用該人物誌的觀點（當然，也要透過他們本身在專案中角色的角度）來看正在討論的事物。讓每個團隊成員回答 Magic If 的問題——「如果我發現自己處於這種（使用者的）情境下，我會怎麼做？」，以確保每個人物誌的需求、關注、動機和目標有被考慮到並被滿足。

動畫中的人物

動畫電影是非人類「事物」（無論是動物、玩具還是其他物體）擬人的一個很好例子。我們中的許多人對特定動畫電影具有迷人的或至少是喜歡的回憶，這使這些非人類「事物」栩栩如生。

可汗學院（Khan Academy）的「Pixar in Box」，提供了有關皮克斯如何將其動畫變成完整發展人物的幕後知識；也就是，那些你幾乎在任何情況下都可以想像的。

這包含以下主題：

外部與內部特性

　　外部特性是人物「設計」（他們的衣服、他們的樣子），而內部特性是其信念和偏好。

欲求 vs. 需求

欲求和需求可能會相互衝突。欲求常常是我們說想要的那些，而需求有時是我們沒有意識到或不願承認我們需要的那些。例如，在《玩具總動員》中，胡迪的欲求是想成為安弟最喜歡的玩具，但他需要的是學習如何分享，而並非總是要成為最喜歡的。就他們在故事中的角色而言，欲求常常提供娛樂，而故事的情感核心在於需求。

障礙物

這些阻礙了欲求和需求，可以是任何東西，包括某些內在的，像是恐懼。

人物弧

這是人物如何改變，由於他們所做出的選擇，(根據他們遇到的障礙)，在尋找他們需求什麼時。

利害

這些是增加戲劇性的東西，與障礙一起通常會引發子情節。但是，利害可以分為三類：

- 內部利害——在情感或精神上所發生的
- 外部利害——世界上所發生的
- 哲學的利害——是什麼影響著世界、是什麼使這個世界的價值觀和信念系統發生變化（或沒有變化），以及之後發生了什麼 [24]

24 「Introduction to Character,」Khan Academy, *https://oreil.ly/5ezW6.*

將其應用於產品設計

欲求和需求在設計中具有很多相關性。通常,使用者認為他們在特定時候想要某東西,事實上,他們所需要的略有不同。透過區分欲求和需求,我們可以更深入一層,從使用者經常說的欲求分離出使用者的潛在需求,從而識別出我們產品和服務(可以)提供的真正價值。

外部特性通常不是我們在人物誌開發中需要考慮的因素,因為關於目標受眾的真實面貌,如果我們腦海中恰有一個共享的心理印象,這就不重要。但是,當我們在設計體驗中擁有角色的其他人物和演員時,確實需要考慮外部特性。一個例子是為 bots 開發化身。那些可能吸引某些使用者的將讓其他使用者感覺疏遠,要獲得適當的平衡,並允許使用者從一系列的化身中進行選擇,可以幫助確保產品或服務與特定使用者產生共鳴。可以試想一下我們現在擁有的越來越多的 emoji 表情符號。

就像我們稍後將要稍稍談到的遊戲一樣,使用者想要能夠藉由 bot 頭像的化身進行識別。這種想要識別,與他們所經歷的信任和整體感知有關,而品牌,即為此延伸。

練習:動畫中的人物

對於你當前或最新從事的產品或服務,請開始識別出主要使用者,即主角:

- **他們的背景是什麼?**這有助於解釋使用者的目標、阻礙和動機。
- **他們的外部特性是什麼?**這就是他們看起來的樣子。
- **他們的內部特性是什麼?**這是他們的信念、他們所享受的。
- **他們的欲求是什麼?**這些是促使人物行動的因素。
- **他們的需求是什麼?**這些是他們需要去做或學會以成功的事情。

- 他們的阻礙是什麼？這些都是阻礙他們欲求和需求的事物。

- 他們的利害是什麼？這些是他們做出的任何選擇的結果（例如風險、影響和回報）。

遊戲中的人物

在某些遊戲中，人物的化身是預先定義好的。在其他遊戲，用預先定義好的元素來選擇或設計自己的化身是遊戲的一部分。Canopy 的設計師 Gabriel Valdivia 寫道，最好的化身創建流程之一是將實際創建化身的過程納入故事情節。用這種方式創建角色可以展示遊戲的基調，並告知玩家創建其化身時做出的決定。例如，在《俠盜獵車手 Online》中，化身會放上他們的臉部照片，正如 Valdivia 所寫，這是「一種向玩家介紹遊戲感性的厚臉皮方式。」[25]

將其應用於產品設計

「一般」產品設計和遊戲設計之間的主要區別在於，對於遊戲來說，玩家幾乎總是自己選擇要玩遊戲。這與我們所從事的產品和服務的使用者不同。這種主動的選擇，意味著遊戲設計師需要真正了解玩家及什麼會使他們參與其中。在本書的最後部分，我們將詳細討論我們可以從玩家人物誌中學到什麼。

建立我們人物誌是誰的詳細描繪，與冒險遊戲中顯示人物的方式相距不遠。我們確切地知道可供他們使用的工具或武器是什麼，以及他們在各個時候的能力等級。在他們整個探險過程中，我們的遊戲人物誌將參與會耗損其能力等級的戰鬥和活動。如果他們

25 Gabriel Valdivia,「The UX of Virtual Identity Systems,」Medium, July 1, 2017, *https:// oreil. ly/hylrR.*

受傷，他們的能力就會削減更多，但是當他們遇到好東西時，他們的能力等級就會回復。

這類似於我們的使用者在體驗我們所設計產品和服務時的經歷。正如我們在第五章中討論的那樣，在生命週期和我們創建體驗的各個階段中，肯定有障礙存在，無論是心理方面與使用者不喜歡做什麼有關，或是實體方面像是必須填寫的表格或必須做出的選擇。為了幫助我們陳述和規劃出與我們特定使用者能產生共鳴的體驗和故事情節，我們需要了解他們的好惡，以及會給他們帶來能量或拿走能量的各種遭遇。

關於傳統說故事可以教給我們關於人物的知識，可以說的比這裡介紹的還多，但這超出了本書的範圍。接下來，我們將看看傳統說故事中與人物相關使用的方法和工具，這些可以使產品設計過程受益。但是，在那之前，我們將先解釋人物定義、人物發展和人物成長之間的區別。

練習：遊戲中的人物

對於你的產品或服務，請使用現有人物誌，如果尚未定義好人物誌，請先識別出他們是誰。完成後，請執行以下：

- 拿起筆和紙，繪製一張非常簡單的你的人物誌的圖片，包含他們的名字、他們的圖片以及總結他們是誰的引述。
- 識別出激勵他們或對他們造成障礙的不同因素，繪製各個不同因素的條狀起始水準。
- 考量整體體驗或特定的體驗順序（例如，定義好的使用者旅程），在體驗的關鍵點上增加或減少條狀等級水準。

人物定義 vs. 人物發展 vs. 人物成長

這些用語間有一些模糊地帶。「定義」和「發展」都可能開展於定義和從事於真正人物是誰,而「發展」和「成長」都可能指人物在整個故事中的實際發展和成長方式。為了清楚起見,在本書中,我們使用以下定義:

人物定義

　　識別的過程,並概略定義出人物和演員

人物發展

　　藉由賦予人物深度和個性,來創建可信人物的過程

人物成長

　　定義人物在整個故事中如何發展和成長的過程

產品設計中人物定義和發展的工具

我們大多數人非常習慣於識別及(從概略層次上)去定義,我們產品或服務所有主要使用者實際上是誰的過程,但是我們很少將眼光從這些主要使用者移往其他扮演較小部分的人物和演員上。同樣地,我們習慣為我們的使用者去開發人物誌或原型人物誌,但是隨著對話型 UI 的興起,我們也需要開始為 bots 和語音助理開發其人物誌。我們較不常做的是去看廣一點、去定義和開發除了主要使用者人物誌外,更多其他人物和演員的人物誌。而且,我們極少察看我們的主要人物誌和其他人物和演員的,在整個產品體驗故事中是如何發展和成長的,又或是他們之間的關係是什麼、以及其如何影響產品體驗。

當要思考誰扮演一個角色以及他們可能扮演何種角色時,我們在本章前面介紹的產品設計中各個人物和演員的分組,就是一個

很好的起點。在許多情況下，除了簡單地知道他們存在或將他們對照到體驗中何時會起作用，不需要進一步定義這些人物和演員；例如，作為客戶體驗地圖（描述整個端到端體驗的各個接觸點和管道）的一部分。這通常都是「其他使用者」、「朋友、家人、伴侶、同事」和「接觸點和驅動」的情況。依據產品或服務的類型，系統、品牌、bots 和 VUI、AI 和對立者可能需要更多的定義。關鍵是它應該有助於定義產品體驗，以及何時何地需要什麼。

接下來，我們將看到傳統說故事中的三種方法和工具，以及它們如何幫助我們進行人物定義、人物發展和人物成長。

澄清角色和重要性的人物層次

在編劇中，人物層次指的是依照其在編劇中的重要性，標示出人物與相關其他人物如何排名（圖 6-15）。

主角：我們的目標人物誌
Alex，科技 CEO 和一位孩子的父親

主要人物	子情節人物	只出現一次的人物
主要人物他主要人物誌、裝置	在子情節扮演角色的接觸點、驅動	只出現一次

主要人物
主要人物他主要人物誌、裝置

名字
一句描述

名字
一句描述

輔助人物
次要人物誌、裝置等

名字
一句描述

名字
一句描述

子情節人物
在子情節扮演角色的接觸點、驅動

名字　名字
一句描述　一句描述

名字　名字
一句描述　一句描述

名字　名字
一句描述　一句描述

只出現一次的人物
只出現一次

名字　名字
一句描述　一句描述

名字　名字
一句描述　一句描述

名字　名字
一句描述　一句描述

圖 6-15
人物層次圖的例子

最重要的是你的主角，因為這是他們的故事，沒有這個人物，就真的沒有故事。但隨後你會有反面人物、朋友、對手和導師，所有這些人可以分為以下幾類：

- 主要人物
- 輔助人物
- 子情節人物
- 只出現一次的人物

在層次中的誰跟著誰將取決於特定故事的變數。但是，就像某些類型的故事傾向於具有一定的形狀（如作者 Kurt Vonnegut 和其他人所定義的）一樣，基於故事的類型，也存在典型的人物層次模式。例如，在災難電影中，朋友、導師和競爭對手的排列緊隨主角之後；而在殺人魔電影中，規則往往是存活時間越長的人物，他們就越重要。The Script Lab 指出，在某些電影中，反面人物的分量幾乎與主角一樣；《沉默的羔羊》中的人魔漢尼拔是一個明顯的輔助人物的例子。其他時候，反面人物實際上是主角，並成為反英雄。一個很好的例子是《發條橘子》中的亞歷克斯。在諸如《致命武器》之類的搭檔電影中，瑞格和莫陶是伴侶，兩人皆有清晰的人物弧，但瑞格的故事是我們在電影中明顯會密切關注的故事。[26]

運用人物層次、與產品體驗定義出的情節一起進行，是一種有用的進階練習。它可以幫助你思考誰真正重要、何時和為什麼，並經常使你了解到，實驗的某些部分需要更多地關注以與其重要性相匹配，例如，在產品生命週期早期其他使用者的角色有助於提高意識和建立信任，又例如該對手多如何不應被遺忘。使用如圖 6-15 中所示簡單的人物層次圖，你可以了解整體產品體驗中包

26 「Character,」The Script Lab; Schilf,「Reveal the Tip, Know the Iceberg.」

含多少個人物和演員，並且像許多事情一樣，透過體驗將幫助你思考更多人物。

練習：以人物層次釐清角色和重要性

為你從事的產品和服務定義人物層次。

用於人物發展的人物問卷

認識你的人物的最好方法之一是問很多有關人物的問題。作家用來發展其人物的工具之一是**人物問卷**或人物發展問題（圖6-16）。這個問題清單被設計來確保故事中的人物不會變得平面，而是令人難忘的，並確保他們經歷的變化與更廣的故事弧相連。許多作家在開始撰寫故事之前就會完成這些問卷，因為你對人物的了解越多，他們就會越豐富，有時，會迎來更多故事靈感。[27]

圖 6-16

來自 Gotham Writers（*https://oreil.ly/uC7_U*）的人物問卷樣本

27 「Character Development Questions,」Now Novel, *https://oreil.ly/18t8K*.

可以線上下載一些人物問卷。一些較深入，其他則較概要。許多還將這些問題分為以下幾個部分：

- 有關人物的基本資訊（姓名、髮色、他們的朋友和家人）
- 個性（好習慣和壞習慣、最強和最弱的性格特徵、流行語）
- 過去和未來（志向、最大的成就、最強烈的童年記憶）
- 日常生活（飲食習慣、家庭狀況、工作日早晨與週末早晨分別做的第一件事、選擇的飲料等）

編輯 Chuck Sambuchino 寫了九種小說的人物發展要素：[28]

溝通方式

你的人物怎麼說話？

歷史

你的人物從哪裡來？

外表

他們看起來怎麼樣？

人際關係

他們有什麼樣的朋友和家人？

志向

他們生活中的熱情是什麼？他們試圖透過你的故事來實現什麼目標？他們未知的、內在的需求是什麼，他們將如何滿足它？

28 Sambuchino,「The 9 Ingredients of Character Development.」

性格缺點

他們的個性特徵會激怒他們的朋友或家人嗎？

想法

你的人物本身有什麼樣的內在對話？他們如何看待他們的問題和困境？他們的內在聲音與外在相同嗎？

普遍性

你的人物有多具共鳴？

限制

除了個性缺陷之外，你的人物還必須在其人物弧中克服哪些生理或心理上的弱點？

這些與我們定義人物誌的方式之間存在許多重疊之處。但是，Sambuchino 的九要素可以為多裝置專案中人物誌的人物發展增加一些細微差別。**歷史**，是一個我們常常在人物誌中做得不夠的要素——描述他們的背景故事、以前的關鍵經歷、以及今天是什麼把他們帶到這裡。

限制也幫助我們思考，如何使我們設計的體驗的個別使用者成為故事的英雄。當「英雄的旅程」概述出，主角將在路上遇到導師或共同英雄的幫助。雖然我們的目標不應該使自己成為我們設計體驗中的共同英雄、或真正導師，但我們可以透過我們所設計的內容和功能、以及我們設計它們的方式，來提供幫助。但為了做到這一點，我們需要知道使用者究竟需要什麼樣的幫助。

如何進行

就產品設計而言，就像說故事中的人物發展一樣，它涉及識別出哪些問題將有助於發展人物誌。我們已經習慣於進行人物誌群

組、人口統計、任務和目標、障礙等，但除此之外，在產品設計中使用人物問卷，是關於什麼將幫助一個人物誌與整個端到端體驗有關係。

正如傳統説故事傾向於將各種問題分組一樣，在產品設計中進行相同的操作是一個好的出發點。

練習：用於人物發展的人物問卷

對於你產品和服務的人物誌，請識別出以下：

- 有哪五個基本問題要問他們？
- 有哪五個問題可以幫助釐清他們的背景故事？
- 有哪五個問題可以更了解與產品或服務使用有關的不同情境？
- 有哪五個問題可以更了解他們在產品或服務上的使用？

幫助開發人物弧的問題

正如我們在本章前面所討論的那樣，人物弧描繪了故事過程中人物個性的演變。根據故事的類型，人物弧可以是正向或負向的。

在正向人物弧中（例如英雄的旅程），主角克服了外在障礙和內在缺陷，最終成為一個更好的人。從根本上講，這個弧由三點組成：[29]

目標

　　即人物在故事中的主要目標；可能是墜入愛河或變得富有。無論目標是什麼，他們的旅程都會受到阻礙。以《哈比人》

29　「How to Write a Compelling Character Arc,」Reedsy (blog), September 21, 2018, *https://oreil.ly/m3TAg*.

中的比爾博·巴金斯為例，他的目標是幫助矮人收復被偷走並由惡龍史矛革守護的寶藏。

謊言

謊言是人物對自己或對自己所處世界根深蒂固的誤解，這種誤解使他們無法發揮自己的真正潛能。為了實現他們的目標，他們需要克服或承認這個謊言並面對事實。比爾博的謊言是，哈比人歸屬於生活舒適的夏爾的信念，而外面世界是危險的且是給能用劍戰鬥與抵抗哥布林的勇敢的人。

真相

真相與正向改變弧的目標本身有關，即自我增進。當角色學會拒絕謊言並擁抱真相時，自我增進就可以實現。比爾博的真相是英勇品格，他一直都具有英勇品格，而這英雄主義是面對逆境時跟隨自己道德指南針的內在力量，也是面對危險的力量。

這與皮克斯的欲求與需求有些相似，儘管在產品設計中，通常不會在產品體驗敘事中故意設計一個對手專門用來破壞主角。但是，正如我們所介紹的，反對者也可能是內部的，正如皮克斯所說的那樣，使用者認為自己想要的東西通常與實際需要的略有不同。

如何進行

為每個主要人物誌完成其目標、謊言和真相，是一項快又容易的練習，可幫助你識別出他們正克服的是外在障礙或阻礙，或是內在的。

你可以就坐下來討論或思考每種可能的情況來做到這個。處理此的另一種方法是根據你產品體驗的陳述。

練習：幫助發展人物弧的問題

對於你產品和服務的主要人物誌，請識別出以下：

- 你人物的目標是什麼？
- 你人物的謊言是什麼？
- 你人物的真相是什麼？

總結

雖然成就一個故事的方式不同，但如果故事能以人物為重點會更好。同樣地，當我們專注於為之建構產品的使用者時，且當我們清楚知道參與該產品體驗的所有其他參與者時，所有產品都會變得更好。開始定義你人物和演員的人物誌，是了解體驗中重要部分的第一步。為了獲得更完整的樣貌，以幫助識別更大的整體方向以及旅程中各個不同點的細節，我們需要更進一步深入，且這才是真正的樂趣所源。

在設計和說故事的世界中，共同點是我們必須對要講述故事的人物、以及要為之設計的產品和服務的使用者做研究。我們必須從內到外地了解我們的人物／使用者，不只是為了要講一個好故事，更要確保我們知道所有原因。人物為什麼要出現在故事中？使用者為什麼要使用你的產品和服務？

正如本章所介紹的那樣，在我們定義的產品和服務中的人物和演員上，比一眼看上去得更複雜。這些變得越複雜，我們定義出誰、何時、何地扮演角色就越重要，以便我們確保體驗能繼續流動。透過考量和思考所有應該被定義的各個方面，我們就能確保為使用者和業務帶出最佳的結果。

人物發展是我們很少在產品設計中加入的事情。但是，如果我們在整個產品設計過程中持續花時間在我們人物誌的人物發展上，將會獲得顯著的利益。

是人物讓我們在情感上投入故事中。我們想知道他們發生了什麼。無論我們支持好人還是壞人，我們都會透過他們所面臨的挑戰、他們克服的弱點，還有他們對自己目標的追求或實現，來建立對他們的同理心。我們想知道發生了什麼、故事的結局如何，且在大多數情況下，我們希望事情對他們有利。

[7]

定義你產品的設定和情境

一次不代表著永遠

2014 年，我去了倫敦的瑞典大使館，為家鄉的大選投票。就在那一刻，我想與世界（或説 Twitter 界）分享我的打卡資訊。我打開了 Foursquare（它當時這麼稱呼），寫了評論，然後在打卡畫面上輕按 Twitter 圖示並打卡。P209

幾天後，我正去柏林進行一場研討會的演説，和往常一樣，我在 Foursquare 上打卡希斯洛機場 T5。我們登機後，當我捲動瀏覽我的 Twitter 動態時，我看到 Foursquare 在 Twitter 上分享了我的打卡位置。我迅速刪除了該推文，並打開 Foursquare 查看發生了什麼事。結果發現，自那次我在瑞典大使館（我選擇分享我的打卡地點）開始，分享打卡地點已啟用為預設值。

這看起來似乎是一件小而愚蠢的事情，但這些小事確實會造成很大的不同。隨著我們生活和進行設計的世界變得越來越充斥著雜訊，我們作為設計師的責任是確保我們不會不必要地加入某些東西，而是幫助使用者做他們想要的事情，而不為他們作假設或決定。在前面提到的例子中，Foursquare app 正確且好的做法，是查看我過去在 app 中的行為，並使用簡單的演算

法來決定如何處理打卡場景。根據經驗法則，除非使用者明確要求，否則 app 不應更改預設行為和設置，而且絕對不能不告訴他們。

如果 Foursquare 有分析我在該 app 的行為，它一定會注意到我很少分享我的打卡。因此，該 app 的預設假設應該是，如果我分享一個打卡位置，這可能是一次性或一個特殊場合。但是，如果我還選擇分享我下一個打卡位置，以及之後的打卡，則一個模式開始因此建立，而 Foursquare 能透過詢問我是否要更改預設值來確認，我是否想要改變設置以在 Twitter 上分享所有打卡。

因為科技逐漸地以有用的助理形式出現，這是一個簡單的機會，用友好地「嗨，我們注意到⋯你會想⋯嗎？」形式的溝通方式輕推使用者。這些簡單的 if-then 場景（也稱為條件敘述）可以用決策樹或使用者流程快速畫出來，這既符合使用者的意願，也符合 Foursquare 的利益。當我們設計體驗時，我們應始終努力做到這一點，這將為使用者提供正向的體驗。

意外地分享每個 Foursquare 打卡內容會使你感到自己像個傻子，並且還創造出垃圾訊息。非意圖分享的價值很低，而且在 Twitter 上分享每次打卡實際上並不符合 Foursquare 的利益。沒有附帶評論的打卡幾乎只是無用的雜訊，而許多使用者對這種垃圾訊息廣播的負面反應卻遠遠超過了它所帶來的品牌知名度的價值。並非所有的打卡都有相同意義。

要了解什麼會為使用者和企業創造和推動價值，以及了解什麼不會，我們需要探究情境及行動背後的原因或其中缺乏的。Foursquare 的例子中，重要的是要了解人們為什麼打卡以及人們為什麼分享打卡，以便它可以嘗試借助這些要素去驅動使用者、其他使用者、尚未成為使用者以及 Foursquare 得到價值。

Foursquare 可以做並迅速驗證一系列假設，從如何識別社交時刻到如何衡量分享者 / 使用者的總體活躍程度。

就我個人而言，我曾經使用 Foursquare 來記住自己曾去過的某些地方、或去那裡的時間，以及記錄自己所做的事情。寫這些對於能夠查看我在大使館打卡的時間、以及幾天之後我飛往柏林很有幫助。但是，我通常不想分享這些更新，也不想在 Foursquare 內部分享。如果有一個簡單的決策樹，Foursquare 應該能夠識別並確定，我不會意外分享我不想分享的內容。圖 7-1 顯示了另一個打卡的例子，在我降落哥本哈根機場並回家之前，打卡資訊被分享在 Twitter 上但我並不有意想分享且加了評論。

圖 7-1
另一個我意外分享在 Twitter 上的打卡例子

了解所有這些參數都將成為情境，其是可供我們作為 UX 設計師和產品負責人使用的最強大和重要的部分之一。透過情境，我們有能力確保我們在對的時間、以對的方式和對的裝置來提供價值。這也可應用於試圖在使用者意識到自己的需求之前就預測出他們的需求。情境可以被使用來創建出看似了解你的產品，不是以怪異的方式，而是在需要時以一種有助益和友善的方式向前進。

很長一段時間以來，我一直主張我們應該在設計時考慮到個體。在大多數情況下，這種建議會受到一些質疑，就像你在談論相當複雜的事情時一樣：「這太複雜了。把事情簡單化。不要為所有人設計。聚焦在我們的關鍵受眾群體。」但是我熱愛於完全不同的方向。我認為挖掘複雜事物才能找到簡單的小東西、真正重要的東西，這將真的有改善並真正了解特定個體可能想要使用一個產品或服務的方式，以及真正為他們提供有差異的，特別是，不把個體視為整體。這是情境在此扮演關鍵角色的地方，也是你需要詳細研究並查看其複雜性的地方，才能真正找到能夠改善的事物。

說故事中設定和情境的角色

在傳統的說故事中，設定（或地點）和情節、人物一樣是主要元素之一 [1]，但情境常常在文學作品或電影的闡釋中談到。然而，那不是我們在這裡要談論的情境類型。我們要談論的情境是與如何創建和如何向受眾講述故事有關的。

韋伯字典將情境定義為「部分的對話圍繞著單詞或段落，並能闡明其含義」或「相互關聯的狀態，其中某事存在著或發生著，『即』環境、設定」。Julien Samson 在 The Writing Cooperative 中說，情境是一種工具，可以幫助作者與讀者建立信任和興趣。正如韋伯字典定義的那樣，情境，可以是有助於賦予故事意義的任何東西，也可以是與發生故事的環境或設定有關的任何東西。以下是傳統說故事中的情境的例子：[2]

1 Courtney Carpenter,「Discover the Basic Elements of Setting in a Story,」 Writer's Digest, May 2, 2012, *https://oreil.ly/QGxrg*.

2 Julien Samson,「Why Context Matters In Writing,」 Medium, June 28, 2017, *https://oreil. ly/8Ekoi*.

- 故事背景
- 有關人物的詳細資訊
- 事件或情況
- 記憶
- 軼事
- 環境或設定

情境，換句話說，用來確保故事有用，能使讀者或聽眾理解「為什麼」人物的動作或事件會發生，及透過對人物和情節創造意義和同理心，構成與讀者或聽眾的關係。情境還有助於推動故事的發展，它是故事本身以及故事講述組成的一部分。

設定和情境在產品設計中的角色

在使用社群媒體之前，我們不必擔心或考慮太多我們使用網站的環境。我們知道使用者將坐在一台電腦前，多半可能是一台固定電腦，而他們將使用滑鼠與螢幕上看到的內容進行互動。快轉到今天，除了使用者使用我們的產品或服務的方式、地點和時間會有所不同之外，我們無法確定其他任何事情。沒有一體適用的，且沒有旅程會是相同的。

想到這一點，再加上時常緊迫的時程和預算，很容易覺得真正去進行更大方向及細節的需要不那麼重要。旅程將因使用者不同而異動很多，所以這有什麼意義？但是，確保我們了解完整的端到端體驗及細微情境相關細節，能讓整個過程煥然一新，這比以往任何時候都重要。這裡，體驗的設定和情境起著很大的作用。

在第五章中，我們討論用幕、段落、場景和鏡頭的隱喻，來思考產品設計中的全局和較小細節，並將它們定義如下：

幕

體驗的開始、中段和結束

段落

生命週期階段或關鍵使用者旅程，取決於你做的是什麼

場景

旅程中的步驟或主要步驟或頁面／視圖

鏡頭

頁面／視圖的元素或旅程的詳細步驟

在談到設定時，我們將使用前面的列表作為參考，並將設定定義為進行產品體驗的環境和情境。

這比傳統說故事中的設定定義稍廣，因為傳統的主要聚焦在時間和地理位置。但是，仍可良好比擬看待的原因是，設定有時被視為故事世界，而這正是我們日益需要將其納入我們所設計產品體驗的一部分。

看產品設計中的情境

正如 Samson 強烈地清楚指出的那樣，情境是關於讀者和作者之間的關係。在第一章中，我們討論有目的性的故事；也就是，故事因有特定目的被創造出來。在產品設計中，體驗的所有部分都應該是有目的性的，從體驗的總體目標，到與個人使用者旅程相關的較小層面。

在 2017 年 9 月至 2018 年 2 月之間，Google 查看了來自數千名使用者的點選流數據，並將其作為與行銷漏斗相關的自願控制面板的一部分。Google 發現，沒有任何使用者旅程是相同的。

事實上，即使使用者旅程發生在同一類別內，他們也是不同的形狀。傳統上，我們一直認為使用者的搜尋會先從廣的開始，然後再縮小搜尋範圍，在某些情況下確實是這樣。但是在其他情況下，它會放大和縮小，放大和縮小，如圖 7-2 所示。一切都看情況而定。

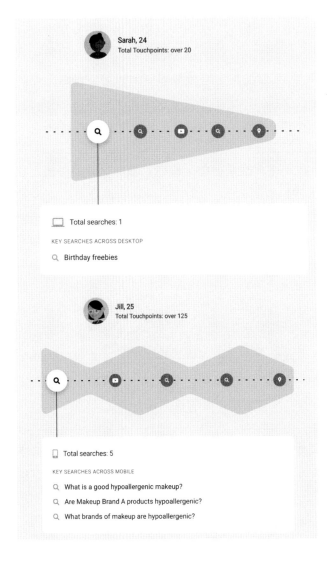

圖 7-2
思 考 Google
使用者搜尋糖
果棒的旅程，
甚至與搜尋相
關的較小細節
都被驗證（上
面）；和一個
化妝品旅程，
使用者搜尋著
最佳品牌（下
面）（*https://
oreil.ly/
G50oO*）

這類模式不僅是購買相關旅程的典型。它們說明了使用者一般在線上和線下的行事。入口和出口點改變，接觸點也會改變，包含使用者一路上接觸的數量。

我們在行動科技興起所經歷的及仍在經歷中的，與 1440 年印刷機問世後所發生的類似。在印刷興起之前，說故事者對他們的故事如何被講述有相當的控制權，因為說故事者通常正是那個講故事的人。自從寫作發明以來，尤其是隨著印刷的興起，故事變得能夠四處「旅行」，不僅能夠透過說故事者，也可以透過他們所體驗的媒介。大眾傳播和印刷機意味著故事可以在更多地方和環境中被更多的人欣賞和體驗，而不僅僅是透過說故事者之口。

如今，社群媒體在確保（不管各種形式的）故事的傳播中起著主要作用。但是我們也看到人們在以前被認為是新環境之處消費著更多的傳統故事。在許多城市，上下班途中熱衷於觀看最新 Netflix 系列影片的通勤族並不少見。

正如我們可以直接進入 Netflix 的較新一集並跳過開始的幾集一樣，我們產品和服務的使用者可能落在使用者體驗過程的中間，而不是第一頁（即所謂的首頁）。此外，使用者最初會接觸到我們的產品或服務，通常是透過搜尋或社群媒體。不是被帶到為使用者精心製作背景的首頁，而是他們將點選一個連結，伴隨連結的通常是提供給他們情境故事背景的東西。

自使用者需要在家、在辦公室或在學校裡體驗網路已有好幾年了。在撰寫本文時，我們發現人們搜尋的方式正在發生變化。如第三章所述，使用者越來越期望搜尋結果對他們有用、在該地點和時間點。他們期望情境式搜尋結果，以及情境式產品和服務。為了以最佳可能的方式滿足他們的需求，情境式設計非常關鍵。

請想想 Think With Google 的例子，並透過引用你擁有的數據或做出的假設，來識別出當進行一個相似任務（例如尋找一個產品）時，你的產品使用者會採用的兩個不同旅程。

情境式產品和情境感知運算的定義

Ownera 的共同創辦人兼 CEO — Ami Ben David，將產品設計的情境定義為：「一個情境式產品理解一個人類體驗的全部故事，以便在最少的互動下，為使用者帶來他們真正想要的東西。」[3]

在《歡迎來到布達佩斯大飯店》電影中，新的門僮被要求「在需要被需要之前，先預見客戶的需要」，而 Ben David 說，這正是我們在談論與使用者有關的情境時的要義。無需等待他們提出問題。相反地，我們應該在他們知道自己想要某東西之前就提供他們這個想要的東西。Ben David 繼續建議，當我們通常想到使用者介面設計時，我們想的是使用者起始的互動：即使用者發出請求，系統或服務做出回應。他認為，如果是情境式產品，使用者就沒必要告訴系統了。系統就是知道。當我們專注於多裝置設計的情境時，這就是我們要有能力創造出的體驗。

情境感知運算的歷史

在 80 年代和 90 年代的早期行動運算時代，重點是使行動性對使用者透明，並在所有地方自動提供相同的服務。在這種情況

3　Ami Ben David, "Context Design: How to Anticipate Users' Needs Before They're Needed," The Next Web, April 28, 2014, *https://oreil.ly/_jZOi.*

下，**透明**意味著使用者無需擔心或在意他們環境的變化，而能信賴訪問相同功能，無論他們身在何處。

Xerox PARC 在 90 年代初對普及運算進行了研究，引發想法上的轉變，而研究人員開始發現利用系統可調整適應情境的潛力。在 1994 年，發明情境感知運算的 Bill Schilit，描述它如下：

> 基本構想是，行動裝置可以在不同的情境下提供不同的服務，其中情境與裝置的位置密切相關。[4]

今天的情境運算

時至今日，當我們想到情境時，我們仍然會經常想到位置，但是它也逐漸不只這樣。越多的技術融入我們周圍環境和日常生活中、超越螢幕且成為家中的物件、還包含越來越多彼此對話的服務，那麼情境也變得越複雜。我們與之互動的事物及進行互動的方式，擴展到新領域上。此外，我們使用的產品、服務以及裝置，將越來越能取得更多關於我們個人的豐富情境資訊 —— 像是我們所在的位置、實際地理位置、社交、健康和其他透過感測器取得的數據。

整合這類數據到我們設計的產品和服務上可以帶來很多機會，尤其是運用在好的事情上。透過有智慧和有道德的使用數據，我們將能針對個人量身定制一對一的體驗，進而大規模地提供個性化服務。不再有不必要的雜訊，也沒有明顯敘述。只有對特定使用者，在對的時間提供他們對的內容。

4　Albrecht Schmidt，「Context-Aware Computing，」The Encyclopedia of Human-Computer Interaction, 2nd Edition, *https://oreil.ly/Y2raZ*.

在許多發生在未來的電影中，我們看到主角生活在一個充滿數據的世界中。在《關鍵報告》中，機器了解湯姆·克魯斯的一切，當他走在街上時，他周圍的廣告牌都以他為目標。數位設計師兼領導力教練 Tutti Taygerly 認為，在許多電影中，如《關鍵報導》，我們所看到的介面還有很多不足，因為注意力的重擔和控制這些介面所涉及的工作都在使用者身上。Taygerly 將《關鍵報告》與電影《雲端情人》進行了比較，後者主角和操作系統之間的介面是如此無縫和自然，以至於他實際愛上了它。不是取代，而是該機器是透過覺察一切來補充人類的不足，並基於這種情境意識提供相關建議。[5]

Google 的 Larry Page 展示了一位肯亞人 Zack Matere 的影片，其說：「資訊的力量強大，但我們如何使用它將能定義我們。」[6]除了確保我們負責任、有道德地使用數據之外，使用數據的力量及我們對使用者的了解，不僅僅在於向他們展示客製的內容推薦，其中蘊含我們知道他們更喜歡和更想購買的產品。也在於我們能如何透過漸進內容和漸進縮減，來隨著時間裁適介面。透過巧妙地使用科技，我們可以提供一些日常魔法。但是要這件事發生，體驗背後的系統需要知道什麼是重要的及何時需要。只有這樣，我們才能提供那種可以在使用者抵達前就預見其需求的體驗，就像《歡迎來到布達佩斯大飯店》的門僮一樣。

從事於情境

情境會影響產品或服務生命週期每個階段中的所有事物，其影響不僅限於數位產品。Don Norman 所著的《情感與設計：有吸

5　Tutti Taygerly,「Designing Big Data for Humans,」UX Magazine, June 24, 2014, *https://oreil.ly/m2MtW*.

6　Larry Page,「Where's Google Going Next?」TED2014 Video, March 2014, *https://oreil.ly/aRfqG*.

引力的東西能運作更好》一書中談到了他的三個茶壺，以及何時使用哪個茶壺。早晨的第一件事，效率勝過其他一切，這導致他使用日式茶壺和一個小金屬濾網球。在其他較休閒的時間，或者與客人或家人在一起時，他會使用其他的茶壺，說：「設計很重要，但哪種設計更好，取決於場合、情境，而更多的是我們的心情。」[7]

情境，本質上關於要考量將要使用或已經使用我們產品或服務的人們，並考慮什麼是對他們而言重要的事物、我們如何移除障礙／阻礙和憂慮，以便我們幫助他們最好地滿足其需求和目標。正如人類很複雜一樣，理解情境也是如此，但這很好。如 Nielsen Norman Group 的 UX 專家 Page Laubheimer 所寫：

> 當我們進行每日設計工作時，我們很少考量使用者的真實情境。我們經常假設使用我們產品的人會專注於它，而不會分心。但這根本不是人們與數位產品互動的方式。[8]

情境通常在傳遞價值上起著關鍵作用，但也幫助使用者避免某情況、或警告他們出現某些異常情況。無論是哪種情況，如本章開頭的 Foursquare 例子所示，當我們預想使用者的需求並提供或執行我們認為使用者想要的東西時，我們有很多考量要進行。一個思考情境體驗和產品的很好例子，是設計跨裝置的電視觀看體驗。由於 Netflix 是家喻戶曉的，在內容推薦上，我們大多數人會認為這跟我們會做的一些考量有關。例如，如果我們獨自一人、與一個特別的人或與孩子一起觀看，我們觀看的內容通常會有很大的不同。

7　From: Norman, D. A. (2002). Emotion and design: Attractive things work better. Interactions Magazine, ix (4), 36-42.

8　Page Laubheimer,「Distracted Driving: UX's Responsibility to Do No Harm,」Nielsen Norman Group, June 24, 2018, *https://oreil.ly/rJ_TW*.

幾年前，在我的一份自由工作者合約中，我很幸運地從事了這樣一個專案。我們其中一個任務是研究如何針對不同觀眾最佳個人化即時和隨選內容的觀看體驗。這項工作的一部分，我們要研究可能影響我們呈現給它們內容的幾個面向。最明顯的幾個如下：

- 誰在觀看？
- 他們的觀看偏好是什麼？

但是，我們為了要提供合適的建議，我們需要了解更多一點：

- 他們是獨自觀看還是與某人一起觀看？
- 如果他們和某人一起觀看，他們和誰一起觀看（例如，伴侶、朋友、孩子）？

當你開始問這些問題時，其他問題浮現：

- 是一週裡的哪幾天（例如，工作日還是週末）？
- 是一天中的什麼時間（例如，早上還是晚上）？
- 他們在哪裡觀看？
- 他們在觀看什麼？

所有這些因素都會影響使用者可能想要觀看的內容。但是流程並沒有就此結束。要真正提供出色建議並考量整體情境，我們需要了解甚至更多：

- 他們之前看過什麼（例如，連續劇的幾集或一部電影）？
- 我們對他們的行為了解多少（例如，他們是從什麼開始但沒有看完，為什麼）？

所有這些都會影響連續體驗，以及如何讓使用者輕鬆地從上次離開的地方開始。但是，這並不能告訴我們所有事情。我們還需要了解以下：

- 他們對以前看過的東西有什麼看法？
- 他們接下來可能想看什麼？
- 這是如何受到星期幾、一天中的哪個時間、以及與誰一起看而影響？
- 他們行動的原因是什麼，或者不行動的原因（例如，為什麼他們停止觀看某個秀或電影）？

這些只是該專案的發現階段中出現的一些事情。問題清單可能會繼續往下，且理應如此。要讓這類體驗做對，需要深入研究細節並欣然接受我們設計產品和服務的情境複雜性。

練習：從事於情境

想想你自己的產品或服務，識別出 10 個問題，來幫助定義出會影響你產品或服務情境的各方面。

擁抱情境的複雜性

如前節所述，有太多不同的組合。要設計一個簡單、直覺且感覺它好像知道使用者想要什麼的體驗（這只是使用者在觀看影片和隨選內容時想要的那種體驗），你需要欣然接受這種複雜性並直接深入。你需要一步步釐清什麼是重要的、什麼是不重要的，以及它們如何相互連結。這個過程很複雜，但是在你弄清產品體驗的所有不同方面之後，要連結所有這些細節就會很簡單。但是，要了解情境以及在不同情況下什麼將構成出色體驗需要去工作，包括研究和與人交談。

我有個很好的例子，在我自己有小孩前我不會想到的是，要推薦給小孩或成人看的是完全不同的。我的女兒（在撰寫本書時還不到兩歲），她想在 Netflix 上觀看兩個節目——Peppa Pig 和 Little

Baby Bum。但是，即使在 Netflix 的「兒童」專區上，該系統的運作方式是相同的，這表示如果你看完像 Peppa Pig 之類的節目，它將從「繼續觀看」行中消失（圖 7-3）。

圖 7-3

Netflix 的「兒童」專區的桌面 UI，將「兒童繼續觀看」行顯示在第二行

對於成人來說，這作法是對的。看完節目或電影後，你很少會立即再次觀看。但對於即將滿兩歲的孩子，情況恰恰相反。節目自動消失的含義是，當一個沒耐性的小孩說著「Piggu」（這是她對 Peppa Pig 的暱稱），並不斷重複時，Piggu 不是點一次或幾次就可找到，我們必須進行搜尋並找到它，這需要較長時間。毫無疑問，Netflix 會採用這種方法有多種原因（度量、易於建構等），但是從我們使用者的角度來看，這並不理想。

無論是 VOD、透過 bots 推薦，還是只是一般內容推薦，做出正確的推薦需要的不僅是數據而已。我們需要真正了解情境、關係以及任何有價值或沒價值的互動。推斷和基於假設做出關於使用者做什麼或不做什麼的決定不難，但是動作不見得可說出使用者真正重視的。

例如，在 2016 年，Facebook 更改了動態彙總，以顯示使用者真的想花時間看的更多文章。但是了解人們想要看什麼並不像它最初出現時那樣容易。Facebook 注意到：

> 人們在 Facebook 上進行的動作——按讚、點擊、評論或分享貼文，並不總能告訴我們什麼是對他們最有意義的故事。例如，我們發現有些故事即使人們不喜歡或不加評論，但仍然會想看到，例如有關重大時事的文章或朋友的不幸消息。[9]

當談到分析使用者行為並提供個人化和量身定制的體驗時，我們需要深入以了解是什麼驅動著使用者的動作並將其放入情境中。

構成產品設計情境的因素和要素

在傳統說故事中，故事的情境與要講述什麼故事、由誰講述，以及如何講述有關。在產品設計上，情境依然如此。它與你要告訴誰產品故事的哪個部分、以什麼方式、何時及在何處有關。根據產品或服務的類型，在情境上什麼是重要的會有不同。

如果你進行線上搜尋（至少在撰寫本文時），設計的情境並沒有通用定義。Ben David 定義了情境的組件如下：

使用者情境

　　人們如何不同

環境情境

　　任何影響應用的實體方面

9 Moshe Blank and Jie Xu,「More Articles You Want to Spend Time Viewing,」Facebook, April 21, 2016, *https://oreil.ly/mDwSW*.

世界情境

可能與使用者相關的其他地方發生的事情

可以（且已經有）用一整本書來談情境這個主題 —— 請參閱
Andrew Hinton 的《*Understanding Context*》（O'Reilly，2014），
就本書的目的而言，前面的分類及引用該書即可滿足。重點是要
記得，在產品設計方面，情境是關於與接收方人們的相關性、時
機、適當性、和價值。需要深刻了解他們是誰、他們在其旅程中
的所在、自己的個人故事，以及我們的產品或服務如何最好地幫
助他們。

關於設定和情境，說故事教了我們什麼

正如第二章所提到的，亞里斯多德首先指出，我們說故事的方式
對一個人的體驗有著深遠影響。媒介的限制可能會迫使採用一體
適用的方法來講述故事。例如，在一本書中，無論讀者是誰，每
個字、圖片和段落都是一樣的。同樣地，在電影和電視中，在畫
面上呈現給各個觀眾看的圖像、聲音等，都是一樣的。不過，書
的讀者或電影或電視節目的觀眾，每個人的體驗卻是不同的。

從我們關注並記得的、到引起我們共鳴的東西，沒有任兩個人會
以相同的方式經歷一個故事。這一切都歸於情境，即這個人是
誰、他們的喜惡、他們的背景故事、在哪裡體驗到以及與誰一起
等的情境。傑出的說故事者的力量在於識別和揭露這些因素的能
力，以便他們可以考量講故事的方式。這就是中世紀偉大的說故
事者所精通的，也是為什麼成為一名專業說故事者受到如此敬重
的原因。

但是，與我們講故事方式有關的情境，跟以下有關：我們用來講
該故事的媒介和技術、實際故事中包含什麼內容（例如，在背景

故事、細節中等）、以及我們實際上如何說它，當然還有預算、團隊、裝置等的實際性。

當看我們在日常生活中如何講故事 —— 例如我們的日子過得如何、晚上夢到了什麼、或者我們在想什麼 —— 那麼根據講故事對象的不同，方法總是會有所不同。如果我們是與親密朋友說，我們可能會分享一些其他細節，這些其他細節是如果我們向父母講同樣故事會省去的。當我們給孩子講故事或讀故事時，我們通常會用較溫暖、柔和的聲音。又如果正聽我們講故事的小組中的某個成員以前聽過，我們將跳過或加快某些節奏。不用多想，我們會評估故事講述時的情況和情境，並根據我們通常潛意識的評估，調整我們所說的內容，使其適合受眾和當下情況。

我們講故事的方式與我們試圖傳達故事內容的方式、及我們希望與我們的觀眾建立什麼關係密切相關，正如 Samson 所建議的那樣。就像我們在上一章中所討論的那樣，有時故事是由情節驅動的，而想要加入特效的欲求有助於塑造它，以及開始建立故事發生的環境或設定，例如《星際大戰外傳：俠盜一號》。在其他時候，某個特定人物會驅動著情節發展，在這種情況下，人物周圍的情境會幫助告訴故事本身以及故事被講述的方式，就像我們在第五章中提到的《海底總動員》一樣。

接下來，我們將探討三個領域，是產品設計可從傳統說故事中汲取的。

定義你的設定和情境

就像能夠在我們為之設計的人們的頭腦中創建出一個共享的心像是關鍵一樣，確保每個人對產品體驗的設定和情境都一致也是必要的。通常團隊和組織不同部門之間的穀倉效應，是由於各個人員之間沒有共同理解，或者是沒有彌合鴻溝、使各組人看見其他

人正談論事物的價值或重要性的共同語言。在此，使用傳統說故事中的一些工具，例如問問題、建立設定和情境圖表，就非常有用，特別是如果以客戶體驗圖的形式來視覺化。

創造一個世界

字詞的力量和我們的想像力，在於我們頭腦所創造的圖像和世界中。我父親經常說他小時候讀給我們的書沒有那麼多圖片，結果卻是，這激發了我們的想像力、使我們在腦海中自行創造出他所讀的世界和人物的樣子。

在第二章中，我說過電動遊戲真正獨特的部分之一，是使用者立即沉浸在遊戲世界中。當皮克斯的故事藝術家談論一個世界時，他們真正的意思是故事所發生的環境或一組規則。[10]

如何進行

當我們談論產品設計時，可以從不同的角度來看世界。有個是產品體驗所存在的更廣闊世界，如情境和設置，但也有個世界與品牌化和其他準則有關，例如平台準則。這些更符合遊戲設計師和皮克斯設計師所說的「一套規則」，那些規則管理著故事發生的世界。

Pixar in a Box 系列中的一位故事藝術家說，人物應該永遠是優先的。她說，如果你讓一個盲人沒有穿褲子去上班，那麼這個故事將與非盲人沒有穿褲子去上班的故事完全不同。物件和設定是一樣的，但是兩個人物將有完全不同的故事。她的導演同事更喜歡先從世界下手，然後找到進入那個世界的人物。這類似於我們在產品設計中所經歷的。對於工作方式，我們都有不同的偏好，

10 「Your Unique Perspective,」 Khan Academy, *https://oreil.ly/gimne*.

關鍵並不在於它發生的順序，而是它確實發生。總是會有一些來來回回，因為一個會影響另一個。如在 *Pixar in a Box* 系列中所說，故事是在世界和人物相遇時所誕生的。

設計佈景

儘管佈景和設定不同，但是它們之間還是緊密連結的，特別是當我們將它們拿來看與產品設計的關聯時。正如我們先前所介紹的，設定是與故事發生的時間和地點有關。另一方面，佈景則是為了支持和講述故事而創建的場景。在某些電影中，例如《星際大戰》和原始的《銀翼殺手》，佈景本身已經成為具代表性的。

對於劇院以及電影和電視而言，佈景的創建又稱為佈景設計、場景設計學、舞台設計、佈景設計或藝術指導設計。

如何進行

思考產品設計的設定、再進一步思考產品體驗故事每個部分必須設計出的實際佈景的重要性，與識別出產品體驗各個部分應該要呈現什麼有關（根據情節、人物、情境），以確保當組合在一起時滿足使用者和業務需求。這關乎識別出什麼應該在那裡（及什麼不應該在那裡）以及如何設計出來，即使它是離線和非數位的東西。且它可應用於大方向以及小細節。如《倫敦晚報》所說，「佈景不僅是背景而已。它可以用情節轉折的揭露或對細節的精細關注，讓自己成為說故事者。」[11] 請記住，在產品體驗探索和定義階段，儘早開始計劃佈景是很重要的，因為同好故事一樣，一切事物皆相互關聯。

11 Zoe Paskett, 「London Theater,」 Evening Standard, February 15, 2019, *https://oreil.ly/ho5U-*.

總結

在所有好的故事中，具備關鍵時刻將所有事物融合在一起。對於我們為之設計的人們，可以做得最好的事情之一就是充分了解情境。它觸及並影響著我們到目前為止介紹的所有內容。在一定程度上，結合電影、電視和劇院中的兩個詞——**佈景**和**舞台**，可以更主動和精確地描述 JTBD、及其在規劃和定義我們所從事的產品體驗類型中所扮演的角色。

為了全面了解我們所從事體驗的大方向和小細節，我們需要識別出佈景中影響產品或服務體驗的所有要素。然後，我們需要根據我們對使用者、其他人物和演員的了解以及體驗所發生的不同情境，來演出體驗，以便將所有一切融合並據此提供。

無論體驗有多麼簡單（即使我們只是在設計一個到達頁面），讓它變得更明確，並將佈景設計和舞台佈置作為我們工作的一部分，有助於確保我們在開始定義內容策略、資訊架構以及之後的步驟時，擁有良好的基礎。

逐漸地，隨著線下和線上之間的交融和相互影響，我們需要確保我們了解那些將碰見並使用我們產品或服務的人們所生活的世界。

設定和情境構成體驗陳述的重要部分。它們不只影響我們的使用者將如何體驗我們的產品或服務，還會影響我們應該怎麼及如何講述我們的故事以確保它們能融合。藉由思考人們將使用我們產品和服務的情境，劇本因而誕生。然後，我們就能真正開始視覺化，並為我們產品和服務使用的陳述增加細節；我們的想像力被激發了。而且，如果我們真的用心傾聽，故事將自己開始講述。接下來，我們將探討如何使用故事板來幫助視覺化和輔助此過程。

[8]

產品設計的故事板
（分鏡）

一個文件捕捉了全部

在過去的幾年我曾指導和訓練團隊關於 UX 相關事務，我一直最提倡的 UX 工具之一是體驗圖（experience map）。體驗圖（亦稱為客戶體驗圖）視覺化並捕捉使用者為完成目標而經歷的完整端到端體驗。

體驗圖的好處是，有一個可進行的流程、以及有最終的結果，可幫助你了解完整的端到端體驗，並迫使你思考超越你正從事的頁面和視圖。體驗圖也比螢幕上所顯示的內容更多。它們涵蓋線下的部分，並且，如果做得好的話，它們將展示所有事物之間如何錯綜複雜的連結，以及一端的變化將如何影響其他某處的某個東西。我們設計的產品和服務越需要可在更多裝置、在任何時間、任何地點運行，則我們越需要能夠深入使用者旅程中的特定點，並了解當時什麼是重要的。這也是另一件體驗圖非常優越之處。

體驗圖中其中一個最著名的，是「歐洲鐵路體驗圖」，它是被製作來對歐洲鐵路公司進行整體診斷評估的一部分（圖 8-1）。該公司希望更了解其客戶的旅程橫跨所有接觸點，以便定義

要在哪裡投入設計和開發資源及預算。用作者和設計師 Chris
Risdon 的話來說，歐洲鐵路體驗圖的作用是「隨著時間和空間，
創造一個客戶與歐洲鐵路接觸點互動所共享的同理的理解。」

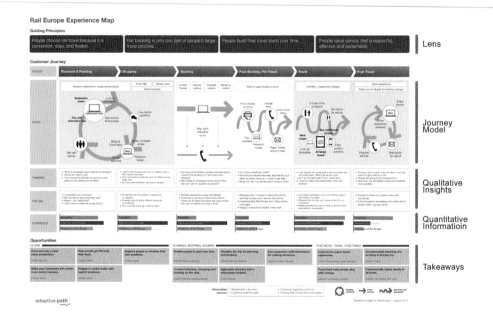

圖 8-1

歐洲鐵路體驗圖，經 Chris Risdon 和 Adaptive Path 同意

歐洲鐵路體驗圖該專案具有非常詳細的資訊。不熟悉的人來看，
會認為這是很複雜的文件。他們是對的。體驗圖很複雜，但這是
因為我們人類很複雜。沒有一個我們定義出的產品和服務旅程或
體驗，會與其他人定義出的相同。將會有一條理想路徑，還有較
常見、較有可能的旅程，但是關於我們的產品和服務如何被使
用、它們如何進入人們的生活以及它們所扮演的角色，這樣的故
事將隨每個使用者改變。

我以前在介紹體驗圖時，許多人最初的反應是，它太複雜了，且
其所掌握的細節程度非該專案所需。不可否認，體驗圖有時看起
來太複雜而嚇壞人，但是創建體驗圖所經歷的複雜性就是它的

美。當你用它來做事或談論時，大多數人和團隊會發現它們非常驚人的有價值。它們通常可以是打破組織穀倉效應的第一步。

此外，正如我們設計的產品體驗從未真正完成一樣，體驗圖也從未真正完成。Risdon 說，與其要有一個終點和一個結論，體驗圖更應該被看作是催化劑，是可作為依據的東西且將使人們說話。

如果使用得當，其中最大的好處和機會之一就是，體驗圖可以非常出色地作為一種可以「做完以後可以持續使用」的文件。它們是活的、可呼吸的文件，讓團隊和專案可以透過不斷評估和改善它而從中獲取重大價值，更不用說在整個專案各部分進行中作為參考點。為了讓此流程較容易，請大圖輸出此圖並將其掛在牆上（如果你能找到牆的話），以方便團隊查看和取得。

如果做的好，體驗圖提供了一個關於你正進行工作的快照。而不是叫一個人看 10 頁以上的東西，然後要求他們在腦中最後再總結。至於如何讓它們看起來不那麼複雜，這就是視覺呈現和你如何說明的問題。大多數體驗圖都有一個視覺元素，可以捕捉接觸點（如圖 8-1 所示）或使用者將經歷的情感流。另一個機會是加入故事板作為視覺元素。

故事板在電影和電視中的作用

故事板是圖示的線性排列，用來視覺化一個故事。今天所熟知的故事板形式，從 1930 年代的華特迪士尼影業集團開始流行。自 1920 年代以來，在電影開始製作前，迪士尼影業集團一直使用有框草圖來幫助創造電影世界。迪士尼也是第一個擁有獨立於動畫師之外的專業故事部門。成立這個部門是因為迪士尼意識到，除非故事本身提供觀眾去在乎人物的理由，否則他們不會在意電影。

故事板常用於電影、戲劇和動畫中。在劇院中，故事板用作幫助理解佈景的工具。在電影中，它們也被稱為**拍攝板**，通常包含指示移動的箭頭和說明。故事板在幫助導演、電影攝影師和廣告客戶將場景視覺化上發揮著重要作用。對於真人電影的製作人來說，它們也幫助識別出哪些部分的佈景需要被建立，以及哪些部分永遠不會出現在鏡頭裡。電影使用故事板還有助於在拍攝開始之前識別出任何潛在問題，並估算成本。從這層意義上來說，故事板可以被視為是電影的低保真原型。

在動畫和特效中，故事板經常帶著影像分鏡（animatics）（圖8-2）。影像分鏡是簡化的視覺稿（mock-up），其創建目的是為了更了解當加入動作和時序後一個場景的樣子和感覺。在其最簡單的形式中，影像分鏡由一系列劇照組成，通常從故事板中汲取，且故事板完成前、新的影像分鏡可以一直加入。就像在電影中一樣，故事板和影像分鏡有助於確保時間和資源得到充分利用，而不是花費在可能最終從電影中被剪掉的場景上。在電腦動畫中，故事板還可以幫助識別出場景哪些部分的組成和模型需要被創建出來。

圖 8-2

《弗洛伊德博士的無線電歷險記》（The Radio Adventures of Dr. Floyd）的分鏡（*https://oreil.ly/HrYMH*）

故事板在製作過程的詳細程度各有不同。一些導演將故事板用作
參考點與腳本一起，從中創建出詳細的鏡頭清單。**鏡頭清單**是一
個類似於圖 8-3 的文件，其列出所有鏡頭還有要包含的人員和東
西。[1] 當在多個位置拍攝影片時，這種文件特別有用，因為它可
以幫助導演在拍攝開始前組織好想法。因此，通常會在前製作過
程創建完鏡頭清單並結合腳本和其他活動。

Script /SB Ref.	Shot #	Interior Exterior	Shot	Camera Angle	Camera Move	Audio	Subject	Description of Shot
1	1	Exterior	WS	Eye Level	Static	VO	Paul and son	Paul and his young son are at the lake, fishing
6	2	Exterior	WS	Eye Level	Static	VO	Paul	Paul at the lake, fishing alone. He pulls out a photo of him and his son; he smiles.
9	3	Exterior	WS	Eye Level	Static	VO	Paul, son, grandson	Paul, his son, and grandson at the lake, fishing
2	4	Exterior	VWS	High Angle	Static	VO	Paul and son	Paul and son playing baseball in a backyard
3	5	Interior	MCU	Eye Level	Static	VO	Paul and son	Paul teaching his son how to drive
4	6	Interior	WS	Eye Level	Pan	VO	Paul, wife, and son	Paul and his wife at their son's high school graduation
5	7	Exterior	WS	Eye Level, Birds-Eye view	Static	VO	Paul, his wife, and son	Paul's son packs up a car, clearly leaving for college. He hugs Paul and his wife, and they both watch him as he drives away.
7	8	Interior	MS	Eye Level	Pan	VO	Paul at his son's wedding	Paul hugs his son before he walks out to the alter; they smile
8	9	Interior	MS	OTS	Static	VO	Paul's son and his wife	Paul's son is at the hospital with his wife; she's in labor, gives birth to a boy

圖 8-3

TechSmith 部落格中的鏡頭清單範本的螢幕截圖

故事板確切如何被使用在前製作和製作中各有不同。例如，皮克
斯不會用腳本而是用故事板來開始一個新電影。[2] 其他的則依循
腳本 – 故事板 – 鏡頭清單的路徑，並且完成後故事板中的內容仍
可能會有變化。其他更極端的，有些製作將故事板視為聖經。電
影《駭客任務》就是一個例子。為了說服華納兄弟娛樂公司的

1 Justin Simon，「How to Write a Shot List,」TechSmith. *https://oreil.ly/ Y44kH.*

2 Ben Crothers，「Storyboarding & UX: Part I,」Johnny Holland (blog), October 14, 2011, *https://oreil.ly/UvmuA.*

高管人員買下劇本，華卓斯基姐妹僱用了兩名地下漫畫家 Geof Darrow 和 Steve Skroce 來繪製劇本的每個分鏡，最終這劇本分鏡長達 600 頁。除了編輯過程外，整個拍攝過程他們不允許導演偏離分鏡。[3]

無論將故事板用作幫助定義陳述的方式，或是將其視為最終產品，故事板用在產品設計上都有很多共同之處和好處。

故事板在產品設計中的角色

在我擔任 UX 設計師的職涯中，我曾與許多數位和全方位服務的行銷單位合作。在這些公司中，創意團隊通常在構思過程中帶出故事板作為後續流程的一部分，且用來將構想推銷給團隊其他成員和客戶。我很少看到任何 UX 或產品團隊使用它。但是，我曾遇過一些其他公司使用故事板作為 UX 和產品設計流程的一部分，像是 Airbnb 和 The Atlantic。這非常好，因為使用故事板進行產品設計的好處與在劇院、電影和動畫中使用故事板的好處非常相似。

就像在劇院、電影和動畫中一樣，透過故事板，你開始探索體驗將發生的世界，並且你開始探索結構。藉由故事板來進行部分或整體體驗陳述，你同時可以探索和定義使用者對產品的體驗、以及相關重要的要素。透過繪圖加入情感並帶出生命，你不僅可以達成視覺化，還幫助團隊、利害關係者和客戶建立同理心、理解和贊同。就像電影和動畫一樣，故事板作為產品設計過程的一部分，是發現落差或新機會以及幫助確定成本和識別出你將需要的東西。

3 Mark Miller,「Matrix Revelation,」Wired, November 1, 2003, *https://oreil. ly/7If-y*.

以下是使故事板如此出色的一些其他原因：[4]

- 幫助你了解正在處理的問題空間
- 帶出解決方案
- 幾乎任何人都可以理解並從事的有效溝通工具
- 結合多個要素，例如人物誌、行為、要求和解決方案
- 使概念性想法有形，這有助於我們、客戶和利害關係者相互連結

就像故事板在劇院、電影和動畫中以各種方式被使用一樣，它們在產品設計中也可以各種方式被使用。我們將在本章中進一步介紹其中一些方法。但是，無論它們如何被使用，就像體驗圖非常適合作為團隊活動、或作為涉及業務和／或客戶的各種部分一樣，故事板同樣不僅可以由一兩個人作，也可包含各樣的人。透過在故事板上協作，你幫助建立了贊同、理解和同理心。由於每個故事板可以與特定人物誌關聯，因此它有助於持續確保該產品目標的使用者有確實被考量進去。

練習：故事板在產品設計中的角色

想想你自己的產品或服務，請思考以下：

- 故事板可以在你的產品或服務中扮演什麼角色，或者已扮演什麼角色？
- 其他人在專案最初有什麼樣的懷疑（如果是你提議的話）？

4　Crothers,「Storyboarding & UX.」

使用故事板幫助識別不可見的問題和 / 或解決方案

當你開始將與產品相關的體驗做成故事板時，把它畫出來這樣簡單的行為中，需要你加入很多東西，才能使帶出陳述。導引 Airbnb 得到它重要見解的是必須以這陳述方式思考體驗：它的服務不是網站，因為大多數 Airbnb 體驗實際上都是線下進行的。[5]

我們太常直接跳進去，以為我們對為之設計的人們、以及最能滿足他們需求的內容 / 功能和整體解決方案有全面性了解。且希望我們做到。然而，就像 Airbnb 團隊所說的那樣，在大量產品和服務中於線下和界於線上線下間的體驗不斷增長，因此也越來越需要後退一步，為整體體驗創建真實大方向，使團隊中各方、業務和客戶皆可在其中。僅讓 UX 或產品團隊來處理體驗圖或故事板已經遠遠不夠。為了創造出真正能融合使用者和客戶見解及業務需求的出色產品，我們需要業務的各個部分聚在一起，並讓每個人分享他們的知識和專業。

iPod 的創始人之一 Tony Fadell 說：「作為人類，我們適應事物很快」，而作為產品設計師，他的工作就是去看見這些日常事物和改進它們。[6] 我們之所以必須適應日常事物是因為，作為人類我們的腦力有限。為了解決這個問題，我們的大腦使用稱為習慣化的過程，將我們每天所做的事情編碼成為習慣。這個過程讓我們可以騰出腦中空間以學習新事物，而本來很難的事情變得越來越容易，直到最終成為第二天性，而我們能夠藉由想少一點我們所做的事來放鬆自己。

5　Sarah Kessler，「How Snow White Helped Airbnb's Mobile Mission，」Fast Company, November 8, 2012, *https://oreil.ly/DmuSp*.

6　Tony Fadell，「The First Secret of Design Is⋯Noticing，」TED2015 Video, March 2015, *https://oreil.ly/CK4eg*.

Fadell 說，開車是習慣化的一個好例子。當你剛開始開車時，你會很注意你手抓方向盤的地方、關掉音樂或收音機，並避免說話和其他可能使你分心的事情。隨著時間，我們變得越來越習慣於開車。抓方向盤的手放鬆了，我們開始同時聽音樂或收聽廣播，甚至和車上的乘客聊天。在這些情況下，習慣化是好的。沒有它，我們會一直注意到每個細節。

但當我們停止注意到身邊的問題時，這時習慣化不是一件好事。Fadell 說，我們的工作是要進一步，不僅要**察覺**問題，還要**解決**問題。為此，Fadell 試圖以一種真實的方式而不是我們以為的方式去看待世界。解決幾乎每個人都看到的問題很容易，但是「很難解決幾乎沒人看得到的問題。」

解決幾乎沒人看得到的問題的一個例子，是我們購買電子產品附帶的「使用前請充電」標籤。蘋果和賈伯斯（Steve Jobs）注意到它，並表示他們不打算這麼做。相反地，蘋果產品的電池在開箱時已部分充電。今天，這是大多數產品的常規。Fadell 說，這個故事的重要性在於，不僅看到明顯的問題，而且看到看不見的問題。

Fadell 對要去注意所有看不見的問題的建議是，首先看廣一些，並檢驗導致問題發生的步驟以及隨後的所有步驟。其次，仔細查看這些細微的細節，並詢問它們是否重要，或單純僅因為這是我們以往做的方式而使它們存在。最後，讓思考年輕些，就像小孩子一樣問一些正向、解決問題的問題，就像 Fadell 的一個女兒曾問道：為什麼信箱不告訴我們什麼時候有信件，而是我們每天都必須走出去查看是否有信件？

故事板是幫助發現這些看不見的問題或解決方案的好工具。透過創建並帶出特定人物誌的陳述的行為，我們開始透過使用者的眼來看體驗。繪製的行為本身也通常是一種好玩的活動，它可以降

低人們的防衛並讓你擁有一些「如果⋯會怎樣」的想法。在故事的世界中，萬事皆有可能，將這些面向加到產品設計過程中，有助於我們用不同於以往的方式看待事物。

練習：使用故事板幫助識別出不可見的問題和 / 或解決方案

想想你自己的產品或服務，思考以下：

- 你的產品體驗中有哪些細節是因為以往都是這樣做而存在的？

閱讀完下一部分後，請返回本練習並為你產品的部分體驗做出故事板：

- 如果有的話，你創建的故事板有讓你識別出哪些不可見的問題或機會？
- 如果有的話，你加入了什麼解決方案來幫助解決該問題？
- 此解決方案可能與你產品的下一個迭代有相當關係嗎？

創建故事板

有些人推遲故事板的想法，單純因為他們認為自己不會畫畫。但是，有多種繪製的方式，且如果你不太想繪製的話，或許會有其他參與故事板過程的人會想繪製。除了繪圖之外，還有其他方法可以為故事板過程做出貢獻，像是幫助定義故事板的目的（例如，故事板是否幫助思考體驗、或作為溝通工具）、識別出應該包含的所有元素和細節。

在 2011 年，UX 作家 Ben Crothers 在 Johnny Holland 部落格撰寫了故事板和 UX 三系列文章。其中第二部分聚焦在如何創建你自己的故事板，分享了一些有用的建議：雖然故事板可以用於構思，就像在概念階段及以有時候 Pixar 的做法，如果你先有

明確的觀點，你將可以從故事板和做故事板的過程獲得最多。如果你將使用故事板進行構思或作為思考練習，若你清楚地知道故事板是關於誰、人物或使用者的目標是什麼，你將從此練習獲得最多。

Crothers 又建議，如果你要將故事板用作溝通工具，它有助於弄清溝通的內容。更精確地，如果你要使用故事板，請做以下：[7]

- 解決一個現有的使用者體驗問題
- 識別出現有情況的影響或使用者體驗的問題
- 為特定解決方案定義一個想要的使用者體驗

我認為，如果你將故事板用作構思或思考工具，則這三種情況也都適用。

一旦你有了清晰的觀點，下一步就是識別出故事結構。你可以選擇做完整體驗的概述的端到端故事板，類似於我們在第五章中提到的購物體驗，也可以選擇針對特定的旅程或段落來做，如我們先前所提到的。如果你已經進行了第五章或第六章中關於敘事結構和人物的一些練習，那麼你已經定義出很多敘事，只是要將它實現而已。

關於要加入什麼內容，Crothers 建議你加入以下，其受亞里斯多德說故事的七個黃金法則所啟發：

人物
 情節所涉及的使用者或客戶人物誌

7 Ben Crothers,「Storyboarding & UX: Part II,」Johnny Holland (blog), October 17, 2011, *https://oreil.ly/oqF4G*.

脚本

亞里斯多德將此稱為用語，是角色的內心對話、他們所說的話以及他們周圍其他人說的話

場景

人物發現自己所處的情境

情節

與人物目標相關展開的陳述

此外，你可以加上環境或情境和解決方案的設定。

練習：創建故事板

想想你自己的產品或服務，請思考你的故事板將扮演什麼角色：

- 對於你的產品，故事板作為思考或溝通工具（或兩者兼有）最有利嗎？
- 為什麼一個有利於另一個？
- 你將使用故事板做什麼？例如，要解決現有的使用者體驗問題、識別出使用者體驗中現有情況或問題的影響、或為特定解決方案定義出想要的使用者體驗。

如何將故事板整合到產品設計流程中

正如我們之前所介紹的，在傳統說故事中故事板的角色以及其細節程度各有不同，所有這些都取決於要創建什麼和做的人是誰。與所有交付物和工具一樣，提到 UX 和產品設計流程，是關於要選擇最適合此工作的（包括團隊），且關於將其用於對交付物和工具本身好的。雖然故事板可能是一個讓其他人加入的不錯活

動，例如加入開發人員，但這並不意味著故事板應替代其他交付物，例如供開發人員使用的流程圖。

在產品設計流程中，每個交付物和工具都有其在特定時間的作用。接下來，我們將探討故事板被加入產品設計流程中的三種方式。

故事板本身作為交付物

對於漫畫，故事板被視為最終產品，而不是達成終點的手段。但即使故事板永遠不會成為產品設計中的最終產品，就其本身是交付物來看，它們可以是最終產品（圖 8-4）。這完全取決於你包含什麼以及為什麼。

圖 8-4
低保真故事板被創建出作為其交付物，Rachel Krause「故事板有助於視覺化 UX 構想」，*NN/g, https://oreil.ly/7ttZg*

如本章前面所述，如果你清楚故事板的目的和其觀點，你將從做故事板過程獲得最多。當故事板用作思考工具和溝通工具時，將故事板用作交付物非常有用。關鍵是要識別出故事板應要捕捉什麼內容，以及要加入的總體陳述、和你可能想要加入的其他詳細

資訊和註釋，以便讓故事板對專案和會去參考它的人產生盡可能高的價值。

故事板作為客戶旅程圖的一部分

在本書的前面，我們介紹了客戶旅程圖作為捕獲使用者對部分體驗情感反應的通用工具。與大多數（UX）交付物一樣，當你依需要客製和調整交付物時，你將獲得最佳成果和價值。網路充滿了各種它們可加入什麼和它們如何被視覺化的說法。一個客戶旅程圖可透過進一步加入一個故事板來豐富它，有助於帶出體驗的陳述（圖 8-5）。

依據你需要加入什麼資訊以對該專案最好，這可以各種方式完成。如圖 8-5 所示，你可只使用少許視覺元素，就已足夠闡述重點。

圖 8-5

Rachel Krause 將故事板（下方）作為附加的視覺元素，加到客戶旅程圖中（上方），「故事板有助於視覺化 UX 概念」*NN/g, https://oreil.ly/7ttZg*

故事板作為體驗圖的一部分

正如故事板可以作為客戶旅程圖的附加元素一樣，故事板也可以加到體驗圖中。故事板可以是主要視覺要素（即使用者旅程表述），也可以是附加要素。

根據 Adaptive Path，繪製體驗有四個總體步驟：[8]

揭露真相

研究客戶行為及跨管道和接觸點的互動。

畫出來

協作合成關鍵見解到客戶旅程模型中。

說故事

視覺化一個引人入勝的故事，創造出理解和同理。

使用圖

按照圖上的新想法和更好的客戶體驗。

關於第四點 —— 使用圖，客戶旅程圖的優勢之一是它可以被調整，以最好地符合你特定專案的需要。James Kalbach 在《Mapping Experiences》（O'Reilly）中廣泛說明了繪製體驗所涉及的過程，並舉例說明它們可以加入的內容和看起來的樣子。一個簡單的線上搜尋將找到許多，包括要加入什麼細節和視覺類型。視覺和整個體驗圖越迷人，其他人越喜歡參與其中。

8 Patrick Quattlebaum, 「Download Our Guide to Experience Mapping,」 Medium, February 7, 2012, *https://oreil.ly/FLjPm*.

總結

用 Fadell 的話來説，我們的挑戰是「每天醒來且更好地體驗世界」。透過後退一步、思考和進行端對端經驗，我們幫助創造最佳可能的條件，以發現和捕捉其他人看不到的那類問題和機會，並將它們轉變成某些偉大事物。

這是為了確保我們不會在某個點停下來（例如購買），而是要在整個產品生命週期中考量使用者以及業務的需求，甚至在正式開始之前要先看看使用者的背景故事。

我們甚至可能設定新的標準，就像蘋果的已充電產品一樣。留下可影響其他公司做事方式的恆久典範將是很好的，但這不應該成為我們的目標。通常，是小事物帶來了很大的不同。就像華特·迪士尼（Walt Disney）知道，微小細節是使故事融合的事物一樣，關注產品體驗中的微小要素是使我們能定義問題和機會，並交付出對使用者真正有用的價值和產品的方法，因此，正向影響了我們的結果。

做到這個，需要帶出體驗給每個參與產品開發的人 —— 使用故事板作為自己的交付物、客戶旅程圖或體驗圖的一部分，或者僅透過使用體驗圖。無論採用哪種型式，這類的工具和輸出都有助於確保我們更明確、並採用全面性端到端方法，將產品體驗的各個部分活化，為流程中最終使用者的情境創造更多同理和理解。

[9]

視覺化你產品體驗
的形狀

「網站了解我和我想要的」

我在 2009 年從事 Sonyericsson.com 重新設計時，首次遇到了
體驗目標。索尼愛立信內部 UX 團隊使用它們作為一種方法，
以實現他們對使用者體驗的願景以及產品生命週期各個階段的
劃分。

藉由定義出我們想要體驗感覺怎樣的目標，我們在滿足需求上
有了不同的起點。不是直接跳入並定義需求所對應的內容或功
能，而是定義了三個應該應用於網站和使用者體驗上的總體體
驗目標；其中之一是「網站了解我和我想要的。」接下來，我
們將總體體驗目標分解為更具體的體驗陳述以對應到產品生命
週期中的特定點。例如，體驗目標「它了解我和我想要的」在
產品生命週期的考慮階段被拆解為「它給我建議」。

許多組織和專案被業務需求及需求清單或使用者故事驅動著。
後者不要與使用者需求相混淆；僅僅因為其中包含使用者一
詞，並不意味著他們立足於實際的使用者需求。以某種形式
寫出使用者故事是很容易的，我們所有人都可以寫出「作為

< 使用者類型 >，我想要 < 目標 / 欲望 / 能力 >，以便 < 收益 / 為什麼 >。」但是，使用者故事可能會變成我們大量製造的東西，且因為我們一直在寫著，也因此有思考著「作為使用者⋯」，我們可能會自欺欺人地認為我們正自動地考量使用者需求。但是，使用者需求通常源自更深層。

為了完全了解使用者需要什麼，我們需要先了解使用者背後的人。我們需要了解他們的背景故事，並能夠識別出他們在每個點上的期望結果，以及他們試圖避免的事情。關於特定使用者背景故事、愉悅和痛點的見解，比使用者應該能做什麼的簡單陳述，提供給我們更有價值的資訊。

這並不是說使用者故事沒有價值。使用者故事中的「⋯以便 < 收益 / 為什麼 >」部分有助於確保要求的原因有被考慮進來。但是從更高層次開始──藉由使用諸如體驗目標之類的東西來定義體驗的整體願景──可以使產品團隊能夠在需求之上加入更細微的觀點。它也有助於確保有貫穿線可穿越整個體驗，即紅線。體驗目標也是一個很好的工具，可以勾勒出你的網站和 app 的體驗應該是什麼樣的：它們可以幫助你視覺化使用者體驗想要的情感形狀，這有助於使整個產品團隊更加明確。

故事的形狀

在所有類型的陳述中，都有起有落。有時，事情很艱難，我們不確定故事的結局會如何。然後發生了一些事情引起情緒高漲，而似乎主角較有可能實現其目標。正如 Nancy Duarte 所說的那樣，所有偉大的談話都有其特定的形狀。故事也是如此。

回到亞里斯多德的時代，人們試圖定義整體電影、戲劇和故事的最佳結構。有些故事從現狀開始，另一些的處境較嚴峻，還有另一些的處境則是幸運或幸福的。在產品設計以及我們幫助使用者的問題和機會上，我們設計的體驗也往往會有某個形狀，即使我們不是以此角度想它們的。

透過研究傳統講故事中的典型結構，我們可以從中汲取靈感，並學到很多有關如何定義和視覺化我們正設計的體驗。俗話説：「一圖勝千言。」談到要使團隊、客戶和內部利害關係者想法一致時，視覺化的東西可以幫助確保每個人有共同想法。正如我們將介紹的那樣，視覺化體驗也可以幫助我們從頭開始徹底思考、比擬其他類似體驗以識別出典型模式，並確定我們想要或需要在哪裡放置重點關注。同樣，傳統説故事中的典型結構也有助於説故事者和編劇的工作。以下是一些最廣為人知的故事結構。

CAMPBELL 的英雄旅程

最著名的故事結構之一是 Joseph Campbell 的英雄旅程（*The Hero's Journey*）（圖 9-1）。他在 1949 年的著作《*The Hero With a Thousand Faces*》（千面英雄）中描述了如下基本的敘事模式：

> 一位英雄從平凡世界冒險進入一個超自然的奇妙世界中：在那裡得到強大的力量，並贏得決定性勝利：英雄帶著能力從這神秘的冒險中回來，分享利益予他人。[1]

1　「Hero's Journey（英雄旅程）」Wikipedia, *https://oreil.ly/gN2d1.*

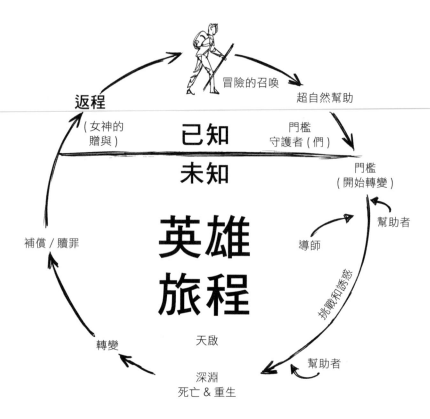

冒險的召喚

超自然幫助

返程

（女神的贈與）

門檻
守護者（們）

已知

未知

門檻
（開始轉變）

幫助者

補償／贖罪

導師

挑戰和誘惑

英雄
旅程

轉變

天啟

幫助者

深淵
死亡＆重生

圖 9-1

英雄旅程

英雄旅程通常以帶有分隔線的圓圈來表示，分隔出已知世界和未知世界（也稱為*一般世界*和*非常世界*）。英雄旅程始於已知世界，在那裡他得到冒險的召喚，將他帶入了第一個門檻並進入了未知世界。英雄經歷了*磨難*，在那裡他克服主要障礙或敵人後，帶著獲得的獎賞返回已知世界，總共經歷了 17 個階段。除了外在旅程，英雄也有內在旅程，從對問題的有限所知開始到結束時的精通（圖 9-2）。

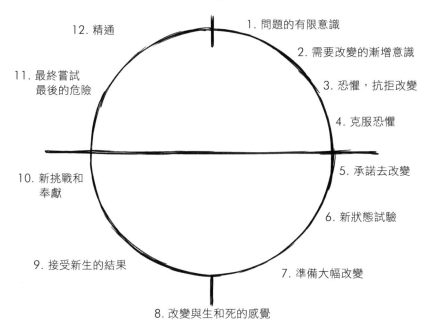

英雄的內在旅程

12. 精通

1. 問題的有限意識

2. 需要改變的漸增意識

11. 最終嘗試
最後的危險

3. 恐懼，抗拒改變

4. 克服恐懼

5. 承諾去改變

10. 新挑戰和
奉獻

6. 新狀態試驗

9. 接受新生的結果

7. 準備大幅改變

8. 改變與生和死的感覺

圖 9-2

編劇克里斯・沃格勒（Chris Vogler）對英雄的內在旅程的解釋，其中他認為主角從一開始就在改變[2]

內在和外在旅程類似於我們的使用者，在使用我們設計的產品和服務時可能會體驗到的過程。**外在旅程**包括使用者在完成任務或實現目標時採取的步驟和動作。另一方面，**內在旅程**由使用者在執行每個步驟時的想法和情感組成。內在旅程，最終會駕馭外在旅程，例如，確定使用者是否決定採取行動或不行動，或是離開你的網站轉支持競爭者的。

內在旅程與外在旅程的獨特結合，是導致沒有兩個旅程會相同的原因。與內在旅程相比，使用者之間的外在旅程更具相似性，這

2　Allen Palmer，「A New Character-Driven Hero's Journey,」Cracking Yarns (blog), April 4, 2011, *https://oreil.ly/Ldk-_*.

就是為什麼我們傾向於較聚焦於它們。然而，隨著接觸點數量的增加，即便是外在旅程也不總是走在一條清晰的路徑上，這也致使越來越強調內在旅程並去了解每個使用者的情境。

練習：故事的形狀

對於你的產品或服務，或你經常使用的產品或服務，請為你其中一種主要類型的使用者定義概述的內在和外在旅程。

KURT VONNEGUT 的故事的形狀

美國小說家庫爾特・馮內古特（Kurt Vonnegut）更進一步並研究了傳統說故事中的場景類型。在芝加哥大學期間，他發表了有關故事的形狀的碩士論文。儘管它被拒絕了（據說是因為它看起來太有趣了），但 Vonnegut 的目的是將人類所有的故事繪製在一張簡單的圖表上。垂直軸表示運氣不好到好，水平軸表示從故事的開頭往結尾移動。

雖然沒有寫成論文，但 Vonnegut 終其一生都在倡導該理論，並不斷發表於演講和寫作中。[3]

洞裡的男人

在洞裡的男人（圖 9-3）中，主要人物遇到困難，必須擺脫它，體驗的最終漸好。電影《豬頭漢堡包／豬頭逛大街》和《毒藥與老婦》就是這類故事的例子。

3 Kurt Vonnegut,「At the Blackboard,」Lapham's Quarterly, 2005, *https://oreil.ly/FFHZ2*; Robbie Gonzalez,「The Universal Shapes of Stories, According to Kurt Vonnegut,」Gizmodo, February 20, 2014, *https://oreil.ly/Q5DEz.*

圖 **9-3**

洞裡的男人（Eugene Yoon 的插圖，fassforward 提供）[4]

男孩遇見女孩

在**男孩遇見女孩**（圖 9-4）中，主角遇到了某些美好的事情，得
到它，失去它，再奪回它。例如《簡愛》和《王牌冤家》。

圖 **9-4**

男孩遇見女孩（Eusgene Yoon 的插圖，fassforward 提供）

4 Originally published in「Use these story structures to make messages
 people talk about,」*https://oreil.ly/xiHml*. Illustrations by Eugene Yoon.

從糟到更糟

在從糟到更糟（圖 9-5）中，對於主角來說，事情一開始就不太好，然後不斷惡化，完全沒有改善的希望。《陰陽魔界》和《變形記》就是這類故事的例子。

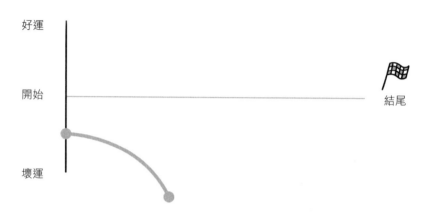

圖 9-5

從糟到更糟（Eusgene Yoon 的插圖，fassforward 提供）

哪個方向是上？

哪個方向是上？（圖 9-6）故事的模稜兩可讓我們一直在思考，並且不知道任何新的發展是好是壞。這類故事的例子有《哈姆雷特》和《黑道家族》。

圖 9-6

哪個方向是上？

創造故事

在創造故事（圖 9-7）中，人類從天神那裡獲得越來越多賦與。首先是主要事物，例如土地和天空，然後是較小事物。這在西方故事中並不常見，但它出現在許多文化的創造故事中。

圖 9-7

創造故事（Eugene Yoon 的插圖，fassforward 提供）

舊約聖經

在類似於創造故事的舊約聖經中（圖 9-8），人類從天神那裡獲得越來越多的賦與，但是卻從極佳的立足點突然跌落失去。《遠大前程／孤星血淚／烈愛風雲》（Great Expectations）是這類故事的一個例子。

圖 9-8

舊約聖經（Eugene Yoon 的插圖，fassforward 提供）

新約聖經

在新約聖經中（圖9-9），人類還從神靈那裡獲得了越來越多的賦與，然後從極佳的立足點突然跌落失去，但卻接收到意外的祝福。狄更斯的另外一個《遠大前程／孤星血淚／烈愛風雲》（Great Expectations）結局就是這種故事的一個例子。

圖 9-9
新約聖經

灰姑娘

灰姑娘（圖9-10）與新約相似，也是在1947年使 Vonnegut 第一次感到振奮，使他繼續做這個好幾年。

圖 9-10
灰姑娘（Esgene Yoon 的插圖，fassforward 提供）

BOOKER 的七個基本情節

另一位將一生中大部分時間都花在故事的形狀上的，是英國記者兼作家 Christopher Booker。在 2004 年，他出版了《七個基本情節》，其中他指出，每個神話、每部電影、每部小說和每個電視節目都遵循七個故事結構之一。Booker 花了 34 年的時間才完成這本書，其中分析了故事、故事心理含義、及我們為什麼講它們。

戰勝怪物

在戰勝怪物中（圖 9-11），主角著手擊敗經常威脅著主角和／或主角家園的邪惡怪物。例如《詹姆士・龐德／007》系列、《哈利・波特》系列、《星際大戰四部曲：曙光乍現》、《大白鯊》和《絕地 7 騎士》。

圖 9-11

戰勝怪物（Efgene Yoon 的插圖，fassforward 提供）

出行和返程

在出行與返程中（圖 9-12），主角前往一個陌生的土地。在那段旅程中，主角克服了陌生土地帶來的威脅，最終什麼都沒帶只帶著經歷返回，但已比之前滿足。這種故事結構的典型例子包括：《奧德賽》、《綠野仙踪》、《愛麗絲夢遊仙境》、《哈比人》、《亂世佳人》、《納尼亞傳奇》、《阿波羅 13》和《格列佛遊記》。

圖 9-12

出行和返程（Eugene Yoon 的插圖，fassforward 提供）

赤貧到巨富

在赤貧到巨富（圖 9-13）中，可憐的主角獲得了財富、權力或朋友之類的東西，失去了一切，然後再重新取得，成長為經驗豐

富的人。《灰姑娘》、《阿拉丁》、《財神有難》、《塊肉餘生記》
和《遠大前程/孤星血淚/烈愛風雲》都是赤貧到巨富故事結構
的例子。

圖 9-13

赤貧到巨富（尤金·尤恩（Eugene Yoon）的插圖，由 fassforward 提供）

探險

在探險（圖 9-14）中，主角與同伴一起出發去獲取重要物件或
到達特定地點，途中面臨許多障礙、危險和誘惑。這種類型的故
事的例子有《魔戒》、《印第安納·瓊斯》、《伊利亞德》和《歷
險小恐龍》。

圖 9-14

探險（Eugene Yoon 的插圖，fassforward 提供）

悲劇

在悲劇（圖9-15）中，主角是一個有重大缺陷或重大錯誤的英雄，這最終是他們失敗的原因，並導致他們陷入螺旋式下降，並在此過程中引發遺憾。《馬克白》、《安娜·卡列尼娜》、《羅密歐和茱麗葉》、《哈姆雷特》和《絕命毒師》都是悲劇的例子。

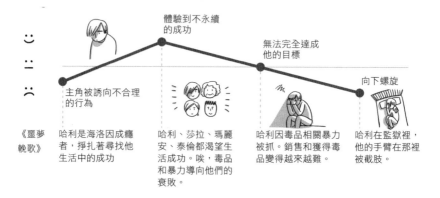

體驗到不永續的成功

無法完全達成他的目標

向下螺旋

主角被誘向不合理的行為

《噩夢輓歌》哈利是海洛因成癮者，掙扎著尋找他生活中的成功

哈利、莎拉、瑪麗安、泰倫都渴望生活成功。唉，毒品和暴力導向他們的衰敗。

哈利因毒品相關暴力被抓。銷售和獲得毒品變得越來越難。

哈利在監獄裡，他的手臂在那裡被截肢。

圖9-15

悲劇（Eugene Yoon 的插圖，由 fassforward 提供）

喜劇

在喜劇中（圖9-16），它具有輕鬆和幽默的本質，主角戰勝不利的情況，這些情況常常變得越來越混亂，但總會迎來圓滿的結局。大多數愛情故事都屬於這一類。喜劇故事結構的一些例子包括《你是我今生的新娘》、《BJ單身日記》、《豆豆先生》、《仲夏夜之夢》和《無事生非》。

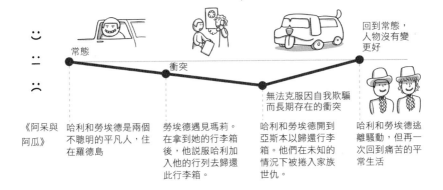

圖 9-16

喜劇（Eugene Yoon 的插圖，fassforward 提供）

重生

在重生（圖 9-17）中，一個重要事件迫使主角改變了自己的
方式，通常導致他們變成更好的人。典型例子包括《美女與野
獸》、《冰雪奇緣》、《小氣財神 / 聖誕夜怪譚》、《皮爾金》、
《秘密花園》、《神偷奶爸》以及《鬼靈精》。

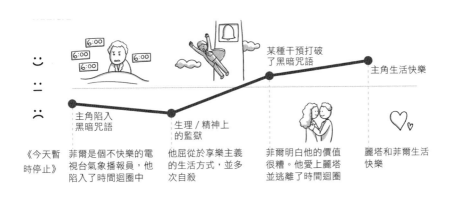

圖 9-17

重生（Eugene Yoon 的插圖，由 fassforward 提供）

體驗的形狀

2016 年，佛蒙特大學計算故事實驗室的一群學生著手測試 Vonnegut 的論文是否仍成立。Vonnegut 定義出的假設、關於故事結構的，可以餵入電腦中。然而，這群學生使用電腦來看情感弧的方式，不是用故事結構，而是從古騰堡計劃所蒐集的小說中篩選出 1,327 個故事，分析其中的用字。他們測試得出的結論，強烈支持六個核心情感弧。其中一個結論是，在建構論點時以及在讓人工智慧學習時，了解情感弧都是有益的。[5]

雖然有些故事結構可能與我們從事的產品或服務體驗的類型不太相關（但願，精心的設計不會造成太多悲劇），但我們仍然可以從其中獲得很多啟發，就算我們不使用人工智慧。例如，探險，非常適用於使用者需要尋找資訊、預訂或購買東西的情況，例如我和我的伴侶必須先研究然後購買的浴缸。

定義體驗形狀的兩種方法

視覺化並了解你正設計的故事和體驗的形狀，有助於使它更加有形。這些類型的視覺化可以幫助我們定義和識別使用者在使用我

5 Andrew Reagan et al.,「The emotional arcs of stories are dominated by six basic shapes,」EPJ Data Science 5, no. 31 (2016), *https://doi.org/10.1140/epjds/s13688-016-0093-1.*

們的產品或服務時的情感歷程。它們也非常適合思考何時使用者將我們的產品或服務與之相關並為他們提供幫助。此外，視覺化可以幫助確保我們考量並定義使用者所處的心理／需求狀態——這是我們通常沒想到的一個部分，但卻是會對使用者的整體體驗和期望有深遠影響的部分。

繪製部分體驗是我們從客戶旅程圖，以及某種程度上的客戶體驗圖所知的（取決於它們在圖中視覺化部分所包含的內容）。在前者中，你評估一個體驗（通常是一個特定使用者旅程），並將繪製其到整個情感幅度，範圍通常從快樂到不快樂。在後者中，你將查看整個端到端體驗。

兩者都是繪製當前體驗和未來想要體驗的絕佳工具。由於這兩者都已在其他地方進行了詳細介紹（例如，請參見 Jim Kalbach 的《Mapping Experiences》，以及第八章），因此我們在這裡不做詳細介紹，而是探討與說故事相關的其他兩種方法，這些方法可以幫助你進行繪製地圖、規劃、並視覺化體驗應該有的感覺：

使用體驗目標來畫情感旅程

　　透過使用體驗目標，並將這些目標相應的情感幅度對應到產品生命週期的各個階段，我們可以就正開發的產品體驗應該感覺怎樣，產生共同看法。這是一個很好的工具，可幫助你排序需求，並使團隊、利害關係者和客戶在共享的、清晰明確的產品願景上保持一致。

繪出快樂和不快樂的旅程

　　我們喜歡專注並設計理想的情況，以使事情順利進行。但現實常常看起來有所不同。繪製快樂和不快樂的路徑有助於我們思考，如果一切都以理想的方式進行時，體驗將是什麼樣子，以及如果一切都不對時，體驗將是什麼樣子。最現實的情況是，我們最終將介於兩者之間。進行此練習是很好的，

不僅適用於多裝置專案，也適用於宣傳活動和產品發表。此
過程也為思考和創建客戶服務行動計劃及一般溝通，奠定了
堅實基礎。

使用體驗目標來繪製情感旅程

就像電影、書籍或電視連續劇中經常有許多故事情節一樣，你可
以為你的網站或 app 體驗定義多個體驗目標。在索尼愛立信的專
案中，我們有四個總體體驗目標，其中一個是「.com 了解我及
我想要的東西」。隨後透過將體驗陳述拆解至體驗的每個產品生
命週期階段，你可以幫助識別出和定義你產品或服務的抱負和挑
戰，以及使用者對體驗應感受到什麼。

我們將體驗陳述繪製到他們應該對應的情感，並將陳述分為三個
程度：

保健

> 為確保體驗有用、容易和簡單，而必須存在的合格等級（例
> 如，接收到訂單確認、易於查找聯絡資訊）

感覺好

> 關於體驗的創新性和獨特性，可引起使用者正向情感回應的
> 差異化因素（例如，獲得相關的產品推薦、強調差異的產品
> 比較工具）

愉悅

> 帶來對體驗興奮的部分，激勵了使用者（例如，意外的觸碰
> 功能、使新裝置的設定變得無縫）

透過將體驗陳述歸納至從保健到愉悅的幅度範圍，你開始看到反
映出使用者可能經歷的相應情感流動，就像 Nancy Duarte 對出

色演講的分析、Vonnegut 的故事形狀，以及 Booker 的七個基本情節一樣。

並非所有事物都能在愉悅的程度，我們也不應該將所有事物的目標都定在該程度。好需要壞，下雨需要陽光，且就像船不能前後移動就無法航行一樣，若「愉悅」和「感覺好」沒有彼此及與保健程度對比，「愉悅」和「感覺好」就不會存在。此外，有些事情永遠將不會讓使用者狂喜，如果有選擇的話，他們寧願不做：例如填寫表格、或記住並輸入密碼。

但是，我們可以做一些事情來使這些體驗更愉快。體驗目標結合我們所識別出的痛點和愉悅點，可以幫助我們定義這些事物應該是什麼。或許我們可以將長表格分成較多段小節，以促進輕鬆和進行中的感覺。又或許我們可以在整個過程中提供情境式幫助和驗證，以協助流程完成，並帶給使用者某種有人在那裏、指導他們進行的感覺。

透過定義你的體驗陳述並繪製在三個程度上，你可以更了解你心中的敘事結構是否適合你的產品和你使用者的旅程。此外，透過明確定義的總體體驗目標和陳述，你應該在網站或 app 的整個體驗中的任何特定時間點，都可以說出體驗中的那一點如何轉化為某情感感受。這有點像我有時與伴侶一起做的練習，從任意起點練習他的台詞，看看他是否知道自己在腳本中的位置以及下一步是什麼。

如何進行

關於如何去定義和繪製體驗目標，我建議採用以下五個步驟：

1. 腦力激盪出體驗目標

 使用任何識別出的體驗目標和 / 或關鍵成功因素，腦力激盪出產品的體驗目標，並寫在各個便利貼上。這些體驗目標應

從使用者的角度來寫。例如，想像你問使用者：「你會如何形容使用 Sonyericsson.com 的體驗？」可能的答案是：「很容易找到我需要的東西。」

2. 識別出模式並寫下關鍵字

查看腦力激盪出的輸出，然後將便利貼依共同主題分組成群。寫下每個分組的一些關鍵字；例如，「智慧、客製、個人化」。

3. 制定三到五個總體體驗目標

根據關鍵字和相關的腦力激盪陳述，制定三到五個總體體驗目標。就像在步驟 1 一樣，用使用者表達它們然後縮短它們的方式寫下；例如，「感覺網站了解我及我想要什麼」變成「.com 了解我及我想要什麼」。各個總體目標使用不同顏色的便利貼。

4. 定義並繪製詳細的體驗目標

識別出每個體驗目標的關鍵體驗陳述，並將其繪製對應三個程度（保健、感覺好和愉悅）到生命週期中每個階段中。這些會成為你詳細的體驗目標。就像在步驟 1 和步驟 3 中一樣，以使用者表達它們的方式寫。例如，「.com 提供給我相關的建議」。

5. 查看輸出

有三到五個總體體驗目標對應在三個程度上的體驗陳述後，檢查輸出。

- 情感旅程是否現實？是否有太多在愉悅程度嗎？

- 輸出是否正確反映出主要障礙在哪裡、關鍵差異因素在哪裡、或是否應該與競爭者有關？

- 它是否與使用者可能的情感體驗相對應？

我建議使用便利貼和大的牆面空間來開始，這樣它就可以成為關鍵利害關係者和團隊成員可以參與的協作活動，因此使事情較易推動。

一旦對輸出感到滿意後，請指定一個人製作成數位版本，以供分享給更廣泛的團隊和客戶。該數位版本可以被包含在任何簡報中，也可以印出來並放在牆上，以確保在產品設計的其餘過程中人們始終牢記在心。

繪出快樂和不快樂的旅程

在進行我們產品和服務的體驗時，從成功開始是有意義的。畢竟，我們的重點應該是盡可能提供好的體驗。但是我們經常定義在使用者旅程中的想像中場景，卻很少反映出現實，或者像可能的現實。這沒關係。我們使用這些成功場景，來幫助識別出我們目標和理想體驗的樣子。但是，我們也應該考慮最壞情況，以及如果一切都錯誤的體驗會是什麼樣子。

想法通常來自於看見可被改進的事物，且識別出不好的體驗將有助於我們將「好的」放入。透過規劃出快樂旅程之外的不快樂旅程，我們被迫在每個步驟或每個階段都仔細思考，此時的糟糕體驗將是什麼。它幫助我們識別出應該避免什麼、何時何處，及其延伸（例如，如第七章所述，自動開啟與 Twitter 共享打卡）。考量不快樂旅程，也幫助我們識別出要在哪裡提供使用者支持和指導，或者我們能改進的地方；例如，用「產品已配送」確認電子郵件，確保我們加入一種可追蹤預期交貨的方式。

總結來說，繪製快樂與不快樂旅程的價值在於：

- 幫助我們在產品體驗的每個步驟或階段，從使用者的角度明確知道什麼將構成「好」和「不好」的結果或部分
- 識別出改善機會

- 識別出可能出問題的地方，以及我們需要提供幫助、支持和／或指導的地方

如何進行

至於如何繪製快樂與不快樂的旅程，我建議執行以下四個步驟：

1. 識別出要經歷的體驗。這可以是特定旅程，也可以是完整體驗的生命週期。
2. 定義並繪出快樂旅程。
3. 定義並繪出相應的不快樂旅程。
4. 按照情感幅度安排快樂和不快樂旅程中的每個點。

雖然這些內容涵蓋了如何使用快樂與不快樂的旅程，但也可用其他使用方式使用它：

- 用於規劃跨接觸點的推廣活動和產品發表
- 作為客戶服務藍圖，在每個階段參考的（其他）準則和文件

何時以及如何視覺化體驗

與 UX 和產品設計中的大多數事情一樣，做什麼和如何做取決於它為專案增加的價值。但是，編劇在寫作開始之初就使用了第五章介紹的方法，原因是：它有助於故事的敘事結構。同樣地，我們討論過的兩種視覺化體驗形狀的方法，如果在專案開始時，在進行任何線框設計、原型設計或視覺設計之前就進行，則可以最大程度地增加價值。

至於如何視覺化你設計產品體驗的陳述形狀，你可使用以下問題導引你達到對的保真度：

需要與誰分享陳述形狀？

如果陳述形狀主要在內部使用，則可能只需要筆和紙、白板或便利貼。將其轉換為數位文件可能並不一定會為專案增加任何價值，而是會佔用可以花在其他地方的時間。然而，如果你無法讓所有人都能看到體驗陳述形狀的牆面空間，或者如果你有其他內部利害關係者或客戶可以從輸出中受益，那麼將其轉換為數位格式可能是值得的。

在專案中如何使用它們？

諸如陳述形狀之類的設計工具的好處是，你可以隨著專案的進行，不斷開發並增加它們。如果你打算這樣做，請確保陳述形狀可以被取得，以便易於更新。有時，這用筆和紙、便利貼或白板可以工作地很好。在其他時候，這可能會造成大量重工，而以數位格式重工將更快、更輕鬆地完成。如果是後者的情況，則第一個版本以實體形式來發展陳述形狀，然後接下來以數位格式處理，且有可能的話請以大圖輸出。

視覺呈現有多重要？

我曾看過並身為該團隊一員，在簡報中放草圖分享給客戶，取得大成功。對於某些公司和客戶來說，這是可行的。但對於其他的則不可行，需要更具設計感和視覺效果的輸出。大多數人可以透過一些簡單的樣式提示和技巧，大大改善其視覺呈現樣式。雖然我通常建議你要練習這個，因為這樣你將從它學到東西並變得更好，但是在某些時候，獲得設計師的幫助可以更好地利用每個人的時間。

總結

帶出某事物並使其更有形的力量很大。視覺化產品體驗的形狀，是一種幫助查看並向他人展示體驗各個部分如何組合成一個整體的方法。它也有助於創造共享的了解，關於該體驗在使用者情感高低上的感受。視覺化產品體驗的形狀可以幫助激發想法，或幫助我們發現可能需要進行細微調整的地方，以確保體驗能夠更好地、在情感上與使用者產生共鳴。且它可以幫助我們規劃出所有可能發生的事情，無論是快樂還是不快樂的。

我們在本章中介紹的這種練習，也是一種使組織中不同部門的人員，對事物現狀和事物應該的樣子進行協作的好方法。與本書中的所有方法一樣，我們鼓勵你去調整並使其成為你自己的方法，以便它們在你特定專案中更好地運作。

所有產品和專案都是不同的，但它們之間存在共通，且視覺化其形狀為我們接下來要介紹的部分奠定了良好的基礎：在使用者旅程和流程中運用主情節和從屬情節。

[10]

應用主情節和從屬情節於使用者旅程和流程

理想旅程

我們大多數人從事的專案要求我們定義出關鍵使用者旅程或流程。使用者旅程可能是*功能型*的，側重於使用者做什麼，也可以是*功能情感型*的，包含使用者想什麼和感覺什麼以及做什麼。不管這些使用者旅程採取哪種形式，我們的重點通常都是與一些主要使用者目標或業務目標相關的關鍵少數。雖然有時會定義出替代旅程，但通常使用者旅程更關注理想的情境。我們萃出步驟或歸納使用者的想法和感受。儘管這些旅程有時會描述出使用者離開該產品或服務，去訪問另一個網站或做某些線下活動，但通常最主要聚焦在使用該產品或服務會發生的。

這樣做本身沒有什麼錯，但也不特別正確。如圖 7-2 所示，使用者的旅程很少遵循一個線性路徑。而是，它綜合了線上和線下，且從廣泛的搜尋範圍轉變為窄和深的。為了加入最大價值到使用者旅程上，它們需要更準確地反映實際發生、或可能發生的事情，無論這多麼複雜。如同我們喜歡盡可能萃出理想

的和簡單的，但現實是我們產品和服務被誰／在何時／在哪裡使用，是複雜的，而我們盡最大努力去欣然接受這複雜性。這不僅是我們所設計事物之美，而且也確保我們設計的產品和服務真正適用於人們。

就像我們在一個專案中的每個可交付成果、工具或使用方法一樣，使用者旅程應以能增加最大價值的方式被使用。有時，加入更多細節並不能使專案以最有價值的方式前進。它可能會阻擋關鍵內部團隊成員和客戶去理解並贊同所展示的東西。又或許，如果進行使用者旅程更多其他詳細工作，只會使工作量加倍。例如，詳細的流程圖。

但是，我們不應該因為擔心使事情變得複雜，而迴避增加複雜性。畢竟，**複雜性**是我們對產品使用情境的精確描述，並且該複雜性能以容易理解的多種方式呈現。加入一些造成不同使用者間有差異的因素（例如驅動、切換點、接觸點、關鍵搜尋字等），可以幫助有較清晰、較準確的潛在使用者於產品或服務體驗的大方向。有時，不僅定義理想的和一些關鍵快樂的旅程是需要的，才能真正了解所有可能發生的事情，並能夠對其進行考量。也正是透過積極設計這些情境，我們才能確保我們的產品或服務，可以支持並講述對的產品體驗故事，不管結果如何。這就是汲取傳統說故事中的主情節和從屬情節概念，可以真正幫助我們的地方。

主情節和從屬情節在傳統說故事中的角色

在傳統的故事講述中，通常會有一個以上的故事線貫穿並構成陳述。試想一下，例如《魔戒》：主要故事圍繞著哈比人佛羅多與魔戒，但與此同時，次要故事線圍繞著精靈勒苟拉斯和遊俠亞拉岡的冒險活動也發生著，他們試圖在保護定居處及摧毀半獸人軍

隊。另一個故事線則圍繞著哈比人梅里和皮聘關於他們被半獸人捕捉後逃脫。交織入主要情節中的所有這三個次要故事，稱為從屬情節。

從屬情節是一個故事的分支，可以支持或推動主要情節。劍橋詞典將從屬情節定義為「一本書或戲劇故事的一部分，與主要故事分開發展」。藉由加入從屬情節，你可以在講的故事中增加真實感。就像現實生活中發生的事件一樣，讀者或觀看者並不期待故事以完全線性的方式展開，而是環繞某些東西跳動。這就是當你有一個帶有從屬情節的故事時，會發生的情況。

對於說故事者而言，從屬情節作為說故事的途徑，扮演著重要角色。與次要人物一起，從屬情節可被用於以下：[1]

- 逐步推進故事
- 對你的主要人物釋放轉變力量；例如，得或失、成長或頹圮
- 對你的主要人物或讀者加入新資訊
- 故事轉向或提供轉折
- 加快或減緩故事節奏
- 修補你主要情節中的缺漏或解決其他問題
- 引起情緒，像是笑點、感染力、狂喜或威脅
- 插入或挑戰一個道德教訓

在許多情況下，從屬情節透過直接影響情況或人物，與主情節和人物連結。另一種使用從屬情節的方法，是使這些次要故事與主要故事平行進行。用這種方式，他們加入了對比也可以說明主角

1　Guest Column, 「7 Ways to Add Great Subplots to Your Novel,」 The Writer's Digest, December 17, 2012, *https://oreil.ly/pUCZX*.

的決定。它們也可以用來加入追憶元素或背景故事，而不會影響主情節。從屬情節使故事真實，並豐富了主情節。

主情節和從屬情節在產品設計中的角色

解決主情節中的問題可能會讓你想到主要旅程，及如果事情沒有按計劃進行的話，使用者可能會選擇的其他旅程；例如，透過一個忘記密碼連結，或需要聯繫客服以尋求幫助。對於我們從事的產品體驗，這些子流程和旅程增加了真實感，就像它們在傳統說故事中所做的一樣。它們顧及人們使用我們產品時的真實情況。人們可能會忘記密碼、或需要我們網站上沒有的其他內容，以及在得知我們所能提供的東西時，在各個部分之間跳轉，以找到一些背景或聯繫資訊。

在故事和產品體驗中，使用者或人物通常會有不止一件事情需要他們花時間和注意力。這是甚少使用者一次完成任務的其中一個原因。他們可能會受到干擾或被分散注意力，或者有意圖地離開我們的網站或 app 去研究，直到稍後才返回。這種多重作業可以精確反映生活的實際狀況，因此整合這些細節、子流程和替代旅程是必要的，以確保我們的產品體驗，在他們使用我們的產品時，將能運作及滿足人們需求和各種可能情況。[2]

使用者或客戶因為一個問題與客服聯繫的需求，顯然是一個從屬情節。但是，越來越多的子流程和替代旅程，也涉及了解內容、接觸點、入口和出口點的不同組合，以及如何使產品體驗在任何組合下均能發揮最佳效果。正如我們在第五章中說的那樣，每個總體產品體驗故事都由許多較小的迷你故事組成，而每個子流程

2 Kathy Edens,「How to Use Subplots to Bring Your Whole Story Together, 如何使用從屬情節將整個故事融合在一起」ProWritingAid, May 17, 2016, *https://oreil.ly/jQBE1*.

或替代旅程本身就是一個故事。「它為什麼開始」之處是這些故事的關鍵。

就本書的目的而言，談到產品設計時，我們將使用以下對情節和從屬情節的定義：

主要情節

> 主要旅程，可是概略的也可是詳盡的，與想要的產品或服務的使用者旅程有關。這個情節必須發生才能成為產品或服務的體驗。這可以是完整端到端體驗的旅程，也可以是部分的與段落相關的；例如，得到新手機（完整端到端旅程）或研究購買新手機（完整端到端旅程的部分）。

從屬情節

> 從主要旅程中分支出的所有次要旅程，可以是概略的也可是詳盡的。這些可能是由於使用者遇到與產品有關的問題、分心或作慎重的決定。這些通常被稱為邊緣案例、替代路徑、不快樂路徑或非理想路徑；例如，忘記密碼、放棄購物車。

在傳統說故事中，每個從屬情節都應該影響著主情節，否則該從屬情節就不該出現在該故事中。在產品設計中，也同樣適用：所有替代路徑，無論是快樂或不快樂的，都應與主要體驗相關。

從屬情節的類型

在傳統說故事中，從屬情節具有多種類型（例如，愛情故事、衝突和說明性從屬情節）。其他定義從屬情節的方法，是它們與主情節相關的方式。以下是一些例子：[3]

3 Jordan McCollum, 「Types of Subplots,」 Jordan McCollumn (blog), September 11, 2013, *https://oreil.ly/PAoA9.*

映照型從屬情節

這類情節映照出主要情節，但並非重複主要情節（例如，在兩個次要人物之間發生的愛情故事）。

對比型從屬情節

這類情節顯示出與主要情節相反的進展（例如，次要人物與主要人物具有相同弱點，但拒絕走上旅程或個人發展，這有利於主要人物的成長）。

複雜型從屬情節

這類情節代表改變及造成主情節中的問題。與映照型從屬情節和對比型從屬情節相反，複雜型從屬情節可能與故事的主題不直接相關，而是以某種重要方式與主情節交織，這使得它們與主情節密不可分（例如，主要人物有任務要完成，而這與主情節不直接相關）。

你選擇哪種從屬情節類型應該與你的故事線相關，也取決於你的故事線。

從屬情節也可以由不同子類型組成。例如，主情節可以搭配一個愛情從屬情節、一個神秘從屬情節、一個宿怨從屬情節，或類似的。但是，某些類型並不適合作為從屬情節。探險就是一個例子，因為探險本身往往是一個很大的故事，因此作為主要情節較好。

了解從屬情節類型在產品設計中很重要，有助於提供資訊給產品體驗設計。雖然肯定會有不同類型的從屬情節，但是產品設計中使用的類型與傳統說故事使用的類型不同。在產品設計中，我們提出三個從屬情節：替代旅程、不快樂旅程和分支旅程。

替代旅程

產品設計中的替代旅程類似於映照型從屬情節。在映照型從屬情節中，主情節被映照出來，但是不是重複。在這裡，關鍵在於替代，劍橋詞典將其定義為「一個可代替另一個」。替代旅程，是使用者到達相同終點可能採用的替代路徑（圖 10-1）。

圖 10-1
替代旅程

替代旅程描述了使用者來到購買決定方式的變化。主要情節和旅程可能基於資料顯示什麼是關鍵步驟，大多數使用者目前所採取的；例如，從第一次聽說產品到進行購買。從屬情節將是使用者可能採取的第二條或第三條路徑；例如，大部分他們的研究都是離下進行的，或者是從第二或第三入口點開始，然後從那裡繼續。

開始思考替代旅程的一種好方法，是去定義產品或服務的生態系統。透過對可能涉及的所有接觸點有清楚地了解，一個使用者旅程可能會採用的各種路徑將變得更清晰。以下是一些典型替代旅程的例子：

- 到同一頁面的替代入口點。例如，一個使用者可能從搜尋開始，而另一個使用者則從社群開始。
- 產品或服務內的替代路徑。例如，一個使用者可能會從首頁直接跳到產品頁面，而另一個使用者可能會從男性／女性頁面進入，然後再到類別頁面像是外套，然後進入特定夾克產品的頁面。

練習：替代旅程

對於你的產品或服務，使用映照型從屬情節的概念：

- 思考主要情節的替代旅程。
- 替代旅程與主要旅程有何不同之處？
- 替代旅程與主要旅程有何相似之處？

不快樂旅程

在產品設計中，我們一直希望結果是快樂的。我們希望滿足使用者的需求或目標，即使結果是不快樂的，例如取消 SaaS 訂閱。如果那是使用者想要做的，那麼完成取消其訂閱將構成一個令人愉快的結果，和（希望是）一個快樂旅程。

當我們說**不快樂旅程**是產品設計中的從屬情節一類時，我們指的是那些使用者的不如意（圖 10-2）。不快樂旅程可能包含小障礙和處處挫敗，例如 CTA 不完全清楚、找不到他們想找的內容、或載入時間過長的頁面。或者旅程中可能包含較重大事件，例如無法完成他們打算要做的任務、網站或 app 顯示著錯誤、或者不小心訂購了錯誤的東西。

圖 10-2
不快樂旅程

無論是次要的或大的，產品設計中的不快樂旅程，相似於對比型
從屬情節。對比型從屬情節的本質是它們會顯示與主情節相反
的進展、成長或改變。從快樂旅程／結果的相反方面去思考是一
種好方法，以識別出不快樂旅程及它們可能包含的主要和次要
時刻。

雖然在產品設計中識別出理想的快樂旅程，對理解想要路徑和結
果很重要，但識別出替代路徑和不快樂旅程也同樣重要。儘管我
們希望他們這樣，但事情並非總能按計劃進行，且每個快樂故事
通常至少會有一個不快樂結果，即使只是稍微不快樂而已。為了
幫助我們盡可能避免有不快樂結果，重要的是要識別出可能導致
不快樂結果的原因。此外，不快樂結果是無法完全避免的，為了
我們要提供的產品和服務體驗，不管在任何情況下他們都需要這
樣做，以確保我們始終照看著使用者和客戶。

分支旅程

在傳統說故事中，分支陳述通常出現在一些互動類型的元素出現時（圖 10-3）。CYOA 的書是很好的例子，儘管將它們定義為分支陳述有點過於簡化（因為這類陳述不僅如此）。在電動遊戲中，使用者面臨要做出決定，然後該決定將影響遊戲體驗的下一部分。

許多我們從事的較具功能性或互動性的產品或服務體驗類型，都包含**分支旅程**的元素。要定義它們，你通常需要使用決策樹結構去繪製出每個分支流。在處理包含聊天機器人的 VUI、產品和服務時，決策樹結構是捕捉所有場景的關鍵工具。當沒有與使用者查詢相關或有價值的答案時，bots 和語音體驗特別會無法達到預期效果。

圖 10-3
分支旅程

網站或 app 的功能性越強大，就越需要繪製出完整流程，包括所有使用者和系統決策點，以及它們的結果（例如某個畫面、錯誤訊息等）。其中一些會造成不快樂旅程／流，而另一些則會造成替代旅程／流。

一些典型分支旅程的例子是 VUI、bot 介面、以及旅館和旅行預訂網站和 app。

關於進行主情節和從屬情節，說故事教了我們什麼

傳統說故事教會了我們一些可用於產品設計的，關於情節和從屬情節的關鍵知識，包括定義和建構從屬情節以及視覺化主情節和從屬情節。

定義和建構出從屬情節

正如主要情節應該有一些幕和明確定義的情節一樣，所有從屬情節都應要有一些陳述並具有與主情節相同的元素（例如，煽動性事件和高潮）。但是，與其發生在「舞台上」，從屬情節較常發生在舞台下，並且通常讓讀者或觀看者自己將這些片段整合在一起。[4]

通常，從屬情節將較簡單，且沒有包含太多步驟。關於它們何時出現和何時解決，也有所不同（例如，一個從屬情節在一個章節中出現，並在下一章中被解決），卻也有些可以貫穿整個主情節。重要的是從屬情節要被解決而這會影響主情節。如果沒

4　Shawn Coyne，「The Units of Story: The Subplot」，Story Grid，*https://oreil.ly/mMMs1*.

有，則不應將其包含在故事中，因為它將完全是另一個單獨的
故事。[5]

當你識別並開始從事從屬情節時，要記住的重要一點是創建過多
的從屬情節會造成混淆。有多種方法可以弄出從屬情節，但最建
議使用的方法之一是去腦力激盪出能推動情節的人物。《讀者文
摘》提出了七個想出從屬情節的方法。以下是有一些可應用於產
品設計中的三種方式：[6]

獨立區塊

以故事中的故事在一個獨立區塊講述你的從屬情節。不用擔
心轉場，只需開始一個新的段落或章節即可。當你用第一人
稱寫作時，此技巧特別有用，因為你的人物一次只能經歷一
件事。在傳統說故事中的一個例子是《哈克歷險記》。在產
品設計中，這種方法對於獨立於主要情節和旅程的從屬情節
很有用。一個例子是，當不快樂旅程作為體驗的分支成為一
個單獨旅程時。

平行線

編寫一個與主情節交織的從屬情節。建議是從你的主情節開
始，並聚焦於主要人物，尤其是主角。它出現後，插入你從
屬情節的開頭，然後從那裡開始盡可能平均地來回切換，
因為這將強調它們的對稱本質。傳統說故事的一個例子是
Fredrick Forsyth 的殺手與警探的經典《豺狼之日》。在產品
設計中，這種方法特別可以應用於替代路徑；例如，雖然可

5 Edens,「How to Use Subplots to Bring Your Whole Story Together.」（如何
 使用從屬情節將整個故事融合在一起。）

6 Guest Column,「7 Ways to Add Great Subplots to Your Novel.」（為小說添
 加出色的從屬情節的 7 種方法。）

能有一條購買的主要路徑，但不同的路徑在重要性上可以是均等的。

主情節集中於一組人物，而從屬情節則涉及其他人物。讓你的從屬情節根據需要穿梭進出。例如，一個導師可能會出現在一個章節中，提供一些建議，然後消失在不同的旅程中，直到稍後在另一個章節中又返回。如果你以第一人稱寫作，那麼涉及導師的章節特別適合使用第三人稱的寫法。在傳統說故事中，這種方法的一個例子是 Harper Lee 的《梅岡城故事》。在產品設計中，此方法可以被應用於體驗的不同階段、有反覆出現人物的、任何類型的產品或服務上（請參閱第六章）。例子包含持續支持和不快樂旅程，但是這方法同樣可以應用於快樂旅程。

如何進行

如果你曾參與定義整體端到端的體驗，或甚至只是主要使用者旅程，那麼你將不可避免地經歷分支點如何出現。你將通常會知道起點或終點，並可以從那裡開始。與所有事情一樣，做什麼和怎麼做取決於你專案最大的利益。一個很好的起點是查看你正進行的從屬情節和主情節的類型，並以此為基礎，嘗試識別出該從屬情節是否最好以獨立區塊、平行線、或進進出出來對待。但是，堅持特定的方法並不是重要的。重要的是你能定義出從屬情節。

上述從說故事來的方法只是簡單的方式，可以幫助你聚焦和識別你的從屬情節，以及如果適用的話，識別如何與主情節的連結。

用故事圖視覺化主情節和從屬情節

在談到視覺化主情節和從屬情節時，我們也可以藉助傳統說故事獲取靈感。可以在線上找到許多例子。這些故事圖通常用於捕捉以下資訊：

- 所有從屬情節的概述
- 從屬情節與主情節交織的地方
- 哪個從屬情節中涉及哪些人物

一些故事圖，例如圖 10-4 中的，做得很漂亮，且可以幫助告訴和啟發我們如何視覺化產品設計中的主情節和從屬情節。其他的，則提供低保真度方法以帶出關鍵資訊，我們也可以從我們所做的工作中、以及在產品設計中展示它的方式中受益。

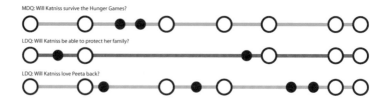

圖 10-4

在 DIY MFA 網站上，Gabriela Pereira 所做的《飢餓遊戲》故事圖 [7]

7 Gabriela Pereira,「How to Create a Story Map,」DIY MFA, May 15, 2012, *https://oreil.ly/FbY4p*.

如何進行

視覺化什麼以及如何做，將取決於你特定的專案以及什麼將使其
受益最多，但是這裡提供一些一般步驟：

- 識別出視覺化從屬情節可能具有的角色和價值。例如，你
 可能使用一個故事圖來顯示從屬情節在哪裡交織、或繪製
 出每個從屬情節中涉及的人物和演員。

- 識別出該視覺化是否旨在幫助你和團隊，作為思考和定義
 流程的一部分，還是用於客戶或主要利害關係者。這將決
 定你要創建的保真度。

- 與大多數交付物一樣，從他人如何完成中尋找靈感，並根
 據你專案的最大利益進行調整。

結論

在某種程度上，我們及我們為之設計的使用者都是幸運的，聊天
機器人和 VUI 出現在我們使用的產品和服務中。這類體驗意味著
我們必須仔細思考和設計盡可能多的可能發生事件。我們還未到
達為使用者創造良好體驗的境地，因為死路仍然存在，但是這些
死路是學習的機會。

雖然主要旅程和使用案例是我們重點關注之處，但是次要旅程
（通往同一目的地的替代路徑、或必須處理的不快樂結果）為我
們設計的產品和服務增添了真實感。透過積極地了解這些，我們
挖掘並了解我們的使用者，並幫助他們奠基至成功。透過捕捉這
些次要旅程和從屬情節，並在適當時視覺化它們之間如何連結，
我們可以更好地了解使體驗融合所需。這種理解是我們接下來要
談論的前提：產品設計中的主題和故事發展。

產品設計中的主題和
故事發展

使用真實內容

我們之中的許多人都從事過一些專案，這些專案在線框、設計或原型中都沒有包含任何實際內容，直到建構工作基本完成且網站或 app 即將上線才放。我們都知道那個故事的結局以及精心設計的模組和頁面會發生什麼事。它們斷裂，且看起來很糟。更糟的是，如果建構產品的團隊沒有對內容仔細考量或完整，那麼最終的內容可能不是使用者或企業實際需要的。

在擔任 UX 設計師的這些年中，我遇過許多客戶或內部利害相關者，他們堅持放入實際內容在線框和 / 或原型中。但是通常情況下，這些從來不是真正的實際內容。它是草稿內容，這意味著它需要被修訂和更新，然後再次將其加回線框。此外，線框的排版方式，可能不是頁面在最終設計中被看到和建構的，因此，很可能內容需要進一步被修正。

我敢肯定，有一些團隊和專案力圖於這個過程有效的地方。根據我的經驗，我發現在線框中放置真實內容並修改它，只會造成更多的麻煩和時間浪費，遠大於其增加的價值。但是，它的確提出了一個重要的問題：我們需要將內容放入我們正設計和

建構的頁面和視圖中，以便看其真正效果。畢竟，內容和設計需要齊頭並進。

我們經常只針對最佳情況設計。一切都整齊地排好。在新行中不會零零散散，沒有長單字被從中間切斷或跳到下面的行致留下空格。沒有標題跨越兩或甚至三行，更不用說那些太長的段落。

使用假內容進行設計很容易，或者至少較容易。用真實內容和為真實內容設計較不容易。但這就是我們創建線框和設計要的：內容將能進入其中。而當這發生時，它不應該破壞東西。它應該像手套一樣適手，或更合適的說法是：我們設計的內容和設計方式，應該像手套一樣合適於真實內容。

關於要在其中的內容，我會用 Lorem ipsum 搭配註釋。撰寫真實內容很困難，而且需要時間。如果我嘗試撰寫實際內容，那麼我在線框或原型中所寫的內容，將無疑會較多冗字，且不及我的文字撰稿人同事所寫的內容切題。它還要花我更長的時間。但這並不表示我沒有去考慮內容。我仔細計劃了頁面和每個模組應該講的故事，且加入近似真實內容的副本，以及關於我認為該副本應包含的詳細註釋。

你和你的產品團隊採用哪種方式處理你專案的內容，取決於你。無數的設計師和產品人員最終都自己寫副本，這沒有問題，只要它適用於專案且副本寫得好。重要的是，內容從一開始就被考量，且來來回回的內容修改過程影響著設計，反之亦然。一切都是連結在一起的，當談到產品設計中的良好內容時，一切都應出於某種理由而存在，就像在一個好故事中一樣。

說故事中主題和紅線的角色

當你思考一個故事及其含義（無論是書籍或電影）時，首先要想到的是情節——即故事中發生的事情，及其發生在哪個人物上。如果你更進一步並思考故事的**真正內涵**，那就是主題。

主題，是亞里斯多德說故事黃金法則中的第三條。Lexico 將主題定義為「在藝術或文學作品中反復出現或瀰漫著的一個想法」。雖然故事的主題，通常被用諸如**愛情**和**榮譽**之類的字詞來描述，就像《*Hornblower*》系列書籍那樣，用作家羅伯特・麥基（Robert McKee）的話來說：

> 一個真正的主題不是一個字，而是一個句子——一個清晰有條理的句子，表達了一個故事不能縮減的意涵…它隱含著功能：支配性構想型塑出寫作者的策略選擇。[1]

換句話說，主題，與故事的意義有關。它訴說著故事是關於什麼的，但透過「一個不同的體驗情境」（記者 Larry Brooks 所說）[2]，而影響著故事本身。

大多數故事都有多個主題。例如，在《哈利・波特》中，主題是關於善與惡及愛的力量，但也有圍繞友誼和忠誠的主題。你可能有一個主題貫穿整個陳述，還有一些主題僅出現在故事的某些章節或部分中。有力量的故事往往具有相互關聯、互補或對比的主題群。雖然主題可以很明顯，但也可以變得較細微和難以識別，

1 Robert McKee, Story: Substance, Structure, Style, and the Principles of Screenwriting (New York: ReganBooks, 2006).

2 Larry Page, Story Engineering (Cincinnati: Writer's Digest Books, 2011); Courtney Carpenter, 「Exploring Theme,」Writer's Digest, April 30, 2012, *https://oreil.ly/N7X8k*.

就像《蝙蝠俠：開戰時刻》中一樣，其以一個人在自我認同和雙重性中掙扎為特點。[3]

即使故事的作者沒有明確想過其主題，但大多數故事往往都有一個主題。主題與人性密切相關，幾乎沒有故事是不包含主題的；主題，可以被視為將陳述結合在一起的黏著劑。

試想一下，在所有好故事中，事情發生都是有原因的，且以一種或其他方式，一切都是連結在一起的。前段時間，我的伴侶 D 和我一起看了一部恐怖片。在其中一個場景，主要人物正從壁櫥裡拿某個東西，場景中還有兩個噴霧罐，不知何故我們就是知道它們會在之後發揮作用──確實，它們起了作用。正如我們在第二章中所討論的華特·迪士尼（Walt Disney），其以關注這些小細節而聞名。它們也是我父親作為作家真正享受的事物之一。

我父母小時候會讀給我們聽的一本書是 Åke Löfgren 和 Egon Möller-Nielsen 撰寫的瑞典語書《*Historien omNågon*》（某人的歷史）（圖 11-1）。該書的封面上有一個鑰匙孔，孔中有兩個眼睛從內向外張望，且在該書的第一頁上，出現了一條紅色的細繩。這條紅色的細繩貫穿整本書，引導根據發生的事件敘事，包括一個倒下的花瓶和透過一個開著的門。小時候，我會跟著那條紅線，期待最後會出現什麼，當它最後是一隻小貓時，我覺得非常開心。

3　Melissa Donovan,「What Is the Theme of a Story?」Writing Forward, October 15, 2019, *https://oreil.ly/DYgc_*.

圖 11-1

Åke Löfgren 和 Egon Möller-Nielsen 撰寫的《*Historien omNågon*》

雖然那個童年故事中的紅線是如實的一條紅線，但是在瑞典語中，我們稱紅線（瑞典語 *röd tråd*）為將敘事連結在一起的事物。它不是像前面童書中看到的那樣一條可見的線，不是在探索洞穴時可以跟著的那條引導線，也不是在希臘神話中特修斯（Theseus）在阿里阿德涅（Ariadne）的幫助下找到迷宮出口的標記線。都不是。這條紅線是一條看不見、貫穿其中的線。在修辭學中，它用作一種表達，指的是任何吟誦（特別是較長的吟誦）都應具有連貫性。在說故事中，它成為一個連貫故事的象徵，如果它不存在，或者當我們講一個故事或演說時忘記本來應該說的主軸，我們稱之「失去主線（瑞典語 tappat tråden）」。

在傳統說故事中，此紅線或貫通線，用來連接到故事的情節或主題。它也可以用來連結人物，並構成一切事物如何連結的更大更重要部分。正如製作人 Barri Evins 所說：

> 從大到小各種選擇，將主題用作你的「決定者」，是一個強大的工具。它使你能夠將主題注入故事的各個方面，從而創造出豐富而具共鳴的閱讀體驗。[4]

練習：說故事中主題和紅線的角色

思考一下你看過的電影或最近看過的書，它的主題是什麼，或其中的紅線是什麼？

產品設計中主題和紅線的角色

在產品設計中，我們在開始時通常會對所要進行的事物有一個想法。此概念希望能在開始進行任何 UX、設計或開發工作之前，可以獲得進一步發展和被明確定義的策略所支持。在最好的情況下，一條紅線貫穿所有（圖 11-2）。或許我們甚至已經開始發展體驗目標（如第九章所述）以及設計原則，其可幫助我們表達出體驗應有的樣子和感覺。這些工具開始連結專案的各個部分。如果進行中的專案確實運行良好，我們也開始發展內容策略。隨著專案的進展，UX、設計、內容和開發之間的這種相互告知、提供資訊的關係開始展開。如果沒有，我們可能會發現自己在開始時、甚至是結束時，處於以下情況：在內容被好好考量好之前，就已完成 UX、設計和開發過程，最終導致有一個在紙上看起來很棒的網站或 app，但是當它成為現實時，變成一場絕對災難。

4　Barri Evins，「The Power of Theme，」Writer's Digest, August 17, 2018, *https://oreil.ly/tDdHr*.

圖 11-2
產品設計中
的紅線

擁有一個或多個每個人都絕對清楚的主題,是良好產品設計的基本。沒有一個主題,本質上每個事情都在進行,但最後的交付物和體驗可能會變成一場災難。人們常常會在 UX 設計開始時抗拒同時搭配內容策略,更不用說在 UX 設計開始之前。這種抗拒導致你不清楚必須加入內容的大方向、如何加入以及其原因。就像一個好故事中,每件事都事出有因一樣,產品設計中所要加入的所有內容也應有一個好理由,因為它要有連結、或者至少應該如此。這種連結也使傑出的產品設計和內容,與好的或普通的產品設計或內容有區別。

借助體驗目標和設計原則的幫助,我們可以確保在我們設計的整個體驗中,都存在著經過仔細思量和規劃的紅線 —— 即使我們的紅線不像我童年時代的書中那樣可見,或者其連結不像那部恐怖電影中那樣明顯。

練習:產品設計中主題和紅線的角色

想想你的產品或服務,識別出產品體驗的首要主題。

在傳統說故事中發展故事的方法

從你選擇的方式開始到你開始進行撰寫過程，有各式各項撰寫腳本或書籍的方法。有些作者和編劇將簡單地坐下來就寫作。其他的則使用大綱來幫助敘事和寫作過程。在某種程度上，如何進行的方法，將取決於撰寫腳本或書籍是如何產生的。

對於一些書（像本書）來說，作者通常會被要求整理出大綱，以幫助出版商評估該書是否（事實上）適合他們。對於作者來說，這也是一種很好的方式，有助於思考和建構他們的想法。在 O'Reilly 連絡我要寫這本書之後，我按要求列出本書的綱要。一些作者發現綱要非常有用，而另一些作者則發現綱要限制甚至阻礙了他們的寫作過程。

當你搜尋有關如何寫作的建議時，例如如何寫作小說，所得的建議通常是，坐下來寫。一個名為 The Write Practice 的寫作部落格，建議你在盡可能短的時間內撰寫出草稿：「如果是短故事，用坐著的一段時間；如果是小說，則一季（三個月）。[5] 在撰寫這個最初草稿時，顧問們建議你不要太擔心情節或綱要。一旦你知道你有一個故事要講，這些就會出現。該最初草稿的目的，很大程度上是一個發現過程，你可以在其中釐清你實際擁有什麼。許多作家會寫三個或更多的草稿：

第一個草稿

> 這通常是概略的草稿，有時也稱為「嘔吐草稿（vomit draft）」。這不是用來與任何人分享的。這是你自己的草稿，而且這可幫助你弄清楚自己在寫什麼。

5 Joe Bunting,「Ten Secrets To Write Better Stories,」The Write Practice (blog), *https://oreil. ly/1U1s3.*

第二個草稿

　　雖然它趨於更細緻，但並非為了精美。在第二個草稿中，你
　　進行了主要結構性更改，並闡明情節和人物，或你非小說類
　　書籍的構想。

第三個草稿

　　這是為了精美的一個草稿，且根據 The Write Practice，樂趣
　　始於此。

雖然這適用於本書是如何出來的，但其他人可能不同意這種方
法。還有一些爭論是關於作者是否應該擔心於識別出主題：有些
人說要在寫出第一個草稿後，而其他人則說主題是不可或缺的一
部分，應該在整個故事發展中呈現。有人會說，不管你寫書的過
程如何進行、你是否以人物導向或一個主題導向、或者你是否有
一個清晰結構，都不重要──只要你寫，且驚奇故事最終會出現
就好。

發展你的內容和產品體驗故事

對於產品設計，如何撰寫故事的方法，等同於如何定義該產品實
際應該是什麼，以及該產品應包含的內容和功能。第六章指出，
一些專案是由大方向導向，而不是人物的需求。在電影中，等同
於特定場景或使用最新特效，將故事推向特定方向。只要能引起
目標受眾的共鳴，你如何得出你的故事或你的產品構想就無關
緊要。

不幸的是，通常很多產品達不到預期效果，是因為設計和開發的
產品並非基於實際使用者需求的優先順序。或者，雖然想法很
好，但是專案缺乏清晰的資訊結構和內容策略來實現它，並以對
使用者有意義的方式為使用者提供所需的內容類型。

許多在 Photoshop、Illustrator 或 Sketch 中創建出的漂亮網站或 app 只待開發，但最後成品完全看起來不像的專案太多了。這不是由於開發不佳。在大多數情況下，這是由於缺乏內容規劃、創建和治理，再加上設計團隊與負責創建或增加內容的人員之間缺乏協作。無論網站或 app 在外觀設計上有多出色、構想有多好或多符合研究結果，如果網站或 app 中實際包含的內容不符原先的設計，則一切皆枉然。

就像大綱和定義出的主題將幫助一些作者規劃出他們的書，並幫助出版商評估這些書的適宜性和可以提供的價值一樣，有多種工具和方法，產品團隊應使用來幫助規劃和評估網站或 app 的價值。其中三個方法是網站地圖、卡片分類和內容計劃。

除此之外，本書也包含從傳統說故事來的方法（例如第五章中的索引卡方法），其可幫助你規劃出整體敘事，並從段落、場景和情節中識別出體驗的不同部分。我們在第九章介紹了體驗目標，這些目標有助於定義產品體驗的主題，並且在上一章中討論了主要情節和從屬情節。所有這些，再加上我們習慣使用的工具和方法（例如網站地圖），可以幫助提供參考點和架構，以確保我們的產品體驗有一個主題貫穿其中，並用作導引產品體驗故事發展的北極星。

關於主題和發展產品故事，說故事教給我們什麼

要講述一個精彩故事，你需要知道你在說什麼，並要考量你的聽眾是誰。第五章將情節描述為你要告訴聽眾什麼、在何時；定義出你產品體驗的情節，將有助於更理解完整的端到端體驗。在傳統說故事中，就坐下來寫作而不是準備完整的大綱可能會有一些好處。但是對於產品設計來說，我們冒著過於專注於細節（例如特定畫面）才對大方向有完整了解的風險。透過運用第五章介紹

的其中一種敘事結構方式，你將有堅實基礎以繼續內容策略和資訊架構。在 UX 設計上，它是關於在對的時間、在對的裝置、提供對的內容，這也要首先擁有對的內容。就像 Joseph Phillips 在 GatherContent 部落格上所寫的那樣，「內容策略很大一部分實際上與內容本身無關。這是關於人。」[6]

識別你的主題

記者 Larry Brooks 認為，概念、構想、前提和主題之間存在著重要區別。他說，這些用語通常會被交替使用，但是它們被以錯誤的方式使用，因為他們是不同的。他以 Alice Sebold 所著的《蘇西的世界》（Oberon Books）為例，說明四者差異如下：

構想

　　要說一個關於天堂是什麼樣子的故事

概念

　　讓一個已經在天堂的敘述者陳述出故事，然後將其變成謀殺之謎。或者，如果作為一個問題提出：「如果謀殺受害者因其案件尚未解決，而無法在天堂安息，並選擇參與幫助她的親人走出來？」

前提

　　「如果一個 14 歲女孩無法在天堂安息，並且意識到她的家人亦無法在世上安息，是因為她的謀殺案尚未解決，所以她進行干預以幫助發現真相並為愛她的人帶來平靜，從而讓她繼續前進？」

6　Joseph Phillips,「A Four Step Road Map for Good Content Governance,」GatherContent (blog), October 1, 2015, *https://oreil.ly/vIQcr*.

主題

　　這個故事意涵是什麼？

Brooks 表示，構想永遠是概念的一部分，而概念又是前提的一部分。使某個東西成為概念的是限定物。這個限定物可以用「如果…會怎樣？」主張來表達。透過簡單地加入這個，你打開了一個故事的門。然後，當你將一個人物丟入攪和後你就有了前提，以此類推到概念。在《蘇西的世界》例子中，這是透過將英雄的探險加入「如果…會怎樣？」主張來完成的。另一方面，主題完全不同，且提出故事對你意味著什麼的問題；它讓你思考和感覺到什麼？這都關於你的故事與生活的相關性。[7]

如何進行

根據 Brooks 的說法，從非文學意義上，一個概念仍然可以被稱為一個構想，這與我們有時在產品設計中交替使用概念和構想非常吻合。一個構想也可能來自主題的領域，就像一個產品的構想可以來自諸如財務計劃這樣的主題一樣。正如作者可能並不總是清楚其主題是什麼一樣，在產品設計中同樣如此。The Writing Forward 部落格提供了有關發展主題的以下要點：

學習識別出主題

　　在觀看電影和閱讀小說時識別出主題，因為這將幫助你更好地將主題帶入自己的作品中。

不要有壓力

　　當你完成第一個草稿時，通常主題會自動出現。

7　Carpenter，「Exploring Theme; 探索主題」Larry Brooks，「Concept Defined, 概念定義」Writer's Digest《讀者文摘》，November 22, 2010, *https://oreil.ly/ENHEp*。

強化主題

當你識別出主題後，列出可以交織入從屬情節的相關主題。

確認你的作品

列出你故事中的所有主題。

無論你是否由一個明確定義好的主題開始，或是在開始探索和定義產品或服務時才開發它，都沒有太大關係。重要的是你有一個主題。

練習：識別出你的主題

拿一個你喜歡的電影或最近看過的電影，並識別出以下：

* 電影的構想是什麼？
* 電影的概念是什麼？
* 電影的前提是什麼？
* 電影的主題（們）是什麼？這個故事是什麼意思？

現在，請用你的產品或服務做同樣的：

* 你產品或服務的構想是什麼？
* 你產品或服務的概念是什麼？
* 你產品或服務的前提是什麼？
* 你產品或服務的主題（們）是什麼？這個故事是什麼意思？

探索心智模型

我們作為產品和 UX 設計師的工作之一，是確保對的內容以適當次序出現，且進行適當的結構化和標記化，以便我們能容易且合理的找到。這不僅應基於需求，而且還應基於心智模型。我們和我們的使用者，每天在生活中都會組織資訊和東西，不用特別思考。某些分類只是憑感覺或覺得合理，而其他則是我們已經慣用的。確保我們滿足這些期望，是建構和組織我們已定義出內容的關鍵。而其中一個用於組織資訊最著名的工具是**卡片分類**，此方法可用來幫助定義或評估網站、app 或平台的資訊架構。

但這不僅是要確保資訊和內容的標記和組織是否有理。在進行並定義我們的內容和資訊架構時，我們應該評估我們所定義出的結構，是否能說出使用者期望中的故事。我們在本書前面（特別是第五章和第十章）介紹的工具，提供給我們一個很好的起點，了解使用者進行體驗的不同步驟和順序。但是，正如我們在第三章中介紹的那樣，如今的使用者旅程很少是線性的，也不是從我們如此精心設計的起點開始。這意味著我們需要思考整體頁面和視圖之間的總體敘事、其中個別頁面和視圖中的敘事，以及它們如何融入整體體驗，不管使用者何時或如何在它們上面結束。

練習：探索心智模型

在你為產品體驗的每個部分，發展你產品故事和內容時，請思考以下：

- 內容是否符合使用者的心智模型？
- 你是否按照你使用者的期望清楚地命名了內容和分組？
- 你是否按照你使用者的期望對內容進行分組？

總結

雖然我們每個人都會對我們的工作方式和提出我們產品的想法有不同偏好，但是擁有一個流程或策略還是好的。流程提供給我們一個可依循的結構。由於任何專案的開始通常都是混亂的（無論是關於產品設計，還是寫一本書、劇本或電影劇本），流程（無論形式多簡單）都可以幫助確保我們在對的路上且留在上面。

第五章將情節定義為你要在何時告訴觀眾什麼。主題和故事發展的角色則是關於定義紅線、或貫穿線，將場景的各個部分連結整個產品體驗，然後發展內容策略和資訊架構以配合。

正如本章所述，在所有好的故事中，事情發生都是有原因的，而我們設計的產品和服務的所有內容也應有其原因。為了實現這個，我們必須確保我們所做的一切和所說的一切，都能清楚為什麼以及如何引用該內容，從而與使用者產生最佳共鳴。

多重結局冒險案例故事和模組化設計

每位運動員一頁

我最難忘的專案之一，是我在 2011 年與一個非常能幹的團隊一起做出英國廣播公司（BBC）倫敦 2012 奧運網站。我們的工作是與 BBC 奧運團隊的其他成員一起工作，為每個運動員、每個運動、每個國家／地區和每個場館各創建一頁網頁，當然會有後續結果和比賽時間表。這是一個龐大的專案且實程非常緊迫。我是其中國家／地區、場地和運動員頁面團隊的一員。

特別是在運動員頁面上，要確保他們適合每位運動員，這是一個挑戰。我們為運動員定義的網頁樣板必須能夠適用於像是 Usain Bolt，他曾參加過奧運並贏得獎牌且很可能在該次倫敦奧運上也贏得獎牌。有關於他的新聞報導很多，且在有關他的國家和他所參加的賽事的其他報導中也都提到他。另一方面，有一些運動員則永遠不太可能贏得獎牌，且很有可能在倫敦奧運也不會贏得任何勝利。其中一些可能來自運動員很少的國家，以至於可能沒有關於他們或他們國家的新聞報導。上述只是我們所處理的一些複雜性之一。

當我們開始進行 BBC 奧運專案時，BBC 體育的重新設計專案正結束。我們必須在 BBC 體育已定義出的核心樣板中進行，但是在準則範圍內，可以自由選擇我們要顯示什麼模組，以及（在某種程度上）在什麼地方顯示。當時這是 BBC 的第一個動態建構專案，透過保持核心樣板一致、並為何時顯示各種內容模組和變化設置規則，我們能夠設計和建構出適合每個國家／地區、運動、場地和運動員的東西。這不是一件小任務，而更是一件不可思議的任務。

這絕對不是一個簡單的專案，但是它透過最小化變化並具有明確定義規則而使一切成真。BBC 涵蓋的廣大範圍、數量龐大的各種年齡的網站訪問者、數位和科技的理解，以及對奧運及其運動的興趣和知識，使得該專案成為一個令人著迷的專案。

從那時起，科技發展迅速，更多的裝置進入市場。我們現在正處在客製和個人化體驗上特別具可能性的時間點上。作為體驗的作者，我們有能力為特定使用者量身定制故事，根據他們是誰、他們身處何處，他們知道什麼、我們對他們的了解、以及他們在其旅程中所處位置。這種獨特性極具力量，開啟了設計和提供可幫助使用者日常生活的體驗的可能性，也能提供愉悅時刻。它也提供了極大的可能性，尤其在多裝置環境中進行模組化設計時。由於沒有兩個使用者旅程是相同的，他們的背景故事、需求、憂慮等都略有不同，因此我們也有機會讓使用者選擇他們想要的體驗。這類似於 CYOA 的書籍。

CYOA 書籍和模組化故事

當你思考線上體驗的本質，會發現這不像傳統的線性故事，它們更像是遊戲書。遊戲書（也稱為 CYOA 故事，因《多重結局冒險案例》（Choose Your Own Adventure）系列於 1980 年代和

1990 年代風行而稱之）包含著多個故事線和多個可能結局。在 Bantam Book 出版的《多重結局冒險案例》系列中，故事是用第二人稱寫的，而讀者扮演著主角的角色（圖 12-1）。在閱讀幾頁後，他們會面臨兩個或三個選項是主角可能採取的行動。根據該選擇，讀者將向前或向後跳到特定頁面，在該頁面上他們將面臨更多選擇，所有這些選擇都將決定情節結果並導引至結局。可能結局的數量不等，早期故事有多達 44 種可能結局而後來的冒險故事中只有 8 種。

圖 12-1

Edward Packard 著的《時光暗道》（*The Cave of Time*），Bantam Books 出版的《多重結局冒險案例》系列中的第一本書

CYOA 也使**超文字小說**興起，其是電子文學作品的一種形式。在超文字小說中，使用者透過點選超連結，從故事中的一個節點移到故事的下一個節點。超文字小說有時也用來指傳統非線性文學作品，其中內部的參照提供一種互動式敘事。總體來說，也可以用**互動式小說**（IF）一詞，雖然它也指的是整個介面只能是文字或文字附帶一些圖片的一種冒險遊戲。

所有這些變體或 CYOA 的重點，是它們允許使用者參與在故事中。與小說不同，看小說的讀者是被動的，作者已決定了陳述的順序，而 CYOA 的故事（像游戲）使讀者能夠主動、作出人物選擇以及故事將如何展開。從這個意義上來說，CYOA 故事的讀者

變成了「使用者」而不只是「讀者」。他們負責主掌他們想要如何體驗該故事，這使 CYOA 與產品設計的情境非常相似。

CYOA 和產品設計

CYOA 故事中的多個故事線、決定點和可能結局，類似於使用者體驗我們產品和服務的方式。正如我們在第三章中介紹的那樣，使用者將越來越從我們創造體驗的中間進入，而不是一開始。任何頁面通常都具有一個以上的 CTA（無論是主要的還是次要的），當你點擊或點選該 CTA 時，會將使用者帶到體驗中的其他頁面或視圖。就像在 CYOA 書籍中一樣，此動作可能會將使用者帶到之前的頁面或視圖（例如，首頁）或之後的，根據我們計劃使用者理想的瀏覽方式。但是，在產品設計中，我們都需要確保故事線和體驗仍能提供，不管使用者初次來到時落在哪裡、及隨後他們點選或點擊什麼。

第十章以主要情節和從屬情節形式介紹了分支敘事，第十一章則強調了解你要講的故事和確保紅線貫穿其中的重要性。CYOA 為產品設計帶來了一個很好的隱喻和框架，來思考我們設計的現在有些混亂的體驗。慢慢地，我們應該要能夠讓使用者決定產品體驗故事應如何展開。

在 CYOA 書中，其內容是被規劃過的，以便不同的故事線組合仍可成立。雖然其與我們設計的產品和服務的入口和出口點的各種可能組合，及兩者之間的可能旅程範圍相比，變化較少，但定義這些變化的需求同樣在產品設計中可見。在 BBC 奧運專案中，我們沒有直接參與為不同頁面（例如運動員頁面）定義規則和可能的內容變化。與大多數事情一樣，產品設計理想上應該是跨專業的協作。重點是，團隊中的某人應負責確保對內容透徹思考且對的「規則」有被設定出來：關於展示什麼、在何時何處展示、

展示給誰。這樣一來，體驗都可以在各種情況下發揮作用，且無論使用者做出什麼選擇，敘事都可以合在一起，就像 CYOA 書一樣。

練習：CYOA 和產品設計

想想你自己的產品或你定期使用的產品，請思考使用者體驗你產品的方式的三種可能變化。請依以下思考：

- **他們來自哪裡**？這就是他們的進入點；例如，他們點選了在推特 feed 中看到的連結。

- **該入口點將他們帶到何處**？這是他們與你產品的第一個接觸點；例如一篇文章頁面。

- **他們在旅程中的哪裡離開 / 停留**？這是他們的出口點；例如一個註冊帳號頁面。

產品設計中的模組化案例

當你思考 CYOA 故事如何被建構時，你會看到它們是由多個部分組成，就像網站和 app 頁面以及視圖。當 2011 年我們做 BBC 奧運網站時，響應式設計還不是很普遍，但是即使如此，我們採用了模組化方式進行設計。我們採用這種方法來讓頁面動態地發佈。無論是為了建構動態頁面或是簡單的響應式網站，以模組化方式進行設計，都必須對內容和功能的呈現方式標準化，並確保內容可以在盡可能多的裝置上顯示。

網站設計師兼顧問 Brad Frost 寫道：「讓你的內容去任何地方，因為它將去任何地方。」[1] 我們還未到達「任何地方」的地步，至

1　Brad Frost,「For a Future-Friendly Web,」Brad Frost (blog), October 2, 2011, *https://oreil.ly/lqubX*.

少不像在諸如《關鍵報告》之類的多部電影、以及《玻璃構成的一天》等概念影片中看過那樣流暢、無縫的方式。如 Urstadt 和 Frier 所寫，不難想像未來將會是什麼樣的；困難的部分正要取得進展。[2] Frost 寫道，雖然我們無法保證未來的一切，但我們可以確保我們所做的越面向未來越好，而其中一部分就是確保設計可以在盡可能多的裝置上使用。

Intercom 產品資深副總 Paul Adams 說，未來的 app 可能位於背景，將內容以卡片的形式推送到中心體驗。這些 app 可能更像是通知，而不是像今天的作法——每個 app 都必須各自開啟。[3] 正如 Adams 提到的那樣，卡片 / 紙牌已經成為設計中的一大模式。從 Pinterest 到 Google Now，卡片 / 紙牌都可以用來傳送「一口大小」的內容，且其模組化設計的好處是可以在各種裝置上顯示。你也可以輕鬆想像這些卡片 / 紙牌在智慧鏡子、互動式表面、汽車內裝、窗戶、較小裝置上的樣子，如我們在電影《雲端情人》中看到的，甚至是某些裝置原型、及紋身，允許 UI 顯示在我們的皮膚上。

我們正看到的發展（像是通知的詳細視圖、智慧手錶和手機上的 Glance），只是未來將看到的許多東西的初探。Twitter Cards 和 Facebook 預覽也讓我們一瞥網路和 app 可能的未來。雖然它們目前仍太多限制，並需要內容所有者從一些預先定義好的樣板中進行選擇，但它們觸發了一個有趣的想法，即我們逐漸將內容設計為可使用在任何它會去的其他地方，而不只是我們自己的網站和 app。

2 Urstadt, Frier,「Welcome to Zuckerworld.」

3 Paul Adams,「The End of Apps as We Know Them,（我們所知道的應用程式的終結）」Inside Intercom (blog), October 22, 2014, *https://oreil.ly/T3UCw*.

The Grid 嘗試使用其 AI 網站建構器來做到這一點（圖 12-2）。
該網站將根據你定義的樣式規則以及最適合裝置和內容的，自動
調整你增加的內容。[4] 雖然在撰寫本文時，The Grid v2 無法使
用，The Grid v3 正開發中，但它提供了網站和 apps 將來如何被
建構的初探。

圖 12-2

The Grid 的部分早期頁面視圖

想像一下從任何網站獲取任何連結，並將其貼到另一個網站，而
原始連結附帶的內容會自動採用新網站的形狀和形式。這實質上
就是 Facebook 預覽和 Twitter Cards 在做的，以非常基本的方
式。我們在各類以卡片為主的設計中看到的資訊，例如那些在

4 Frederic Lardinois,「The Grib Raises $4.6 Million for Its Intelligent Website
 Builder,The Grib 為其智慧網站建構器籌資了 460 萬美元」TechCrunch,
 December 2, 2014, *https://oreil.ly/IU8Xh*.

Google app 中、及先前用 the Grid 創建的網站，都是相似的。但是，使用 Google cards 時，不需要有連結。顯示的資訊可以是基於零碎數據／資料、feed 或 API call。這種內容的易變性使我們設計的內容更進一步複雜化，因為我們失去更多控制，像是使用者如何第一次遇到它、體驗它、與之互動以及它如何被展示。此外，我們現在也越來越多地為 VUI 設計，並且在某些情況下，使用者根本沒有可見的 UI。但是，即使在這些情況下，介面也與模組化有關，不只是 VUI 一次回傳一個結果，而是因為從這裡開始，使用者作出決定如何前進。

據我們所知，網站和 apps 可能仍會存在好一陣子，但是我們越來越只進行部分體驗而非全部體驗的事實，是我們在設計中必須考量的。從說故事和內容策略的觀點來看，此改變更加重視要了解我們內容會被體驗的情境（如我們在第七章中討論的）。這種模組化也關於它如何訴說，及構成故事的一部分搭配從其他apps 和網站來的內容。

裝置之間始終存在差異，差異包括在某些情況和位置被使用的適合性（或不適合），以及在我們日常生活中所扮演的角色。但是，有了明確定義的內容策略、清楚的頁面和模組樣板、以及有條件的「如果這則那」的規則來啟動動態發佈，我們將處於非常棒的位置以提供體驗和內容，不僅可適用於更多種類和尺寸的裝置，也可適用於更多不同和獨特的使用者。具體地，這是一個我們可以更好地講述引起使用者共鳴的故事的方式。

需要專注於建構組件而不是頁面或視圖

在我們向使用者講述這個故事之前，我們還需要在內部和任何客戶面前講述它。過去，我們一頁呈現一個視圖。無論我們有一個線框或是精美的 JPEG，我們可以確實向客戶和內部利害相關者

説出他們網站看起來怎樣，及各瀏覽器之間存在一些差異。這有點像在書本或手冊中翻閱和展示圖片。2007 年第一款 iPhone 推出時開始有改變。我們開始優化行動裝置的體驗，主要是使用客製行動網站。將行動視圖增加到圖片中後，「一個視圖」就消失了，市場上出現的裝置越多，網站的樣子就變得越多樣化和不同。

隨著維護客製行動網站所面臨的挑戰和成本增加，並且隨著使用者期望無論裝置為何都能找到相同的內容和功能變成常態，我們開始採用不同的設計。我們不再關注頁面，而是開始關注那些建構出頁面的組件或模組。模組化設計和模式庫已經存在了多年，嘗試要簡化設計和開發工作，並確保呈現給使用者的 UI 更一致。它在 2010 年以後變得越來越是「一回事」[5]，與響應式設計一起。如今，透過模組和模式庫進行模組化設計，已成為人們廣泛討論和使用的。

當你使用模組化設計時，每個部分都有其目的，且是構成更大東西的一部分，但也可以調整。作為響應式網站的起點，我們應意圖使核心內容和功能保持相同，又確保我們可以依裝置和螢幕畫面調整。雖然我們的體驗還不如 John Underkoffler 在《關鍵報告》中的願景那樣流暢，但在響應式設計中，內容會隨著裝置流動並調整。

Paravel 的網頁設計師兼創始人 Trent Walton 談到這種流動，是我們作為設計師和開發人員需要去協作的事情，並將其稱為內容編排。這是一個美麗的説法，用一種可愛的方式描述了我們的工作。就像美麗芭蕾舞表演的編舞家一樣，我們需要帶領內容片段的移動，以便，如他所說，「預期要呈現的訊息可以留在任何裝

5 Erin Malone, 「A History of Patterns in User Experience Design，」 Medium, March 31, 2017, *https://oreil.ly/ikWIe*.

置上、不管是何尺寸」。透過一種稱為內容堆疊的方法論，我們定義出在各種裝置和螢幕尺寸上內容的次序和優先順序，及在遇到我們定義的斷點時，它應如何重流到我們定義的新排版中。無縫地。為了使其有作用，我們需要在模組中運用模組。

以模組化方式處理 UX、設計和開發階段，是我們將能確保內容可以流到盡可能多的裝置上（無論現在的或未來的）的關鍵。這也是設計和建構中最值得做、最有效的方式，且這是確保我們可以使用動態發佈作為提供內容的一個方式關鍵。這使我們設計的內容可以起作用，但更重要的是，我們因此可以確保它對我們每個使用者都起作用，無論他們來自哪個進入點、他們之前曾看過或做過什麼、以及無論他們決定選擇下一步要去哪裡。與所有產品設計一樣，尋找視覺化這些複雜事物的方法也是很有價值的，這裡我們回到 CYOA 有助於激勵產品設計流程。

選擇為基礎的故事中的常見模式

正如 Curt Vonnegut 和 Christopher Booker 識別出故事中的典型形狀和敘事結構一樣，CYOA 書籍和其他可選擇故事和遊戲的典型模式，也被進行了各種分析。遊戲創作者 Sam Kabo Ashwell 識別出一個八種模式和結構的不詳盡清單。許多作品將直接落入其中一種模式，但其他作品可能涉及多種模式的元素。[6]

6　Sam Kabo Ashwell,「Standard Patterns in Choice-Based Games, 基於選擇的遊戲中的標準模式」These Heterogeneous Tasks (blog), January 26, 2015, *https://oreil.ly/wL0Yf.*

時光洞

時光洞模式是最老、最明顯的 CYOA 模式，包含廣泛的分支
（圖 12-3）。此類 CYOA 故事的故事情節往往相對較短，每種
選擇都會導致不同結果，不會重返故事線。這種模式強烈地鼓勵
讀者重新閱讀故事。

這種模式與產品設計有很多相似之處。這種模式具有多個結局，
就像產品設計中有多個結尾和出口點一樣。有些是不好的（紅色
標記），就像產品體驗的某些結尾是不快樂的一樣。雖然讀者將
重新閱讀故事，但他們可能會錯過很多內容，就像網站的使用者
可能會被吸引並只查看該網站部分內容一樣。一個主要區別是，
在「時光洞」模式中，使用者做出的所有選擇都大致具有相等的
重要性，但在大多數產品體驗中並非如此。

圖 12-3

時光洞模式

傳統說故事中的這種模式的例子包括 Edward Packard 創作的
《時光暗道》（Skylark Press 出版）和《甘蔗島》（Vermont
Crossroads Press 出版），以及 Emily Short 創作的遊戲《黑暗與
暴風雨的入口》。

長手套

相對於時光洞模式，在長手套模式中的中心線較長而不是寬，
而分支的結尾不是死路、回頭、就是重新會合於中心線（圖 12-
4）。一些分支有多個結尾，但是在這些情況下，它們通常源於
讀者必須做出的一個最終選擇。

圖 12-4
長手套結構

由於長手套結構通常會講述一個中心故事，因此可以採用類似於
線性故事的方式來創建它們。大多數讀者也都會遇見大多數的重
要內容，且通常對他們而言，他們很明顯處在一條受限的路徑
上。因此，側枝的呈現非常重要。在此類 CYOA 故事中，長手套
模式可以營造一個危險或困難世界的氛圍，其不確定性包含沿著
某一個分支走可能會走向死路、一個錯誤答案、時光倒流、堵塞
的路徑、或僅是一些風景細節。這種不確定性自然不是我們在創
建大多數產品體驗中試圖要引起的。但是，此模式與較線性的產
品體驗具有很多相似之處，例如任務為主的應用程式，其中的錯
誤會以死路表示，就像長手套模式中的「死路」。

傳統説故事中的長手套模式的例子有：Doherty Associates 創作的《魔域：磷蝦之力》（Doherty Associates 出版）和 Megan Stevens 創作的遊戲《我們的制服男孩》。

分支和瓶頸

在分支和瓶頸結構中，故事會分支出去但經常重新會合，通常圍繞故事所有版本共享的共通事件進行（圖 12-5）。此結構與長手套結構不同的原因在於，它很依賴狀態追蹤：過去選擇和行動的記錄會被追蹤和使用，來決定接下來要呈現的內容。如果沒有任何狀態追蹤，那麼你很可能是長手套模式。

圖 12-5

分支和瓶頸結構

CYOA 中的這種模式通常受限於時間，並被用來反映讀者／人物的成長，使讀者能夠創造出一個相當不同的故事，同時仍保持著一個相當可控的情節。

通常，分支和瓶頸故事開始時往往具有非常相似的故事線，而為了之後的可狀態追蹤，它們必須是夠大且包含足夠時間的。這是為了積累需要發生的改變，在可能展示這些反映在故事線中的改變結果之前。這類似於產品設計中，需要足夠關於使用者看過和互動的使用情況和對的數據資料，以便能提供情境式的、量身定制的、個人化的產品。

分支和瓶頸模式的一個例子是《女王萬歲》遊戲；這種模式也是 Choice of Games 公司和 non-IF 遊戲的指導原則。

探險

在探險模式中，根據使用者做出的決定形成了獨特的故事線分支（圖 12-6）。這些分支往往會重新會合於很小量的獲勝結局，通常只有一個，又每個分支都具有一個模組化結構和緊密成群的節點。通常無法原路返回，而重新出現是很常見的。探險結構往往很大，且包含某種形式的狀態追蹤，否則就是它們做的不好。

緊密成群的節點造成以多種方式處理一個群集內的單一情況，且存在很多的相互連結。但是，由於陳述通常是零散的或片段的，因此故事的某些部分可能不會對整體產生任何影響。這是我們在產品設計中越來越常看到的事情，可能的進入點數量一直增加，但沒有特定接觸點對產品體驗本身有很大影響，雖然每個接觸點用訊息傳遞和所需 CTA 相互連結。

圖 12-6

探險結構

探險結構類別包含一些最大的 CYOA，且非常適合涉及目標導向的探索之旅和那些注重設定的故事，因為它們喜歡依照地理來組織而非依照時間。這種結構的例子有 Steve Jackson 和 Ian Livingstone 的《戰鬥幻想》遊戲書系列。

開放地圖

在*開放地圖*結構中，節點之間的行進是可逆的，從而創造出一個靜態地理和一個可供讀者無限探索和遊玩的世界（圖 12-7）。雖然時間仍然起作用，但這種模式是由地理構成的。這裡的地理通常就是字面上的地理意義，且依賴於大規模的狀態追蹤（包含外在的及秘密的）來讓陳述前進。

圖 12-7
開放地圖結構

此模式通常用於模仿預設樣式語法 IF，並且陳述傾向於步調慢且較無指向性。讀者有很多時間可以探索那個世界，而通常他們花費較少的時間來推進故事。想到產品設計，這類似於具有社交本質的產品。最初在註冊之前需要了解平台。但是，此後的主要重點是越來越熟悉該平台。當這種情況發生時，對內容和平台包含各個部分的探索將接手，而體驗的陳述則慢下來。

傳統說故事中這種結構的一個例子是 Caelyn Sandel 和 Carolyn VanEseltine 的《化學與物理學》。

分類帽

在分類帽結構中，故事在遊戲初期就大量分支，也大量可重會合，當確定使用者被指派到哪個主要分支時，通常將其轉成「分支和瓶頸」結構。通常這些主要分支是非常線性的，有時看起來像「長手套」。有時它們是毫無選擇的直路徑。在決策點上，分類帽結構於早期遊戲和瓶頸非常依賴狀態追蹤。

由於前期具有「分支和瓶頸」結構又後半段較具線性結構，「分類帽」結構的遊戲是在寬度上較開放並在深度上較線性的折衷。通常，讀者對故事的展開方式有很大的影響。雖然它會讓人感覺

似乎所有選擇都會導向同樣的線，作者可能有時最後必須寫出數個不同遊戲。

傳統講故事中的這種結構的例子是視覺小説《片輪少女》（四葉遊戲工作室）和遊戲《神奇化妝》。

浮動模組

浮動模組結構僅可用於電腦作品中。在這種結構中，雖然可能有零星的細枝和分枝，但沒有樹木、沒有中心情節、也沒有貫通線。取而代之的是，讀者會以隨機或因狀態與模組相遇。

在這種結構中，作者很難對先前的事件做出假設，而且通常這也是作者難以掌握的結構。為了使「浮動模組」結構起作用，它需要大量的內容，否則趨於變成線性結構。當涉及到遊戲機制時，這些主要是向讀者展示統計數據。

迴圈和成長

在迴圈和成長結構中，敘事圍繞某種迴圈中心線轉，一遍又一遍地循迴並返回同一點上（圖12-8）。然而，由於狀態追蹤，每轉一圈有可能會解鎖新選項，而其他則會關閉。這種模式非常普遍，且能與許多其他模式共存。

圖 12-8
迴圈和成長結構

在「迴圈和成長」結構中，強調世界的規則性，同時仍保持敘事動力。通常有某種正當理由，關於為什麼敘事要重複，而這些部分通常與讀者進行例行活動、參與穿越時光、或進行任務有關。由於這種結構的規則性，許多這樣的故事都涉及對停滯或限制的奮鬥。應用於產品設計，此結構類似於任務為主的應用程式和軟體與線上銀行的例子。從傳統說故事來看，Simon Christiansen 的《時間困境》和 Anya Johanna DeNiro 的《日光室》是一些例子。

練習：可選擇故事中的常見模式

想想你自己的產品，哪種模式最符合該產品體驗的敘事結構？

CYOA 結構中的關鍵原則，應用到產品設計

前面的 CYOA 結構和隨附圖表，遠比實際作品要小和簡單得多（圖 12-9）。但是，它們所闡明的，例如典型的故事形狀（如第九章所述），是各種 CYOA 故事類型的基本模式。這些為理解、定義和進行各種類型的 CYOA 故事提供了基礎。

雖然總會有例外，但是這些 CYOA 模式有助於識別一些關鍵原則，可以引導作者如何最好地使其 CYOA 故事有用，並提供激發想像力的靈感。一些原則也特別與產品設計相關。

The Cave of Time (Edward Packard, 1979)

圖 12-9

時光洞模式（上面）和《時光暗道》書籍的路線圖（下面）[7]

分支敘事

CYOA 故事的主要要務之一是**分支敘事**，其構成從故事節點及讀者的後續選擇。在某些情況下，故事具有主要和次要分支，但在其他情況下，故事的任何分支都一樣重要。

7 Sam Kabo Ashwell，「CYOA structure: The Cave of Time（CYOA 結構：時光暗道）」These Heterogenous Tasks (blog), August 5, 2011, *https://oreil.ly/Jvdaf.*

應用於產品設計

雖然所有 CYOA 故事都必須從一個中心點出發，但是使產品體驗如此複雜的原因是，它們可以在任何地方開始和結束。此外，使用者可以在任一點選擇去任何其他地方，透過我們在體驗中精心定義和設計的 CTA、也基於其欲望。前進的旅程中可能包含使用主導覽、在網站或 app 上搜尋，甚至完全離開。

我們的工作是盡可能地定義和設計產品體驗敘事的分支，在使用者有利的情形下，以這種方式讓使用者保持在軌跡上。我們的目標不僅是為了讓使用者停在我們的網站或 app 上，也不是為了互動率數字，而是提供實際價值並盡可能地引導使用者，即使這意味著從我們的網站或 app 離開。

練習：分支敘事

對你的產品或服務，定義出以下：

* 產品體驗的主要分支是什麼？
* 是否有尚未仔細考量的分支？
* 你如何做才能使分支敘事更清楚？

中心線

某些 CYOA 結構（例如長手套）圍繞著中心線建構。其他則具有較多的分支結構，但在某些情況下，這些分支又可以擁有自己的中心線。

應用於產品設計

在大多數產品體驗中，至少在開始時，仍然有一個主軸的分支。第十章定義了主要情節和從屬情節；從屬情節的種類包含替代旅

程、不快樂旅程和分支旅程。在這裡，CYOA 故事中的某些分支導致的死路最類似於不快樂旅程，而重會合的分支最類似於替代旅程。

無論我們定義的產品體驗中具有哪種類型的主情節和從屬情節，都應始終存在著一條紅線，這樣的貫穿線可連結所有。有時它在產品敘事中連結較緊密，而有時卻較無關聯，不管怎樣各個部分之間仍然存在清楚的連結。

練習：中心線

對於你的產品或服務，貫穿體驗敘事的中心線或紅線是什麼？

故事節點

雖然部分 CYOA 結構沒有中心線，但確有結合故事分支的節點，讀者可以從這裡進行選擇。這些**故事節點**構成了故事線的骨幹，並構成了 CYOA 敘事難題的重要組成。即使它們不直接透過線性陳述連結，但它們以不相關的方式彼此連結。如果你更改 CYOA 故事中的一部分，這可能會影響其他地方的故事節點。

應用於產品設計

在產品設計中，總是有一些體驗的關鍵部分將所有綁在一起。要能夠看到這些關鍵部分，以及如何融合所有事物，是 CYOA 故事和產品體驗設計的關鍵。當我們談到模組化設計和模式庫時，我們經常談到主要模組和模組變體。

一個簡單的例子是一個英雄模組，當使用在首頁上時有一定的排版，而使用在次要頁面上時則會略有不同且較不那麼「英雄」的排版（例如，僅顯示標題和 CTA，但在首頁上還會再加上說

明）。此外，一些關鍵模組可以一次又一次地重複使用，它們構成了頁面和視圖的較大部分，且這些模組在推動使用者體驗向前進上發揮了重要作用。相關貼文就是這樣的例子。

正如更改 CYOA 故事中的某些內容可能會在其他地方產生影響一樣，通常更改一個使用在頁面或視圖中的模組中的某些內容，也可能（非自願地）更改另一頁面或視圖中使用同樣模組的某些內容。這將我們帶入下一個原則，即相連性。

練習：故事節點

對於你的產品，請思考以下：

- **產品體驗中的關鍵點是什麼？**可回想第五章中的情節點以及開始和結束場景。
- **識別出構成你產品頁面和視圖的一些主要模組。**將它們視為有助於推動產品體驗敘事的故事節點。

相連性

為了使 CYOA 敘事起作用，某東西需要將故事節點與其他節點相連、將讀者與節點相連，否則故事會碎裂。Kabo Ashwell 識別出的許多結構都具有高度的相連性。其中一個與產品設計最相關的是「探險」結構，它提供了多種方法來處理單一情況。

應用於產品設計

這種相連的結構類似於我們在產品設計中處理的多個入口點：通常在同一頁面或視圖中存在許多路徑。此外，在產品設計中，所有事物都是相連的。就像相連的故事節點一樣，用於講述產品故事的每個模組，都透過該模組的相同用法，與產品體驗的其他部分以及更大整體相連。一端的更改可能會影響體驗的其他地方。

此外，為了確保你的內容模組拼圖不會在最終有太多碎片，一般作法是在對內容、使用者和業務有意義的地方，重複使用相同的模組模式、頁面或視圖排版。

練習：相連性

想想你自己的產品，是什麼將產品體驗的各個部分連結起來的？

狀態追蹤

為了知道接下來應該告訴讀者故事的哪一部分，甚至推進故事，許多 CYOA 結構都依賴狀態追蹤。接著，為了使狀態追蹤起作用，CYOA 故事本身必須夠大以留出一些時間去通過，以便所需的更改可被做出來。

應用於產品設計

由於我們現在在產品設計和行銷中看到的趨勢，使狀態追蹤特別重要。如本書前面，特別是第三章所述，越來越多機會使用數據資料作為產品體驗的一部分，來提供更多價值給使用者。為了使它起作用，我們需要知道要查看什麼數據、以及接著該內容會造成什麼。

隨著物聯網、智慧家居、聊天機器人和 VUI 的發展，我們將越來越習慣於在我們對談的介面上使用更自然的語言，而這些體驗將感覺更加私人的。「一鍵式」期望的興起（能提供輕按一個按鈕即可訪問所有內容），這也有助於提高使用者對在需要時獲得所需東西的期望。立即滿足是一個潮流，不久這也將開始超越我們的網站體驗，超越現今已存在的。

用動態發佈來產出客製體驗的可能性，在某種程度上與 CYOA 書籍非常相似，只是倍增。幾乎在體驗的每個關鍵點上，都有機會提供給使用者與他們特別相關的內容。這並不意味著我們所有人都會在同一網站上擁有完全不同的體驗，而是根據我們在哪裡、和我們在那個時間點使用什麼，為我們量身訂製我們看到什麼、及看到多少。

練習：狀態追蹤

想想你的產品，提供一些如下的例子：

- 現在狀態追蹤如何被使用，如果有用的話。
- 它如何（更／不同地）被用來為使用者增加價值。
- 它如何（更／不同地）被用來為業務增加價值。

浮動模組

如前所述，「浮動模組」結構對於作者來說真的很難成功完成，也只有電腦的作品才有可能實現。浮動模組僅在「浮動模組」結構中被提到，因此這並不是一般性的原則。不過，在產品設計的背景下提出這一點很重要，因為它反映出我們越來越必須思考產品體驗的方式。

應用於產品設計

如本章前面所述，逐漸地我們必須準備將我們的內容會去到任何地方、使用者來自或去向任何地方。隨著越來越多產品體驗不是發生在我們目前習慣的傳統頁面或視圖上，我們將需要將產品體驗想成是分支敘述，由故事節點和高度相連的浮動模組組成。雖然我們依然能夠（甚至是必須）透過產品體驗可能主要情節和從屬情節，視覺化和定義這些分支敘述，但我們將無法定義所有可

能的變化。且這不是必要的。但是，擁有一個處理這類新型體驗的框架，將極大地使我們受益，而這也是我們可以從 CYOA 故事如何進行，獲得一些啟發之處。

練習：浮動模組

想想你的產品並思考浮動模組的隱喻，提出一些以下的例子：

- 產品體驗的哪些部分可以作為浮動模組來體驗？
- 這些浮動模組可以存在哪裡或在哪裡被體驗？（例如，作為 VUI 的一部分、作為一個卡片展示在社群媒體上、在 feed 上）。

產品設計可以從 CYOA 中學到什麼

CYOA 書籍的核心構想是使用者可以選擇故事展開的方式。當然，它基於預先定義好的選項，但是接下來發生的事情仍然掌握在使用者手上。雖然我們試圖設計出我們使用者在產品和服務上應走的路，但幾乎總是由他們來決定何時何地開始、何時何地結束。自然地，會發生一些死路，在那裡使用者遇見錯誤或不清楚介面造成停止，而不會繼續在其旅程上前進，但總的來說，這都基於使用者的選擇：他們將如何、以何次序、何時何處體驗我們的產品或服務。

正如本章到目前為止所討論的，CYOA 與產品設計之間存在一些相似之處和共同挑戰。一些挑戰是相同的，而採取的一些方法也同樣可以應對這些挑戰。

識別出分支敘事

在 CYOA 故事中，基本概念對接下來將發生的事情，為讀者提供預選好的選擇。在某些情況下，選擇的機會將較少，而在其他情況下，選擇的機會將較多，就像產品設計一樣。

我們在本書前面介紹的大部分內容應有助於識別出分支敘事。使用第五章介紹的情節來進行，並使用類似索引卡的方法，將有助於識別出產品敘事從哪裡開始分支。一旦你開始進行旅程和流程，再查看第十章中介紹的主情節和從屬情節，便會增加更多細節。但是，在某些情況下，敘事分支處的機率較相等（或不相等），類似於讀者在 CYOA 故事中所做的選擇。分支敘事的一個例子，是我們使用機器學習和動態內容來交換元素、整個模組、或者在某些情況下的整個頁面，根據使用者之前所做的（或未做的）主動和被動選擇，以及根據數據。Bots 和對話介面也是體驗的分支敘事（基於使用者所做選擇）的主要例子。

應用於產品設計

在產品設計中，我們並不總是採用系統性方法來識別體驗的不同分支。但是，運用關鍵部分可以幫助你識別分支並定義出相關體驗。講者 Cassie Phillipps 概述出分支故事的四個面向，並建議你按以下順序進行：[8]

故事

> 確保你有一個有意義且具有影響力的故事，不會因為提供過多選擇而分心，因為這會減慢故事的進度並傷及最終結果。相反地，聚焦於從綱要開始，使故事足夠鬆散可更改，但同時又夠緊湊以使你知道故事的節奏是可行的。應用到產品設計上，我們必須確保清楚體驗敘事應該是怎樣，且確保我們不會讓體驗的使用者因太多選擇而困惑。

8　Cassie Phillipps,「All Choice No Consequence: Efficiently Branching Narratives, 萬無一失：有效地分迷敘事」Game Narrative Summit, 2016, *https://oreil.ly/qdV2A*.

分支

你的主要分支應導向場景或人物的變化，由於所做出的選擇。分支還可以提供達成相同目標的不同方式。識別分支的兩個方法，一是從主要衝突或目標回推，二是對場景進行重新排序。應用於產品設計時，它特別適用於查看體驗是否仍能有效，如果使用者以某種隨意方式瀏覽；例如，在產品頁面登錄而不是首頁。

對話

在有意義的故事分支中，對話會使其有差異。由於注意力很短暫，因此應盡可能簡練。此外，為了進一步敘述，人物應擁有獨特的聲音，對話中的關鍵部分應連結至明確的後果和目標。

選擇

當談到分支敘事中呈現的選擇時，這些通常可以在角色的可能反應中找到（例如，他們會已 X、Y 或 Z 回應嗎？）。其他選擇呈現出來的地方是人物的特質，例如態度，以及不可避免的後果。要創造選擇需要注意細節，包括給予每個選擇適當的權重、確保每個選擇都有明確的結果，以及避免不好的選擇。不好的選擇可能具有以下特性：

○ **錯的**——玩家角色立即取消該選擇。

○ **糟的**——故事呈現出的與解讀的意義不同。

○ **模糊的**——玩家並不完全理解該選擇。

相同的指導原則可以應用於產品設計上，尤其是 bots 和對話介面。關於選擇的第一個部分通常可以在人物反應中找到，這是一個有用的部分，請牢記並連結到對產品體驗的情感反應。

內容視覺化和敘事分支化

作為 CYOA 書籍的讀者，要追蹤你從哪裡來可能相當困難。在重新發行的《多重結局冒險案例》書籍中，Choiceco 出版公司提供了故事隱藏的敘事結構圖（圖 12-10）。每個箭頭代表一頁，一個圓圈代表一個決策點，正方形代表著結尾。[9]

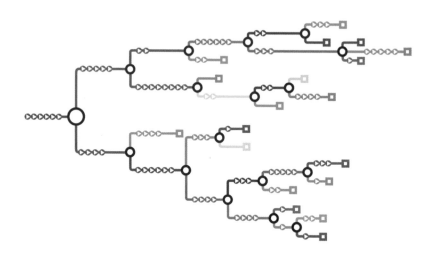

圖 12-10
CYOA 書籍《*The Case of the Silk King*》（絲綢之王的案例）中的隱藏敘事結構，由 Chooseco 提供

9 Sarah Laskow,「These Maps Reveal the Hidden Structures of 'Choose Your Own Adventure' Books,」Atlas Obscura, June 13, 2017, *https://oreil.ly/rNO2C*.

這些視圖不僅很好看，還顯示出各書籍的結構不同，而有時讀者在一個決策點將可能會有兩個、三個甚至只有一個選擇。多年來，像 Kabo Ashwell 這樣的粉絲和部落客都在建立這樣的視圖。另一種方法是去視覺化不同分支所導致的結尾類型，這正是電腦科學家 Christian Swinheart 所做的（圖 12-11 和 12-12）。

圖 12-11

Christian Swinehart 所做的視圖，其中 CYOA 書中的每一頁都根據所提供的選擇數量、和結尾的好壞進行了顏色分類（*http://samizdat.co/cyoa/*）

圖 12-12

Christian Swinehart 對 12 本 CYOA 書籍進行了視覺化處理並排列，其中最老的書籍在最上面，這顯示較新書籍的結尾數逐漸減少（ *http:// samizdat.co/cyoa/* ）

應用於產品設計

本章前面介紹的許多結構依據狀態追蹤程度的多少，來識別出故事的下一部分應該是什麼。在產品設計中，特別是當包含動態元素時，擁有將一個模組替換成其他的準則是關鍵。此準則可能代表著只要更改了一個模組，則其餘產品故事保持不變。也可能是產品體驗從那裡分支出來，基於跟使用者有關的數據、以及他們所採取（或沒有採取）的行動。

當我們仔細思考並計劃我們設計體驗（網站、apps、bots、語音的或實體的體驗）的內容時，我們可以從 CYOA 汲取很多並視覺化這些故事。那些從事於複雜軟體或網站的人都知道，流程圖對於定義和設計各種可能性多麼有益。軟體或體驗越複雜，確保所有可能發生事件有被捕獲就越需要且越有價值，包含使用者可能做什麼、到系統如何反應（像是錯誤訊息和頁面）。

總結

使用者進入、進行中以及離開我們產品的旅程，變得越來越非線性，且通常從中間開始，而不是從我們以前認為是開始的首頁開始。因此，確保不管怎樣 UX 都可行的需要，越發重要。

正如本章所述，分支敘事將始終存在於產品設計中，就像它們在傳統説故事中一樣。隨著裝置和相連處數量的增加，我們設計的複雜性也在增加，但是機會也同樣在增加。雖然我們想要這樣想：我們可以控制使用者如何從體驗的一部分移到另一部分的方式，但是我們能做的最好的事是欣然接受失去控制。使用者可以自由選擇他們如何互動、與什麼互動，而我們確保無論他們的選擇是什麼，體驗都可以發揮作用。

CYOA 的故事告訴我們關於讓使用者定義故事講述方式的力量和美好，並向我們展示了清楚選擇內容有助於確保體驗故事得以融合。在將複雜事物視覺化、及看體驗的各個部分如何融合在一起上，CYOA 還提供有用的參考。它也可以幫助我們，根據使用者是誰、他們的情境、以及他們目前經歷過產品敘事的哪一部分，來定義接下來要顯示什麼內容、或要顯示什麼模組，而不是都用預設的。

在下一章，我們將介紹如何使用說故事，將所有這些內容整合到頁面和視圖中，從而向使用者講述一個清楚而有價值的故事。

[13]

應用場景結構於線框、設計和原型

不適合「折線以上」的東西

我在 Dare 公司任職的頭幾年，我們經常與客戶對話，以獲取「折線以上（*Above the Fold*）」的內容。「折線以上」最初用於指報紙頁面的上半頭版部分。衍伸至網頁上，它指的是網頁無需滾動即可看到的、包含最重要內容的部分。我們所有的線框上都有一條漂亮的虛線，表明「折線」可能在哪裡，既可以幫助我們，也可以避免客戶提出問題。它奏效了，但通常問題仍然會被提出，更多是關於折線以上適合什麼。這些對話不僅在 Dare 發生。無數討論也在許多文章和部落客文章中看到，雖然當時我沒有參加任何 UX 聚會或研討會，但我相信在那裡也進行了許多討論。

曾經，趨勢是設計出不會落在折線下的網站。它們僅向下延伸到瀏覽器螢幕畫面底部的範圍，所有內容都將放在螢幕畫面的可見區域。在這些專案中，不會有關於折線的任何討論。取而代之的是，我們會討論左和右導覽列以及大畫布樣式的網站，頁面幾乎就像是一個大平面，而你只要上下左右移動調整。但是，逐漸地，越來越多的研究表明，使用者確實會去滾動頁

面，雖然如此，折線仍然是很重要要去考量的，只是所有內容不必然要在折線之上。

隨著 2007 年 iPhone 和 2010 年 iPad 的問世，正好是折線以上區域縮小之際。我們也開始看到一種新的轉變，使用者很少從頁面開頭一直瀏覽到頁面底部，而是他們會瀏覽中間部分並花較多時間在底部。與大多數事情一樣，其原因以及如何變成這樣涉及了多個錯綜複雜的因素。這綜合了，拇指輕拂即可輕鬆一路滑到底部，同時我們開始在行動視圖底部放一些導覽連結，以解決原可顯示在上方導覽空間的減少。同樣重要的是，在桌機和行動裝置的頁面底部使用「更像這樣」形式的內容變得越來越普遍。

同時，這些開始建立使用者之間學習行為的模式。隨著他們在頁面底部發現越來越多有用的內容，人們對同樣模式會出現在其他頁面上的期待也漸增。使用者期待的越多，我們提供的越多，則一直累加。結果是，當你查看有關使用者現在如何與較長頁面互動的報告時，焦點仍然在頂部，而不是慢慢朝頁面尾端移動，雖然我們現在看到在那裡的活動有增加，頁面中間的活動較少。

隨著響應式設計的引入和一頁式網站的濫觴，許多設計師和一些客戶對折線的關注不復存在。今天我們仍然看到許多網站的大部分內容都在折線下。自動填滿瀏覽器視窗的全幅圖像變得很流行，並導致頁面重量增加。特別是在許多新創企業中，引領體驗的是大大的陳述，且重點是第一印象和「哇」的反應，而不是能夠在折線以上找到最關鍵的內容或功能。

然而，折線的爭論和重要性仍然存在。雖然我們當中的許多人以及客戶和內部利害相關者，現在對使用者確實會去滾動頁面較有信心，但我們仍然需要確保我們有編排好頁面的故事。我們應該吸引使用者進入，讓他們明確知道折線下方還有更多內容，然後保持他們的注意力，並引導他們到我們和他們想去的地方。我們

需要編排每個頁面的開始場景、以及該場景的其餘部分將如何演出，以及連結到故事中的其他場景。

場景和場景結構在說故事中的角色

在傳統說故事中，場景被認為是故事的基礎。在一個場景中，人物將演出並對發生的事件、他們到訪的地方，以及遇到的人作出反應。就像電影中的較大段落一樣，一個場景是由開始、中間和結尾組成，並且應該集中在明確的張力點上，以使故事向前發展。

在定義你故事的場景時，將它們想成是「從一個事件到另一個事件的完整動作流」是很有用的。[1] 從一個場景到另一個場景沒有大量時間流逝或躍過。人物很可能會從一個地方走到另一個地方沒有破壞場景，且當你以電影或電視的角度來思考它時，相機就只是跟著走。有時，作者會陷入決定某事物應該是一個或兩個場景的困惑——是否一個很小的時間差或地點變化會構成一個新場景，還是可以被視為一個場景的一部分。一般建議是，如果它感覺像是同一場景，則應將其視為同一場景。另一個思考一個場景構成的有用方法是，在一個場景中某事物要改變，則場景結束時該事物已改變。

這些改變再次表明，每個場景都應該有一個開始、一個中間和一個結束。就像其他故事一樣，你講述該場景故事的順序將影響其被感知的方式，以及故事的其餘部分如何結合稍早場景和隨後場景。[2] 定位一個場景的方式取決於它在故事中的位置。也取決於

1　Ali Luke，「What Is a Scene?」Aliventures (blog), March 21, 2016, *https://oreil.ly/wplr9*.

2　Martha Alderson，「7 Essential Elements of Scene + Scene Structure Exercise,」Jane Friedman (blog), August 29, 2012, *https://oreil.ly/2iEqT*.

你所寫的故事類型以及故事長度。小說家 C.S. Lakin 提供了以下關於一個故事應包含哪類場景的準則：[3]

- 開始場景應樹立你的承諾並富含所有人物。這是你要介紹背景故事的地方。

- 中間場景應帶入衝突並提高賭注。這也是轉折應該發生的地方。

- 高潮場景應建立一個具吸引力的高潮。這些場景可能較短，且充滿動作和情感。

如果作家在場景中掙扎，或者場景就是不起作用，通常不是因為對話不佳或設定說明不足。而常常是由於場景結構和缺乏步調所致。在本章的後續部分，我們將探討規劃和建構場景的方法。

練習：場景和場景結構在說故事中的角色

想想你最近曾讀過的書，或者看過的系列或電影：

- 什麼場景脫穎而出？
- 你為什麼將它們定義為場景？
- 場景的開始、中間和結尾是什麼？
- 造成變化的張力點是什麼？

場景和場景結構在產品設計中的角色

當我們思考產品設計中的場景時，這很貼近於把它想成我們產品或服務的頁面和視圖。這些是我們產品故事的基礎。雖然場景無疑可以包含特定時間和設定（其中與產品體驗相關的行動發生）

3　C.S. Lakin,「8 Steps to Writing a Perfect Scene—Every Time,」Jerry Jenkins (blog), *https://oreil.ly/UWewi.*

的外部因素，但在本章，我們將使用與產品體驗的頁面或視圖相關的場景，並且僅關注在螢幕畫面上的部分。至於螢幕畫面之外發生的，我們已在第七章中提過。

如第五章所述，場景是一個故事的部分基礎，小於段落和幕，但大於鏡頭。

以下是我們定義這些基礎的方式：

幕
　　一個體驗的開始、中間和結束

段落
　　生命週期階段或關鍵使用者旅程，取決於你從事於什麼

場景
　　一個旅程或頁面／視圖中的步驟或主要步驟

鏡頭
　　一個頁面／視圖的元素或一個旅程的詳細步驟

設定
　　產品體驗發生的環境和情境

很多時候，當提到我們展示給使用者和客戶的頁面和視圖時，事情會有些相反。總部位於紐約的網路和開發機構 Kanz 在其部落格中寫道：「我們在錯誤的時間以錯誤的次序，出售資訊給人們，」[4] 導致體驗既令人困惑又不知所措。就像傳統說故事者有時掙扎著定義一個場景（更準確地說，是它從哪裡開始、在哪裡

4　「Cinematography in User Experience Design,（使用者體驗設計中的電影攝影藝術）」Kanze (blog), *https://oreil.ly/HI718*.

結束），在產品設計中我們有時也掙扎著定義一個頁面要包含什麼內容，還是要放在另一個頁面。有時我們會包含過多內容，造成給使用者帶來一個困惑的頁面體驗。有時我們包含的內容太少，導致使用者單擊或點擊比必要更多以獲取更多內容。正如 Kanz 所說，我們並非總是在對的時間呈現對的資訊。

就像場景結構在傳統說故事中很重要，它在產品設計中也同樣重要。一個線框或設計，無論高或低保真度，總是可以講述一個故事。這應該是一個有啟發的故事，無論使用者追求什麼，它明確地幫助使用者在實現其目標的路上。當我們沒有弄對資訊層次時，我們也無法讓故事正確。在這種情況下，將頁面和視圖視為迷你故事也很重要。每個頁面或視圖都將有一個開始場景，設置出使用者來到時的新頁面。當他們向下滾動時，它們會經過中間場景和結束場景。

接下來，我們將探討場景和場景結構與產品的頁面和視圖的關係。

[NOTE]

在本章中，我們談到線框、設計和原型，但當我們所指的東西應用於這三個時，我們指的是頁面或視圖。

頁面或視圖的故事

在本書的前面，我們談到了電影中的段落與產品設計（例如，使用者旅程）的關係；其作為迷你故事，內含三幕。這概念也可應用於線框、設計和原型上。所有頁面或視圖共同構成一個故事，而每個頁面或視圖將成為那個故事的一部分。但是，每個頁面或視圖本身也以一個開始、一個中間和一個結尾來講述一個故事。

就想想在電影和電視連續劇中，開始場景的作用（我們在第五章中已經提到過）。就是這個場景對接下來是什麼「設定了場景」。

在產品設計中，每個頁面或視圖的開始場景就是使用者在折線之上看到的。這是你頁面故事的開始。不管使用者從哪裡來，這就是他們第一眼看到的。這個開始場景設定了對頁面其餘部分的期待、以及使用者將如何評斷該頁面。這看起來是他們要尋求的東西嗎？這看起來有趣嗎？他們想要找更多嗎？

頁面或視圖其餘部分的工作，是引導使用者瀏覽內容並找到對的平衡。正如尼爾森・諾曼集團的 Xinyi Chen 所寫，「相關資訊是「訊號」，而無相關資訊是「雜訊」。」[5] 任何 UX 設計師或視覺設計師的目標，都是要確保在內容和頁面設計方面要能高訊號低雜訊，以及 CTA 能顯示出如何繼續旅程。就像第五章中的《海底總動員》例子一樣，我們講故事的方式將影響聽眾對故事的理解以及從故事中的所得。在本章的後續部分，我們將介紹如何定義你頁面的敘事結構，以及如果你除去所有樣式後，為什麼去測試並思考頁面是否仍能講述故事是有益的？

練習：頁面或視圖的故事

想想你自己的產品或你定期使用的產品，思考其首頁：

- 該頁面應該告訴新使用者什麼故事？在不看頁面的情況下進行此評估。
- 該頁面應該告訴既有使用者什麼故事？這次，看著頁面。

5　Xinyi Chen，「Signal-to-Noise Ratio，」Nielsen Norman Group, September 9, 2018, *https://oreil.ly/0uO-V*.

折線以下的故事

我們傾向於將注意力集中在我們和使用者會立即看到的事物上，以至於當使用者開始往下移動頁面時，我們忘記我們有機會提供某些美好的、甚至可能是出乎意料的東西。在 2012 年夏天，我進行一個全球化妝品品牌網站的重新設計。新網站的其中一個目標，是去教育消費者選擇對的化妝品。

我們定義了一個內容結構：在產品方格中放置一定數量的產品之後，我們將提供簡短但好看的、與使用者正查看的產品類型相關的建議。我們也定義了一定數量的行之後，我們將使用全幅產品模組來拆解方格（圖 13-1）。定義這兩個方格的變化，是為了藉由捕捉使用者的注意力，並為他們提供繼續滾動以查看接下來是什麼的理由，來吸引使用者。

標題和導覽列			
圖像和頁面介紹			
介紹建議	產品	產品	產品
產品	產品	產品	產品
產品	產品	產品	建議
全幅產品特性			
產品	產品	產品	產品
產品	產品	產品	產品
產品	產品	建議	產品
頁腳			

圖 13-1

故意拆解
方格

當時我的老闆 Mark Bell 曾經在一段時期舉例瑞典的線上報紙（例如 Aftonbladet.se），作為提供瀏覽體驗的很好例子。當你滾動到新聞文章的末尾時，你不必點擊返回首頁；而是，該網站會自動再次顯示首頁，因此你就只要繼續滾動即可。

在某些情況下，例如新聞網站，這正是你想要使用者執行的操作：你希望將他們留在網站上、瀏覽並閱讀更多文章。在其他情況下，例如電子商務網站，你希望盡快推動他們通過購買漏斗（從發現到結帳），儘可能減少點擊和中斷。又在其他例子，你希望適時將資訊的內容或理想的內容連結起來到要顯示的頁面上。無論頁面的目的是什麼，我們都需要牢記頁面的流動和故事線。

《紐約時報》是第一個推出像「雪崩」這樣的互動內容報導的媒體（圖 13-2）。當你向下滾動頁面時，將透過使用視差滾動來引入故事的其他部分。這種方法建立了一個引人入勝的敘事，吸引你進入並讓你想要更多。

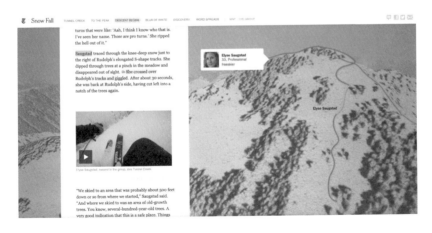

圖 13-2

互動新聞故事「雪崩」[6]

6　John Branch,「Snow Fall（雪崩）,」The New York Times《紐約時報》, 2012, *https://oreil.ly/gb0u_*.

這類體驗對於某些類型的內容非常有用，但是我們需要確保我們不會分散使用者對他們正嘗試做的事情、或我們希望他們做的事情上的注意力。當你開始進行你的頁面和視圖時，識別出這些目標非常重要。我們也應該定義出體驗目標，以幫助提醒什麼在何時重要、以及體驗應達到何種程度。定義頁面或視圖的目的，以及初訪和再訪使用者分別應能做什麼，這也很有用，我們將在稍後介紹。

作為指導原則，請思考**折線之上**是你頁面的開始場景。應用於傳統說故事，這種「場景」，需要抓住觀眾的注意力並吸引他們進入，以便他們繼續閱讀或觀看。這也是你在產品設計中應該思考的方式。**折線之下**是你所講故事的主要內容。確保這是一個令人興奮的故事、一個完整的故事，能夠在適當的時候吸引使用者，並與你希望使用者採取的期望動作，以及你希望引起的情感反應緊密結合。

頁面或視圖是故事的一部分

雖然最終產品的使用者一次只能看一個頁面或一個場景，但是我們建構頁面的方式，也應該幫助使用者創建一個關於該頁面或場景如何與其餘頁面相融的心智圖。不管這是他們體驗的第一或最後一頁或視圖，它都應包含足夠的內容以確保它不管作為故事的開始、中間或結尾都有用。

第三章描述了使用者旅程變得多分散，以及大多數使用者首次登錄我們網站時，僅有的情境有多少是他們點選或點擊連結所伴隨的內容。在大多數的案例，這將是他們在搜尋結果中看到的內容，或者是與其互動的社群貼文伴隨的內容。在這裡，回顧 CYOA 書籍（如第十二章所述）會有幫助，了解如何計劃敘事，以便無論使用者以何種順序體驗它都可以有用。

在第十章中，我們談到子故事和替代旅程。無論使用者在什麼頁面或視圖上，這些跳離點都應該對使用者是清楚的。我們應該幫助他們預測他們點選或點擊該連結或按鈕後會得到什麼，以及如果他們選擇返回或去不同部分或頁面會看到什麼。正如我們在第十一章中所談到的，在這裡演出使用者心理模型非常重要。

線框和 UX 原型的故事

我們在設計中講述的故事不僅針對目標使用者。在將設計傳達給使用者之前，我們所做的很大一部分工作就是在向內部和客戶講故事。向這些聽眾講述頁面或視圖的故事時，線框和原型扮演著重要的角色。

與傳統的講故事相比，線框類似於劇本。維基百科將劇本描述為一種獨特的文學形式；就像樂譜一樣，「它意圖是提供給其他藝術者表演來演繹，而不是作為一種完成品供其觀眾欣賞。」[7] 這同樣適用於線框。它們不應該直接反映出完成品，讓視覺設計師只對其「上色」。就像劇本如何描述著故事發生的場景並如何提供舞台指導一樣，線框描述了內容的層次結構。線框描述了內容的去向、預期的長度、特性和功能性等，以便幫助設計師和開發人員將其實現，也幫助著內部利害相關者和客戶。

第八章介紹了有時將故事板作為一種啟發來幫助定義電影的情節。在其他時候，它們被用作交付成果，以幫助說明該故事應該如何被講述和被帶出來。在這裡，我們可以汲取一些與原型的相似之處。原型是團隊用來測試互動和流動的一種方式，以助於型塑和定義產品體驗。原型還用作捕獲該產品經驗如何被訴說的工具。

7　「Theories on Writing a Screenplay,」Wikipedia, *https://oreil.ly/h3hD4*.

當談到線框和原型在你的專案中所扮演的角色和所訴說的故事時，決定性因素應是基於什麼對專案、團隊、客戶或內部利害相關者的幫助最大。我們如何使用它們、我們應做得多詳細、註釋和註解的數量，以及線框和原型要有多高的保真度，都應基於它們的目的。

將整個頁面或視圖視為故事的一部分，以及將其本身作為故事來思考，為頁面或視圖故事的識別和定義奠定了良好的基礎。但是，我們可以從傳統說故事中汲取更多具體的經驗教訓，而這就是我們接下來要討論的內容。

一個場景的元素

關於一個場景應該包含什麼，根據你是在寫小說、腳本或劇本，有各種定義。即使在相同的形式內，定義也有所不同。作者 Jane Friedman 提到一個場景有七層：[8]

時間和設定
 第一層，讓讀者知道「何時」和「何處」。

戲劇性動作
 第二層一點一點地展開。

衝突、張力和 / 或懸念
 這嵌在第二層中，雖然不必將衝突公開，但必須被呈現出來。

人物
 故事的核心是人物的情感發展，且這激發了行動。

8 Alderson,「7 Essential Elements of Scene + Scene Structure Exercise.」

主角的目標

這是第五層，著眼於人物希望在場景中實現的特定目標。如果這個目標被清楚地理解了，觀眾就會開始有疑問：「他們會成功嗎？」

人物及其變化或情感發展

這是第六層，說明人物必須經歷的基本情感變化，以使觀眾保持興趣。

主題的重要性

這是最後一層，包含整個主題和你寫這個故事的原因。如果你在場景中使用的細節，與你想讓你的讀者從故事中所得的東西相符，那麼你已經為整個情節創造了意義和深度。

作者 Ali Luke 具有另一種觀點，並定義一個場景的元素如下：[9]

人物

至少有一個採取行動的人物。

對話

如果有多個人物，則應出現對話。

環境描述

他們在哪裡、周圍環境如何影響正在發生的行動和／或對話？

衝突或障礙

這導致了張力點。

9 Luke,「What Is a Scene?（場景是什麼？）」

情感上升或張力

讓情感建立在場景中，而不是從最高點開始。

結尾

以一個有力的結局來結束它，而不是讓它逐漸停止。

連結到下一個場景

這可以是當前場景的清晰延續，或較不直接的。

應用於產品設計

Friedman 和 Luke 兩人都提供了很好的參考點，我們在產品設計中可以此為鑑。Luke 的元素與產品設計最相近，幾乎可以直接應用於定義頁面或視圖的故事：

人物

這是你的主要使用者，也是即將採取行動（或不採取行動）的使用者。

對話

這是品牌訊息。

環境描述

這是任何頁面或視圖上呈現的隨附訊息和內容，用於提供情境和足夠的背景資訊，以幫助使用者做出與該動作有關的決定。

衝突或障礙

讓這種上升情感或張力情緒建立在場景中，而不是從最高點開始。

結尾

以一個有力的結局來關閉它，而不是讓它逐漸停止。

連結到下一個場景

這可以是當前場景的清晰延續，或較不直接的。

練習：一個場景的元素

使用 Luke 的場景元素清單，進行以下一個、兩個或全部三個的練習：

- 從你最喜歡的電影中選一個場景，並按照 Luke 的定義，定義出該場景的元素。
- 選一個與你的產品或你經常使用的產品相關的頁面或視圖，並使用適合產品設計的清單來定義該頁面或視圖的元素。
- 拿一個尚未設計出或建構出的頁面或視圖，並使用適合產品設計的清單來定義該頁面或視圖的元素。

有助於訴說頁面或視圖故事的元素

在產品設計中，很容易將組成頁面或視圖的基本模組，視為頁面的元素。當然，它們也扮演一個角色：我們如何使用和組合它們，以及我們呈現它們的順序，可以型塑出我們所講的故事。它們構成了故事的關鍵部分，可以拆分如下：

基礎

模組和組成模組的元素（例如，圖片、標題、文字、按鈕、表單欄位）

視覺呈現

> 它們是如何被帶出來的、它們如何被用於吸引人們關注頁面或視圖的某些部分，以及它們的美感告訴使用者什麼有關頁面、視圖和產品整體

但是，從傳統說故事中，有更多可以被視為是頁面或視圖的元素：

人物或使用者

> 任何指定的頁面或視圖都旨在我們要採取行動的特定使用者。良好的頁面或視圖應該有明確針對的對象和原因。

主要和次要 *CTAs*

> 正如一個場景應該包含到下一場景的連結一樣，頁面或視圖應該透過主要 CTA，提供一種清晰的方法來繼續，特別是到下一頁；以及透過次要和更多情境式 CTA 等較不突顯的連結前進。

關於如何定義頁面或視圖的故事，場景教了我們什麼

當作家開始進行其場景時，他們寫下來。這似乎很明顯，但這也是很簡單的事可應用於產品設計。這未必代表他們要開始寫真的故事。有很多「結構性」或計劃寫作，對於下一步的工作很有幫助，就像在設計中。

寫作有如此大的力量，而且正如我們所說的，每個頁面或視圖都講述著一個故事。講述該故事的第一步，是識別出故事的真正含義，以及誰是主要聽故事的對象。

以下七個方法是從傳統說故事中獲得啟發的，也是幫助定義頁面或視圖故事的好方法。它們是有條理的，因此可以作為逐步指南，也可以依照對你的產品、團隊和專案增加最大價值的方式單獨使用它們。

定義頁面或視圖的目的

根據 Jerry Jenkins 部落格上所寫，當你開始寫一個場景時，第一件應該做的事是用一兩個句子定義出該場景的目的。有觀點認為，一般建議用一個場景去推進情節、揭示角色或兩者兼而有之是好的，但這樣過於模糊。該部落格上說，你希望你的場景有強烈節奏，而不只是訴說，你要表現並創造出對主角的同理。你也想要確保讀者將繼續翻頁、閱讀更多內容。我們處理發生的事情並決定一個新行動，因此變成「行動 - 反應 - 處理 - 決定 - 新行動」。建議是，你應該寫出濃縮每個場景的各一個句子，而且如果你無法提出某一個場景的一個目的，則應該放棄它再提出另一個可行的。[10]

在開始繪製草圖或進行線框繪製之前，我會做某些非常類似的事。我已經把它變成一個習慣，總是從定義我要作草圖繪製或線框的頁面或視圖的目的開始。我往往於從總體陳述開始，然後進一步完善它，再細分首次訪問者和回訪者應該能做什麼，以及分別做行動版和網頁版。這樣一來，你不僅強迫自己明白為什麼需要此頁面及其主要目的，而且還必須仔細思考該頁面應滿足的需求、以及它們在行動裝置和桌機上可能會有何不同。

很多時候，UX 設計師和團隊中的其他成員都無法回答這些簡單的問題，無論是在開始線框繪製之前，還是在線框「完成」之後。而是，他們直接跳入草繪、畫線框、設計或原型設計。但

10 Lakin,「8 Steps to Writing a Perfect Scene—Every Time.」

是，這樣做會錯過重要步驟，而這很可能會使你陷入「只是做」的風險路上，而不是去搞清楚「為什麼」、「什麼」、「誰」和「如何」。就像將場景的目的寫出來，有助於提高清晰度一樣，在頁面或視圖上也同樣這麼做可以使自己更明白（圖 13-3）。如果你難以標出目的是什麼，那麼你需要做更多工作，不是把它定義出來，就是或許要重新思考整個頁面，就像 Jenkins 部落格的寫作建議一樣。

首頁 - 大

首頁的目的是：
溝通這網站是什麼
清楚引導使用者下一步去哪
以今天推薦什麼作為特色

圖 13-3
定義出頁面或視圖的目的

如何進行

最好的方法就是以任何最適合你的方式進行。你應該能就坐下來寫一兩句關於頁面目的的句子。但是，例如一些人認為在進行草圖繪製時進行會更好。因此，如果用草繪可以幫助你更好地理解，就進行草繪。

我喜歡在引言「此頁面 / 視圖的目的是」之後，寫一個要點清單。在大多數情況下，寫下來將有助於確保你清楚頁面應重點關注的內容，而不是讓你的想法被出色頁面排版主導。如果從草圖

或線框圖開始，請確保回頭查看你的視覺化，並能完成有關頁面目的的陳述。

練習：定義頁面或視圖的目的

拿一個你目前正從事產品的頁面或視圖，或你定期使用的頁面或視圖：

- 藉由完成以下句子來定義頁面或視圖的目的「此頁面／視圖的目的是⋯」，並在下面列出各個答案要點（見圖 13-3）。

對於已經設計或已建構好的頁面或視圖進行回顧，也是有用的練習。在這種情況下，請思考以下：

- 你能否從你能看到的頁面內容，清楚明確地闡明頁面的目的嗎？

識別出頁面或視圖應包含什麼，以滿足初訪和回訪使用者的需要

當你開始進行場景時，應該寫下三到七個要點，描述要發生的事情。這有助於確保你在場景中不會發生太多或太少事件。它也有助於確保你從開始寫場景時始終不偏離預期。[11]

我們應該在產品設計中使用類似流程。不需要識別出頁面上應包含的所有內容、功能和 CTA，就可以輕鬆地開始草繪、畫線框、設計甚至是建構。我們認為我們頭腦中所有這些要素都很清楚，但是當我們實際開始寫下這些內容時，通常不像我們所想的那樣清楚。留出時間針對初訪和回訪使用者，分別定義頁面或視圖應包含什麼，是一個有用的步驟，可幫助你確定頁面上應顯示的東

11 Luke,「What Is a Scene?」

西（圖 13-4）。與傳統說故事一樣，這也是很有用的練習去回顧查看，以便確保你保持在正軌上。

首頁 - 大

<u>首頁的目的是：</u>
溝通這網站是什麼
清楚引導使用者下一步去哪
以今天推薦什麼作為特色

<u>作為初訪者，我應該能：</u>
了解這網站是什麼
輕鬆找到我在尋找的

<u>作為回訪者，我應該能：</u>
快速找到方法回到我離開的地方
看我上次離開後有什麼新的

圖 13-4
包含初訪和回訪使用者需求

如何進行

我往往將其寫成兩欄（一欄用於首次使用者需求，一欄用於回訪使用者），並將其放置在目的敘述下。目的敘述之後用作所有東西的總體定錨，並總結頁面存在的原因。然後，我在各欄的最上面寫下：「作為初訪者，我應該能」和「作為回訪者，我應該能」。這類語言以及隨後描述初訪和回訪使用者應該能做什麼的要點，有助於我識別出他們的每個需求和優先順序。

拿一個你當前正從事產品、或定期使用的頁面或視圖：

- 透過完成「作為初次使用者，我應該能⋯」來定義初次使用者應能做什麼，並在下面以要點方式列出答案（見圖 13-4）。

- 透過完成「作為回訪使用者，我應該能⋯」來定義回訪使用者應能做什麼，並在下面以要點方式列出答案（見圖 13-4）。

此練習在回顧已設計或已建構出的頁面或視圖上，也很有用。在這種情況下，請完成前述的句子，然後根據你的答案評估該頁面或視圖：

- 該頁面或視圖是否滿足初訪者的需求？
- 該頁面或視圖是否滿足回訪者的需求？

識別出希望使用者應花在頁面或視圖上的時間

另一個定義你頁面或視圖的故事、決定要包含的內容和功能，以及創造其結構的良好指導原則是，明確知道關於你認為初訪者或回訪者在每個頁面上花費多少時間是好的。一個明確定義好的時間框架提供給你另一個檢查點，可以幫助你評估，你是否有支持使用者的直截旅程，還是有分散他們的注意力。

有時，一個計劃中的、或意外的停止是一件好事。但在其他時候，例如我們時間緊迫或有任務要完成時，這會變成是挫折，最好避免掉。在你開始定義和草繪內容之前，這樣做是一個很好的練習，這樣你就可以將其與頁面或視圖的目的和角色一起考量。

如何進行

使用者在頁面或視圖上實際花費的時間，將始終取決於多個因素，並且會根據他們對主題和產品的熟悉程度、對技術的了解程度等而有所不同。但是，與任何可測量的事物一樣，你可以使用一般的範圍。最有益的是根據首訪者和回訪者進行區分。

如果你的產品已經上線，而你正改進頁面或進行重新設計，則有用的出發點是查看時間的分析數據，會指出首訪者和回訪者平均在該頁面上花費的時間。大多數分析平台（例如 Google Analytics 分析），將允許你查看此數據。但是，最好在使用定量數據（例如分析數據）時，同時使用定性數據，這樣你才能洞悉「什麼」（定量）和「為什麼」（定性）。

使用者當前的行為可能不是理想的，也不是最佳的，因此在定量評估的基礎上補充定性見解，將有助於確保你了解驅動行為的因素。將分析結合如 Hotjar 這樣的工具一起使用，可讓你評估使用者會看哪裡，以及他們如何審視頁面，以一種較不溫和、偏頗的方式，可以幫助你評估當前頁面正在講述什麼故事，也許不是蓄意的。

如果你正在開發新產品，則可以查看來自同一產業中類似網站的數據，或者具有相同目的、非競爭者的頁面和視圖，這些可以提供良好的基準。不過，無論你是否要進行重新設計、改善或全新產品，建議你先嘗試自行定義所需時間。這是為了確保你不會太偏向某個特定方向或將其引向特定方向，而是將初訪和回訪者的目的、角色和需求記在你的腦海中。如果你真的不清楚一個好的指示性持續多長，請與未直接參與專案的人員進行內部測試，以幫助評估首訪和回訪者可能花費在網上的時間。然後，可以根據我們之前討論的基準數據，進一步完善這持續時間。

無論你採用哪種方式，建議你都將所需的時間以大概數字保留下來，而不是試圖精確至毫秒。關鍵是頁面上所需的時間，應根據頁面的目的和使用情境以助於作為參考點。此外，此估算值應有助於使產品設計團隊更加了解，設計如何影響使用者的導覽。

識別並排序出跨裝置和跨螢幕尺寸的內容

將內容用文字寫出來，並識別出應在每個頁面和視圖上顯示的內容，也是一個很好的方法，分辨出行動和桌機選項可能需要什麼。我經常建議那些參加我的工作坊或課程的人，寫下他們認為要用於桌機頁面和行動版視圖的內容，然後一個一個排序它們（並增加裝置，如果適用的話）。這是一種快速輕鬆地掌握優先事項、並確定你是否真的需要在行動裝置上使用特定內容的方式。作為起點，如果你在行動裝置上不需要有它，則可能在桌機上也不太需要有它（除非有確鑿的理由，因此為例外）。

如何進行

一旦你定義出頁面和視圖的目的，並查看初次使用者和回訪使用者應該能夠做什麼後，找出這些內容最簡單方法是，牢記前述內容，拿起筆和紙，在第一欄寫下使用者在桌機上所需的內容，並在另一欄寫下他們在行動裝置上所需的內容。在這裡，為你的使用者思考特定場景作為使用情境可能很有用，因為某些東西在行動裝置上具較高重要性。例如，當從桌機上查看餐廳時，使用者通常是為了提前計劃，因此當前位置可能不是優先事項；但是在智慧手機上尋找餐廳時，使用者更可能希望是在附近且正營業中。

練習：識別並排序出跨裝置和螢幕尺寸的內容

對於已經定義出用途的其中一個頁面或視圖，以及首次使用和回訪使用者應該能夠執行的操作，請定義出以下：

- 使用者在桌機上需要什麼內容？
- 使用者在行動裝置上需要什麼內容？
- 用號碼來排序出桌面內容的重要性，其中 1 為重要性最高。
- 用號碼來排序出行動內容的重要性，其中 1 為重要性最高。
- 比較上面兩個列表。如有必要，請研究如何調整行動或桌面視圖，使其最能滿足使用者的需求。

定義內容如何從較小螢幕畫面流到較大螢幕畫面

當規劃一個頁面的故事時，我們需要考量從上到下的流動，以及其中各段落和各模組如何組合成一個整體。就像我們在第十二章中談到的那樣，用 Trent Walton 的話來說，為了確保設定好的訊息在任何裝置上被傳達，我們都需要對內容及其從較大螢幕換到較小螢幕進行編排，反之亦然。在響應設計中，我們透過定義斷點（即排版從一個位置轉換到另一個位置的點）、及定義我們的內容堆疊策略（即內容如何在不同視圖中被「堆疊」）來做到。這是定義頁面或視圖敘述的重要部份。

作為起點，我們應保持核心內容和功能相同。但這並不是說你分別在桌機和行動裝置上傳遞的故事是完全相同的。例如，某個體驗中其位置扮演著關鍵角色，而你想在桌機上使用地圖指出某些內容。在桌面視圖上，你有足夠的空間來包含地圖和隨附列表，類似於 Airbnb 或 Foursquare 所做的。在行動裝置上，它變得有點太擠。即使起點應該保持核心內容和功能相同，並不意味著你必須以完全相同的方式顯示它，或者在行動裝置上重視地圖的程

度像在桌機上一樣。此外，產品設計師還可以利用使用者在行動裝置上的當前位置。這些部分應在產品設計過程中以使用情境加以考慮。

當我們在越來越大的螢幕上定義頁面和視圖的故事時，我們需要考慮這些螢幕尺寸可能在體驗中扮演的角色，以及每種裝置最適合或不適合的。反過來，這有助於我們定義每個頁面或視圖的故事。

如何進行

識別出內容並排好優先順序後，可以更輕鬆地在頁面和視圖上勾勒出該內容的流程。明顯地，毫無疑問地，在你在電腦上進行任何工作之前，首先進行草繪。即使你只花了 15、30、45 分鐘或一個小時，花一點時間在草圖上將使你了解頁面的流動和故事，並將省下你許多時間。將排列優先順序後的內容，放到較具體的東西上也非常有用，如圖 13-5 所示。

圖 13-5
跨裝置和螢幕尺寸的排序內容

當思考內容以及內容如何從一個裝置流向另一個裝置時，關鍵是要考慮斷點。如果你想透過將右下角向左拖動，來降級瀏覽器畫面，則在某一點上，頁面的排版將發生變化。這是當你碰到定義的斷點時。這些斷點基本上就是我們在內容堆疊策略中所定義出的，以便我們知道內容將如何重新流動以適應新畫面大小。

無需繪製到完美，亦無需完成你需要的所有尺寸的首頁和視圖樣板。當你對內容、每個頁面的流動、以及頁面和視圖彼此的相似和相異（包括螢幕大小不同），有了很好的了解後，即可停止。

有很多關於「行動優先」的討論，在某些情況下，它也被稱為繪製線框流程中**必須採用**的方法。行動優先是我們開發我們的設計的關鍵方法，但並不是我們如何思考內容及其排版的關鍵方法。

在大多數情況下，無論是先開始繪製最小裝置或是先開始繪製最大裝置，都不會影響最終結果。最重要的事是，你需要將大螢幕和小螢幕上的內容相互關聯處理，而不是先處理所有行動線框，然後再處理桌面線框。有些人發現先從行動裝置開始再逐步加大尺寸較容易。就我而言，我較喜歡先從最複雜的螢幕開始，在各種排版選項中，是桌面。我唯一一次從行動裝置開始，是我們開發的體驗將主要用於行動裝置。

我不相信有對和錯的方法。如果有人告訴你必須行動優先做線框，除非他們有充分的理由，否則我會挑戰它。重要的是獲得最終結果，且由於我們不應該先完成一組線框，然後再進行下一個線框，因此從哪種開始實際上並不重要。

練習：定義內容應如何從較小的螢幕流到較大的螢幕

有了你產品其中一個頁面或視圖的優先內容清單後，拿出兩張紙，一張用於桌面，另一張用於行動，然後在每張紙上畫出適當的螢幕輪廓。然後執行以下：

* 從行動或桌面開始，按照你定義出的內容優先順序繪製一個高階線框。它可以是模組化程度的，如圖 13-5 所示，也可以是更詳細的。關鍵是你要完成內容排版。

* 對其他螢幕尺寸執行相同操作，並始終牢記最適合各個螢幕尺寸的內容；例如，行動裝置上很難容納三個列。

* 在進行更詳細的線框圖／設計之前，請檢查並修改你已經完成的。

使用主 CTA 和輔助 CTA 幫助講述故事

Mark Bell（我之前有提過的）有一個想法：一個設計良好的網站不需要任何主要導覽。而是，使用者應該能夠自己瀏覽一個頁面的內容和故事。當我們定義和建構頁面和視圖時，這是一個很棒的原則。

每個頁面都應該透過內容的視覺層次、主要行動呼籲，以及輔助性和次要連結，來講述自己的故事。主要導覽應該就像是我們經常放在後口袋的門票（或我們的私人電梯或瞬間移動機，如果你想的話），只需輕按一兩次，即可將我們從一個地方帶到另一個地方。不用等待，沒有困惑，就在那裡。

另一方面，透過頁面／視圖本身內容中的連結和行動呼籲的情境式導覽，提供了更隨意的瀏覽體驗。我們的心情較少是「現在帶我去那裡」，而是更出於探索和讓頁面的內容和故事引導我們於旅程中前進。情境式導覽是一個經常被忽略掉的機會，結果就是使用者必須返回到主導覽或搜尋，才能到達他們想要去的地方。

如何進行

定義主要和次要 CTA、以及情境式連結，與知道頁面本身應該要講的故事、以及所討論的頁面或視圖在總體故事中扮演什麼部分非常有關。導覽是關於確保那裡有扇門，引導使用者在對的旅程前進，支持著主要情節（主要 CTA）或其中一個已定義的次要情節（輔助 CTA 和情境式連結）。

但是，導覽也關於確保不會給使用者過多選擇，最終使他們感到困惑，且也關於讓你記得將使用者和業務目標放在首位。以下是一個有用的練習，可以在你開始進行線框圖或設計之前及進行中時練習。

練習：使用主要和次要 CTA 來幫助講述故事

用你在前一個練習中使用的頁面或視圖，定義出以下：

- 你希望使用者在此頁面或視圖上採取的主要動作是什麼？
- 你希望他們採取哪些次要動作？
- 你如何透過情境式導航來支持後續旅程；例如，如果他們想看到更多某東西？
- 如果該頁面 / 視圖上的內容不是非常正確，哪些相關內容（如果有的話）應該讓使用者知道？

用說故事來測試和評估線框、視覺稿和原型

所有前述的練習，為了定義目的、首訪和回訪者的需求，以及內容優先順序，都幫助你計劃和定義頁面和視圖的故事、內容及功能，無論是為了線框、更完善的視覺稿或最後的原型。

在開發線框、視覺稿或原型後，重新訪問它們也很好，並以「肯定」或「否定」看所定義出的頁面和視圖是否滿足你最初的規格，即目的和使用者需要／目標。此外，這些練習提供了一個很好的起點，可告知和一致化你的關鍵績效指標（KPI）和度量、分析設置、和隨後針對它們進行的測量，以及為了測試實際頁面。

測試你頁面和視圖的敘事結構

透過使用可點擊原型，你可以評估頁面和視圖是否符合你定義出應有的作用。你還可以透過將線框和螢幕視圖與突顯區域重疊，來視覺化使用者的旅程，或者你可以建構出呈現的結構，以便一步步帶領觀眾。雖然紅線通常不會顯示出來，但這類視覺化旅程是把紅線變成真實呈現和敘事功能的時候，就像我小時候的書中那樣。

整合使用者回饋和研究發現

一個很好及視覺化的去回放使用者發現的方法，是在此類呈現中增加引用、觀察和使用者回饋。你還可以連結人物誌並突顯他們旅程的樣子和感覺。

第六章討論了人物誌的重要性。為了確保本書中所涉及的說故事工具和原則，不僅在專案開始之時使用，然後就放任它們神奇地自己繼續提供和引導專案，我們需要不斷地帶出它們。我們可以用各種方式做到這一點，取決於哪種方式最有利於你的專案並適合你的受眾。

總結

無論你是否能一同看到線框的價值，都存在去識別頁面或視圖怎麼回事的需要。頁面或視圖將始終講述一個故事。為了確保它是理想的、且是可鼓勵使用者翻頁前進的，故事需要被定義出來。

雖然你可以跳過本章概述的步驟和方法，直接進入設計或開發即可獲得不錯結果，但是做完它們可以提供很大的價值。很多時候，這看似是毫無意義的練習，因為我們當然知道自己在做什麼。但是，透過花一些時間為產品的所有首頁和視圖先定義和走過步驟（在我們埋頭深入模組、排版和程式碼之前），可以幫助確保我們對我們的工作有整體觀，以更滿足使用者和業務的需求，而這也是最有效地運用我們的時間。透過完成本章中介紹的練習，能夠清楚地闡明每個頁面的目的，以及該頁面或視圖如何滿足使用者和業務需求，也有助於確保我們能夠呈現我們的工作並將其銷售給客戶和內部利害相關者。

[14]

呈現和分享你的故事

說故事如何助我們扭轉情勢

回到 2010 年底，我們（與 Dare）一起搬入了新辦公室，且我們的體驗規劃團隊也加入了新成員。她的名字是 Roz Thomas，Roz 的背景是當時被稱為 Polly Pocket Group 的一系列玩偶和配件的產品設計師。Roz 擅長以易於呈現給客戶的方式草繪出她的想法。

同時，我正在進行重新設計 Sony Mobile（以前稱為 Sony Ericsson）首頁，以準備一個新的手機行銷宣傳。我們已經收到了有關第一個版本的一些初步回饋，我個人認為客戶的要求，不能滿足使用者、或全球／當地市場業務的需求。受 Roz 的啟發，我開始嘗試草繪出自己的想法。

我做了以後的確切結果，我不太記得了，但不知怎的，我最初只是要幫助自己、捕捉我的想法而做的塗鴉，後來變成了漫畫風格的文件，其中首頁內容被視為超級英雄。我使用插圖來講述故事，說明為什麼我們原始的首頁版本是對的。我們在 Dare 的 Sony Mobile 團隊非常喜歡它，最終不是透過我們口述回饋給客戶，而是我以漫畫風格的草圖來向他們說明（圖 14-1）。他們反應很好，據我所記得，客戶同意我的論點，而我們繼續最初的建議。

圖 14-1

我的當地首頁方法解說

雖然就算沒有那個草圖,該請求的結果可能也是相同的,但它們以一種引起客戶注意並讓他們與之連結的方式,幫助我們將方法背後的原理得以體現。呈現、請求、乃至對話常常會因缺乏情感連結而不受注意,而這又往往是由於它們被呈現或被講述的方式所致。當某事沒有抓住我們的注意力時,我們所有人就會開始做各自的白日夢。[1] 結果,我們可能最終會說「不」而不是「好」(或者接受「否」而不是「是」),這都是因為我們根本與之不連結,也不理解說明者說的話。同樣,當我們呈現時,接收端的人也沒有吸收到我們所說的。

我們與 Sony Mobile 團隊之間的關係非常好,如果不是那樣的話,我就不可能那麼自在地向他們展示我的超級英雄風格的草

1 Jonathan Gottschall,「The Science of Storytelling,」Fast Company, October 16, 2013, *https://oreil.ly/dekVH*.

繪。我的呈現方式肯定不太尋常，但是有時候這是一件好事。只要你能帶著客戶、以對的方式展示工作、並設定對的期望，大多數的交付成果種類和展示的方式都將有用。觸及你的觀眾只是一件你如何向他們展示、你述說什麼故事的事，且這對觀眾來說是對的故事和對的焦點。

說故事在呈現你的故事中的作用

在整個歷史和各種職業中，說故事一直是呈現一個故事的方式。它們之間沒有區別。告訴某人某事即是說故事。

所有參與產品設計的人（不管是像我這樣的 UX 設計師還是其他角色），都參與著為我們的使用者創造最佳體驗。當談到用說故事來呈現我們的工作時，機會和價值在於說故事如何被使用來為那些你為之呈現和共事的人們（無論是團隊成員，內部利害相關者和／或客戶）創造良好體驗。不只是簡單地呈現事實、基本原理、回饋或我們已完成的工作，說故事使我們能將製作人 Peter Guber 所稱的「述說」，變成我們觀眾的體驗。在工作環境中使用說故事似乎有些過頭，但是我們越能欣然接受一切，包括工作的大大小小方面（包括閱讀電子郵件在內）都是一種體驗，我們就越能使這些體驗更好。

在大多數工作場所中，我們都被期待使用邏輯和講理來支持和溝通我們的工作。然而，說故事（如第一章所述）是促使人們採取行動最有力的方法之一。當事實和訊息嵌入故事中時，我們會發生某事。故事幫助我們記住細節和事件，並在情感上感動我們。講理和邏輯本身可以會讓最強的 business case（商業論證）達不到預期結果，但是將它們嵌入故事中卻可以使人們情感上動搖。

簡而言之，說故事很重要。它之所以是如此強大的工具，部分是因為它促使我們去實現。接下來，我們將看到使用說故事的四種重要方式。

使用說故事作為實現預期結果的一種方式

當談到說故事，其中一個要記住的主要事情是，無論你講的是哪種類型的故事，或者你是如何呈現它的，最終你都是試圖想讓事情發生。不管你是提供文件、進行簡報或主持會議，總有一個理由和想要的結果。

Guber 談到有目的性的故事，就是那些因帶有特定目的而說的故事。[2] 他說，他成功背後的秘訣，就是講一些有目的性的故事，而這是任何人都可以做，且可以立即看到結果的。[3] 這就是中世紀吟遊詩人所做的：他們判斷觀眾反應的方式並據以調整他們的表演。

我們今天在記者身上看到這點，故事隨著他們的提問而發展呈現。我們在喜劇演員身上看到這點，他們會建構出特殊的笑點，希望觀眾會笑，但是如果笑話沒有成功，他們會很快應變並設法挽救局勢。我們在優秀的演說者身上看到這點，他們建構一場演說為取得想要的結果，但不斷衡量聽眾反應並據此調整他們的演說內容。

明確的行動呼籲

我們所做的一切、以及我們在工作時進行的一切溝通，都是因為我們希望對方做某事。說故事的力量首先及最重要的是講出有目的性的故事，以某種行動呼籲方式，與我們的聽眾產生共鳴來帶出。這應用到我們的工作，不只在於它是什麼，更是在於如何呈現它，口頭和書面的。視覺呈現和口頭表達，是確保我們的訊息

2 Mike Hofman,「Peter Guber on the Power of Effective Communicators,」Inc., March 1, 2011, *https://oreil.ly/jxvOC*.

3 Arianna Huffington,「Why Peter Guber's Book Tell to Win Is a Game Changer,」HuffPost, March 1, 2011, *https://oreil.ly/nklqy*.

與客戶和內部團隊成員產生共鳴的關鍵部分。此外，如果我們不知道我們想要受眾採取什麼 CTA，他們如何行動？

練習：使用說故事作為實現預期結果的一種方法

拿一個你現在正從事的簡報或交付物，並思考以下：

- 為什麼你要把它放在一起？例如：要呈現一個建議的解決方案，並解釋其背後的原理和研究。
- 它的目標是誰？例如：要核准的資深內部利害相關者、主要客戶聯絡人、及之後它將被傳遞到的上級。
- 你希望他們從中得到什麼？例如：了解你提議的基本原理。
- 什麼行動或期望結果是你希望透過它來實現的？例如：某事物的贊同、或你想要別人做的某事。

使用說故事作為獲取贊同的方式

不管我們是呈現什麼，其中一個主要總體期望的結果，是希望團隊成員、內部利害相關者和客戶能夠贊同／認同我們所呈現的。這種獲取贊同的欲望，適用於概念和想法、建議的解決方案、工作方式等。不管你的想法、方法、解決方案或論據有多好，如果你無法說服團隊和／或客戶，它將永遠不會實現。這道理用在獲取 UX 的贊同是成立的，但你在專案流程每個步驟中所做的，從構思到發佈後、從第一次審核到最終工作結束到發佈後的追蹤都是如此。這就是為什麼作為 UX 設計師、產品負責人等，我們的其中一個關鍵技能，是要成為出色的說故事者。

有時，我們可能傾向於認為我們的工作或呈現的主張自己會賣出去。這很少發生。能夠呈現／展示與你工作有關的故事，絕對是獲取贊同的關鍵。正如 Guber 所說：「如果你無法說它，你就賣不了它。」

如果你是作家，且在你的故事中花費了一年或更長的時間，但該故事從未被讀過，那麼它就永遠不會被傳頌。對於新創、小型企業主、音樂家等來說都是一樣的：無論你創造了什麼或它有多出色，如果沒有人看到或聽到它，都將無意義。這也適用於產品設計。

贊同很重要的其他原因

除了銷售我們的想法和作品外，還有其他關鍵原因（例如，使用者體驗）使獲取贊同非常重要。許多組織都在努力改變現狀，以適應更敏捷和協作的工作方式，並充分掌握對多裝置專案和數位的整體需求。雖然研討會和最新、最受歡迎的 Medium 文章，可能使我們相信，大多數人都能「明白」，但許多組織和許多人其實不會。除了使我們的工作及其有價值的原因易於理解，還有銷售我們的想法和作品外，還有其他一些是我們應該關注並專注於獲取贊同的關鍵原因。獲取贊同可以有助於以下：

- 改善工作方式，以確保跨專業和業務部門的協作
- 打破組織中的穀倉
- 確保更好地利用預算和每個人的時間
- 確保大家都有共識

了解為什麼無法取得贊同

努力獲取更多贊同，無論是在 UX 設計上或其他，應該要先了解為什麼無法取得贊同。大多數時候，無論總體原因是什麼，其潛在原因通常可以歸結為三個問題，通常是混合狀態：

他們還不了解其價值

那些還未贊同的人，以 UX 設計為例，他們還沒看到或理解 UX 的價值、UX 的作用以及 UX 如何融入更大的方向和專案流程。

他們了解其他東西更多

那些不贊同的人，以 UX 設計為例，來自不同的專業且了解其他東西更多（例如，開發），因此，會為開發分配更多預算、或讓開發引領其他領域前進。

預算聚焦在其他地方

那些可影響預算和時程的人，會將它們排序放在非優先位置，由於前兩個原因中的一個或兩個。

從誰身上獲取贊同

定義你需要講述的故事以獲得贊同的第一步，是要更了解為什麼無法取得贊同。前述三個原因提供了一個很好的起點，但還是存在細微差別。獲得贊同的一個關鍵，還在於了解你應該把焦點對準誰、以及他們在確保你得到想要結果中扮演的角色。從廣義上講，「誰」可以分為以下幾類：

內部團隊成員

你最親密的盟友，那些你需要讓他們跟你站在一起的

客戶和利害相關者

那些控制預算且能決定「要」或「不要」的人

如何增加贊同

理解為什麼無法取得贊同、以及從誰那裡獲得贊同後，下一步是識別出更多有關有什麼將可增加贊同機會。要增加內部團隊成員的支持，需要做到三件事：

了解團隊和團隊中每個人的故事

除了了解團隊的前進方向外，你還需要了解團隊的背景故事。根據缺乏贊同發生處，你可能需要查看個人、整個團隊或兩者結合。

識別出是什麼使其他人成為英雄

每個團隊成員和每個團隊將始終擁有他們特別關心的東西。如果你遇到阻力，請嘗試理解原因，以及什麼將使其中的人出眾。

調整你的方法和工作

根據你在前幾章中學到的知識，調整你處理一個主題的方式，提出一個想法或類似的，以使其更適合特定團隊成員或團隊。

增加客戶和內部利害相關者的贊同是類似的，但應更明確地聚焦在價值及他們真正關切的事物上。雖然這不是玩遊戲或竭盡全力，但我們通常可以做些小事，來幫助這些人做他們的工作或看起來跟他們要報告的人關係不錯。你可以採取以下步驟來增加客戶和利害相關者的贊同支持：

識別出關鍵客戶和利害相關者

這些將是你直接或間接打交道的人。了解誰擁有決策權並控制預算是增加贊同機會的第一步。

識別出對他們重要的事情

這是關於了解他們能做出最好的回應。再次以 UX 為例，一些客戶和內部利害相關者，將只喜歡專注於視覺設計而不是 UX 交付物，這沒關係。如果真是這樣，請確保你更加注重 UX 交付物的視覺部分。

評估他們對該主題目前的了解

你的提案應始終考慮他們對該主題已知的知識。對於一個完全不熟悉該主題的人，你對他們講故事的方式，與對很了解該主題的人不一樣。

將你所提議事物的價值連結到對他們重要的事物上

這步驟也是關於讓它們看起來不錯。如果贊同是跟 UX 有關，那麼連結價值可能是關於讓他們了解 UX 在流程中如何座落和所在，以及如何使用它來幫助並使它們看起來更好，不僅是關於 UX 為專案增加了什麼，更是關於每個 UX 交付物如何幫助客戶及其專案，更接近更好的最終結果。

調整你呈現作品的方式，使其與他們產生共鳴

一些人喜歡很多細節，而另一些人只喜歡概略總結。正中適當平衡，以吸引這些人員，而不是給他們理由立即被拖延。

給他們某些有形的東西，讓他們與其主管分享

你最經常接觸的主要客戶和利害相關者，並不總是負責預算或提供最終「是」或「否」權力的人。因此，為主要利害相關者和客戶提供某些他們可以在指揮鏈向上報告的內容很重要，這使他們易於銷售它。

但是，有時候，當說到獲取贊同，你會感覺到了一個死路。如果跟你合作的組織的 UX 成熟度很低，那麼你可能需要與具更大影響力的人合作，並得到他們的幫助去講述為什麼和如何將 UX 導入組織的故事。

這個人不一定需要是某些高階管理者。如果公司由遠大理想主導，那麼你可以與創意團隊中的某人合作；如果公司由經營主導，那麼你可以與經營分析師合作；或工程單位，如果這是公司當前最關注的，以此類推。當成熟度或贊同程度較低時，孤單的說故事者通常不是最好的選擇。相反的，這是你需要一個能不斷成長增長的集合、直到最終整個組織都欣然接受它的地方。最後但同樣重要的是，如果你想讓某人對你的提議和所完成的工作感到興奮，則必須確保你給了他們一個興奮的理由，且這與我們接下來所說的直接相關。

練習：使用說故事作為獲得贊同的方法

拿一個你目前正在從事 / 最近已完成的專案、想法、方法等的簡報，並思考以下：

- **你的主要目標受眾是誰？**這些是你想要從他們身上獲得贊同的人。

- **你希望他們贊同什麼？**你想要他們贊同的特定部分要明確。

- **他們為什麼要贊同呢？**你的受眾明確知道你提案的價值。

- **你如何組織 / 你能建構出你的簡報以實現目的？**將敘事結構放進來，但也要讓聽眾清楚你想要什麼。

- **你可能會遇到什麼反對、誰會反對？**就像我們對待人物誌一樣，盡可能讓自己設身處地，識別出可能阻止贊同的障礙。要清楚你呈現故事中可能會出現負面變化的地方，以便你可以為此提前計劃並在發生之前「填補缺口」。例如，他們可能無法理解你「為什麼」提議或提議的主要目的，他們可能認為這花費太多或時間太長等。

- **你如何調整你呈現的內容和如何呈現，使其與他們產生共鳴？**了解什麼是對他們重要的事，呈現對的細節程度，並為他們提供價值有形的東西。

使用說故事作為啟發的方法

在每個精彩故事中，都有一些魔力，說故事者使我們對事物的看法有所不同。縱觀整個歷史，傑出的說故事者都有能力讓這種魔力發生，透過捕捉觀眾的想像力並將觀眾帶到他們所描述的世界中。無論是激勵人們行動，或僅僅吸引他們的注意力和興趣，所有好的說故事者都激發胃口和欲望去聽更多，甚至是跟在那個人旁邊。在工作場所中，這類講故事的人可以是一位領導者、管理者或同事，不管他們何時說話，他們總是讓他人充滿活力並感受

到「讓我們做這個吧」的激勵。或他們可能是使複雜事物看起來簡單，或使通常無聊事物變得有趣的人。

Guber 說，所有好故事都蘊含著某事物即將來到的承諾。當某事物是基於讓聽眾做什麼的原因時，故事就會有啟發性。談論或討論的主題幾乎無關緊要；如果故事是以能夠使聽眾連結的方式講述，它就有可能激勵人們並使人們採取行動。歷史上充斥著偉大說故事者的例子，他們有能力激勵他人並使他人深信自己所深信的。我們當中很少有人具有像這些人一樣鼓舞人心的影響力，也不需要全部都力爭成為勵志領導者和演說者。但我們所有人都可以做些小事情，以幫助我們的工作場所和工作環境更具啟發性。

可能性的拉力

講故事在啟發和激勵他人方面起著重要作用。第二章介紹過 Nancy Duarte 及其對精彩演講的分析。Duarte 仔細研究了馬丁・路德・金（Martin Luther King Jr.）和賈伯斯（Steve Jobs）的演講，並視覺化他們如何以各種方式從「是什麼」到「新幸福」。[4]

在賈伯斯的 iPhone 發表會演說中，Duarte 分別在他說話、切換到影片、示範的地方進行了顏色標記。她也重疊聽眾在各個點的反應、以及賈伯斯本人如何故意做出反應以反映出他想要聽眾去感受。他讚歎不已地說出諸如「這是不是很棒」、「這是不是很漂亮」之類的話，Duarte 說，他這樣做迫使了聽眾以該方式去感覺。

4　Nancy Duarte,「The Secret Structure of Great Talks,」TEDxEast Video, November 2011, *https://oreil.ly/XSSWO*.

另一方面，馬丁·路德·金使用隱喻以及參考聖經和歌曲引起觀眾共鳴，以觸及聽眾的心。透過使用重複、並將當前狀態與可能狀態進行比較，金與人們建立了連結。

金和賈伯斯的演講都帶有代表性的線。以馬丁·路德·金來說，是他一遍又一遍地重複「我有一個夢想⋯」。以賈伯斯來說，是「每次都有劃時代性產品出現並改變一切。」他們都在處理即將發生事情的承諾，這與我們在情感上相連結在一起。

他們是另一種「從前從前」或「在遙遠的銀河中」的現代流行版，但是，不管我們如何開始或結束我們的故事，如果我們說對了，我們知道某些好事即將到來。

透過建構我們的故事及其呈現方式以整合可能性的拉力，我們增加了為觀眾創造心像的機會。就像喜劇演員在講一個主笑話一樣，我們可以使用敘事結構來識別何時、如何建立主體，以及如何最好地講故事，以確保我們獲得預期中的行動。但是，有時也需要一些較有形／具體的東西，以達到獲得贊同或鼓舞人心的預期結果——而這就是資料／數據。

練習：使用故事來作為激發靈感的方式

想想你要呈現的內容，請識別出以下：

- 現在的是什麼
- 崇高理想的「要是⋯會怎樣」是什麼

識別並講述有資料／數據支持的對的故事

《蘋果橘子經濟學》（Freakonomics）和《超爆蘋果橘子經濟學》（SuperFreakonomics）的作者史蒂芬·李維特（Steven

Levitt）認為，「資料／數據是講故事最有力的途徑之一。」事實上，他就是這麼做的──他用大量資料／數據並試圖用它來訴說一個故事，從為什麼這麼多毒販與母親同住的故事，到老師如何為學生在考試中作弊的故事。他從資料／數據中獲得的故事使他出名，並最終為他贏得約翰・貝茲・克拉克獎，這是最負盛名的經濟學獎之一。[5]

經濟學家 Dan Ariely 說：「大數據就像青少年的性愛，每個人都在談論它，沒有人真正知道如何做它，每個人都認為其他人都在做它，所以每個人都聲稱自己在做它。」Levitt 則認為，當你回顧歷史時，談到數據，傳統上商人是這方面的專家。他們的工作是要確保人們得到其想要的，且知道答案。

但是隨著大數據的發展，目標不再是知道答案，而是如何有效地運用數據。Levitt 又說：

> 公司經營的未來，在於了解如何使用數據來知道其策略和個人化其服務。[6]

許多組織坐擁大量數據，但是正如引述中所暗示的，很少人知道如何獲取它、使用它或應用它。無論我們使用數據的目的是什麼、是否用於介面的一部分、報告中的發現、或簡報，數據始終都有一個故事可以講。微妙的部分是，數據可以告訴我們任何事，但如果我們不知道如何解釋數據，那麼什麼都沒告訴我

5　Anne Cassidy,「Economist Steven Levitt On Why Data Needs Stories,」Fast Company, June 18, 2013, *https://oreil.ly/IvUlm*.

6　Jessica Davies,「Authenticity is key to multiplatform storytelling, says economist Steven Levitt,」The Drum, May 29, 2013, *https://oreil.ly/Z4udi*.

們。理解和運用大數據本身就是一門學科,《哈佛商業評論》在 2012 年將其稱為「本世紀最性感的工作」。[7]

Levitt 認為,大數據中的價值關鍵,是打破組織穀倉及鼓勵跨部門和團隊的協作。能催化它去發生,通常在於了解這麼做的好處。正如所有 UX 設計師不必(或不應該)是程式專家一樣,我們也不應該都是資料 / 數據科學家或專家,但是去了解我們在設計過程中如何使用數據、作為設計的一部分,以及展示和評估我們所做的,會很有幫助。但是我們需要知道要用什麼、如何用它,否則我們可能會有基於錯誤資訊而做出決策的風險。

了解數據背後的故事以及使用哪些數據

尤其是在過去幾年,數據驅動設計已成為一個熱門話題,許多人在未完全了解的情況下就直接拿來用了。我們中許多人都熟悉 Google 的 41 種藍色:該公司分別分析了使用在其首頁和 Gmail 頁面上的兩種藍色區間以找到最有效的一種,以便其可以成為跨系統的標準。一些公司直接跳入進行類似的測試。在一個恐怖的故事中,一家公司每天進行這樣的測試,並根據結果疲於奔命地進行更改。

成為如此以數據驅動的風險是,你分別看著數據、並誤解它是一個真相。隨著我們在線上的互動和行為變得越來越複雜,並受到越來越多的因素(包括外部非數字)的影響,只看單一指標並依此決策是很危險的。這些單一指標通常被稱為**虛榮指標**,因為它們實際上不會告訴我們任何資訊,或基於缺乏情境資訊提供錯誤方向。

7 Thomas H. Davenport and D.J. Patil,「Data Scientist: The Sexiest Job of the 21st Century,」Harvard Business Review, October 2012, *https://oreil.ly/ MXzem.*

當我們將數據整合到我們的工作中時，我們可能正處理定量或定性資料／數據：

定量資料／數據

這些資料／數據聚焦在資訊的廣度上，使我們能夠找到模式和共同根據。通常是數值資料／數據，聚焦在「誰」、「什麼」、「何時」或「何處」的回答。調查和分析是定量的方法。

定性資料／數據

這些非數值數據更加關注「為什麼」或「如何」。不是意圖去盡可能獲得更多回應，我們使用這些資料／數據不只是答案更是去理解原因。常見的定性方法是觀察和訪談。

許多虛榮指標均是基於定量數據。頁面瀏覽量和平均工作階段時間長度，是兩個經常在沒有搭配情境使用的指標例子；通常較高的數字被認為是一件好事。可能確實是，但也可能不是，這取決於情境資訊。如第五章所述，我們需要在設計的體驗中考量越來越多的因素。這不僅適用於我們考量和整合它們的方式，而且也適用於我們測量它們的方式。

作為 UX 設計師，理解資料／數據並能夠運用它，變成越來越重要的技能。我們希望能夠使用分析方法來告知（或不告知）設計決策、設置 KPI，和呈現來自資料／數據的見解，以吸引人和可增加價值的方式。我們還應該了解什麼資料／數據可從使用者那邊得到、我們如何能使用它及我們如何不應該使用它、以及是否我們被允許合法使用它。

使用指標和 KPI 來幫助講述你的故事

當我們從事、定義及設計網站和 app 時，總會有某事是我們想要使用者做的。正如我在本章前面提到的那樣，如果我們不對其進行衡量，我們將不知道我們安排的成功與否。

KPI 通常是行銷、策略或高管在處理的。通常，UX 和設計團隊沒有參與定義 KPI 應該是什麼，或者他們是否確實符合。

但是，你的 KPI 應該要與體驗的目標緊密相關。這是為你的頁面和視圖目標，以及體驗目標確實有幫助之處。思考每個體驗目標、總體目標，以及頁面和視圖的關鍵績效指標，是一種很好的方法，可以明確知道某事物是否成功。與所有事情一樣，使用 KPI 不應止於設置好它，還應追蹤以查看實際上 KPI 是否達成。

視覺化資料 / 數據

我們中的許多人都曾經歷一場演講，其投影片設計不佳，顯示一個又一個的圖表，一旦有人說過並解釋過後，我們就已忘記所有細節，並且不管怎麼努力我們都無法看一下投影片就了解其含義。視覺化資料 / 數據可能使我們想到各種資訊儀表板，呈現著大量資料 / 數據，並希望，有些是有意義的。雖然資訊儀表板透過在一個地方顯示（所有）相關資料 / 數據，確實可以幫助減少對短期記憶的依賴，但視覺化資料 / 數據的需求和價值遠遠超出資訊儀表板。[8]

不久之前，能夠視覺化資料 / 數據是「若有很不錯」的。現在已經接近「必須有」，特別是你的職級越高。但是，基本的視覺溝通技能是你職業生涯各個階段的必備技能。正如亞里斯多德所

8　Shilpi Choudhury,「The Psychology Behind Information Dashboards," UX Magazine, December 4, 2013, *https://oreil.ly/pDhON*.

寫，我們講故事的方式對人類的體驗產生深遠影響，且在他說故事的七個黃金法則中，裝飾／陳設扮演重要角色。就像設計已成為一種競爭優勢一樣，能夠視覺化資料／數據並呈現它是重要的，將使你與你的競爭者有區隔，無論你的競爭者是同公司同事、其他某地方的候選者、競爭網站或 app。

無論你要呈現什麼，視覺化資料／數據的能力，都將有助於將資訊分解為更易吸收和理解的部分。所有資料／數據都有一個故事要講，但是我們需要把它找出來才有辦法講。作為我們創建的資料／數據，及隨後可以訪問我們創建的網站和 app，能夠對其分解並以有意義的方式呈現（為了其目的和受眾）是關鍵。

視覺化資料／數據非常重要，因為它有助於我們執行以下：

- 減少對短期記憶的依賴
- 減少認知超荷
- 引導讀者的目光
- 提供做決策的資訊

練習：識別並講述有資料／數據支持的對的故事

用你正從事或最近已從事的專案，請思考以下：

- 定性和定量資料／數據，如何用作產品設計過程的一部分？
- 如果有用的話，資料／數據如何視覺化，以及如何使產品或專案受益？

關於呈現你的故事，
傳統說故事可以教我們什麼

本書涵蓋的許多方法和工具都可以幫助我們完成工作的呈現部分。正如我之前說過的，一切都是一種體驗，雖然你無法保證某人將以某特定方式體驗某事物，但是你可以盡可能最佳地設計體驗。本節說明了使用說故事來呈現你故事的五個步驟。

識別你故事的「誰」和「為什麼」

所有好故事都是說給心中特定的某人。在傳統說故事中，這個某人可能是具有各式各樣需求和品味的一大群眾多受眾的一部分，但情節和人物出於一個或其他原因能與之共鳴（圖 14-2）。當在工作中呈現我們的故事時，我們心中可能仍然有群較廣泛的受眾，例如，公司整體（如果涉及一種工作方法），或者管理團隊或客戶（如果有關提出解決方案）。然而，我們對要為「誰」呈現故事的了解越多，我們越有可能以引起共鳴、達成預期結果的方式來講述它。

圖 14-2
識別你故事的「誰」和
「為什麼」

預期結果與你故事的「為什麼」密切相關。對於大部分我們所做的工作，和大部分我們整在一起的簡報，我們都有這樣做的理由。但通常這只是我們意識到並能夠表達的高階「為什麼」。關於受眾在看的是什麼，或主要重點收穫應該是什麼，許多交付成果和簡報只留下揣測，不夠明確去預防困惑。

如前所述，於產品設計而言，人物理想上應該比情節早出現，因為這最終與使用者有關（沒有使用者，就不會有產品）。但是，大多數設計都包含情節的想法；也就是，開始詳細工作前，產品應該是「什麼」，早於產品是為誰。

同樣，在呈現我們的工作時，通常會有一個「為什麼」引導著「誰」。大多數人將從「為什麼」（例如，增加銷售）或「什麼」（例如，重新設計）開始，雖然「誰」一直存在，關於「誰」通常是伴隨「為什麼」和「什麼」的延伸，這沒問題。最主要的是，一切都是清楚的。

根據亞里斯多德的說法，情節和人物是同樣重要的，而你所講故事的「為什麼」和「誰」也應是同樣情況。例如，你的團隊可能正在做一個客戶簡報（客戶即是「誰」），以銷售一個概念或想法（即「為什麼」）。

正如我們在產品設計中，需要明確並清楚我們的受眾是誰、他們的需求是什麼、為什麼我們的產品和服務是為他們，當談到呈現我們的故事時，進行類似的前期工作、識別出我們的受眾是很重要的。這不需要花費超過 15 分鐘的時間，但是進行簡單的「誰」和「為什麼」可以立即帶來好結果。

總的來說，你為「誰」和「為什麼」呈現什麼，可以定義如下：

誰

　　你的主要和次要受眾

為什麼

　　與你為「誰」呈現內容密切相關，並且與期望結果有關

如何進行

與人物誌、同理圖和人物圖有關的原理，如第六章所述，可被應用於處理「誰」和「為什麼」。

但是，第一步應該始終是更精確地定義「誰」，因為只有這樣，你才可以真正專注於那些（要聽你簡報的）特定人員真正關心的事物。只把它作為簡報（什麼）給客戶（誰）以銷售我們的最新作品（為什麼）沒什麼特別且沒有考慮重要細節。在大多數情況下，你不只是呈現給你的主要客戶聯絡人，而是他們的主管（通常是最終決策者）和預算持有人。

本書中使用的許多方法和練習，也可以用來幫助識別出你故事的「誰」和「為什麼」。第六章介紹了產品設計中常用的人物清單。這提供了有用的基礎，將人物應用到你設計的產品或服務上。同樣地，當談到呈現你的故事時，一個較一般的「誰」清單，也為定義具體情況提供了有用的起點。

正如產品設計中的人物，會因你的公司和你的角色將有所不同，「誰」也將有所不同。但是，無論專案為何，都有各種利害相關者分析技術和分析圖可以使用。其中一個技術是「利害相關者排序的權力／利益方格」，它識別出哪些利害相關者需要保持「滿意」而不只是「知悉」。另一個是利害相關者分析圖，它更深入探討相關利害相關者的需求。後者類似於一個使用者人物誌。

練習：識別出你故事為「誰」和「為什麼」

拿一個你正從事的專案或最近已從事的專案：

* 列出與簡報、交付成果或工作相關的所有利害相關者（「誰」）。

* 對於每個利害相關者，請識別出他們為何有關，以及你希望他們
 和你從簡報中得到什麼（「為什麼」）。

定義你的故事

定義出「誰」和「為什麼」之後的下一步，是計劃並開始定義你
的故事。本書涵蓋的許多與定義你的產品或服務體驗有關的方法
和練習，也適用於呈現你的故事。例如，第五章介紹的兩頁綱要
方法和索引卡方法，都可以很好地運用於陳述結構。

無論你是準備一個真的簡報，還是只是要弄清楚你需要定義和完
成什麼以最好地滿足簡報，我都建議我指導和合作的 UX 團隊、
策略師和經營人員，去快速草擬出一個大綱，在卡住前（圖 14-
3）。有了一個簡單的框架，和一個明確定義出的敘事、情節
點，以及最後匯合的那一幕，你正確保你清楚你需要採取什麼步
驟。這個大綱也成為一個有價值的工具、某個可拿給團隊其他
成員執行的實際東西。如果做得好（這通常不會花超過一個小
時），你將能清楚的說明「這是我建議我們要做的，還有原因」。

圖 14-3

定義你的故事

在過去幾年，這已成為我處理專案的預設方式，尤其是當我與尚不熟悉的新機構合作時，我不熟悉他們工作的方式、或對 UX 的了解有多少，以及更多策略性體驗規劃等。對於正在開發其策略和展示技能的較資淺 UX 團隊，以及組織中致力於為 UX 交付物得到更多贊同的任何 UX 團隊，此流程也極有價值。這是一種簡單方法，故事板般安排你需要講述的內容以及它們如何融合在一起。通常，我需要經歷數次草稿，才會弄好，但這是過程的一部分，並且因此使它如此有價值。想想你需要做某事只是要去了解（當你面前有一個完整的故事時）你不需要做某事，這可能會節省很多時間。少即是多，如果你能用一張圖表／投影片說些什麼，那通常比用兩、三、四或五張投影片要好。

此過程類似於草繪出頁面或 app 視圖並寫下「此頁面／視圖的目的是…」，如第十三章所述。有時，人們可能對此過程有些抗拒，因為他們只是想要完成工作並直接進入細節。但是，退後一步先看到大方向（無論是為了演講結構、你所需做的各種交付物、或你的頁面和視圖），從長遠來看通常可以節省大量時間，

並且使資訊量更切題。這通常是一件好事，因為無論我們的簡報或交付物多難對付，如果可以用更少的時間和更少的頁面或投影片來展示它，那將是加分。我們只能保持如此長的注意力，此後通常還有其他事情要做。畢竟，即使是最好的故事也必須會來到結尾。

如何進行

想一想簡報的隱喻，從你所需的各投影片開始，然後逐一畫出草圖。與「空白投影片」一起，用幾句話寫下目的（例如，「人物誌概述」、「關鍵樣板」）。如果要進一步執行此過程，請增加每張投影片需要說明的要點，以解決和回答這些陳述。輸出可能看起來像圖 14-4。

圖 14-4

草繪出投影片

你故事的口語部分

你故事的口語部分與你故事的書寫部分息息相關。但是，其中增加了一個表演元素（圖 14-7）。當你只使用書面文字時，你就沒有機會進行故事如何被講述的聽覺部分。

圖 14-5
你故事的口語
部分

在以前，吟遊詩人如此成功並使說故事者被認為是一項偉大職業，其原因之一就是他們具有因應調整和吸引觀眾的能力。他們會在計劃中和有意圖的時間暫停，以確保某些細節發生影響。那時，這是一種好用的技術，今天它仍是一種好用的技術。說故事者或表演者如何進行它的方式，與表演的整體敘事結構相關聯。

我們會在傑出演講者身上看到這一點，無論是激發動力的演講者像 Tony Robbins、研討會演講者、或是在公司或客戶面前發表某東西的內部團隊成員。所有這些人的共同之處在於他們會去閱讀他們的聽眾。透過查看觀眾的回應（或沒有回應），演講者會做出相應的調整。他們關注歡迎人們提出問題，創造一個安全而有啟發的環境。透過對的口頭表達風格，可以使看似最無趣的主題變得有趣。你是否達到如此，都跟你如何講這個故事及你如何吸引住觀眾有關。

如何進行

發表你的演講，要先從了解故事、及希望在每個關鍵點想要你的受眾有何反應開始。解決的一種方法是利用第九章中介紹的材料。嘗試視覺化畫出你希望你演講中每張投影片有何情感反應。

你可以用多種方式做到；例如，在每張投影片的右上角寫下「L」代表低、「M」代表中、或「H」代表高，作為以下練習的一部分。或者，你可以簡單地在每張投影片之間畫線，如果情緒反應較低，則在底部連接它們；如果反應略升高，則在中間；如果參與度較高，則在頂部。

有了整體簡報較清楚的方向、和建構它的各個投影片，就可以較容易開始思考口語呈現。你可以識別每張投影片上要說什麼及你想多深入細節的程度。對於後者，回到「誰」和「為什麼」很有用，這樣你就可以取得平衡。

練習：你故事的口語部分

使用你在「定義你的故事」練習中完成的簡報草圖作為基礎：

- 定義你簡報中你想要真正吸引觀眾注意力的關鍵時刻，並用星號標記這些投影片。關鍵時刻可能像是鼓舞人心的崇高「如果…會怎樣」或真正重要的細節。

- 進行每張投影片期望的情感反應，藉由在每張投影片的右上角標記「L」代表低反應、「M」代表中反應、或「H」代表高反應。請記住，並非所有投影片都能是高情感時刻。

- 回顧整體簡報並進行必要的調整，以使其從低到高流動，以便有一些來來回回的迴響。

- 對簡報的流動感到滿意後，作筆記在你可能想要如何根據某些投影片和所需情感反應來調整口語呈現。這可能包含在某張投影片上放慢速度以講述較多細節，或者講話時帶興奮語氣在那些崇高的「如果…會怎樣」時刻上。

你故事的視覺部分

在傳統說故事中，視覺方面（圖 14-6）通常起著重要作用。第一章描述過澳洲原住民如何使用洞穴壁畫作為一種記住他們所講故事的方式，以及將其體現的方式。

圖 14-6
你故事的視覺部分

當談到與產品設計相關的工作時，有時我們會忘記視覺部分的重要性。許多公司並沒有忽略它的重要性，並確保讓視覺或圖形設計師做簡報。當然，有些公司確實會忘記，這明顯可見。但是，視覺部分不僅適用於與產品設計有關的簡報。它適用於所有輸出和交付成果，從電子郵件和專案計劃到策略、與 UX 相關的，和技術性文件以及之間的所有內容。我們所做的一切（我們講一個故事）及我們講那個故事的方式，影響著它被體驗的方式。無論我們是否想要，我們「在紙上」呈現某事物的方式，影響著預期（或非預期）受眾閱讀和理解主題的方式，或影響著他們如何不理解該主題。

Dribble 和 Pinterest 充滿了令人驚嘆的交付物。有時，現實世界確實有點不一樣。有人可能會說，UX 可交付物的目的不是要很好看（當然，這不是主要目的），但這不是不在乎視覺呈現的藉口。我們作為 UX 設計師的工作是要讓體驗更清楚、使用資訊層次結構、並使其易於使用。然而，許多 UX 設計師忘記應用這相同原理在他們製作出的作品上，有時甚至看不清楚你在看什麼。

在某種程度上，你呈現的視覺說明了你對專案的熱愛與關注程度。你不必為此具備出色的視覺設計技能，去創建好看的交付物，或撰寫清楚的電子郵件和報告。你只需要弄清楚你要講的故事、所需採取的行動是什麼，並應用簡單的資訊層次原則來支持即可。此外，你需要牢記可用性、可讀性和與受眾的相關性。

如何進行

清楚地知道「誰」和「為什麼」，並理解你所講故事的口語部分，下一步就是將這個故事體現。這裡要記住的關鍵是，展示或交付物的目的、以及如何使用它。根據一般經驗，你簡報中的文字較少，文字主要透過面對面或透過視訊／電話會議給出的，而

直接寄出來時的文字較多。在後一種情況下，需要更多說明性文字。

回到想要的情感反應、並放更多視覺重點在高情感時刻（此處是你想激發或真正吸引觀眾的重要時刻）也很有用。但是，取決於你的聽眾是誰，或許一個高情感時刻是要包含很多數據和細節的。這完全取決於你的「誰」和「為什麼」。

練習：你故事的視覺部分

用你在「定義你的故事」練習中完成的草稿簡報為基礎，來做為「你故事的口語部分」中的一部分，並進行進一步的改善。

對於每張投影片，請審視你對視覺輔助工具或排版的初步想法（大概草圖），應該要能最好地用來傳達資訊和目的。

調整你呈現故事的方式

正如我們在第二章中談到的那樣，亞里斯多德是第一個指出我們講故事的方式會影響該故事的真實人類體驗。正如我們旨在根據使用者以及他們在旅程中的位置，來調整和客製我們提供給使用者的體驗一樣，我們也應該根據他們所知、他們關心什麼、以及我們在專案旅程中的位置，來調整我們所呈現的內容，以及我們將如何呈現它給客戶或利害相關者（圖 14-7）。這既適用於他們對 UX 的理解，也適用於我們所涉及的詳細程度。

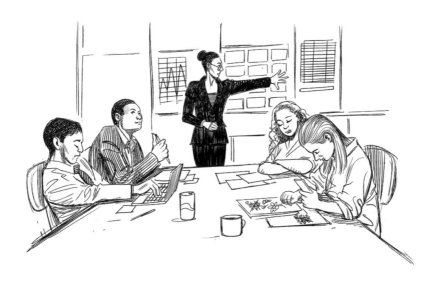

圖 14-7
調整你呈現故事的方式

當你思考它時，這種調整類似於我們在日常生活中講故事的方式。你不會與五歲的孩子像與大人談論你工作的一天時一樣說話，也不會對已聽過一百遍的人說著對初次聽者一樣細節的故事。同樣地，如果客戶有豐富經驗、或具有 UX 和 UX 交付物的知識，則無需再說網站地圖是什麼、線框的目的是什麼和不是什麼，等等，但是如果他們沒有相關背景知識，則上述事項變得很重要。

我們如何以最佳方式講故事，與我們將重點放在哪裡有很大關係，而這又回過頭來與「誰」和「為什麼」有關。它還受許多其他因素影響，例如：

- 我們想要使人了解的關鍵事情是什麼？
- 我們需要什麼來獲得輸入或回饋？
- 他們已經知道多少？
- 相關人員在乎什麼？

最後一個問題是關於什麼因素使聽我們呈現的人「點擊」或「不點擊」。一些內部利害相關者和客戶希望獲得所有細節，而其他的則只希望獲得重點。他們在這方面的意向，會對我們在紙上和口頭上如何呈現我們的工作，產生關鍵差異，我們包含什麼以及我們如何組織它。如果沒弄清楚，通常會導致產生不參與的客戶，或者不給你所需回饋的客戶。

如果目標是獲得贊同，那麼還需要考慮一些其他事項：

- 他們目前對（例，UX 是什麼）的理解是什麼？
- 他們目前對（例，UX 在組織和流程中的位置）的理解是什麼？
- 他們目前對（例，UX 的價值）的理解是什麼？
- 他們目前對（例，UX 如何幫助專案和組織）的理解是什麼？

練習：調整你呈現故事的方式

想想你最近要演說或參與的演講：

- 你或演說者如何依其受眾調整演講？
- 這與演講中的「誰」和「為什麼」相關聯嗎？
- 如果沒有，如何進行改進？

總結

正如我們在本書中所討論的那樣，說故事是設計過程中不可或缺的一部分，是一個實用的工具，可幫助你陳述、提供、建構、排序並計劃你所從事的，以及如何帶出它作為一個體驗，融入使用者自己的故事中。但就像很久以前說故事被用來教育、娛樂、傳遞價值觀，並促使人們採取行動一樣，在工作場所中說故事的作用也是為了相同目的：用共同願景和目標連結人們，以獲得對專

案、想法和工作方法的贊同、及贏得新客戶和方向，當然，也作為更好地展示我們工作的一種方式。

無論你在職涯的那個階段、或你日常工作中有多少會涉及各種方式的呈現，成為說故事者都是我們整體工作的一部分。雖然我們不會全部成為專家，但是我們一定可以一定程度地精通說故事的方法，並在我們付諸實踐後立即看到直接的好處。

要呈現你的故事，你所講的故事需要帶有意圖性和目的性，並知道為什麼以及如何講它。承認並非所有人都會對同一件事做出回應，各個同事和各個客戶都不同，就像我們設計的產品和服務的使用者一樣。作為說故事者需要具備聆聽和研究技巧。這是關於了解細微差別，並能夠在當下當時根據觀眾的反應立即做出調整和回應。這是關於對自己、及所講述材料或主題充滿信心。最重要的是，要為你的受眾創造良好體驗，雖然所講的故事不一定是一個好故事，但講好一個故事具有力量去改變人們的想法並促使其行動。畢竟，這是在工作上，我們幾乎總是會去追求的。

[索引]

※ 提醒您：由於翻譯書排版的關係，部份索引名詞的對應頁碼會和實際頁碼有一頁之差。

關於作者

Anna Dahlström 是駐倫敦的瑞典籍 UX 設計師。她是 UX 設計學院 --UX Fika 的創辦人。自 2001 年以來,她曾在客戶端、代理機構及新創公司工作,歷經各種品牌和專案,從網站和 APP 到 bots 和電視 UIs。她經常進行演說,且擁有哥本哈根商學院的電腦科學與工商管理的 MSc 學位。

關於譯者

王薇君　於科技業從事專案管理、品質管理、ISO 稽核、永續環保暨擔任主管職務多年為新產品開發、設計、管理、系統流程等相關領域專業譯者期許自己不斷學習、學用並進成為知識的推廣者。

譯文疑問或相關領域討論,請聯繫出版社或
shellyppwang@gmail.com

出版紀事

本書封面上的動物是紅狐（Red Fox，學名：Vulpes vulpes）。Fox 起源於古英文字。紅狐是北美五種狐狸物種之一。牠們的生活範圍也包括澳洲，但在那裡牠們被認為是入侵物種。紅狐偏好低窪植被空曠的地區，但在沙漠、森林和苔原中也很活躍。

牠們的毛色可能是紅色、鐵鏽紅、微紅的黃色或多色的，而牠們尾巴的下面和末端是白色的。黑色毛髮則遍佈於其四肢、耳朵和尾巴。牠們的瞳孔是垂直的橢圓形，而臉部於口鼻處削尖。紅狐的尾巴長於其體長的一半。紅狐通常體長約 18 到 33.75 英寸而尾巴約 12 至 21.75 英寸長。牠們的體重則變化很大—在 6.5 到 24 磅之間都被認為是正常的。

紅狐出生時是棕色或灰色，看不見、聽不見也沒有牙齒。每胎產仔數通常 4 至 6 個，但也可能少至 2 個或多至 12 個。紅狐是單配偶制的，牠們會一起照顧幼崽直到秋天，其可以自立時。野生紅狐的平均壽命為兩到四年。

紅狐除了吃水果和草外，還吃各種小型鳥類和哺乳動物，包括老鼠、兔子和土撥鼠。牠們會把多餘的食物埋起來。紅狐在日出前和晚上捕獵。他們敏銳的聽力和雙眼視覺，幫助他們在黑暗中捕獵小型獵物。不過，你也可以在白天發現紅狐—牠們經常在白天活動，並以世界上數量最多的犬科動物而著稱。

O'Reilly 封面上的許多動物都瀕臨滅絕；所有這些動物都對世界都很重要。

彩色插圖由 Karen Montgomery 繪製，參考 *Le Jardin des Plantes* 的黑白雕刻。

Storytelling in Design｜在設計中說故事

作　　者：Anna Dahlström
譯　　者：王薖君
企劃編輯：蔡彤孟
文字編輯：詹祐甯
設計裝幀：陶相騰
發 行 人：廖文良

發 行 所：碁峰資訊股份有限公司
地　　址：台北市南港區三重路 66 號 7 樓之 6
電　　話：(02)2788-2408
傳　　真：(02)8192-4433
網　　站：www.gotop.com.tw
書　　號：A584
版　　次：2021 年 02 月初版
建議售價：NT$680

國家圖書館出版品預行編目資料

Storytelling in Design：在設計中說故事 / Anna Dahlström
　　原著；王薖君譯. -- 初版. -- 臺北市：碁峰資訊, 2021.02
　　面 ； 公分
　　譯自：Storytelling in Design
　　ISBN 978-986-502-679-0(平裝)
　　1.產品設計
964　　　　　　　　　　　　　　　　109018357

讀者服務

● 感謝您購買碁峰圖書，如果您
對本書的內容或表達上有不清
楚的地方或其他建議，請至碁
峰網站：「聯絡我們」\「圖書問
題」留下您所購買之書籍及問
題。(請註明購買書籍之書號及
書名，以及問題頁數，以便能
儘快為您處理)
http://www.gotop.com.tw

● 售後服務僅限書籍本身內容，
若是軟、硬體問題，請您直接
與軟體廠商聯絡。

● 若於購買書籍後發現有破損、
缺頁、裝訂錯誤之問題，請直
接將書寄回更換，並註明您的
姓名、連絡電話及地址，將有
專人與您連絡補寄商品。